제4판 색채의 이해

제4판

색채의 이해

Linda Holtzschue 지음

박영경, 최원정 옮김

Σ 시그마프레스

색채의 이해, 제4판

발행일 | 2015년 1월 5일 1쇄 발행
저자 | Linda Holtzschue
역자 | 박영경, 최원정
발행인 | 강학경
발행처 | (주)시그마프레스
디자인 | 이상화
편집 | 류미숙

등록번호 | 제10-2642호
주소 | 서울시 영등포구 양평로 22길 21 선유도코오롱디지털타워 A401~403호
전자우편 | sigma@spress.co.kr
홈페이지 | http://www.sigmapress.co.kr
전화 | (02)323-4845, (02)2062-5184~8
팩스 | (02)323-4197

ISBN | 978-89-6866-207-2

Understanding Color: An Introduction for Designers, 4th Edition

＊ 책값은 책 뒤표지에 있습니다.

이 도서의 국립중앙도서관 출판예정도서목록(CIP)은 서지정보유통지원시스템 홈페이지(http://seoji.nl.go.kr)와 국가자료공동목록시스템(http://www.nl.go.kr/kolisnet)에서 이용하실 수 있습니다.(CIP제어번호 : CIP2014035721)

역자 서문

우리는 다채로운 세상에 살고 있다. 인간을 둘러싸고 있는 환경적인 시각 요소가 대부분 색채로 존재하기 때문에 우리가 받아들이는 시각 정보 중 상당 부분은 색채 정보이다. 프랑크 만케가 일상생활에서의 필수적인 요소로서 색채를 강조했듯이 시각전달 체계에 있어서 색채는 중요한 역할을 담당하고 있다.

색채는 빛에 의해 생성되는 물리적인 지각현상이자 감각 기관에 의한 생리적이고 심리적인 현상이다. 이와 관련해 다양한 학문 분야에서의 접근이 일찍부터 시도되었다. 가시 에너지의 분포 양상과 자극 정도를 광학적으로 규명하는 물리학적 접근, 눈에서 대뇌에 이르는 신경계통의 광화학적 활동을 규명하는 생리학적 접근, 색채에 대한 주관적인 감성 작용 및 색채 반응에 대한 심리학적 접근이 대표적이다. 이 밖에도 색이름 체계의 언어적 접근과 지역색, 풍토색, 전통색 등 인류문화적 측면 그리고 디자인과 예술 주체이자 요소로서의 미학적 접근 등 색채는 다양한 분야에서 다뤄지고 있다. 21세기 감성 사회의 도래로 제품이나 브랜드 마케팅 측면에서도 색채는 중요한 전략적 요소로서의 가치가 높이 평가된다.

색채란 위에서 열거한 다양한 접근에 의해 통합적으로 이루어지는 현상이므로, 색채를 활용하고 계획하는 데 있어서 다학제간 관점이 요구된다. 이 책은 색채를 활용하고자 하는 모든 분야의 독자들에게 열려 있는 책이다. 기초적인 색채 원리에 대한 이해로부터 출발해 색채에 관한 역사적인 연구, 색채의 시각적 인상과 미적 조화, 그리고 현대의 다양한 매체와 산업현장에서 다루게 되는 색채 활용에 이르기까지 인간을 둘러싸고 있는 색채를 통합적으로 살펴볼 수 있는 기본적인 내용을 담고 있다. 따라서 색채의 기본 원리를 이해하고, 보다 체계적으로 색채를 다루고자 하는 분들에게 실용적인 내비게이션이 될 수 있으리라 생각한다.

2014년 12월
역자

서문

최근 몇 세기 동안 디자이너들이 색채로 작업하는 것에는 많은 변화가 있었다. 기술은 하루하루의 색채 경험에 지각 변동을 일으켰다. 채색된 빛은 디자이너들에게 한때 제한된 영역이었는데 지금은 스튜디오 작업의 주요 매체이다. 색채는 전혀 다른 세계이며, 때로는 매우 혼란스러운 것이다.

이 책은 색채를 사용하는 모두를 위한 것이다. 디자인과 학생과 간판 작업자, 건축가와 카펫 영업자, 그래픽 디자이너와 마술사를 위한 책이다. 색채를 자유롭게, 편안하게 그리고 복잡한 이론이나 시스템과 독립적으로 창의적인 사용을 할 수 있는 지침서이다. 이 책을 통해 색채를 새롭게 또는 기존의 보는 법을 배울 수 있을 것이다.

이 책의 워크북을 온라인(www.wiley.com/go/understandingcolor4e)에서 볼 수 있다.

차례

색채학 소개

색채의 경험 / 색채의 인식 / 색채의 사용 /
색 체계(색표계) / 색채 연구

색채는 생활에 필수적이다.

－프랑크 만케

색채는 활력을 주기도 하고, 차분하게도 하며, 표현하기도 하고, 충격을 주기도 하며 인상적이기도 하다. 또한 문화적이고, 생동감이 있으며 상징적이다. 색채는 우리 삶의 모든 측면에 스며들어 일상을 장식한다. 그리고 일상적인 것들에 미적인 요소와 극적인 요소를 가미한다. 만약 흑백 이미지가 하루의 뉴스를 전달하는 것이라면, 색채 이미지는 시를 써내려 가는 것이다.

모두에게 색채의 로맨스가 존재하나, 전문적인 디자이너들에게는 색채의 추가적인 측면이 있다. 형태, 색채, 그리고 그들의 배열은 디자인의 기본 요소이며, 그 요소들 중 색채는 디자이너의 가장 막강한 무기임에 틀림이 없다. 숙련된 컬러리스트는 색채가 무엇인지, 색채가 어떻게 보이는지, 색채가 왜 변하는지, 색채의 연상 능력에 대해 이해하고, 제품의 시장성을 높이기 위해 이러한 색채에 관한 지식을 어떻게 적용해야 하는지 알고 있다. 그래픽 디자인, 의류, 인테리어, 자동차, 토스터, 정원 등 어떤 것이든 간에 색채는 소비 시장에서의 성공과 실패를 결정할 수 있다.

색채의 경험

색채는 우선 감각적인 일이다. 색채는 관념이나 생각이 아닌 순수한 감각이다. 모든

색채 경험의 시작은 빛 자극으로부터의 생리학적 반응이다. 우리는 두 가지의 다른 경로를 통해 색채를 경험하게 된다. 모니터 화면의 색채들은 직접적인 빛으로 보이며, 인쇄된 종이와 물체 그리고 환경 속에서 보이는 물질계의 색채들은 반사된 빛으로 보인다.

빛의 색 지각은 직접적인 경험으로 빛은 광원에서 눈까지 바로 도달한다. 현실 세계에서의 색채 경험은 좀 더 복잡한 현상으로 표면에서 반사된 빛으로서의 간접적인 색채를 보게 된다. 유형의 물체와 인쇄된 종이에서의 빛은 색채의 **원인**이 되고, 페인트나 염료 같은 착색제는 색채를 발생시키는 **수단**이며, 그리고 보이는 색채는 **결과**이다.

직접적인 혹은 간접적인 빛에 의해 보이는 색채는 모두 유동적이다. 빛과 매체의 모든 변화는 색채의 지각 방식을 바꿀 만한 잠재력이 있다. 발밑에 놓인 카펫의 색채는 화면상에서 보는 카펫 이미지의 색채와 매우 다르게 보이며, 또한 이들 각각은 출력된 사진과도 다르게 보인다. 게다가 동일한 색채도 다른 색채와의 상대적인 배치에 따라 다르게 보일 것이다.

색채 자체가 유동적일 뿐 아니라 색채에 대한 생각 또한 유동적이다. 한 사람이 '순수한 빨강'으로 식별한 색채가 다른 사람이 생각하는 '순수한 빨강'과는 조금 다를 수 있다. 색채가 상징으로 쓰일 때도 마찬가지로 그 의미는 가변적이다. 하나의 맥락 속에서 상징적으로 사용된 색채는 다른 상황에 놓일 때 전혀 다른 의미를 지닐 수 있으며, 심지어 전혀 다른 이름으로 불리기도 한다.

요즘 디자인 업계의 작업은 대부분 모니터상에서 직접적인 빛에 의한 이미지로 진행되는데, 이들은 궁극적으로 제품이나 출력물로 생산된다. 화면상의 이미지와 제품의 색채는 동일할까? 그들의 색채를 동일하게 맞출 수 있을까? 화면상의 색채와 실물의 색채 중 어떤 것이 '실제' 색채인가? '실제'라는 색채가 존재하기는 할까?

색채를 **사용**하는 디자이너들의 관심은 말도, 생각도, 원인도 아닌 효과이다. 무엇을, 어떻게, 왜 보게 되는지에 대한 이해, 즉 색채가 어떻게 작용하는지에 대한 이해는 색채의 **예술**을 뒷받침해 주는 배경 지식이 된다. 디자이너들은 매일같이 사실적인 정상 혼합(healthy mix of fact)과 상식 그리고 직관력에 의한 안전 영역 내의 색채를 사용한다. 하지만 숙련된 컬러리스트는 색채의 유동성을 활용하고, 디자인의 흥미와 활력을 창조하는 데 색채를 사용한다.

우리는 지구의 형태를 이해하듯이 색채를 이해한다. 지구는 둥글지만 우리는 편평하게 느끼고, 편평함의 실제적 지각에 따라 행동한다. 색채는 빛에 불과하지만 물리적인 개체로 여겨질 만큼 직접적이고 강하게 경험된다. 우리가 알고 있는 색채 과학이 무엇이든지, 이용 가능한 색채 기술이 무엇이든지, 우리는 우리의 눈을 믿는다. 디자인 업계에서 발생하는 색채의 문제는 인간의 눈으로 해결된다. **디자이너들은 자신의 눈으로 본 색채로 작업한다.**

색채의 인식

색채는 눈으로 감지되지만 색채 지각은 반드시 의식적인 수준에서 일어나는 것은 아니며, 마음에서 일어난다. 색채는 맥락으로 이해되는데, 색채를 보는 방법과 장소에 따라 인식 수준이 달라지는 것을 경험한다. 색채는 형태의 요소로서 빛으로서, 주변 환경으로서 지각될 수 있다. 환경에 퍼져 있는 색채는 물체의 속성이 되고 말 없이 소통된다.

환경 색채는 모든 것을 아우른다. 남극의 차가운 백색이든, 열대우림의 무성한 초록이든, 도시 거리에서 우연히 만나게 되는 색채 구성이든, 아니면 건축물, 경관 디자인, 인테리어 디자인, 극장 디자인의 계획된 색채 환경이든 자연 환경과 인공 환경 모두 우리를 색채에 몰입하게 한다.

인간의 몸과 마음에 강력한 영향을 미치는 주변을 둘러싼 색채들은 놀랍게도 대부분의 시간 동안 인식되지 못한 채 경험하게 된다. 환경 색채는 일몰의 강한 빛이나 새로 페인트칠한 방처럼 주의를 집중할 때만 알아차리게 된다. 초록색을 싫어하는 누군가는 정원을 파란색이나 노란색으로 묘사하면서 매우 좋아할지도 모른다. 실상 그 정원은 파랑이나 노랑은 극히 일부이고, 초록이 압도적으로 많이 보이는데도 말이다.

물체 색은 매우 직접적으로 지각된다. 독립된 개체는 관찰자의 눈과 정신을 단일 독립체와 단일 색채로 집중시킨다. 파란 드레스, 빨간 자동차, 노란 다이아몬드와 같이 개체의 속성을 색채로 정의할 때 색채를 가장 의식적으로 알아차린다.

그림 1.1 환경 색채
우리를 언제나 둘러싸
고 있는 인공 색채 또
는 자연 색채

Photograph courtesy of
Phyllis Rose Photography,
New York & Key West.

그림 1.2 환경 색채
복잡하고 아름다운 자
연 환경 색채

Photograph courtesy of
Phyllis Rose Photography,
New York & Key West.

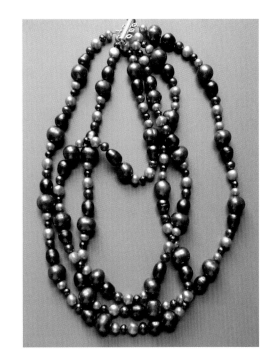

그림 1.3 물체 색
천연 진주의 예상치 못한 색채는 고전적인 보석 양식에 놀라움과 개성을 더해 준다.

Jewelry design by Suzy Arrington.

그래픽 색채는 채색되거나, 그려지거나, 출력되거나 화면상에서 보여지는 이미지의 색채이다. 그리스어 '그라페인(*Graphein*)'에 어원을 둔 영어의 '그래픽(graphic)'은 '쓰기'와 '그리기' 둘 다를 의미한다. 글자이든, 그림이든, 둘 다이든 그래픽 디자인의 목적은 소통이다. 이야기를 하고, 구매를 권유하고, 정치적인 메시지와 감정까지도 전달한다. 그래픽 디자인에서의 색채는 메시지의 필수 요소로서 의식적인, 무의식적인, 감각적인, 지적인 다양한 수준에서 동시에 경험된다.

그림 1.4 그래픽 색채 글자에 의미를 부여하는 색채

색채의 사용

색채는 보편적으로 미(美)의 자연적 구성 요소로 인식된다. 러시아어에서 **빨강**(red)은 고대 러시아어의 **아름다움**(beautiful)의 어원과 동일하다. 그러나 색채는 아름다움을 넘어서서 유용하기까지 하다. 생각과 감정을 공유하고, 지각을 조작하고, 관심을 끌고, 행동을 유발하거나 영향을 미치도록 색채를 사용할 수 있다.

그림 1.5
색채는 분위기를 전달한다
불규칙한 색채 조화는 드보르자크의 G 마이너 피아노 협주곡 G단조의 통렬한 현대성을 완벽하게 표현한다.

Image courtesy of Carin Goldberg Design.

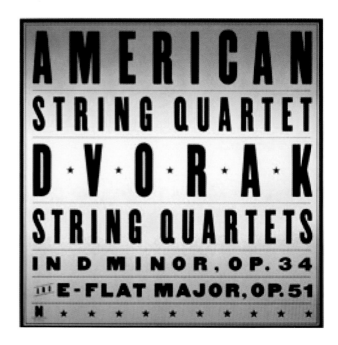

자연광을 증가시키거나 감소시키는 순수한 기능으로 색채를 사용할 수 있다. 밝은 색채는 빛을 반사하여 공간 내의 자연광을 증가시키고, 어두운 색채는 빛을 흡수하여 자연광을 감소시킨다. 연한 아이보리색으로 칠한 방은 어두운 빨강으로 칠한 방보다 더 많은 빛을 반사할 것이며, 실제로 더 밝을 것이다. 방이 어두울 때 조명을 추가하는 것만으로 반드시 문제가 해결되지는 않는다. 벽이 빛을 흡수하고 있다면 계속 어두울 것이다. 조명과 색채는 환경 공간에서 동일하게 작용한다. 즉, 밝기의 정도를 설정하는 것은 색채와 조명의 균형이다.

규모, 접근성, 분리 또는 거리의 착각을 일으키는 색채로 공간 지각의 수정이 가능

하다. 물체와 공간을 모호하게 하거나 축소시키기 위해 색채를 선택할 수도 있고, 다른 지역에서 분리된 공간을 묘사하기 위해 색채를 선택할 수도 있다. 또한 디자인에서 분리된 요소 간의 연속성을 유발하거나, 구도 안에서 강조하거나, 초점을 맞추기 위해 색채를 사용할 수 있다.

색채는 기분이나 감정을 시각적으로 표현할 수 있다. 짙은 색채와 강한 대비는 행동력과 극적인 분위기를 전달하며, 온화한 색채와 부드러운 색채의 대비는 평온한 분위기를 전달한다. 색채는 정서적인 반응을 유발하거나 인체에 생리적인 영향을 미치는데, 자극을 주기 위해 또는 진정시키기 위해 색채를 사용할 수 있다. 또한 비시각적인 감각을 불러일으키거나 무의식적인 동기를 부여하고, 행동을 변화시키거나 분위기를 유도하는 데도 색채를 사용할 수 있다.

그림 1.6
주황 경고판
도로 표지판은 운전자의 각별한 주의를 경고한다.

색채는 아무 말 없이도 생각을 전달하는 비언어적인 표현이 될 수 있다. 국가나 기관, 제품이나 생각을 대표할 수 있다. 국기는 색채로 식별되고, 로고와 제품, 패키지에 모두 청색을 사용하는 IBM사는 '푸른 거인(Big Blue)'으로 통한다. 하버드대학교의 대표색은 진홍색(crimson)이다. 색채는 사회적 지위를 상징하고 전달한다. 고대 중국에서는 황제만이 유일하게 노란색 옷을 입었다. 가톨릭 신부는 검은색을, 티베트의 승려는 사프란 노란색 옷을 입었다.

그림 1.7
색채 식별
엄청난 양의 서류철은 다른 색으로 구분된 색인표를 통해 더 쉽게 관리할 수 있다.

주의를 주거나 경고를 하기 위해서 색채를 사용할 수 있다. 번쩍이는 빨간 불빛은 초록 불빛과는 다른 반응을 유도하고, 보라색은 방사능 위험을 경고한다.

색채는 식별을 가능하게 한다. 유사하거나 동일한 형태와 크기의 물체들 사이에서

즉각적으로 구별할 수 있게 해준다. 빨간색 서류철은 미지불된 청구서를, 초록색 서류철은 지불된 청구서를 의미한다. 이처럼 색채의 연상 작용에 의해 일상의 평범한 것들이 특성화되는데(역자 주 : 미국의 업종별 전화번호부는 종이색이 노랗다고 해서 '옐로 페이지'라 지칭), 따라서 모든 것을 옐로 페이지에서 찾아볼 수 있다.

색 체계(색표계)

색채를 체계적으로 정리하는 것, 즉 색채의 **관계**를 구조적인 모형으로 가정하고 도식화하는 것은 색채를 이해하는 방법 중 하나이다. 색채 순차 모델이나 색채 체계는 색채에 관한 가장 초기의 저작에서부터 절대적인 현재와 미래로 계속 이어지는 색채의 맥락이다. 셀 수 없이 각양각색의 경쟁적인 시스템은 다양한 방식으로 색채를 정리하였고, 저마다 그들 자신의 정당성을 확신하였다. 하지만 색채는 하나의 색 체계가 포괄할 수 없을 정도의 거대한 주제이다. 1930년대 초기, 미국 국립표준사무국(National Bureau of Standard)은 과학적이고 산업적인 사용을 위해 1,000만 개의 색채를 분류하고 기술한 결과, 엄청난 양의 색명이 탄생하여 감히 엄두도 못 내고 접어야 했다. 예를 들자면, '회색이 도는 노르스름한 분홍색(grayish-yellowish-pink)' 그룹은 대략 35,000개의 샘플을 포함하고 있었다.[1]

　오늘날 그러한 노력은 디자인 소프트웨어에서 사용 가능한 1,700만 개 이상의 색채를 분류하도록 요구했을 것이며, 게다가 그 숫자는 인간의 눈으로 구별할 수 있는 색채의 숫자만큼 크지도 않다. 보다 성공적인 체계는 좁은 범위의 주제를 다루는 데 다음의 세 그룹으로 나뉜다.

<div align="center">

과학-기술적 색 체계

상업적 색 체계

지적-철학적 색 체계

</div>

과학-기술적 색 체계는 과학과 산업 분야에 속한다. 이들은 제한되고 특정한 조건에서 색채를 측정하며 대부분 물체의 색이 아닌 빛의 색을 다룬다. 빛의 색을 측정하는 하나의 방법은 흑체라 불리는 금속 조각의 온도를 높여 가면서 정확한 온도를 켈빈도

(K)로 결정하는 것이다. 흑체의 색은 특정 온도에서 변하므로 '색온도'는 과학적 의미에서 켈빈 온도점을 나타낸다. 켈빈 온도는 흑체가 뜨거워지면서 노랑에서 빨강, 파랑, 하양으로 색이 변하는 온도이다.

CIE(Commission Internationale de l'Eclairage)로 알려진 국제조명기구(International Connission in Illumination)는 어떤 광원의 색이든 위치할 수 있는 색 삼각형을 제정하였다. CIE 색 삼각형은 인간의 시야에 근거하여 수학적으로 정의된 색 공간으로, 가장 정확하게 색채를 기술하는 모형으로 알려져 있다. 그러나 사실 CIE 대변인에 따르면 색을 정확하게 도식화할 수 없을 정도로 매우 이론적이다. 따라서 컬러 인쇄, 컬러 모니터를 포함한 여러 가지 기술에 적합하지 않기 때문에 다른 색채 모델을 사용해야한다.

다른 시스템인 연색지수(Color Rendering Index, CRI)는 표준화된 8개의 컬러 차트를 비교하면서 주어진 광원 아래서 물체 색이 보이는 방식을 평가한다. 색채는 자연광과 백열등과 비교하여 평가되는데, 이는 자연광과 백열등이 태양광과 유사하여 자연계를 비추는 최상의 조명으로 여겨지기 때문이다.

색채 구조의 기술적인 시스템은 디자인 스튜디오의 일상적인 작업 중 일부가 아니다. 기술적인 시스템은 제조 단계에서의 지속적인 품질 관리에 가치를 두는데, 예술가이자 디자이너는 이와는 완전히 다른 '색온도'의 개념을 갖고 있다.

상업적 색 체계는 특정한 제품 라인에서 사용자가 이용 가능한 색채의 선택을 도와주는 체계적인 색채의 배열이다. 상업적 색 체계에는 2개의 넓은 범주가 있는데, **실용색채 체계**와 **색채 컬렉션**이다.

실용 색채 체계는 색채 이론에 근거하여, 폭넓은 색채를 시각적인 논리적 구성방식으로 배열하여 발행한 것이다. 페인트나 인쇄용 잉크 같은 특정한 매체로 생산 가능한 모든 색채를 보여주려고 시도하고, 그 이상 추가되는 색채에 대한 옵션을 제공한다. 예를 들어, 벤자민 무어(The Benjamin Moore®)사의 색채 시스템은 3,300개 이상의 페인트 컬러를 포함하고 있으며, 인쇄본에 나타나지 않은 주문색채를 만들기 위한 컴퓨터 조색 옵션을 제공한다.

가장 널리 알려진 상업적 색 체계는 팬톤 매칭 시스템(PANTONE MATCHING SYSTEM®)[2]으로 인쇄용 잉크에서 소프트웨어, 색채 필름, 플라스틱, 마커펜 그리고

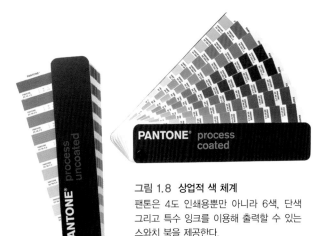

디자이너와 제조업체용 색채 관련 도구와 제품에 이르는 광범위한 제품을 위한 표준화된 색채 팔레트를 제공한다. 가장 익숙한 컬러 스와치 북은 네 가지 색상(사이언, 마젠타, 옐로, 블랙)의 4도 인쇄를 이용해 출력된 것이다. 시각적인 논리적 방식으로 배열된 색채들은 네 가지 CMYK의 혼합 비율을 백분율로 명시하고 있다. 예를 들어 밝은 빨강인 PANTONE® P57-8C는 C0, M100, Y66, K0으로 표시되어 있고, 칙칙한 빨강인 PANTONE P50-8C는 C0, M99, Y91, K47로 구성되어 있다. 차트에 나타나지 않은 색

그림 1.8 상업적 색 체계
팬톤은 4도 인쇄용뿐만 아니라 6색, 단색 그리고 특수 잉크를 이용해 출력할 수 있는 스와치 북을 제공한다.

채들은 비율을 조절하여 만들 수 있다. 팬톤은 6색 인쇄용 잉크, 단색 잉크를 위한 유사한 차트와 색채 제품과 관련된 것들을 제공한다.

그림 1.9 색채 컬렉션
패로 & 볼 사의 대표적인 페인트 색채 샘플은 역사적인 원형에 기초를 둔 광범위한 색채 컬렉션이 큰 부분을 차지한다.

색채 컬렉션은 범위가 좁은데 단일 제품이나 관련 제품군 내에서 선택에 도움이 되는 테마나 관점을 지닌 한정된 색채만 제공한다. 모든 가능성의 색채를 포함하지 않는 대신 특정한 표적 시장이나 산업에서 대부분의 필요를 충족하기 위한 색채 범위를 제공한다. 역사적인 페인트 색채 컬렉션, 웹이나 통신 판매용 카탈로그 색채 옵션 등이다. 견본 개수는 상당히 달라질 수 있는데, 코트 & 클락(Coats and Clark) 사의 경우 Industrial Apparel Thread Shades의 국제색채레퍼런스(Global Colour Reference)에

서 900개 이상의 색채 봉사(縫絲)를 제공한다. 특수 페인트 회사인 올드 빌리지(Old Village) 사는 버터밀크 페인트처럼 극히 소수의 색채를 비롯해 단 25개의 페인트 색상만 제공하며, 이들은 각각 역사적인 원본을 모사하는 데 공을 들인다. 이처럼 예술가, 디자이너 그리고 일반 대중에 의해 사용이 가능한 한정판 색채 컬렉션은 무수히 많다.

상업적인 색 체계와 컬렉션은 목적과 현실에 있어 유용하다. 그들은 색채를 이해하는 데 기여하지는 않으며, 그렇게 하고자 의도하지도 않는다. 이 같은 한계 내에서 다른 목적뿐 아니라 디자인을 위한 색채를 명시하는 도구로써 매우 유용하다.

지적−철학적 색 체계는 색채의 의미와 구조를 탐구한다. 화가는 (유명하든 무명이든) 항상 색채를 사용하지만, 주제에 대한 매료는 결코 예술 세계에서 국한되지 않았다. 많은 다른 과학자와 철학자들이 그랬듯이 플라톤, 아리스토텔레스, 괴테, 쇼펜하우어도 색채에 대해 논했다.

17세기 후반에서 18세기 초반은 색채에 관한 글의 개화기였으며, 그 당시의 글들은 지금도 계속해서 영향을 주고 있다. 두 부류의 연구가 확산되었는데, 첫째는 완벽한 색채 체계에 관한 것이고, 둘째는 색채 배색의 조화 법칙에 관한 것이다. 이 두 부류는 오늘날 **색채 이론**으로 알려진 연구 분야를 집약하고 있다.

초기 작가들은 예술의 색채와 과학의 색채를 구분하지 않았다. 빛의 색채와 물체의 색채는 단일한 분야로 다루어졌다. 자연과학이 개별 연구 분야로 빠르게 발전하면서 생물, 수학, 물리, 화학, 그리고 후에 심리학과 다른 연구들 사이에서 심지어 예술에 초점을 맞춘 색채 이론가들조차 과학적인 분야로 접근해 나갔다. 그들이 제안한 미학적이고 철학적인 색 체계는 20세기까지 과학적인 정보로 간주되었다. 오늘날 색채에 대해 논하는 사람들은 과학, 예술, 철학 분야 출신이지만 예술가와 디자이너를 위한 색채 이론은 과학으로부터 분리되었으며, 적어도 예술 영역에서 자신의 자리를 차지하고 있다.

색채 연구

색채는 모니터 스크린에서 빛의 형태로 보이든, 물질의 속성으로 보이든 차이가 없다. 색채가 어떻게 보이든, 어떤 매체를 통해 전달되든, 어떤 감각이 반응하든, 색채의 경험은 시각적이다. 색채 연구는 첫 번째, **눈의 훈련**에 주력한다. 즉, 모든 색채 샘플에

서 세 가지 객관적인 속성을 구별하는 훈련이다.

> **색상**, 색채의 이름
> **명도**, 색채의 상대적인 어둠과 밝음
> **채도**, 색채의 상대적인 순도 또는 농도

이 특성들은 연구의 용도에서만 독립적인 개념이며, 모든 색채는 이 같은 세 가지 속성을 지니고 있다. 어떤 색채도 한 가지 개념으로서 완전히 설명될 수 없다. 색상의 진하기, 밝기 또는 어둠의 한 가지 속성이 다른 것에 비해 강조되는 것은 단색에 개별적인 특징을 부여하는 것이다. 표면, 질감 또는 불투명, 반투명 같은 다른 특징들은 색채의 기본 속성에 부가적이다.

두 번째 색채 연구는 **색채 조절**에 주목한다. 색채의 불안정성은 제거될 수 없지만 최소화할 수는 있다. 디자이너는 세 가지 주요한 방법으로 색채의 불안정성을 다룬다. 첫째는 색채를 다른 조명 조건에서 볼 때 발생하게 될 변화를 예측하는 것, 둘째는 색채가 다른 것과 상대적으로 다르게 배치되어 있을 때, 발생하게 될 변화에 대해 조절하는 것, 셋째는 색채의 매체가 변경되어야 할 때, 가령 염색된 직물을 모니터 스크린 상에서 이용하게 되는 상황에서 발생하게 될 변화에 대해 조절하는 것이 그 방법이다.

마지막으로 색채 연구는 디자이너들이 지속적으로 효과적인 색채 배색을 할 수 있는 가이드라인을 제시한다. 색채를 효과적으로 사용하는 능력은 배워서 향상될 수 있는 기술이다. **색채 역량**은 색채로 문제를 해결하는 능력으로, 색채 효과를 가능한 한 최대로 예측하고 관리하는 능력이며, 일상의 제품과 인쇄물의 가치를 향상시키는 색채와 배색을 선택하고 지정하는 능력이다.

오늘날의 많은 색채 교육 과정은 먼셀(Albert Munsell, 1858~1918)과 알베르스(Josef Albers, 1888~1976)의 학습지도에 기초하고 있다. 먼셀의 방법은 전형적인 색채 순서의 전통을 따르며, 색의 3속성인 색상, 명도, 채도를 순서에 따라 배열한 공식적인 체계이다. 알베르스는 보다 자유분방한 접근 방식을 사용하였다. 그는 직관적으로 접근할 때 색채에 대해 진정으로 이해할 수 있다고 믿었기 때문에 엄격한 색 체계를 거부하였고, 눈을 훈련시키는 연습 능력을 강조하였다.

알베르스의 직관적인 접근법은 오늘날 미국 색채 교육의 두드러지는 특징이다. 색 체계의 배경지식 없이는 색채 교육 방법을 이해하기 쉽지 않다. 색 체계에 대해 이해해 가면서 직관적인 접근을 할 때 훨씬 더 잘 이해하게 된다. 우선 색상, 명도, 채도를 구별하는 것으로 시작하여, 간격의 개념이나 색채 간의 단계를 배워 나가면, 학생들은 처음부터 알베르스의 연습들을 이해할 수 있는 기술을 습득하게 된다. 색 체계와 알베르스의 직관적인 방법은 색채를 공부하는 데 서로 대체 가능하거나 경쟁적인 방법이 아니다. 처음 방법이 두 번째 방법으로 매끄럽게 이어지면서, 두 방법은 한계나 공백 없이 포괄적으로 색채를 이해하게 한다.

어느 누구도 정확하게 같은 방법으로 색채를 보지 않으며, 주어진 색채에 대해 정확하게 동일한 생각을 하지 않기 때문에 색채 연구에 대한 강의는 기껏해야 시간 낭비로 여겨지거나, 최악의 경우 무료로 개방돼야 한다고 결론짓기 쉽다. 그러나 단체로 이뤄지는 색채 공부는 상당한 이점이 있다. 할당된 모든 문제에는 오답이 존재하지만, 또한 다양한 정답이 나올 가능성도 많다. 동일한 색채 과제에 대해서 20명의 학생 모두가 다르지만, 모두 허용 가능한 20가지 해결책을 제시할 수 있다.

(비디자인계의) 학술적인 교육은 문제나 과제에 대해 유일한 '정답'을 발견하는 학생들에게 보상해 주는 경향이 있다. 전통적인 학문 영역에서 성과를 발휘하는 일부 학생들은 '정확성'에 대한 이처럼 유연한 기준에 대해 매우 힘들어한다. 그러나 각각의 문제에 대한 정답의 가능성이 많다는 것은 성공의 기회를 기하급수적으로 늘려주기 때문에 대단히 자유롭다. 그뿐만 아니라 다양한 응답을 볼 수 있고, 심지어 '틀린' 응답조차도 비판 기술을 향상시키기 때문에 엄청나게 유익하다.

색채 연구의 첫 단계는 학생들이 예상되는 견해에 대한 간섭 없이 색채를 볼 수 있도록 하는 것이다. 스스로 좋은 색채 감각을 지녔다고 판단하는 학생들은 초기에는 어색해하거나 혼란스럽거나 또는 짜증스러울지도 모른다. 천부적인 음악가도 처음에 작곡을 습득하는 데 오래 걸리듯이 기본 색채 기술을 익히는 것이 처음에는 예술가나 디자이너를 방해할 수 있다. 이같이 정체된 듯한 효과는 단기적이다. 아이들이 읽기를 배운 후 독서를 시작하는 마법의 순간처럼 학습된 자료가 반사적으로 나오는 순간이 있게 된다. 색채를 효과적으로 활용하는 능력은 디자이너의 핵심적인 역량으로 예술적인 힘을 부여하는 것이다. 이처럼 색채를 이해하는 디자이너는 모든 산업에서 경쟁

적인 이점을 얻게 된다.

주

1 Sloane 1989, page 23.
2 PANTONE® and other Pantone trademarks are the property of and used with the permission of Pantone, LLC.

제1장 요약

- 색채는 감각적인 일로서 빛의 자극에 대한 생물학적인 반응이다. 색채는 또한 유동적이다. 빛이나 재료의 모든 변화는 색채가 인지되는 데에 변할 수 있는 잠재력이 있으며, 추가적으로 개개인은 각자의 방법으로 색채 경험을 해석하게 된다.

- 색채는 다른 단계의 주의력으로 이해된다. 인공적이든 자연이든 환경적인 색채에 모두를 아우른다. 물체의 분리성은 관찰자로 하여금 단일 본질과 단일 색채 생각에 집중하게 한다. 그래픽 색채는 이미지의 색채로 칠해지거나, 그려지거나, 인쇄되거나, 화면상에 존재한다.

- 화면상의 색채는 직접적인 빛으로 보이게 된다. 물리적인 세계의 색채들은 반사된 빛으로 보여지게 된다. 오늘날 거의 대부분의 디자인은 모니터 화면상의 직접적인 빛으로 이루어진 이미지로 작업되어 반사되는 빛으로 보여지게 되는 제품으로 만들어진다.

- 색채는 가능한 빛을 증가하고 감소하는 순수한 기능으로 사용될 수도 있다. 이것은 공간의 인지, 크기, 근접성, 분리와 거리의 착시를 형성할 수 있다. 색채는 불명료한 물체나 공간을 최소화하거나 공간을 분명하게 할 수도 있다. 이것은 디자인상에서 분리된 요소들 간의 연속성을 형성하거나 구성 안에서 강조할 점을 정립하거나 집중할 점을 형성할 수도 있다. 색채는 감정이나 감성을 표현하는 데 사용될 수도 있다. 색채는 주의를 끌거나, 주의를 주거나 비슷한 모양과 크기의 물체들 간의 구별력을 주기도 한다. 이는 비단어적인 언어가 될 수 있으며 단어 없이 생각을 소통할 수도 있다.

- 색채-순서 모델이나 색채 체계는 색채의 관계들을 구조화한 모형이다. 과학-기술적 색 체계는 색채 측정을 제한된 환

경하에서 하고 주로 빛의 색채를 다룬다. 상업적 색채-순서 체계는 색채의 체계적인 배치로 제한된 팔레트 내에서 색채를 선정하는 사용자를 돕는다. 지적-철학적 색 체계는 색채의 의미와 구조를 탐구한다.

- 실용 색채 체계는 모든 색채를 기술하려 하고 기술되지 못하는 색채에 관한 조건을 포함하려 한다. 색채 모듬은 고정되고 제한된 색채 수를 제공하여 단일 제품이나 연관된 제품군 내에서 선택을 돕는다.

- 색채 연구는 색채의 객관적인 속성인 색상, 명도와 채도를 구별하는 법을 배우는 데에 집중한다. 두 번째 색채 연구는 색채 조절이다. 색채 연구는 영향력 있는 배색을 만드는 데에 가이드라인을 제공하기도 한다.

- 다수의 색채 과정은 먼셀과 알베르스의 집필에 기반하고 있다. 먼셀 시스템은 색상, 명도, 채도의 균일한 연속성에 기반하고 있다. 알베르스는 눈-훈련의 힘을 강조하였다.

대상 위의 빛

빛 / 가산혼합 색채 : 빛의 혼합 / 램프 / 조도 수준 / 시각 /
시각발광방식 / 시각대상방식 / 감산혼합 색채 : 착색제 /
램프와 색채 연출(연색) / 조건등색과 일치 / 빛의 조절 : 표면 /
투명, 불투명, 반투명 / 무지갯빛 / 광도 / 간접광, 간접색 /
빛의 수정 : 필터

> 촛불 아래서 본 색채는 매일 똑같아 보이지 않을 것이다.
> ─엘리자베스 B. 브라우닝, "The Lady's Yes" 1844

색채는 시각 경험으로 촉각, 미각, 후각, 청각의 다른 경험으로는 확인할 수 없는 빛의 감각 기능이다. 색이 칠해진 **물체**는 만질 수 있지만 실체가 있는 것은 물체 자체이지 색채가 아니다. 색채는 물리적인 실체가 없다.

색채는 만질 수 없을 뿐만 아니라, 지속적으로 변한다. 옷을 구입한 후, 집에 돌아와 매장에서 보았던 것과 색깔이 다르다는 것을 발견한 경험이나 페인트 색을 선택한 후 결과물을 보고 깜짝 놀란 경험이 누구에게나 있을 것이다. 심지어 색채에 대한 **생각조차** 변하기 쉽다. 여러 사람이 동시에 똑같은 것을 보더라도 똑같은 색으로 인지하지는 않는다.

색채의 불안정성에는 여러 가지 이유가 있다. 첫 번째 이유는 색채가 빛에 의해 생겨나고, 표면에서 반사되어, 인간의 눈에 감지되는 방식에 있다. 물체의 색채는 보이는 빛보다 더 영구적이지도 절대적이지도 않다.

빛

빛만이 색채를 발생시킨다. 빛이 없이는 색채가 존재하지 않는다. 빛은 광원(light source)에 의해 방출되는 가시 에너지(visible energy)이다. 태양, 빛을 내는 패널, 네온

사인, 전구, 모니터 화면 중 어떤 것이라도 광원이 될 수 있다. 눈은 빛을 받아들여 적응하는 감각 기관이다. 눈의 망막은 에너지 신호로 자극을 받고, 이것을 색채로 알아보는 뇌로 전달한다.

광원은 눈에 보이는 에너지를 진동이나 파동으로 발산한다. 모든 빛은 동일한 속도로 움직이지만, 빛 에너지의 파장은 서로 다른 거리와 진동수로 방출된다. 에너지 방출의 정점들 사이의 간격을 파장이라고 한다. 빛의 파장은 나노미터(nm) 단위로 측정된다.

그림 2.1 파장
가시 스펙트럼의 각 파장은 다른 색으로 지각된다.

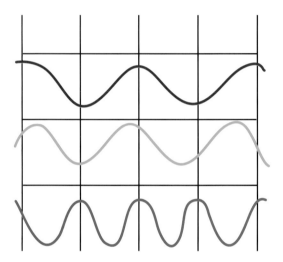

인간의 눈은 대략 380nm에서 720nm 사이 범위의 빛의 파장을 감지할 수 있다. 개별 파장은 별개의 (독립된) 색 또는 **색상**으로 지각된다. 빛의 순색은 측정에 의해 정의된다. 빨강은 가장 긴 가시 파장(720nm)이며, 주황, 노랑, 초록, 파랑, 남색, 보라의 순으로 보라는 가장 짧은 가시 파장(380nm)이다. 파장들의 약자는 빨주노초파남보(ROYGBIV)로 **지각 가능한 스펙트럼**의 색채이다.

다양한 광원은 다른 에너지 수준으로 다양한 파장(색채)을 방출한다. 한 광원이 거

그림 2.2 가시광선
인간은 대략 380nm에서 720nm 사이 파장의 (가시 에너지) 빛을 감지할 수 있다.

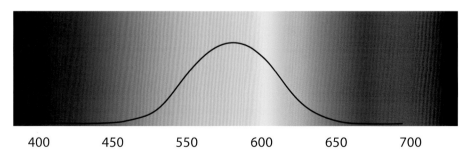

400	450	550	600	650	700	

의 보이지 않는 낮은 수준의 에너지로 특정한 파장을 방출하는 반면, 다른 광원은 선명한 색채로 보일 정도로 매우 강하게 방출하기도 한다. 비록 색채는 동일하지만 색채 경험의 강도는 매우 다르다.

인간의 눈은 가시 스펙트럼의 중간 범위의 빛에서 가장 민감하여 노랑–초록 범위의 색채를 가장 쉽게 본다. 노랑–초록 빛은 다른 색채에 비해 낮은 수준의 에너지에서도 감지될 수 있다. 만약 광원이 모든 파장을 거의 같은 수준의 에너지로 방출한다면, 노랑–초록 범위는 가장 밝게 감지될 것이다. 인간의 시각을 넘어서는 가시광선과 색도 있다. 일부 동물과 곤충은 인간이 볼 수 없는 자외선과 적외선의 색을 볼 수 있다. 가시 스펙트럼의 양 끝을 넘어서서 있는 색들은 특수 광학기기를 사용해서 인간의 눈으로 볼 수 있도록 만들 수 있다.

가산혼합 색채 : 빛의 혼합

태양은 우리의 근원적인 광원이다. 태양빛은 흰색이나 무색으로 감지되지만 사실 연속적인 주파수를 방출하는 색채(파장)의 혼합으로 만들어졌다. 태양광이 프리즘을 통과할 때 태양광의 개별적인 색채를 볼 수 있다. 프리즘의 유리는 각각의 파장을 약간씩 다른 각도로 구부리거나 굴절시켜 각각의 색채가 독립된 광선으로 나타나게 한다. 정상적인 대기 상태에서 물방울은 자연적인 프리즘의 형태가 되어 태양광을 구성하는 색채들을 무지개로 볼 수 있다.

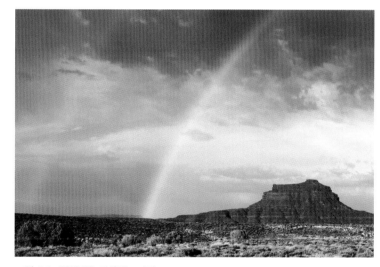

그림 2.3 백색광을 구성하는 파장

백색광을 이루고 있는 독립된 색채(파장)는 빛이 프리즘을 통과할 때 볼 수 있다. 각 파장은 약간씩 다른 각도로 구부러지고 독립된 색채로 나타난다. 백색광의 개별적인 색채는 대기 중의 물방울이 자연스럽게 발생되는 프리즘을 만들어 내면 현실에서도 볼 수 있다.

Photograph courtesy of Phyllis Rose Photography, New York & Key West.

평범한 백열전구와 같은 다른 광원들도 백색광을 만든다. 광원은 백색광을 만들어 내기 위해 가시 파장을 모두 방출할 필요가 없다. 광원이 거의 동일한 양의 빨강, 초록, 파랑 파장을 방출하면 백색광이 만들어진다. **빨강, 초록, 파랑은 빛의 원색이다.** 광원은 추가적인 파장(색채)을 방출할 수 있는데, 이렇게 생성된 빛도 여전히 백색이다. 하지만 만약 삼원색 중 어느 하나라도 없다면 빛은 색채로 감지된다.

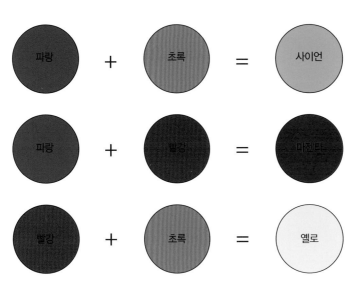

빛의 원색 중 두 가지의 혼합은 새로운 색채를 만든다. 파랑과 초록 파장의 결합은 사이언(파란 초록)을 만든다. 빨강과 파랑 파장의 결합은 마젠타(파란 빨강 혹은 빨간 보라), 초록과 빨강 파장의 결합은 옐로(빨간 초록)를 만든다. 사이언, 마젠타, 옐로는 빛의 2차색이다.

파장은 동일하지 않은 비율로 혼합되어 추가적인 색을 만들어 낼 수 있다. 동일한 수준의 에너지인 초록과 빨강이 2:1의 비율로 섞이면 노란 초록을 만들어 내고, 빨강과 초록이 2:1의 비율로 섞이면 주황을 만든다. 가시

그림 2.4 빛의 혼합
빨강, 초록, 파랑의 빛의 원색이 혼합되면 사이언(파란 초록), 마젠타(파란 빨강), 옐로(빨간 초록)의 2차색이 만들어진다.

스펙트럼의 파장으로 발견되지 않는 보라와 갈색을 포함한 모든 색상은 빛의 원색을 다른 비율로 혼합함으로써 빛으로 만들어질 수 있다.[1]

파장들이 결합하여 생긴 백색광 혹은 색광을 **가산혼합**(additive mixture) 또는 **가산혼합 색채**(additive color)라고 한다. '가산'이라는 용어는 사실을 적절하게 묘사하는데, 파장들이 서로에게 더해짐으로써 새로운 빛의 색이 생성되기 때문이다.

램프

램프는 사람이 만든 주요 광원이다. 백열전구의 올바른 용어는 '램프'이다. 램프를 장착하고 있는 설비가 **조명기구**이다. 엄밀히 따지자면 흔히 테이블 램프는 '운반할 수 있는 조명기구'이다. 세 가지의 주요 광원 그룹이 있고, 이들 그룹 안에는 수백 가지의 다른 램프가 있다. 각각의 램프는 특수한 방식으로 빛을 만들고 특정한 색과 양과 방향의 빛을 방출한다.

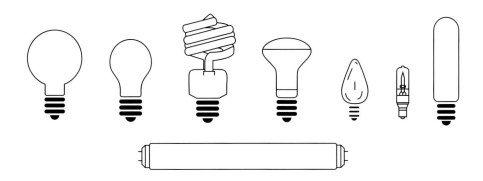

그림 2.5 램프
램프는 수백 가지의 다른 모양과 크기로 이용 가능하다.

대부분의 램프는 백색광을 발산한다. 그들은 세 가지 원색 빨강, 초록, 파랑과 다른 색들 중 대부분 또는 전부를 방출한다. 이런 램프들을 광범위하게 표현하자면 **일반적인 광원**이다. 일반 광원은 일반적인 면 광원으로 **주변광**을 제공한다. 하나 내지 그 이상의 원색이 부족한 램프는 색광을 내며, 이것은 일반적인 광원이 아니다. 네온 사인 램프는 한정된 범위의 파장을 발산하는 광원의 한 예이다.

그림 2.6 가산혼합 색채
네온사인은 색채가 눈에 도달하는 직접적인 빛으로 보이는 가산혼합 색채의 친숙한 예이다.

그러나 모든 백색 광원이 정확하게 같은 백색광을 만들어 내는 것은 아니다. 각기 다른 종류의 램프는 **스펙트럼 분포 곡선**(spectral distribution curve) 또는 **스펙트럼 반사율 곡선**(spectral reflectance curve)이라 하는 특징적인 패턴으로 파장을 방출한다. 스펙트럼 분포 곡선은 어떤 파장이 실제로 존재하는지와 특정 종류의 램프에 대해 서로 상대적인 각각의 파상의 강노를 보여준다. 곡선은 모든 광원의 색채 특성에 대한 시각적인 윤곽을 제공한다. 하나의 램프가 다른 것에 비해 높은 수준의 에너지로 하나 또는 두 가지 원색을 발산하거나, 추가적인 색채들이 강하게 발산되거나, 아니면 하나 혹은 그 이상의 색이 완전히 없을 수도 있다. 램프를 떠난 각각의 파장을 색깔 있는 리본으로 상상한다면, 어떤 리본들은 다른 것들에 비해 더 두껍거나, 넓거나, 더 강할 것이다.

스펙트럼 분포는 광원의 색채 특성, 즉 방출하는 빛이 ('순수한' 백색, 또는 빨강, 초록, 파랑이 동등하게 섞인) 자연스러운 백색으로 보이는지, (노란 빨강 영역이 더 강한) 따뜻한 백색으로 보이는지, 혹은 (초록이나 파랑에서 더 강한) 차가운 백색으로 보이는지를 결정(기술)한다. 모든 램프는 스펙트럼 분포에 따라 기술적으로 설명될 수 있다. **스펙트럼 분포의 차이는 여러 가지 램프가 물체의 색채를 얼마나 다르게 재현하는지(보여주는지, 내보이는지) 결정한다.**

광원을 '진짜', 또는 '자연적인' 또는 '인공적인'으로 묘사하는 것은 기만적이다. 이것은 '진짜' 빛과 반대인 '가짜' 빛이 있다는 오해를 일으킨다. 우리는 마치 광원이 다른 실체인 것처럼 자연적인 빛(태양광)과 인공적인 빛(인간이 만든 광원)으로 생각하지만, 빛은 항상 눈에 보이는 에너지로 자연적으로 발생한 광원과 인간이 만들어 낸 광원이 있다. 모든 일반적인 광원은 두 가지 방식으로 다른 광원과 구별할 수 있다. 첫 번째는 그것의 스펙트럼 분포에 의해서이고, 두 번째는 **외견상**의 백색도이다. 일광은 인간이 만든 광원에 대한 백색도의 기준이며, 태양광에 대한 반응이 우리의 유전자 구성의 일부이기 때문에 주어진 광원으로부터의 빛이 더 자연스럽게 감지될지 혹은 덜 자연스럽게 감지될지의 여부를 결정하는 데 도움이 된다.

사람이 만든 인테리어 조명의 약 40%는 가정용으로 사용된다.[2] 나머지는 공공과 상업용 공간을 밝히는 데 사용된다. 가장 친숙한 인간이 만든 광원은 백열등과 형광등이다. 가로등에 사용되는 고압 나트륨램프 같이 고휘도 방전(HID)램프 또는 경기장의

야간 조명으로 사용되는 수은증기등도 흔히 쓰인다.

백열등은 태양과 같이 연소에 의해서 빛을 낸다. 백열등의 빛은 열의 작은 부산물이며, 백열등에 의해 사용된 에너지의 약 5%만이 빛으로 나온다. 태양과 같이 백열등은 연속적인 스펙트럼으로 가시 파장을 방출한다. 촛불, 난로 불빛, 백열등 불빛은 태양과 같은 방식으로 빛을 발산하기 때문에 편안하게 느껴진다.

백열등의 외견상의 백색도는 **색온도**라 부르는 연소하는 지점의 온도에 달려 있다. 램프의 색온도는 켈빈 온도로 측정된다. 전형적인 백열등은 대략 2,600~3,000K의 비교적 낮은 온도에서 연소한다. 백열등은 파랑이나 초록보다 빨강–주황–노랑 영역에서 더 많은 에너지를 발산하기 때문에 일반적으로 따뜻한 노란 빛을 발산한다. 더 뜨겁게 연소하는 램프는 더 파란 빛을 방출하고, 매우 백색인 광은 가장 뜨겁다. 할로겐 램프는 백열등의 한 종류로 높은 온도에서 연소하도록 유발하는 유리관 안에 가스가 있어 더 파란 백색광을 낸다. 열–빛–색의 관계는 구어로 인식되어 '하얗게 뜨거운(아주 뜨거운, white-hot)' 어떤 것은 '빨갛게 뜨거운(작열하는, red-hot)' 어떤 것보다 더 위험하게 뜨거운 것으로 여겨진다.

램프의 색온도는 램프가 방출한 **빛**의 색에 대한 백색도의 기준으로서 사용된다. 이것이 광원이 물체의 색을 어떻게 재현할 것인지 예측하는 데 도움을 주지는 않는다. 여러 가지 램프는 다른 방법으로 그들의 색온도에 도달하며, 스펙트럼 분포 정보가 항상 유효하지는 않다. 경험 있는 디자이너들은 자신들이 지정한 램프가 각각의 상황에서 정확한 양과 질의 빛을 산출할 것인지에 대해 확인하기 위해 현장 조건에서 모형을 사용한다.

형광등은 전혀 다른 방법으로 빛을 방출한다. 유리관 내부는 전기 에너지가 충격을 주면 빛을 발하는 형광물질로 쌓여 있다. 형광등의 색채는 코팅된 형광체의 특정한 구조에 의존한다. 형광등은 연소하지 않으므로 사실상 색온도가 없지만 그들의 백색도의 정도를 보여주는 '표면적인 색온도'가 할당되어 있다.

형광등은 백열등의 특성인 연속적인 스펙트럼을 생산하지 않는다. 대신 그들은 에너지를 개별 밴드의 시리즈로서 빛으로 낸다. 비록 형광등이 여러 다른 스펙트럼 분포로도 가능하지만, 전형적인 저가의 형광등은 비슷한 수준의 에너지로 모든 파장을 방출한다. 연두색에 대한 눈의 민감성으로 인해 일반적인 형광등이 방출하는 백색광은

연둣빛이 도는 흰색(yellow-greenish cast)으로 보이게 된다.

집, 사무실, 놀이공간에서 각 공간을 둘러싼 빛의 색채는 사람들이 공간의 환경에 대해 느끼는 방법에 영향을 미친다. 보통 연속적인 스펙트럼을 가진 일종의 태양광을 모사한 광원에서 나오는 빛이 가장 편안하고, 가장 따뜻하고, 가장 자연스럽게 느껴진다. 대부분의 램프는 마치 다수의 빛과 색채의 문제점을 마법처럼 해결해 주는 '완진한 스펙트럼'인 것으로 광고된다. 제조사들이 이런 방식으로 묘사하는 램프는 소비자들에게 램프가 모든 파장을 발산한다는 것만 얘기해 준다. 다른 램프들과의 상대적인 파장의 강도를 알려주지 않으며, 파장이 지속적인지 지속적이지 않은지도, 발생하는 백색광의 상대적인 따뜻함이나 차가움도 설명해 주지 않는다.

환경 친화적으로 반응하는 광원을 찾기 위한 오늘날의 노력은 새로운 광원에 대한 폭발적인 연구를 이뤄냈다. 현재 주목받고 있는 LED 램프는 빨강, 초록, 파랑의 발광 다이오드 출력을 결합함으로써 낮은 경상비용으로 빛을 생산한다. 발생된 빛은 백색이며 강하고 에너지 효율적이다. 따라서 자동차 전조등 같은 한정된 사용에서는 적합하지만 삼원색만 포함하고, 연속적인 스펙트럼이 아니기 때문에 인테리어 환경의 광원으로는 문제가 있다. LED 램프는 인광체를 함유해 스펙트럼을 증가시키도록 개발되었으나, 아직은 완벽하지 않으며 가장 좋아져도 연속적인 스펙트럼을 만들지는 못할 것이다. LED 광원의 연색성을 향상시키기 위한 노력이 계속 진행 중이지만 환경적인 가치에도 불구하고 LED 램프의 빛이 현실 세계의 색을 재현하는 능력은 이상에 미치지 못한다.

조도 수준

조도 수준은 색채 구성에 상관없이 유효 광원의 양과 관련된다. 조도 수준은 광원에서 나오는 빛의 **총량**을 의미한다. 램프가 발광하는 빛의 양은 스펙트럼 분포와는 관련이 없다. 동일한 유형의 램프가 빛을 더 발하거나 덜 발할 수 있다. 하지만 스펙트럼 분포는 다른 파장에서 발광하는 상대적인 에너지의 패턴으로 빛의 양에 상관없이 램프 유형과 동일하다.

유효 광원이 너무 적으면 색채를 알아보기 어렵다. 표면에 떨어지는 빛이 과도하거나 통제되지 않을 때도 색채 지각을 약화시킨다. 일반광의 **눈부심**은 육체적으로 극도

로 피곤한 수준이다. 눈부심은 색채 지각을 방해하며, 일시적으로 눈을 멀게 할 수 있다. 빛의 양을 줄이거나, 빛이 오는 방향을 바꾸거나 혹은 두 가지 모두의 광원을 조절함으로써 눈부심을 보정한다.

반사율(reflectance) 또는 휘도(luminance)는 표면에 떨어진 빛이 다시 반사되는 양을 측정한 것이다. 이는 개별 파장(색채)이 아닌 반사된 빛에 대한 전체 양의 측정이다. 반사율은 내부와 외장 페인트와 같은 일부 제품에서 매우 중요하다. 따라서 LRV(light-reflecting value, 입사광과 반사광의 에너지 비율값)라고 하는 개별 색채에서 다시 반사되는 빛의 비율은 제조사가 제공하는 기본 정보의 일부이다.

대부분의 작업 수행 능력은 색채를 감지하는 능력이 아닌 명암 차이를 감지하는 능력에 의존한다. 흑백사진과 적힌 문자를 완벽하게 이해할 수 있다. 명암 대비를 알아보는 능력은 램프의 색에 영향을 받지 않는다. 단지 조도 수준만이 명암의 차이를 알아보는 능력에 영향을 미친다. 비록 많은 사람이 다양한 광원 아래서 편안함의 수준을 다르게 보고하지만, 일반 광원에서 인간의 행동은 램프의 색에 영향을 받는 것으로 보이지 않으며, 오직 조도 수준에만 영향을 받는 것으로 보인다.[3]

시각

시각은 눈을 통해 환경과 물체를 감지하는 감각이다. 이는 물체와 환경 같은 물리적인 실체를 알아보는 주요한 방식이며, 색채를 지각하는 유일한 방법이다.

색각은 두 가지 다른 방법, 즉 광원에서 직접 도달하는 빛으로 또는 대상에서 반사되는 빛으로 경험된다. 시각발광방식(illuminant mode of vision)에서는 모니터 스크린이

Color Name	Number	LRV
N		
Nantucket Breeze	521	66.6
Nantucket Gray	HC-111	39.4
Napa Vineyards	427	33.6
Naples Sunset	1391	25.1
Narragansett Green	HC-157	5.8
Natural Beach	253	78.4
Natural Elements	1515	73.4
Natural Linen	966	60.7
Natural Wicker	950	73.8
Nature's Essentials	1521	70.1
Nature's Reflection	504	22.8
Nature's Scenery	1524	36.9
Nature's Symphony	1152	54.1
Nautilus Shell	064	76.2
Navajo White	947	80.1
Navajo White	EXT. RM	81.1
Navajo White	INT. RM	81.1
Navy Masterpiece	1652	6.4
Neon	402	74.5
Neptune Green	658	20.8
New Age	1444	65.6
New Born's Eyes	1663	40.9
New Dawn	133	42.6
New London Burgundy	HC-61	7.8
New Providence Navy	1651	7.9
New Retro	422	78.5
New York State Of Mind	805	8.0
Newborn Baby	002	63.8
Newburg Green	HC-158	7.6
Newburyport Blue	HC-155	7.5
Niagara Falls	1657	32.3
Night Flower	1344	10.4
Night Mist	1569	66.9
Night Train	1567	22.5
Nightfall	1596	7.2
Nimbus	1465	62.4
Nob Hill Sage	450	60.6
No-Nonsense	361	76.5
Norfolk Cream	261	75.9
North Cascades	1411	56.5
North Creek Brown	1001	9.9
North Shore Green	456	72.3
North Star	288	82.9
Northampton Putty	HC-89	34.0
Northern Air	1676	50.9
Northern Cliffs	1536	49.2
Northern Lights	586	43.1
Northwood Brown	1000	12.1
Norway Spruce	452	38.5
Norwich Brown	HC-19	21.2
Nosegay	1401	79.0
Nottingham Green	569	74.5
Nova Scotia Blue	796	33.2
Nutmeg	1227	36.5
O		
Oak Grove	489	18.4
Oak Ridge	235	43.4
Oakwood Manor	1095	61.3
Oatmeal	268	77.2
Ocean Beach	958	63.9
Ocean City Blue	718	41.6
Ocean Floor	1630	12.8
Oceanfront	660	68.1
Oceanic Teal	1495	48.6
October Mist	1495	48.6
Odessa Pink	HC-59	60.0
Old Blue Jeans	839	22.6
Old Canal	1132	21.4
Old Glory	811	12.0
Old Gold	167	45.2
Old Salem Gray	HC-94	30.4
Old Straw Hat	337	89.0
Old World Romance	303	83.7
Olive Tree	392	36.6
Olivetint	519	79.9
Olivetone	252	21.4
Olympic Mountains	971	71.1
Olympus Green	679	8.2
Once Upon A Time	574	19.3
Onondaga Clay	1204	11.0
Onyx White	1135	79.0
Opal	891	86.4
Opal Essence	680	77.4
Orange Appeal	124	47.7
Orange Creamsicle	059	65.6
Orange Froth	151	73.3
Orange Ice	166	56.0
Orange Sherbet	122	68.9
Orange Sorbet	057	79.7
Orchid Pink	036	69.5
Oregon Trail	1230	11.8
O'Reilly Green	555	76.3

BENJAMIN MOORE®

그림 2.7
벤자민 무어 사는 각각의 페인트 색에 대한 LRV(빛 반사 비율값)를 제공한다.

벤자민 무어의 LRV는 오로지 리테일러가 염색한 벤자민 무어 컬러에서만 유효하다.

나 네온사인의 색처럼 눈에 도달하는 직접적인 빛으로서 색채를 경험한다. **시각대상방식**(object mode of vision)에서는 반사된 빛으로서 간접적으로 색을 본다. 실제 세계의 물체나 환경 같은 유형의 것들은 시각대상방식으로 보게 된다.

시각발광방식

시각발광방식에는 색채 지각의 두 가지 변수인 광원과 관찰자 특성이 있다. 빛의 파장은 측정이 가능하며 명확하게 정립할 수 있으나 각 관찰자의 색채 지각은 다소 개별적이다. 정상색각자(정상 색채 시각의 관찰자)들은 색채를 감지하는 능력이 약간씩 다르지만 더 중요한 것은, 그들은 감지된 것을 다양하고 개인적인 방식으로 해석한다는 점이다. 각자의 개인적인 색채 지각은 다소 특이한 사건이다.

텔레비전과 컴퓨터 모니터 화면, 신호등, 네온사인은 시각발광방식의 한 예이다. 시각발광방식으로 보이는 색채는 가산혼합 색채이다. 가산혼합 색채들은 물체의 색채보다 더 안정적이다. (모니터와 같은) 매체가 설정된 주변광의 유형이 다른 유형으로 바뀌거나 어두운 데서 밝은 환경으로 바뀌어도 빛의 색채는 변하지 않는다. 매체에서 나온 파장 방출의 패턴이나 강도가 변하지 않는 한 측정 가능한 파장이나 파장의 혼합은 변함이 없다.

시각대상방식

시각대상방식에서 색채는 표면에서 반사된 빛으로 보인다. 물리적인 대상과 환경은 반사된 빛으로 보인다. 시각대상방식에서 색채 지각은 광원 특성, 개별적인 관찰자의 색채 시각과 그것에 대한 해석, 그리고 대상의 빛 변형 특성이라는 세 가지 변수를 가지고 있다. 세 가지 변수는 매우 상호의존적이어서 어느 하나가 변하면 대상의 겉보기 색채도 변한다.

광원을 떠난 빛은 **입사광**(incident beam)이라고 한다. 입사광이 표면에 이르렀을 때, 표면에 떨어진 일부 또는 모든 빛이 사방으로 흩어지거나 반사된다. 달리 표현하면, 표면에서 튀어 오른다(산란한다). **반사광**(reflected beam)은 표면에서 나와 눈에 도달하는 빛이다.

반사된 빛으로 보이는 색채는 직접적인 빛으로 보이는 색채와는 다르게 이해된다.

이러한 차이에 대한 고전적인 오해는 소방차를 전통적인 빨간색 대신에 연두색으로 칠했던 1970년대에 일어났다. 이에 대한 명백한 이유는 연두색 빛에 대한 눈의 민감성이 연두색을 가장 눈에 띄는 색으로 여겨졌고, 따라서 가장 안전한 색으로 여겨졌기 때문이다. 연두색 소방차는 금세 사라지고 전통적인 빨간색으로 돌아왔는데, 그것은 과거의 향수가 아닌 현실의 실질적인 결과이다. 소방차는 물체이지 빛의 파장이 아니다. 빛의 파장은 높은 가시성이라는 매우 다른 원칙이 적용된다. 빨강이 연두보다 자연 또는 인공

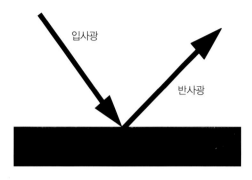

그림 2.8 산란 혹은 반사
표면에 도달한 빛은 입사광이다. 반사광은 표면을 떠나 눈에 도달한 빛이다.

환경에서 더 선명하게 대비되기 때문에 빨간색 소방차는 연두색 소방차보다 더 잘 보인다.

감산혼합 색채 : 착색제

물질은 실제 세계의 재료이다. 보고 만질 수 있는 것으로 물리적인 대상의 '재료'이다. **물질은 빛을 변화시킨다.** 물질에 도달한 빛은 세 가지 방법을 통해 변화된다.

투과 : 유리를 통과하듯이 빛이 물질을 통과한다.
흡수 : 물질에 도달한 빛을 스펀지처럼 흡수하여 볼 수 있는 빛은 사라진다. 더 이상 보이지 않는다.
반사 또는 산란 : 물질에 도달한 빛은 튕겨 나와 방향을 바꾼다.

착색제는 파장의 일부를 **흡수**하고 나머지는 **반사**함으로써 빛을 변화시키는 특수한 물질이다. 녹색 식물의 엽록소, 빨간 피의 헤모글로빈같이 자연계의 착색제가 있다. 제품이나 인쇄물을 위해 제조된 착색제들은 넓고 다양한 자연적인 그리고 인공적인 재료들에서 얻어 낸다. 착색제는 플라스틱에 투과된 색채와 같이 물질의 재료에 통합되거나 겉에 입히는 코팅으로서 표면에 적용될 수도 있다. 착색제의 구성이나 최종 용도

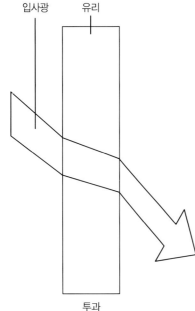

입사광 유리

투과

그림 2.9 **투과**
창문 유리는 빛을 투과
시켜 지각적인 변화 없
이 통과시킨다. 얇은 유
리는 빛을 살짝 휘어지
게 해서 백색도를 유지
한다.

에 따라 발색제, 염료, 안료, 색소 등으로 불린다.

백색 착색제는 모든 빛의 파장을 반사하고 산란한다. 일반적
인 광원 아래 놓인 흰색 물체는 도달하는 모든 파장을 반사하고,
빛으로 반사된 것의 전부(혹은 대부분)는 눈에 도달한다. 검은색
착색제는 모든 빛의 파장을 흡수한다. 일반적인 광원 아래 놓인
검은 물체는 도달한 모든 빛의 파장을 **흡수**하고, 눈으로 반사되
는 빛은 없다(거의 없다).

다른 착색제들은 빛을 **선택적**으로 가감한다. 빨간 착색제는
빨강을 제외한 모든 파장을 흡수한다. 일반적인 광원 아래 놓인
빨간 착색제가 입혀진 물체는 빨강을 제외하고 도달한 모든 빛
의 파장을 흡수한다. 그리고 반사된 빨간 파장만이 눈에 도달해

그림 2.10 **감산혼합 색채**
빨간 사과의 착색제는 빨강을 제외한 모든 파장을 흡수한다. 유일하게 반사
된 (빨강) 파장만이 눈에 도달하여 사과가 빨강으로 보인다.

물체를 빨강으로 이해하게 된다.

물체가 색으로 보이기 위해서는 물체의 착색제가 반사하는 파장이 광원에 존재해야 **한다.** 만약 빨간 파장이 없는 광원 아래 빨간 물체가 놓여 있다면 물체에 도달하는 모든 파장들은 흡수될 것이며, 눈에 반사되어 오는 빨간 파장은 없다. 초록색 조명 아래서 빨간 드레스는 검은색이다. 노란 나트륨램프의 빛이 비치는 주차장에서 빨간 자동차, 초록 자동차, 파란 자동차는 서로 구별하기 어렵다. 유일하게 노란 자동차의 위치만 색채로 찾을 수 있다.

착색제는 개개의 파장을 완벽하게 흡수하고 반사하지 않는다. 착색제는 파장의 일부를 흡수하고 일부를 반사하거나 하나 이상의 파장을 반사한다. 너무 많은 가능성이 존재하기 때문에 지각 가능한 색채의 범위는 거의 무한하다. 빛이 흡수됨으로써 그 결과로 보이는 색채들을 **감산혼합**이라 한다. 착색제들은 어떤 파장들을 '빼거나' 흡수한다. 남아 있는 파장들은 반사되어 색채로서 눈에 도달한다.

램프는 각 파장에서의 발광 에너지(방출력)에 의해 비교된다. 착색제는 각 파장을 반사하는 강도에 의해 비교된다. 샘플들이 동일한 광원 아래 있을 때만 색채 샘플 간의 정확한 비교가 이뤄질 수 있다. 실험실에서 중대한 색채 비교를 위해서 흔히 사용되는 광원은 맥베스 램프(Macbeth Lamp)로 태양광과 유사한 분광 에너지 분포를 가지고 있다. 단색 샘플이 표준으로 지정되며, 다른 것들은 맥베스 램프 아래에서 **표준과** 비교하여 평가된다. 통제된 실험실 환경 아래서 색채를 측정하는 것은 아티스트나 디자이너에게는 거의 실용성이 없겠지만, 제조업의 품질 관리를 위해서는 중요하다.

어떤 물체의 '진짜 색'이 올바른 램프 아래서 포착될 수 있다는 것은 흔한 오해이다. 가장 친숙한 광원들 중에는 A-램프 또는 백열등, 그리고 차가운 형광등이 있다. 이들 각각은 태양광, 맥베스 램프, 그리고 서로 간의 분광 반사율이 다르다. 맥베스 램프는 실험실 도구지만 손쉽게 사용 가능한 일반광은 아니다. 만약 물질의 진짜 색이 존재하며 맥베스 램프나 태양광에서만 보인다면, 그들은 오로지 실험실 조명이나 외부에서만 볼 수 있을 것이다. 과학은 측정 가능한 파장으로서 빛의 진짜 색을 지정할 수 있지만 물질적인 물체의 '진짜 색'이 존재한다는 개념은 오해의 소지가 있다. 물체의 색채는 관찰자가 떠올려 선택한 것만 진짜이다.

램프와 색채 연출(연색)

일반적인 광원은 물체의 색채를 표현하는 방식이 매우 다양하다. 동일한 물체도 다양한 광원 아래서 색채가 달라질 것이며, 이는 개별 광원의 분광 반사율의 차이 때문이다.

다른 조명 조건 아래서 사용하기 위해 어떤 빛의 조건 아래서 이루어진 색채 선택은 완전한 실패작이 될 수 있다. 놀라울 정도로 선명한 붉은색 메이크업을 한 여성은 아마도 표준 형광등 조명 아래서 화장을 했을 것이다. 이러한 램프는 상대적으로 낮은 수준의 빨간 파장을 방출하므로 빨간 착색제로 된 항목들이 반사되기에는 빨간 빛을 너무 적게 받는다. 이를 보상받기 위한 하나의 방법으로 립스틱 같은 착색제의 양을 증가시켜 형광등 아래에서 시각적으로 빨간 효과를 얻는 것이다. 따라서 일광이나 백열등에서 빨강은 압도적이 된다.

형광등은 상업적인 용도로 사용되는 현재 표준이다. 합리적인 가격에 고강도 빛의 산출과 낮은 열을 발생시키지만 판매자는 표준 형광등 연색의 취약점을 알고 있다. 식료품상은 육류가 신선하고 싱싱해 보이도록 육류 판매대 위에 빨간 성분이 더 강한 램프를 선택한다. 고가의 화장품 판매대도 샘플 색채를 위해 분리된 광원을 사용한다.

주택의 인테리어 디자인에서 연색에 대한 고려는 항상 운영비용에 선행된다. 일반적인 광원으로 형광등보다는 거의 항상 백열등이 선택된다. 램프는 색채 배치를 향상시키기 위해 선택될 수 있다. 일부 제조업자들은 따뜻한 색채 배치와 차가운 색채 배치의 다른 상황을 위한 특정한 램프를 추천한다. 역으로 램프는 완벽한 인테리어의 색채 수정과 보정을 위해 사용될 수 있다. 일광에서 선택된 색채는 야간 조명에서는 너무 따뜻하거나 너무 차가울 수 있다. 빨강-주황의 배치는 보다 약한 범위의 램프를 사용해 좀 더 부드럽게 할 수 있고, 너무 파랗거나 초록인 색채 배치는 빨강-주황-노랑 계열이 좀 더 강한 램프를 사용해 완화될 수 있다.

스튜디오 작업 공간처럼 중대한 공간을 포함하여 상업적인 용도를 위한 형광등의 전반적인 설계는 연색 품질을 고려하지 않고 만들어진다. 식품과 꽃에서 화장품과 카펫까지 대부분의 제품을 위해 좋은 색채의 표현은 판매에 결정적이기 때문에 좋지 못한 램프 선택으로 빚어진 나쁜 색채 표현은 디자이너와 제조업자, 유통업자, 소비자 모두에게 골칫거리이다.

조건등색과 일치

한 광원에서는 일치해 보이는데 다른 광원에서 일치해 보이지 않는 두 물체는 **조건등색**(metamerism)을 보여주며, 그 물체들을 **조건등색 쌍**(metamerism pair)이라고 부른다.

물질은 착색제를 흡수하거나 코팅되는 방식이 다양하다. 모직의 염색제로 사용되는 파란색 재료는 유사한 파란색 면을 생산하는 데 사용된 재료와는 거의 또는 전혀 무관하다. 플라스틱, 유리, 페인트 또는 세라믹 식기를 위한 파란색 착색제들도 여전히 다른 재료들이다. 각각의 착색제는 아주 특정한 방식으로 빛에 반응한다. 두 개의 착색제가 다를 경우, 그들이 모든 조명 조건에서 일치하도록 만들 수는 없다. 때로는 근본적인 물질이나 재료가 연색에 영향을 줄 수도 있다.

붉게 염색된 두 가지 면섬유는 백열등 아래에서 정확하게 일치하는 것으로 보일 수 있다. 만약 염료가 다르다면 한 염료가 다른 염료에 비해 현실적으로 더 많은 빨강을 반사할 것이다. 이 둘을 (붉은 파장이 더 약한) 형광등 아래 놓으면, 더 많은 빨강을 반사하는 염료를 지닌 면이 다른 것에 비해 더 밝고, '더 붉게' 보일 것이다.

소위 말해서 '조화되는' 벽지와 직물 또는 실크 치마와 모직 치마 또는 도자기 싱크대와 에나멜을 칠한 철제 욕조는 결코 진정으로 일치될 수 없는데, 이는 근본적인 물질과 착색제가 다르기 때문이다. 가능하고 실용적인 것은 수용 가능한 조화, 즉 눈을 즐겁게 하는 조화에 이르는 것이다. 서로 다른 물질이 **받아들일 수 있는 조화**에 이르고자 할 때 필수적인 것은 그들의 최종적인 위치에서 복제한 빛의 조건 아래서 비교하는 것이다.

일부 제조업자들과 판매자들은 색채 실험실을 유지하면서 관련 상품 간의 수용 가능한 조화를 관리한다. 시어스(Sears) 사는 가정용품의 색채들이 조화를 이루도록 하는 데 주의를 기울이는 것으로 알려져 있다. 시어스 사의 'Bisque(붉은색이 도는 황색)' 목록에서 구매한 냉장고는 시어스 사의 'Bisque' 행주 또는 냄비와 조화를 이루기 쉽고, 이 둘은 동일한 색명으로 전국적으로 유통되는 상품들과도 조화로울 것이다.

색채와 조명의 문제를 다루는 실험실을 운영하는 것은 그래픽, 텍스타일, 패션, 인테리어 디자이너, 건축가, 작은 규모의 생산자 또는 상품 디자이너에게는 현실적이지도 않으며, 그다지 필요치도 않다. 형광등과 백열등 아래서 받아들일 수 있는 일치를

이룬다면 거의 모든 조건에서 받아들여질 것이라는 제너럴 일렉트릭 사는 제안한다.[4] 이러한 실질적인 조언은 다른 두 재료 간의 색채 일치에 있어서 현실적인 제한이 납득되는 한 호환되는 거의 모든 색채의 환경을 망라한다.

색채 일치를 위해 제출된 샘플이 표준이다. **표준과의 일치는 모든 조명 조건이 안정적이어야 할 때이다.** 이를 위해 새로운 상품은 원본으로 사용할 재료나 물감과 동일한 것으로 만들어져야 한다. 어떤 조명 조건에서도 완벽하게 일치하려면, 원래의 표준과 새로운 제품이 모든 면에서 일치할 때만 가능하다.

완벽한 제품과 색채 공정을 통제하는 제조업체들만 표준과 정확한 일치를 만들어 낼 수 있다. 하지만 실험실 테스트뿐만 아니라 진행 과정 중에 그리고 최종적으로 염색업자, 디자이너, 생산자, 소비자, 즉 **궁극적으로 사람의 눈에 의해서만** 일치 여부가 판단된다.

빛의 조절 : 표면

표면은 사물의 가장 바깥쪽 면으로 사물의 '외피(피부)'이다. 거칠고 부드러운 또는 그 중간의 표면은 색채를 지각하는 방식에 영향을 준다. **명도는** 색상의 상대적인 밝음과 어둠을 말한다. **명도의 지각만 유일하게 표면 질감에 의해 영향을 받는다.** 매끄러운 표면은 매우 직접적으로 빛을 반사시켜 다량의 빛이 눈에 도달한다. 거친 표면은 많은 방향으로 빛을 분산시켜 적은 양의 빛이 눈에 도달한다. 표면 질감은 색상에 영향을 주지 않는다. 동일한 착색제를 사용한 표면이 거친 물체와 부드러운 물체는 어떤 종류의 조명에서도 색상이 동일할 것이나, 처음 것은 더 어둡게 두 번째 것은 더 밝게 보일 것이다.

표면에 부딪힌 빛은 반사되거나 튀어나온다. 광원에 대한 표면의 위치는 입사광이 표면에 도달하는 각도를 결정한다. 표면에서 튀어나온 빛, 반사된 빛은 표면에 도달했을 때와 정확하게 같은 각도이다. 이를 반사의 법칙이라고 하며 입사광의 각도가 반사광의 방향을 결정한다.

표면이 매끄러울수록 직접적으로 반사되는 빛의 양도 더 많아진다. **거울 같은 정반사성의 표면은 광택이 있다.** 정반사 표면을 떠난 빛은 즉각적으로 그리고 직접적으로 반사되어 그들 중 대부분(아니면 모두)은 백색광으로 보인다. 정반사성의 표면이 입사

광과 **동일한** 각도로 보일 때 유일하게 백색광만 보이며 이는 거울 반사이다. 정반사성의 표면이 입사광의 각도와 **동일하지 않은** 각도에서 보일 때 밑에 놓인 착색제에 도달한 빛의 일부가 보일 수 있다. 표면은 여전히 백색광을 반사하고, 색채도 비록 어둡긴해도 잘 보인다. 이는 많은 빛이 착색제에 도달하기 전에 반사되기 때문이다. 정반사성 표면의 극단적인 반사는 시야각에 상관없이 그들의 색채를 알아보기 어렵게 한다. 스팽글로 장식한 옷이 완벽한 예이다. 옷을 입은 사람이 움직여 시야각이 변할 때까지 각각의 스팽글이 백색광으로 번쩍거리며, 그때 스팽글의 색이 갑자기 일시적으로 보이게 된다.

무광의 표면은 부드러운 표면으로 아주 약간, 심지어 미세하게 거칠다. 그리고 거칠기가 너무 미세해서 육안으로 보이지 않는다. 무광의 표면은 매우 균등하게 여러 방향으로 빛을 산란(확산)시켜, 표면을 떠난 빛이 어느 화각에서나 일정하다. 코팅되지 않는 종이와 같은 무광 표면의 색채는 거의 모든 조명 조건 아래서 기복이 없고 한결같다.

특별한 **질감**이 나는 표면은 역동적이고 선명하다. 입사광이 다양한 방향의 봉우리와 골이 있는 표면에 도달하면 광선살(beam of light)은 반사의 법칙을 따른다. 빛은 일정하지 않은 방향으로 산란되어 빛과 그림자의 조각들로 표면을 얼룩지게 한다.

질감은 태양광이나 백열등 같은 점광원에서 가장 분명하다. 점광원에서의 빛은 한 장소나 지점에서 비롯되고 방사된 광선살(빛의 광선)은 평행하다. 형광등은 선광원이

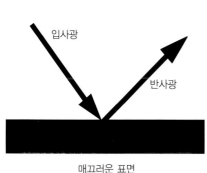

입사광

반사광

매끄러운 표면

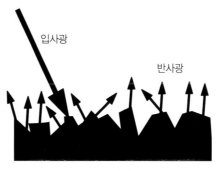

입사광

반사광

거친 표면

그림 2.11
거칠기와 매끄러움
매끄러운 표면에 도달한 빛은 눈에 매우 직접적으로 도달하도록 산란된다. 거친 표면은 여러 방향으로 빛이 분산된다.

다. 선광원은 본질적으로 방향성이 없는 광범위하게 확장된 빛을 방사한다. 선광원의 빛은 점광원과 같은 방식으로 비스듬히 표면에 도달하지 않는다. 반사광은 방향성이 덜하여 그림자가 감소되거나 심지어 없다. 심지어 질감이 아주 많은 표면도 형광등(또는 다른 선광원) 아래서는 평평하고 균일해 보이는 경향이 있다. LED 램프는 일반석으로 선광원과 점광원으로 모두 제공되고 있지만, 아직 떠오르는 기술로서 그들의 색채와 표면 연출을 지금 평가하기는 어렵다.

입사광의 각이 예리할수록 반사광의 방향성은 더 많아질 것이다. **비스듬한 빛**(raking light)은 표면에 대응하여 예각에 위치한 광선의 빛을 말한다. 비스듬한 빛 아래에서 정반사면은 더 광택이 나고, 질감이 있는 표면은 극적으로 더 거칠어 보인다.

주변 광원이 무엇이든 상관없이 표면의 질감은 디자이너들이 단 하나의 물질만을 이용해서 2개 이상의 색채(또는 더 정확하게 한 가지 색상의 더 밝고 더 어두운 변형)를 만들어 낼 수 있게 해준다. 긴 쪽에서 바라본 원사 조각은 상대적으로 매끄럽다. 같은 실의 절단된 끝 부분은 동일한 파장을 반사하지만 빛을 더 널리 분산시켜 더 어두워 보인다. 하나의 실로 만들어진 직물은 커트 파일 부분과 평평하게 짜인 부분을 서로 엇갈리게 하거나 질감이 있는 짜인 부분에 대비시킴으로써 복잡한 패턴으로 엮을 수 있다. 양각으로 새긴 금속과 **반투명**의 유리그릇은 하나의 물질과 색채의 명암을 무늬로 만들기 위해 표면 처리한 다른 예이다.

투명, 불투명, 반투명

광원에서 표면으로 이동하면서 매번 적은 양의 빛이 손실되며, 빛이 표면에 도달할 때 아주 적은 양만이 즉시 반사된다. 이렇게 손실된 빛의 양은 실질적인 문제로 중요하지 않을 만큼 아주 약간일 수 있다. 남아 있는 빛은 반사되고, 흡수되고, 투과되거나 조합된다. 물체에 도달하는 모든 빛이 반사되거나 흡수된다면 그 물체는 **불투명**(opaque)하다. 물체나 물질에 도달한 빛이 (거의) 모두 투과된다면 그 물체는 **투명**(transparent)하다. 유리창은 투명한 물질의 한 예이다.

물체나 물질에 도달한 빛의 일부가 투과되고 일부는 반사된다면 그 물체는 **반투명**(translucent)하다. 반투명 물질은 다양한 파장을 선택적으로 투과하고 반사함에 따라 하얗거나 유색일 수 있다. 반투명 물질은 (매우 반투명하여) 많은 양의 빛을 투과시키거나, (거의 반투명하지 않아) 아주 적은 양의 빛을 투과시킬 수도 있다.

'반투명(translucent)'과 '투명(transparent)'의 용어는 종종 호환되어 사용되긴 하지만 같은 의미는 아니다. 실제로 투명한 물질은 유리창과 같은 것으로 실질적인 용도에서는 보이지 않는다. 반투명 물질은 아무리 얇아도 감지되는 것으로 존재한다.

무지갯빛

무지갯빛은 관찰자의 보는 각도 변화에 따라 색상이 변하는 표면의 속성이다. 날아가는 나비의 날개에서 보이는 파랑에서부터 초록까지의 변화, 구관조의 검은 깃털 안에서 빨강, 보라, 초록의 번쩍임, 비누 거품과 유막의 빛나는 색채의 변화 모두 무지갯빛이다.

무지갯빛은 반사되는 빛과 함께 발생하는 시각적인 현상이다. 도달하는 빛의 각도에 따라 빛의 일부 파장은 증폭시키고, 다른 것들을 억제하는 표면 구조에 의해 색채가 생산된다. 빛의 증폭은 극도로 선명한 무지갯빛 색채를 만든다. 눈에 도달한 색채는 반사되지만, 성질을 바꾸는 착색제의 결핍으로 인해 순수한 빛으로 감지된다. 착색제가 관여되지 않아, 즉 빛의 일부 파장을 흡수하고 다른 것을 반사하지 않기 때문에 구조색(structural color)이라 부르기도 한다.

무지갯빛 직물은 한 방향에서는 하나의 색채로 보이고, 직물의 움직임에 따라 두 번째 색채가 보이면서 번쩍이며 희미하게 빛난다. 텍스타일의 무지갯빛은 다양한 방식으로 제작된다. 무지갯빛을 만들어 내는 유사 성분의 합성실뿐만 아니라 분자 구조의 실크실이 사용된다. 그러나 대부분의 무지갯빛 직물은 특수한 실과 직조 기술을 사용하여 만든다. 외피와 내용물이 다르게 채색되어 빛을 반사하는 실로 직조되면 각각의 색채는 시야각의 변화에 따라 나타나고 사라지고, 다시 나타난다.

지면에서 확실한 무지갯빛 효과를 만들어 내는 빛을 반사하는 성분으로 된 페인트와 잉크가 있다. 관찰자의 위치가 변함에 따라 색채도 변한다. 화면에서 무지갯빛 효과를 만들기는 어려운데 이는 화면을 떠난 빛이 눈에 직접적으로 도달하므로 관찰자의 위치나 움직임이 문제가 되지 않기 때문이다.

광도

광도(luminosity)는 색채학에서 흔히 볼 수 있는 단어이다. 광도의 진정한 의미는 열 없이 배출되는 빛의 속성이다. 빛을 내는 물체는 빈을 반사하지만 열을 방출하지는 않는다. '빛을 발하는(luminous)'이란 단어는 수채화 물감, 염료, 마커 펜같이 빛 반사가 상당한 색채나 매체를 기술할 때 흔히 사용된다.

간접광, 간접색

간접광은 광원에서 빛이 넓고 밝은 반사 표면에 도달하고, 두 번째 표면이나 물체에 재반사할 때 발생한다. 이런 현상이 일어나기 위해서는 광원, 반사 표면, 표적 표면 또는 물체가 서로와 유사한 각을 이루어야 한다. 달빛은 친숙한 형태의 간접광이다. 달은 빛을 내지만 그것은 빛을 반사하는 것이지 스스로 에너지를 방출하는 것은 아니다. 달의 표면은 태양광을 지구로 반사한다.

빛이 움직일 때마다 분산을 통해 빛의 일부가 손실된다. 달빛은 햇빛보다 약하다. 이는 태양빛의 많은 부분이 처음에는 태양에서 달에 이르는 동안, 그다음에는 달에서 지구에 이르는 동안 분산되어 손실되기 때문이다. 간접광은 달빛과 동일한 방식으로 작용한다. 흰 표면에 도달한 빛은 표적 공간으로 다시 향한다. 간접적으로 밝혀진 공간은 직접적인 빛 아래에서 보다 어둡게 보이지만 외견상의 색상 변화는 일어나지 않는다.

간접색은 간접광의 형태이다. 간접색은 일반적인 광원이 넓은 표면 위의 고도로 반사적인 색채에 도달할 때 발생한다. 일반적인 광원의 일부(그리고 상당량의 강한 색채)는 그것을 받게 되는 위치에 있는 표면에 반사할 것이다.

햇빛을 매우 잘 반사하는 초록색 페인트로 칠해진 벽에 도달했다고 상상해 보자. 초록색 표면은 초록을 제외한 모든 파장을 흡수하지만, 초록색은 근처에 있는 닭에게로 분산시킨다. 만약 닭이 흰 깃털을 갖고 있다면 그의 표면은 초록색 파장을 반사하여 초록색으로 보이게 된다. 만약 닭이 빨간 깃털을 갖고 있다면

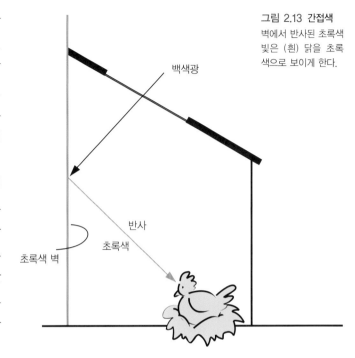

그림 2.13 간접색
벽에서 반사된 초록색 빛은 (흰) 닭을 초록색으로 보이게 한다.

백색광

반사

초록색

초록색 벽

닭의 표면에 도달한 초록색은 흡수되고, 닭은 어둡고 흐릿한 붉은색으로 보일 것이다.

한 면에서 다른 면으로 반사되는 색채 현상을 묘사하는 하나의 방법은 **평면 반사** (plane reflection)이다. 벽, 바닥, 천장의 평면 색채들이 간접 광원과 상호작용하여 빛과 색채 반사의 잠재적인 조건을 만들어 내는 건축과 인테리어는 평면 반사에 가장 취약한 디자인 응용분야이다. 비록 간접광의 강도가 원천 광원으로부터 산란된 일반광에 의해 희석됐다 하더라도 평면 반사는 건축과 인테리어 디자인의 색채 문제에 있어서 상당한 그리고 기대하지 않았던 왜곡을 유발한다.

빛의 수정 : 필터

필터(filter)는 빛 파장의 일부를 투과하고(통과시키고) 다른 일부는 흡수하는 물질이다. 광원과 물체 사이에 놓인 빨간 필터는 빨간 파장만 통과시키고 다른 파장은 흡수한다. 필터를 통과시켜 보게 되는 빨간 착색제를 지닌 물체는 붉게 보인다. 하얀 착색

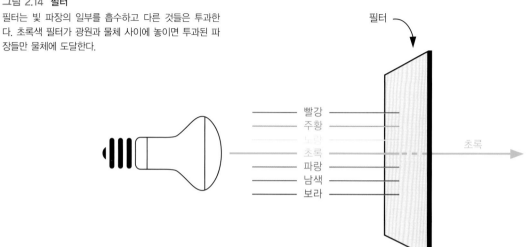

그림 2.14 필터
필터는 빛 파장의 일부를 흡수하고 다른 것들은 투과한
다. 초록색 필터가 광원과 물체 사이에 놓이면 투과된 파
장들만 물체에 도달한다.

필터

빨강
주황
노랑
초록
파랑
남색
보라

초록

제를 지닌 물체도 붉게 보이는데, 이는 흰 표면이 도달하는 모든 파장을 반사시키기
때문이다. 만약 물체가 흰색이나 빨강 외에 다른 색채를 반사한다면 그 물체는 검정으
로(또는 검정에 가깝게) 보일 것이다. 빨간 필터는 오직 빨간 파장만 투과시키므로 다
른 파장은 물체에 도달하지 못하며, 따라서 아무것도 반사될 수 없다.

필터는 빛을 강력하게 수정시키므로 빛의 효과를 실제로 이해하여 사용해야 한다.
뉴욕 타임스는 자신의 시설물을 따뜻한 장밋빛 조명으로 덮어 낭만적인 분위기를 만들
고자 했던 레스토랑 주인에 관한 이야기를 언젠가 다룬 적이 있다. (장밋빛의 백색광
을 제공하지만 모든 색이 보이게 하는) 강한 붉은 파장 램프를 사용하는 대신에 그는
빨강을 제외한 모든 파장을 봉쇄하는 연극용 빨간 젤(필터)을 설치했다. 젤은 대단히
효과적이어서 테이블에 도착한 채소와 샐러드는 모두 검은색이었다.

주
1 http://www.bway.net/−jscruggs/add..html
2 Fedstats/USA.gov/Department of Energy
3 General Electric Lighting Application Bulletin #205−42311.
4 Ibid.

제2장 요약

- 오직 빛만 색채를 만들어 낸다. 빛은 가시적인 에너지로 광원에 의해 빛을 낸다. 광원은 이 에너지를 다른 가리 간격인 파장이나 주파수로 방출한다. 각 파장은 별개의 색채로 인지된다. 사람의 눈은 감각의 장기로 가시광선이라는 빛의 좁은 영역을 감지하도록 적응되어 있다.

- 백색광은 광원이 빨강, 초록, 그리고 파랑 파장을 거의 비슷한 비율로 방출할 때 만들어진다. 빨강, 초록과 파랑은 빛의 삼원색이다. 사이언, 마젠타와 옐로는 빛의 이차색이다. 파랑과 초록 파장의 혼합은 사이언을 만든다. 빨강과 파랑 파장의 혼합은 마젠타를 만들고 초록과 빨강 파장의 혼합은 옐로를 만든다. 백색이나 유색 빛은 파장의 혼합의 결과물로서 가산혼합이나 가산혼합 색채라 한다.

- 태양광은 연속적인 띠로 방출되는 가시광선으로 이루어져 있다. 연속적인 띠로 방출된 빛은 가장 자연스럽게 감지된다. 전등은 주된 인공적 광원이다. 각 전등의 종류는 파장을 패턴이나 다른 전등에 상대적으로 파장이 존재하는지와 강도를 나타내는 스펙트럼 반사 곡선으로 방출한다. 스펙트럼 분포의 차이는 다른 종류의 전등이 물체의 색채를 어떻게 연출하는지 결정한다. '전체−스펙트럼'으로 마케팅되는 전등은 소비자에게 상대적인 파장의 세기나 연속적인지에 대해 알려주지 않는다.

- 백열등은 연소에 의해 빛을 낸다. 백열등의 백색도는 연소되는 온도나 색온도에 의존한다. 형광등은 전기 에너지를 받으면 빛을 방출하는 형광체를 포함한다. 형광등의 색채는 형광체 코팅의 구성에 의존하다. 형광등은 빛을 연속적인 띠로 방출하지 않는다. 오늘날 친환경적인 전등을 찾는 노력은 빨강, 초록과 파랑을 내는 빛 방출 반도체의 혼합으로 백색을 만드는 LED 전등에 집중되어 있다.

- 조도의 수준은 색채 구성에 상관없이 유효광원의 양과 관련된다. 반사율 또는 휘도는 표면에 떨어진 빛이 다시 반사되는 양을 측정한 것이다. 대부분의 작업 수행 능력은 색채를 감지하는 능력이 아닌 반사된 빛에 대한 전체 양의 측정이다.

- 색채는 두 가지 방법으로 보인다. 시각발광방식은 광원과 관찰자 두 개의 변수가 있다. 시각발광방식에서 보이는 색채들은 직접적인 빛으로 보여지며 가산혼합 색채라 부른다. 시각대상방식은 광원, 관찰자 그리고 물체의 빛 변형 특징의 세 가지 변수를 갖는다. 시각대상방식은 재료의 표면에서 반사된 빛으로 보여지며 감산혼합 색채라 부른다.

- 재료는 투과, 흡수나 반사에 의해 빛을

변화하는 물질이다. 착색제는 파장의 일부를 흡수하고 나머지를 반사함으로써 빛을 변화시키는 물질이다. 빛이 흡수됨으로써 그 결과로 보이는 색채들을 감산 혼합이라 한다.

- 물체나 물질에 도달하는 빛이 (거의) 모두 투과된다면 그 물체는 투명(transparent)하다. 물체에 도달하는 모든 빛이 반사되거나 흡수된다면 그 물체는 불투명(opaque)하다. 물체나 물질에 도달하는 빛의 일부가 투과되고 일부는 반사된다면 그 물체는 반투명(translucent)하다.

- 물체가 색으로 보이기 위해서는 그것의 착색제가 반사하는 파장들이 광원에 존재해야 한다. 색채 샘플들 간의 실제 비교는 같은 광원하에서 비교되었을 때만 가능하다. 한 광원에서의 일치를 보이는데 다른 광원에서 그렇지 않아 보이는 두 물체를 조건등색 쌍(metameric pair)이라 한다.

- 표면에 반사되는 빛의 각도는 입사 각도와 동일하다. 무광의 표면은 매우 균등하게 여러 방향으로 빛을 산란(확산)시켜, 표면을 떠난 빛이 어느 화각에서나 일정하다. 입사광이 다양한 방향의 봉우리와 골로 있는 표면에 도달하면 일정하지 않는 방향으로 산란되어 그림자와 질감을 만들어 낸다.

- 무지갯빛은 관찰자의 보는 각도의 변화에 따라 색상이 변하는 표면의 속성이다. 간접색은 일반적인 광원이 넓은 표면 위의 고도로 반사적인 색채에 도달할 때 발생한다. 일반광이나 유색광 모두 반사되는 각도에 위치한 평면으로 재반사될 것이다.

3 인간적인 요소

색채의 감각 / 역치 / 간격 / 색채 지각 /
생리학 : 빛에 대한 반응 / 색채와 치유 / 공감각 /
심리학 : 빛에 대한 반응 / 색채 명명 / 언어로서의 색채 : 이름과 의미 /
인상적인 색채 / 단어로서만의 색채

> 색채 반응은 지성보다 감성에 더 관련되어 있다. 일반적으로 사람들은
> 그들의 생각으로 색채에 반응하지 않는다.
>
> ─데보라 샤프

우리를 세상과 이어주는 시각, 청각, 미각, 후각, 촉각의 모든 감각 중 시각이 가장 중요하다. 우리의 감각적 경험 중 80% 이상이 시각적이다. 우리는 빛과 색채에 끌린다.

디자인 작업실에서 색채 문제를 해결하기 위해 사용되는 기구는 도움이 필요 없는 정상적인 사람의 눈이다. 예술가와 디자이너들, 염색업자와 도장업자, 인쇄업자와 카펫 판매업자들이 색채 기술 도구의 도움을 받게 될 때도 색채의 최종 결정은 사람의 눈이 한다.

색채의 감각

색채의 경험은 **감각**에서 시작된다. 감각은 실제의 물리적 현상으로 외부 세계로부터 받게 되는 **자극**에 대한 신체의 반응이다. 가시 에너지인 빛은 시각 감각을 자극한다. 자극은 측정 가능하다. 따라서 광원에서 방출되는 빛의 양과 색채도 측정할 수 있다.

감각도 측정할 수 있다. 빛을 감지하는 개인의 능력은 **시력**으로 측정되는데, 시력은 명암의 패턴을 감지하고 세부사항을 분해하는 능력으로 개인이 감지할 수 있는 빛 자극의 최소량이다. 명암의 차이를 아는 능력은 색채에 대한 시력과 동일하지 않다. 어

두운 회색과 약간 밝은 회색의 매우 작은 차이를 구별할 줄 아는 누군가가 빨강과 조금 더 보랏빛 빨강, 이 두 가지의 차이는 감지하지 못할 수 있다.

그림 3.1 시력
명암의 작은 차이를 구분하는 것이 누군가에게 어려울 수 있다. 좋은 시력을 가진 이들은 매우 유사한 회색들의 차이를 분간할 수 있다.

색채 시력은 빛의 파장(색) 간의 차이를 감지하는 능력이다. 각각의 색채들의 빛의 세기와 파장은 과학 기구를 사용해 분리하여 측정할 수 있지만, 인간은 개별 색채가 연속된 스펙트럼을 보지 못한다. 빛의 스펙트럼은 무지개처럼 각각의 색이 다음 색에 섞여서 물 흐르듯 끊어지지 않는 연속체로 감지된다.

관찰자의 색각은 빨강과 주황빛 빨강의 차이와 같은 연속적인 색상 띠에서의 작은 차이를 구별할 수 있다. 인간은 150가지의 개별적인 색상을 구별할 수 있다고 하지만 그 숫자는 과학적으로 입증된 것은 아니다. 색채가 광원으로부터 직접적인 빛으로 보이든, 표면에 반사된 빛으로 보이든 차이는 없다. 이 숫자는 어두운, 밝은 그리고 칙칙한 색상 변화까지 포함하고 있지 않기 때문에 150색상의 색조 변화를 고려하면 정상 색각자는 수백만 가지의 색채를 구별할 수 있다.

그림 3.2 색채 시력
색채 시력은 유사한 색상 간의 차이를 감지하는 능력이다.

역치

시각의 **역치**는 이웃한 두 개의 샘플 간의 차이를 더 이상 감지할 수 없는 지점이다. **색채** 시력의 역치는 유사한 두 **색상**의 차이를 구별할 수 없는 지점이다. 정상 색각자는 세밀한 부분을 보는 능력만큼 색채 시력의 역치도 다양하다. 개개인의 시각은 생리기능, 건강, 나이와 같은 요인으로 변형된다. 유아는 색상을 구별하기 전에 명암을 구별한다고 알려져 있고, 많은 고령자들은 파란색, 초록색, 보라색을 구별하는 능력이 점차적으로 떨어지는 것을 경험한다. 이는 시간이 흐르면서 눈의 수정체가 서서히 황변을 일으키기 때문이라 여겨진다.

간격

색채 샘플 간의 차이점을 특성화하는 방법 중 하나가 **간격**으로 시감각 변화의 단계이다. 개개인의 역치가 **단일 간격**을 만드는데, 근접한 두 색채 사이에 감지할 수 있는 중간 단계를 더 이상 넣을 수 없는 지점이다. 단일 간격을 보는 것은 집중적인 노력이 요구되며, 눈의 피로를 유발하지만 특수 현상이나 착시에 중요한 역할을 한다.

　많은 디자인 상황은 세 가지 또는 그보다 많은 요소 간의 간격을 요구한다. **부모-자식 색채 혼합**(parent-descendant color mixture)은 근본적인 간격의 관계이다. 그들은 선형적으로 정렬된 세 가지 색채로 제시되며, 양 끝에 놓인 '부모색' 중간에는 이들 사이의 중간 단계인 '자식색'이 놓인다. **부모-자식 색채 혼합은 특수 효과와 착시의 바탕이 되며, 색채 조화에서 주요 역할을 한다.**

　부모-자식 색채 혼합은 빨간색과 파란색처럼 색상 차이만 나거나, 검은색과 하얀색처럼 채도 차이만 나거나, 또는 선명한 파란색과 회청색처럼 채도 차이만 나는 색채 간에 이뤄질 수 있다. 또한 한 속성 이상에서 차이가 나는 색채 샘플 간에도 이뤄질 수 있다. 선명한 붉은 보라색과 옅은 회녹색은 색상, 명도, 채도 모두 차이가 있으나, 그럼에도 불구하고 그 중단 단계를 찾을 수 있다.

그림 3.3
부모-자식 색채 혼합
아무리 다른 부모색들 사이에서도 중간 간격을 만들 수 있다.

부모색의 중간 단계가 시각적으로 **등거리**일 때 **등간격**이 발생한다. 등간격의 대표적인 조합은 한쪽은 검은색, 다른 한쪽은 흰색, 그들 사이에는 중간 회색이거나, 또는 한쪽은 빨간색, 다른 한쪽은 노란색, 그들 사이에는 주황색인 경우이다. 등간격에 있어 중요한 것은 중간 지점이 다른 어느 한쪽 부모색과도 더 유사하지 않다는 것이다.

간격은 부모-자식 색채 혼합의 세 단계에만 한정되지 않는다. 연속된 등간격에서도 각각의 단계는 양옆에 놓인 샘플 사이의 중간 지점이다.

그림 3.4

색상의 등간격

명도의 등간격

채도의 등간격

그림 3.5
연속적인 등간격

그림 3.6
색상의 연속과 불연속 간격
위 그림은 두 부모색 사이의 중간 단계가 중앙에 있다. 아래 그림의 중앙에 있는 것은 어느 부모색에 더 가깝다. 동의하는가?

색채 연구에서 '간격'이란 단어를 종종 등거리 단계란 의미로 취할 만큼 부모-자식 색채 혼합은 빈번히 일어난다. 하지만 간격은 균등하지 않을 수도 있다. 중간색을 계획적으로 다른 부모색에 비해 한쪽 부모색에 더 가깝게 만드는 건 특수 효과와 착시를 일으키는 데 사용되는 또 하나의 기술이다.

일정하지 않은 정보에서 질서를 만드는 것은 인간 지능의 핵심적인 기능이다. 정보의 흐름을 이해하고 관리하기 위해 큰 것에서 작은 것, A에서 Z, 오름차순 숫자, 날짜,

IMAGES CO POSED **OF EVEN** INTE VALS
ARE MORE EAS Y **UNDERSTOOD** THA
AGES **IN WHICH** THE NTERVALS **ARE**
UNE N **OR RANDOM.** IMAG S CO POSED
OF EVEN INTE ALS **ARE MORE** EAS
UNDERSTOOD THA MAGES **IN WHICH**

IM GES CO PO SED OF E EN INTER ALS
RE M R ASI Y UN ERSTOOD T AN
I AGES N WHICH TH INTERVAL ARE
UNE VEN OR ANDOM I AGES CO POSED
OF E EN NTER ALS ARE M R EASILY
UN ER TOO D T AN IMAGES N WHICH

그림 3.7 간격의 균등과 불균등
불균등하거나 일정하지 않은 간격보다 등간격으로 구성된 이미지가 더 빠르고 쉽게 이해
된다.

크기순으로 분류하는 것이다. 순서가 있는 정보는 뇌에서 처리하기가 더 수월하고,
무질서한 정보는 더 어렵다. 등간격은 질서가 있어 눈과 뇌에서 처리하기 쉽다. 불균
등하거나 일정하지 않은 간격보다 등간격으로 구성된 이미지가 더 빠르고 쉽게 이해
된다.

시각적으로 논리적인 혼합체인 간격은 눈으로만 판단된다. 두 샘플 간의 정확한 중
간 지점에 관해서 구성원들의 완벽한 합의에 이르기는 거의 불가능하다. 불일치는 큰
차이가 아닌 미묘한 차이에 관한 것으로 개개인의 시력이나 해석 차이에서 기인할 수
있다. 완벽한 간격은 완벽한 날씨처럼 상당한 부분의 사실을 포함한 의견이다.

계조(gradient)는 등간격의 점진적인 연속으로 개별 단계가 구분되지 않을 만큼 매우 가깝다. 밝은 색채에서 어두운 색채로든, 한 색상에서 다른 색상으로든, 선명한 색채에서 탁한 색채로든 그 차이들 간에 아주 매끄럽게 전환된다. 예를 들어, 음영은 무채색의 어둠에서 밝음으로 명도의 계조이다.

그림 3.8 계조
계조는 인간의 눈으로 구분할 수 있는 것보다 더 작은 변화로 단계 구간이 진전된다. 이러한 전환은 색상, 명도, 채도 또는 결합된 속성 간에도 가능하다.

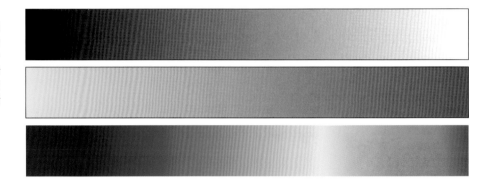

색채 지각

촉각, 미각, 후각, 시각, 청각의 감각만으로는 불완전한 현상이다. 감각의 발생은 즉각적인 **지각**이 뒤따른다. 지각은 인간과 환경 사이를 결정적으로 연결해 준다. 지각은 인식되는 것으로, 감지된 것에 대해 이해하고 의식하여 **아는 것**이기도 하다. 지각은 감지된 것을 **결정**한다. 이는 감각을 **인식**하고, **알아보는 것**이다. 경쟁적인 환경 내의 자극으로부터 유용하고 중요한 정보를 분리하는 필터로서의 역할을 한다.

뇌가 빛 자극을 받았을 때 빛과 어둠의 패턴을 감지함으로써 배경과 구분하여 형태를 해석한다. **전경-배경 분리** 또는 **패턴 인식**은 지각 과정의 첫 번째 인식 단계로, 형태와 배열에 의해서 상황을 식별한다.

색채는 인식에 있어 중요하지만 2차적인 역할을 한다. 빨간 서류철(미지불 청구서)과 파란 서류철(납입 청구서)은 처음에는 색채 때문에 식별되는 것처럼 보이지만, 빨강과 파랑 서류철 모두 처음에는 서류철로 식별되고, 색채에 의한 것은 부차적이다. 초기의 인식은 메모지도, CD도, 책도 아닌 서류철의 형태이다.

색채의 이해

재인(recognition)은 개개인의 경험, 사회문화적 전통, 주변 환경, 정규 교육에 해당하는 다수의 정보원으로부터 얻은 학습된 정보에 기초한다. 감각을 인지하는 능력은 거의 태어나는 순간부터 놀라울 정도로 빠르게 발달한다. 성인기까지 인간은 인지된 감각의 엄청난 정보량을 습득하고 저장한다. 보이는 모든 것은 정체성이 학습되고, 이에 대한 경험이 기억에 남아 있기 때문에 이해되며, 추가적인 정보를 수반하지 않은 새로운 감각은 이전에 저장된 정보에 의해 확인된다. 새로운 것은 정확하든 부정확하든 유사한 특징을 지닌 친숙한 대상과 관련되어 있기 때문에 인식된다.

대부분의 지각은 무의식적이며, 감각과 동시에 일어나는 것처럼 매우 빠른 속도로 발생한다.[1] 색채 감각의 경험으로 여기는 것은 언제나 감각과 지각의 혼합이다. 감각과 달리 지각은 측정될 수 없다. 단지 묘사될 뿐이다.

보는 방법과 본 것을 처리하고 반응하는 방법에 대한 이해는 디자인 적용에 직접적으로 이어진다. 지각 작용에 대한 기본적인 지식은 표적 대상이 받아들이는 디자인 방식을 디자이너가 지휘하고, 조정하는 데 도와주는 정보를 제공한다. 생리학은 신체와 그 기능을 연구한다. 색채 자극에 대한 신체의 물리적인 반응을 정량화할 수 있는 측정 가능한 학문이다. 심리학은 행동을 연구하거나, 다양한 방식의 자극을 받은 유기체가 상황에 대해 어떻게 지각하고 반응하는지를 연구한다. 심리학은 인간이 색채 자극에 대해 지각하고 해석하고 반응하는 방법을 정확하게 측정할 수는 없지만, 설명할 수는 있다. 심리학은 지각을 다룬다.

생리학 : 빛에 대한 반응

신경계는 외부 세계로부터 뇌까지 이르는 정보 경로이며, 수용기세포, 전달세포, 뇌세포의 세 종류로 이루어져 있다. 수용기세포는 외부 세계로부터 받아들인 정보(자극)를 뇌에서 사용 가능한 전기 에너지의 형태로 변화시킨다. 전달세포는 이러한 신호를 뇌로 전달하고, 각각의 감각 신호들은 뇌의 분리된 특정한 부위로 전달된다. 뇌는 어떤 감각이 자극되었는지를 먼저 판단하면서 감각 사건을 해독한다. 그리고 그 감각의 구체적인 속성을 구별한다. 예를 들면, 음악에서는 음표를 구별하고, 시각에서는 빨간색과 파란색을 구별한다. 정보를 처리하고, 이에 반응하는 것이 마지막 단계이다.

그림 3.9 인간의 눈

각막

홍채

빛

수정체

동공

간상체와 원추체

중심와

시신경 섬유

눈은 빛을 감지하는 감각 기관이다. 동공을 통과해 눈으로 들어온 빛은 눈의 안쪽, 망막에 맺힌다. 망막은 빛을 감지하는 두 종류의 수용기 세포인 **간상체**와 **원추체**로 이루어져 있다. 간상체와 원추체 모두 감각 정보를 뇌로 전달하는 시신경과 연결되어 있다.

간상체와 원추체는 자연광에 선택적으로 반응한다. 원추체는 상당량의 빛이 존재할 때 시각을 지배하며, 색채 시각과 세부 시각을 담당한다. 원추체가 지배적일 때 작은 글자와 같은 대상이 보다 다채롭고 세부적이며 더 선명해 보인다. 간상체는 낮은 조명에서 시각을 지배한다. 간상체는 (주변부와 초점이 흐릿한) 주변 시야를 담당한다. 간상체가 지배적일 때 색채는 잘 보이지 않으며, 미세한 세부사항을 구분하는 것은 힘들다.

시야(시각장)는 관찰자가 한 지점에 서서 두 눈으로 볼 수 있는 영역의 규모이다. 중심와는 안구의 뒤편에 있는 매우 작은 영역으로 시야의 중심이다. 중심와에는 추상체만 존재한다. 망막에서 가장 예민한 부분으로 명암과 색채 유형을 가장 선명하게 감지한다. 빛 자극이 중심와로부터 멀어지면 이미지와 색채의 선명도는 낮아진다.

간상체와 원추체는 항상 작동한다. 마치 하나는 낮, 다른 하나는 밤을 위한 것으로 두 개의 서로 다른 시스템인 것처럼 보인다. **순응**은 자연광의 양에 대한 눈의 무의식

색채의 이해

적인 반응이다. 망막은 자연광 양의 증감에 따라 지배하는 간상체와 원추체 사이를 빠르게 넘나든다(즉, 간상체 또는 원추체에 적응한다.). 높은 조도에서 원추체가 작동할 때, 사물의 색채는 보다 선명하게 보인다. 희미한 빛에서 간상체가 작동하면 색채 지각은 줄어들며, 저조도에서의 지각은 회색조이다. 낮에 색채가 풍부한 정원은 저녁이 되면서 점차 색채를 잃어간다. 어두운 나뭇잎과 밝은 꽃들의 명암 대비는 달라지지만, 그러나 동일하게 만족스러운 이미지로 지속된다. 순응은 모든 조명 조건 아래서 일어난다. '색채는 원추체, 회색조는 간상체'가 담당한다는 사실은 햇빛이든 등불이든 형광등, 백열등 또는 다른 종류의 어떤 불빛이든 동일하다. 익살맞은 옛말은 문자 그대로 사실이다. "어둠 속에서는 모든 고양이가 **회색**이다." (역자 주 : 밤에는 만물이 비슷하게 보인다 ─ 벤자민 프랭클린)

외측억제는 모서리를 구별하는 눈의 능력이 증가하는 시각의 측면이다. 명암 대비의 무늬가 망막에 도달하면, 이미지의 밝은 부분을 받아들인 세포는 이웃 세포들이 빛을 감지하는 능력을 억제한다. 그 결과 밝은 지점 바로 옆은 어두워 보인다. 빛의 양이 커질수록 외측억제도 더 많이 일어나 밝은 부분은 더 밝아지고, 어두운 부분은 더 어두워진다.

빛의 감각은 대뇌피질과 시상하부 또는 중간뇌의 두 부분에서 받아들이게 된다. 대뇌피질은 인지 활동의 중심이 된다. 정보를 받아들이고 처리하는 데 각각의 자극에 대한 반응을 인지하고 해석하고 구조화하는 것이다. 중간뇌는 신체의 내부 환경을 조절한다. 빛의 감각은 중간뇌로 전달돼 중추신경계에서 생물학적 자극으로 작용한다. 그리고 혈압과 체온을 조절하는 부위를 포함하며, 호르몬의 생산과 분비를 조절하는 샘을 자극한다. 생각, 심상, 또는 빛과 같은 외부 자극에 의해 뇌가 자극을 받으면, 중간뇌는 호르몬을 분비한다. 색채 자극은 스트레스, 배고픔, 목마름 그리고 성욕 등 가장 강한 인간의 욕구와 감정에 영향을 미친다.

모든 색채를 담고 있는 햇빛은 인간의 삶에 필수적이다. 인간의 신체는 에너지를 방출하는 태양의 양식에 대응하여 평균적인 기능을 하기 위해 유전적으로 적응한다. 색채 자극의 강도 변화는 신체의 변화를 야기한다. 빨강의 다량 노출은 호르몬 생산을 자극하며 혈압을 상승시키고, 반면에 파랑의 다량 노출은 혈압을 낮춰 주고 호르몬 분비를 억제하는 것으로 보인다.

자극에 대한 신체의 즉각적인 생물학적 반응은 **위상성 각성**이다. 갑작스럽고 무서운 상황에서 아드레날린의 급증을 경험하듯이 위상성 각성은 갑작스럽게, 아주 잠시 지속되며 자극이 필요하다. 긴장성 각성은 오랜 기간에 걸친 신체의 반응이다. 신체는 긴장성 각성에 대해 정상적이며, 뇌는 이러한 표준을 유지하기 위해 호르몬 수준을 조절하도록 계속해서 지시한다. 상한 색채 자극은 생리적으로 측정 가능한 즉각적인 반응인 위상성 각성을 유발한다. 그러나 각성은 그 **효과가 지속적이지 않은 짧은** 순간이다.

색채에 대한 노출이 신체의 호르몬 균형을 변화시키기 때문에 행동의 변화까지 초래할 수 있다. 자극하거나, 기분을 저하시키거나, 또는 분위기를 바꾸기 위해 색채를 선택할 수 있다. 환경 디자인에서 과도한 자극과 과소한 자극은 마찬가지로 부정적인 영향을 미친다. 인간은 색채가 있는 생활공간에 최적으로 반응하지만, 지나치게 높은 흥분색에서는 그렇지 않다. 그래픽 디자이너는 단기적인 각성을 위해 선명한 색채를 선택할 수 있다. 레스토랑 디자이너들은 식욕을 자극하기 위해 빨간색을 다양하게 변화시켜 사용한다. 장례식장의 차분한 색채는 감정 반응을 최소화하는 것으로 여겨진다. 행동을 변화시키는 데 사용되는 색채의 극단적인 예는 베이커-밀러 핑크(버블껌 핑크)로 알려진 색이다. 베이커-밀러 핑크에 노출되면 공격적인 행동이 감소하는 것으로 가정되고 있다. 효과는 짧은 시간의 노출 후에 약 30분가량 지속되며, 이는 신체 각성 양식의 완벽한 예이다.

빛의 자극 없이도 색채를 경험할 수 있다. 빛의 자극 없이 뇌는 단독으로 우리가 색채를 꿈꿀 수 있게 하고, 눈을 감고 상상할 수 있게 한다. 두통이나 머리에 맞은 타격은 생생한 파란별의 이미지를 불러일으킨다. 색채는 마음의 눈으로 볼 수 있다.

색채와 치유

눈은 빛에 반응하는 유일한 기관은 아니다. 빛은 피부에도 흡수된다. 피부를 통해 신체에 작용하는 색채 조명을 사용하는 것은 통상적인 의료 시술이다. 햇빛에 노출시켜 건선과 피부질환을 치료하듯 황달에 걸린 유아의 치료에 빛을 이용하는 것은 표준적이고 효과적인 치료법이다.

색채를 이용한 치료는 오랜 역사를 지니고 있다. 고대 색채 치료는 다른 치료들 중에서도 유색 물질을 도포하는 것을 포함한다. 어떤 것은 도움이 되기도 했지만, 반드시 색채 때문은 아니었다. 도포된 물질에 약효 성분이 있었기 때문에 효과를 나타낸 것이다.

색채 치료는 활발한 연구 분야로 남아 있다. 보다 현대적인 색채 치료사들은 효능이 유색 물질보다는 다양한 파장에 있는 것으로 생각한다. 어떤 조명색은 신체의 다른 부위와 관련되어 있다. 의료 기관은 이러한 주장에 회의적이며, 미국에서 색채 치료사들에 의한 치료는 불법이다.

공감각

공감각은 한 감각이 다른 감각의 자극에 반응하는 현상으로 오랫동안 인식되고 있었지만 밝혀진 바는 거의 없다. 촉감을 통해 물체의 색채를 알아낼 수 있는 맹인에 대한 보고가 있었다. 또 한 여성은 빨간 방에 들어갔을 때 휘파람 소리가 나는데, 방을 떠나자마자 그 소리가 멈춘다고 했다. 한 남성은 특정한 음악 한 곡을 들을 때면 강한 레몬 맛이 난다고 보고했다. 연구가 보여주는 바에 의하면, 두뇌의 감각 경로는 각각 다른 경로들과 연결되어 있는데, 이는 아직 이해되지는 않지만 증명될 수 있다. 오싹함을 느끼는 건 기온 변화에 대한 피부의 평범한 반응임을 기억한다면, 감정적이고 음악적이거나 시각적인 경험으로부터 감각들 간에 아직 발견되지 않은 연관성이 존재한다는 생각은 덜 놀라워 보일 것이다.

심리학 : 빛에 대한 반응

색채에 대한 시력, 색채에 대한 호르몬의 반응, 순응, 외측억제, 그리고 공감각은 빛의 자극에 대한 신체의 무의식적이며, 생물학적인 반응이다. 색채 지각은 무의식적인 **심리적** 반응도 포함한다. 뇌의 논리 영역인 대뇌피질은 무의식적이지만 과거의 학습에 근거하여 각각의 색채 자극에 대한 반응을 확인하고 조직한다. 저장된 정보는 색채 지각에 엄청난 영향을 미친다.

이러한 반응 중 하나는 **기억색**이라 불리는데 일종의 기대이다. 기억색은 어떤 대상의 색채에 대해 무의식적인 추정을 내리는 것을 의미한다. 예를 들어, 오렌지(과일)는 '오렌지색'(주황색)인 것과 같다. 기억색에 의해 영향을 받은 관찰자는 실제 색채 경험에 대해 보고하지 않는 대신, 사전에 형성된 생각을 보고한다. 아직 숙성 중인 레드 딜리셔스(역자 주 : Red Delious, 껍질이 붉은 사과 품종) 사과는 빨간색보다 조록색에 가깝지만 빨간색으로 묘사될 것이다. 가끔 바다가 밤색에 더 가까워 보일 수 있다 하더라도 화가는 생각하지 않고, 또는 보지 않고 파란색으로 칠할 것이다.

기억색은 친숙한 대상의 색채 지각에 영향을 준다. **색채 항상성***은 기대의 두 번째이자 동일하게 강력한 형태이다. 색채 항상성은 일반적인 조명이 무엇이든지 친근한 대상의 색채가 그 고유성을 유지하는 것을 의미한다. 눈과 뇌는 모든 일반적인 광원이 마치 동일한 것처럼 순응한다. 햇빛이 드는 방에서 보이는 색채는 밤에 백열등 아래에서 극적인 변화를 겪게 될 것이다. 그렇지만 관찰자는 그 차이를 알지 못한다. 기억에 저장된 이미지가 실제 보이는 것을 무시한다.

두 번째 종류의 색채 항상성은 이웃한 색채가 동일한 것으로 지각될 때 발생한다. 모든 것이 하얀 부엌에서 냉장고, 조리대, 바닥, 보관장, 그림의 흰색은 모두 다르겠지만, 직접적인 누적 효과로 그들을 모두 동일하게 본다. 마음속으로 다양한 표면을 흰색으로 분류하고, '백색'의 개념은 실제 존재하는 차이를 압도한다.

때로는 색채 간의 근소한 차이를 보는 게 적절하지만(가령 디자인 환경에서), 작은 색차에 대한 끊임없는 관심이 일상에 적용된다면 피곤해질 것이다. 기억색과 색채 항상성은 중요한 색차와 문제가 되지 않는 색차를 걸러준다. 보이는 것을 단순화하고 편집하기 때문에 기억색과 색채 항상성은 색채와 함께하는 생활의 시각적인 편안함에 있어 크고 적절한 역할을 한다.

색채 명명

색채는 보편적으로 특별한 종류의 시각 경험으로 인식된다. 뇌가 시각 정보를 받으면 이름으로 식별한다. 일반적으로 받아들여지는 연구에 의하면, 베를린(Brent Berlin)과

* 색채 항상성은 유채색 순응이라고도 한다.

케이(Paul Kay)는 98개 언어에 11개의 기본색 이름이 존재한다고 밝혔다. 간단한 언어일수록 색 이름이 더 적고, 복잡한 언어일수록 색 이름이 더 많다. 연구된 언어들은 일정한 인지 순서에 따라 색채에 이름을 부여했다. 처음으로 검은색과 흰색(또는 어둠과 밝음), 그리고 빨간색, 다음으로 노란색과 초록색이 뒤따른다. 그리고 파란색과 갈색, 주황색, 자주색 그리고 분홍색의 순서이다.

외적 증거로는 대부분의 사람들이 '빨간색'을 볼 때 같은 것을 본다는 것이다. 우리는 과학적인 측정에 의해서가 아닌 공통의 언어와 경험, 무언의 합의에 의해서 어떤 것을 빨간색으로 받아들인다. 푸른 잎은 각 언어에서 주황색이 아닌 초록색으로 분간된다. 색명에 관해 발생하는 의견 차이는 색채 내 색조 변화에 관한 것이지 넓은 범주에 관한 것은 아니다. 빨강으로 불리는 것은 단순하게 다른 것보다 더 빨간 것으로 푸른 빨강, 노란 빨강이 될 수는 있지만 파랑이나 노랑으로 불리지는 않는다.

누구도 다른 사람이 보는 것을 정확하게 알 수 없듯이, 누구도 색채에 대한 다른 이의 **생각**을 경험할 수 없다. 개개인은 각각의 색채의 의미에 대한 개인적인 '심상'을 기억 속에 품고 있다. 알베르스(Josef Albers)는 "누군가 '빨강'을 말하고, 이를 50명이 들으면, 그들의 마음속에는 50가지 빨강이 있을 것으로 예상할 수 있다. 그리고 누군가는 이 모든 빨강이 매우 다를 것으로 확신할 수 있다."고 말했다.[2] 게다가 수백 개의 다양한 빨강이 있으며, 정말 많은 사람이 이들 모두를 위해 고정된 이름이 있다고 생각한다. 만약 단체의 구성원들에게 빨간 물체를 색 이름으로 묘사하라고 요구한다면, '소방차 빨강', '체리 빨강', '스펙트럼 빨강', '립스틱 빨강'으로 대답할 가능성이 많다.

색채 **연구**에서는 빨강, 주황, 노랑, 초록, 파랑, 보라의 여섯 가지 색채 이름만 필요하다. 각각의 이름은 가까이 관련된 색상 가족을 대표한다. 색채를 여섯 가지 이름으로 제한하는 것은 관측자가 시각적인 경험에 집중할 수 있게 해준다. 디자인과 마케팅 전문가들은 베네치아 빨강, 버뮤다 파랑, 아즈텍 황금처럼 낭만적인 색채 이름을 사용하고 필요로 한다. 이러한 단어가 불러일으키는 이미지는 마케팅에서 커다란 역할을 하기 때문이다. 색채를 명명하는 두 방법 모두 이들 간의 중대한 차이를 인정하는 한 디자인에서 중요하다. 색채 연구의 여섯 가지 색상은 눈의 훈련, 색채 인지, 색채 사용을 다루며, 마케팅에서의 셀 수 없이 많은 색명은 제품 이미지와 판매에 관련된다.

언어로서의 색채 : 이름과 의미

언어는 생각과 감정을 전달하는 발화되는 단어의 집합이다. 각 단어는 같은 언어를 구사하는 이들에게는 같은 의미이긴 하지만, 다른 집단의 화자들에게는 단일 단어들이 약간 다른 의미를 지닐 수도 있다. 런던 메뉴에서 '오늘의 푸딩'을 주문한 한 미국인은 초콜릿 케이크 조각이 나온 것에 놀랄지도 모른다. 쓰기는 가시적인 언어로 발화되는 단어의 시각적인 코드이다. 또한 단어나 생각을 보존하는 수단이자 표현하는 방식을 규제하는 방법이다.

사어(죽은 언어)는 시간 속에서 얼어버린 것으로 단어의 의미가 변하지 않는다. 현대어는 계속해서 진화하고 있다. 시간이 흐르면서 단어의 의미가 변하거나, 완전히 사라지거나, 새로운 단어로 대체된다. 색채도 역시 언어가 될 수 있다. 색채는 생각과 감정을 전달하고, 생각이 표현되는 방식에 영향을 주는 시각적 코드가 될 수 있다. 단어들처럼 시간이 흐르면서 색채의 의미는 변할 수도, 사라질 수도, 새로운 의미로 대체될 수도 있다. **색채는 현대어이다.**

문화는 집단에게 중요한 것을 확립하는 사회적인 구조이다. 모든 개인에게 있어서 색채 또는 색채 그룹의 의미는 문화, 구어, 사회적 지위, 환경, 시간, 개인의 생활 경험 등 외부 힘의 계급에 의해 형성된다. **의미론**은 단어의 의미, 단어의 구절, 색채 언어를 포함한 언어의 다른 형태에 관한 연구이다. 색채 의미론에서 문화적인 차이에 대한 의식은 세계 시장으로 나가는 제품이나 이미지의 성공적인 마케팅에서 대단히 중요하다. 때때로 색채는 단지 색채일 뿐이지만 종종 그 이상이기도 하다.

색채, 환경, 그리고 인간의 반응(*Color, Environment, and Human Response*)에서 프랭크 H. 만케(Frank H. Mahnke)는 색채의 경험을 반응의 6단계 피라미드로 설명한다.[2]

> 개인적 관계
> 시대사조 및 패션, 스타일의 영향
> 문화적 영향과 매너리즘
> 의식적 상징화–연상
> 집단 무의식
> 색 자극에 대한 생물학적 반응

만케의 피라미드에서 위를 향하는 각 단계는 색채 경험의 좁아진 해석을 나타낸다. 가장 낮은 단계는 보편적인 색채에 대한 선천적이며 학습되지 않은 반응이다. 이는 빛의 자극에 대한 생리적인 반응으로 중뇌에 영향을 미친다. 뇌의 인지적인 부분은 감각이 이름으로 정의되는 두 번째 단계에서 반응하는 부분이다. 빨간색 그리고 빨간색을 의미하는 **단어**가 피로 연상되듯이 '집단 무의식'도 무의식적이며 다문화적이다.

세 번째 단계에서 색채는 단어에 독립적인 언어가 된다. 색채 및 색채 그룹은 비색채적 발상을 위해 상징으로서, 시각적 부호로서 사용된다. 상징적인 색채는 특정 집단에 의미를 형성한다. 서양에서 신부의 색채인 흰색은 인도에서 애도의 색채로 여겨진다. '빨강, 하양, 파랑'을 본 미국인들은 비록 프랑스 칠레, 유고슬라비아의 국기도 같은 색채를 사용하고 있지만, 이를 미국과 연관된 것으로 해석한다.

 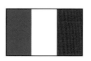

아프가니스탄 벨기에 프랑스 기니 아일랜드

그림 3.10
색채 상징주의
많은 국기가 같은 배열을 공유한다. 배열과 색채 모두 국가적인 상징으로서 각기 구별될 필요가 있다.

국민성, 죽음, 결혼 같은 주요 사회적 관심을 상징화하는 색채 및 색채 그룹은 장기간에 걸쳐서 그들의 의미를 유지하려는 경향이 있다. 이러한 색채 상징들은 특정 집단에게 영구적인 것으로 여겨진다. 예를 들어 서양에서 애도의 색채인 검은색, 인도에서 애도의 색채인 흰색은 변하지 않을 것 같은 의미이다. '동양의 빨강'은 중국의 오랜 정치적 현실에 대한 국가이자 상징이다.

사회적 중요성이 더 작은 색채 상징은 의미적으로도 덜 안정적인 경향이 있다. 종종 정치적으로나 사회적으로 강한 방식으로 단어의 의미가 바뀌듯이, 색채의 의미도 그러하다. 색채 상징은 관중뿐만 아니라 시대에도 민감하다. 1970년대 후반 유럽에서 창당된 녹색당이 처음에는 현대 사회의 파괴에 열중하는 급진적인 단체로서 많은 이들에게 인식되었다. 녹색당이 공산주의와 사회주의 단체들과 맺은 연합은 적록동맹으로 알려져 있는데, 이는 사회적 안정을 위협하는 것으로 간주되었다.

그림 3.11 색채 상징주의
녹색은 환경에 대한 관심을 표현하는 것으로 즉각적으로 인지된다.
 '녹색 약속(Green Promise)'은 가장 엄격한 산업규격을 준수하며 이를 초과 달성하는 친환경적인 코팅이며, 당신이 기대하는 최고 수준의 성과를 달성한다는 벤자민 무어 사의 선언이다.

21세기 지구 온난화와 환경 파괴는 어디서나 명백한 것으로, 서양에서 녹색은 부정적인 정치적 의미를 잃었을 뿐만 아니라, 환경 정치의 국제적인 규합 색이자 광고인들에게 강력한 도구가 되었다. '녹색' 제품은 이들을 사용하는 것이 지구를 구하는 데 도움이 될 것이란 암묵적 메시지를 전한다.

동일한 청중과 동일한 시간대라도 어떤 색채도 단일 의미로만 한정되지 않는다. 색채는 단지 문맥 안에서 의미가 있을 때만 색채가 아닌 개념의 코드로 이해된다. 색채는 정보를 주지만, 상황을 정의하지 않는다. 따라서 추가적인 정보가 필요하다. 긴 하얀 드레스를 입은 젊은 여성은 신부일 수도 있지만, 단지 여름 드레스를 즐기는 멋진 젊은 여성일 수도 있다. 어떤 상황에서는 환경에 대한 관심을 표명하는 녹색이 다른 상황에서는 젊음과 미숙을 의미한다. 셰익스피어의 소설에 등장하는 나이 든 클레오파트라는 '판단이 미숙(green in judgement)'했던 그녀의 '젊은 나날들(salad days)'에 대해 이야기한다. (같은 의미로) 신입사원들을 풋내기(green)라고 한다. 바다에서 녹색은 뱃멀미로 토할 것 같은 메스꺼움을 의미하며, 다른 상황에서는 질투를 의미한다. '에메랄드 섬(Emerald Isle)'은 아일랜드의 별칭으로 초록은 아일랜드의 색이면서, 이슬람교의 색이기도 하다. 누가 주황색과 검은색 스카프가 핼러윈을 기념하는 것인지, 프린스턴대학교를 기

그림 3.12 안전 색채
스쿨 버스와 비옷은 주의를 각인하는 노랑으로 되어 있다.

넘하는 것인지 한눈에 보고 말할 수 있겠는가?

일부 상징적인 색채들은 견해를 주고받는 데 매우 중요하기 때문에 의미를 법률로 제정한다. 색채 부호화는 즉각적인 대응을 해야 하는 다양한 **감시 작업**에서 안전 정보를 전하는 데 중심적인 역할을 한다. 연방의 규제를 받는 미국 노동안전위생국(OSHA)[3]은 물리적인 위험과 안전 정보를 전달하는데, 이는 미국뿐 아니라 전 세계적으로 많은 경우에 사용된다. OSHA에서 노랑은 주의, 주황은 위험한 기계나 장비, 보라는 방사능 위험 경고를 나타낸다. 빨강은 소방장비를 가리키며, 위험의 지표로서 세계적으로 널리 인식된다. 또한 '멈춤'을 말하기도 한다. 초록은 안전 또는 안전 장비를 지시한다. 안전 색채와 이들이 나타나는 환경은 기억과 밀접하게 연결되어 있다. 그들은 극히 적은 추가 정보를 요하며, 매우 빠르게 처리된다. OSHA의 노란 비옷은 교통순경을 보호하는 데 도움이 되는데, 의자에 칠해진 동일한 노란색은 안전과 전혀 무관한 것으로 보인다.

색채가 동시에 **상반되는** 정보로 제시될 때, 색채에 반응하는 뇌의 부분은 반응을 구조화하는 뇌의 다른 부분과 경쟁한다. 이때 지각에서의 결과 지연과 혼란이 일어나는데, 이를 **스트룹 간섭**(stroop interference)이라고 한다. 이는 동등하고 경쟁적인 정보의 흐름에서 상대적으로 중요한 정보가 처리돼야 하기 때문이다.[4] '빨간색'으로 쓰여 있는 단어 '파랑'은 안정적인 흐름으로 읽는 것을 주저하게 할 것이

그림 3.13
스트룹 간섭
다른 부분의 뇌에서 동시에 충돌하는 정보가 들어올 경우 이해력에 밀릴 경우 일어난다.

다. 초록색 팔각형 교통표지가 '멈춤'이라고 쓰여 있으면 잘못 인지되고, 반응을 지연시켜 어쩌면 치명적인 결과로 이어질 수 있다.

'패션' 색채는 소비자 마케팅의 색채 트렌드로 일시적이며 주기적이다. 그들은 색채 선호에 단기적인 영향을 미친다. 색채에 대한 '개인적인 관계'인 개인의 무의식적 기

억은 색채 반응에 더 강하고 지속적인 결정 요인이다. 데보라 샤프(Deborah Sharpe)는 "색채 반응은 인간의 지성보다 감정과 더 관련되어 있다."고 말했는데, 근본적인 의미는 색채 반응이 기억 속에 오랫동안 묻혀 있는 경험과 연상에 의해 형성된다는 것이다. 아가타 고모가 그녀의 분홍색 부엌에서 당신에게 브로콜리를 만들어 주었다. 당신은 브로콜리와 분홍에 대해 본능적으로 매우 부정적인 감정을 갖게 된다.

인상적인 색채

인상적이거나 연상적인 색채는 상징적인 의미 없이 이미지를 떠오르게 한다. 회색빛 청록은 겨울 바다의 차디찬 기억을 불러일으키고, 선명한 초록의 무리는 열대우림을 떠오르게 한다. 철회색은 첨단을, 연한 파스텔은 태어난 아기를 떠올린다. 이러한 반응은 개인적이거나 집단적일 수 있고, 약간의 색상 변형은 심상을 변화시킬 수 있다. 주황으로 기울어진 노랑은 따스함과 풍성함을 떠오르게 하는 반면, 초록으로 기울어진 노랑은 아픔을 떠오르게 한다. 빨강은 모든 종류의 열정과 관련된다. "승리를 축하하는 빨강이 있고, 살인을 떠올리는 빨강이 있다."[4] 그렇지만 연한 장밋빛 빨강에 의해 연상되는 생각과 이미지는 짙은 진홍색의 심상과는 매우 다를 것이다.

단어로서만의 색채

색채에 대한 문어와 구어는 실제 색채와 동일한 상징적 개념으로 소통되지만, 더 간접적으로 이해된다. 단어는 감각 경험보다 생각으로 처리된다. 색채 상징이 단어로 제시되었을 때, 색채 상징의 신속성은 감소하나 그 의미는 불변한다. '빨강, 하양, 파랑'을 단어로 읽는 것은 총천연색의 국기를 보는 것보다 처리하는 데 오래 걸린다. 모든 종류의 색채 의미는 서술문과 불가분의 관계이다. 다채로운 특성은 활기차고 재미있는 것으로, 회색은 전혀 그렇지 않은 것으로 이해된다. 그 누구도 폴 서룩스(Paul Theroux)와 같이 색채 이미지와 상징에 대해 포괄적이며, 유창하고 학문적으로 쓴 사람은 없다.

기사도 언어에서 구릿빛의 폭스 레드(Fox-red)는 약간 그을린 색조를 보여준다. 가닛 레드(garnet red, 석류석 빨강)는 낮은 광택의 중간 채도로 '짙은 홍색' 또는 '스페인 와인'의 일종이다. 크랜베리 레드(cranberry red)는 노랑 기미와 함께 멋진 선명함을 지녔다.

푸르스름한 레드(bluish red)는 립스틱, 카디건, 극적인 성격의 분위기로 인기 있는 ……

유명 인사의 푸르스름한 붉은 기운을 어느 누가 의심할 수 있겠는가?! 폴 서룩스(미국 여행작가)

주

1 Rodemann 1999, page 155.

2 Mahnke 1982, page 11.

3 OSHA United States Congress Occupational Safety and Health Act of 1971.

4 Varley 1980, page 132, quoting Leon Bakst.

제3장 요약

- 색채의 경험은 빛의 자극물에 대한 반응인 감각에서 시작된다. 자극과 감각은 모두 측정 가능하다. 감각은 보이는 것에 대한 이해인 인지에 뒤따른다. 인지는 묘사만 될 수 있다. 대부분의 인지는 무의식중에 일어나며 감각과 동시적으로 보일 만큼 고속도로 일어난다.

- 색채 시력은 빛의 파장(색)들 간의 차이를 감지하는 능력이다. 시각의 한계점은 이웃한 두 개의 샘플 간의 차이를 더 이상 감지할 수 없는 지점이다. 간격은 시감각 변화의 단계이다. 개개인의 한계점이 단일 간격을 만드는데, 근접한 두 색채 사이에 감지할 수 있는 중간 단계를 더 이상 넣을 수 없는 지점이다.

- 부모-자식 색채 혼합은 선형적으로 정렬된 세 가지 색채로 제시되며, 양 끝에 놓인 '부모색' 중간에는 이들 사이의 중간 단계인 '자식색'이 놓인다. 부모색의 중간 단계가 시각적으로 등거리일 때 균등한 간격이 발생한다. 연속된 등간격에서도 각각의 단계는 양옆에 놓인 샘플 사이의 중간 지점이다. 불균등하고 일정하지 않은 간격보다 등간격으로 구성된 이미지가 더 빠르고 쉽게 이해된다. 계조는 등간격의 점진적인 연속으로 개별 단계가 구분되지 않을 만큼 매우 가깝다.

- 눈은 빛을 감지하는 감각 기관이다. 동공을 통과해 눈으로 들어온 빛은 눈의 안쪽 망막에 맺힌다. 망막은 빛을 감지하는 두 종류의 수용기세포인 간상체와 원추체로 이루어져 있다. 간상체와 원추체 모두 감각 정보를 뇌로 전달하는 시신경과 연결되어 있다. 간상체와 원추체는 자연광에 선택적으로 반응한다. 원추체는 상당량의 빛이 존재할 때 시각을 지배한다. 원추체는 색채 시각과 세부 시각을 담당한다. 중심와는 안구 뒤편에 있는 영역으로 추상체만 존재한다. 이는 명암과 색채를 가장 선명하게 감지한다.

- 빛의 감각은 뇌의 두 영역에서 받아들인다. 대뇌피질은 각 자극에 대한 반응을 인지하고 해석하고 구조화한다. 중간뇌는 혈압과 체온을 조절하며, 호르몬의 생산과 분지는 조절한다. 빛과 같은 외부 자극에 의해 중간뇌는 중추신경계에서 생물학적 자극으로 작용한다. 색채 자극의 강도를 조절함으로써 몸의 변화를 불러일으킬 수 있다.

- 순응은 자연광의 양에 대한 눈의 무의식적인 반응이다. 망막은 자연광의 양의 증감에 따라 지배하는 간상체와 원추체 사이를 빠르게 넘나든다. 외측억제는 모서리를 구별하는 눈의 능력이 증가하는 시각의 측면이다. 빛의 양이 많을수록 측면억제현상은 더 일어난다.

- 자극에 대한 신체의 즉각적인 생물학적인 반응은 위상성 각성이다. 색채 자극은 위상성 각성을 일으키지만 자극의 지속적이지 않다. 긴장성 각성은 오랜 기간에 걸친 신체의 반응이다. 인체는 유전적으로 태양광의 에너지 패턴 반응에 정상 단계의 기능에 순응해 있다. 이는 긴장성 각성에 대해 정상적이며 표준을 유지하기 위해 호르몬 수준을 조절하도록 계속해서 지시한다. 색채에 대한 노출이 신체의 호르몬 균형을 변화시키기 때문에 행동의 변화까지 초래할 수 있다.

- 빛의 자극 없이도 색채를 경험할 수 있다. 빛의 자극 없이 뇌는 단독으로 우리가 색채를 꿈꿀 수 있게 하고, 눈을 감고 상상할 수 있게 한다. 두통이나 머리에 맞은 타격은 색채 반응을 불러일으킨다. 빛은 피부에도 흡수된다. 피부를 통해 신체에 작용하는 색채 조명을 사용하는 것은 통상적인 의료 시술이다. 공감각은 한 감각이 다른 감각의 자극에 반응하는 현상이다.

- 기억색은 친숙한 대상의 색채 지각에 영향을 준다. 기억색에 의해 영향을 받은 관찰자는 실제 색채 경험에 대해 보고하지 않는 대신, 사전에 형성된 생각을 보고한다. 색채 항상성은 일반적인 조명이 무엇이든지 친근한 대상의 색채가 그 고유성을 유지하는 걸 의미한다. 두 번째 종류의 색채 항상성은 이웃한 색채가 동일한 것으로 지각될 때 발생한다.

- 색채와 색채 그룹은 상징으로 쓰인다. 사회적 관심을 상징화하는 색채 및 색채 그룹은 장기간에 걸쳐서 그들의 의미를 유지하려는 경향이 있고 특정 집단에게 영구적인 것으로 여겨진다. 의미론은 단어의 의미, 단어의 구절, 색채 언어를 포함한 언어의 다른 형태에 관한 연구이다. 문화적인 차이에 대한 의식은 세계 시장으로 나가는 제품이나 이미지의 성공적인 마케팅에 있어서 대단히 중요하다. 색채에 대한 문어와 구어는 실제 색채와 동일한 상징적 개념으로 소통되지만 더 느리게 이해된다. 단어는 감각 경험보다 생각으로 처리된다.

- 색채 부호화는 즉각적으로 대응이 필요한 곳에서 중심적인 역할을 한다. 스트룹 간섭은 색채가 동시에 상반되는 정보로 제시될 때 일어난다. 색채 의미에 반응하는 뇌의 부분은 반응을 구조화하는 데 뇌의 다른 부분과 경쟁한다.

색채 용어

"내가 어떤 단어를 사용할 때" 험프티 덤프티(Humpty Dumpty)는 다소
냉소적인 어조로 말했다. "그 단어는 정확히 내가 선택한 의미만을 뜻하
는 거야. 그보다 과하지도 부족하지도 않아."

—루이스 캐럴

빨강, 초록, 파랑 등 일상생활에서 색채를 위한 단어들은 정확한 의미가 없다. 대신에
각각의 단어는 유사한 느낌의 범위에 관해 규정한다. 선명한, 칙칙한, 어두운, 밝은 같
은 색채를 묘사하는 단어들도 마찬가지이다. 빨강은 빨강이지 결코 파랑이 아니며, 선
명한 것은 절대 칙칙한 것이 아니다. 그러나 대화 속에서는 이런 단어들이 여러 다양
한 시각적 경험을 동시에 나타낼 수 있다.

색 견본을 확인하기 위해서 혹은 보이지 않는 색채의 언어 표현으로서 단어가 사용
될 때 개인에 따라 약간 다른 것을 의미한다. 메리와 존이 동일한 붉은 주황색 견본을
보고, 개인적인 방식으로 이에 응답했다. 메리는 그것을 빨강이라 했고, 존은 붉은 주
황이라고 주장했다. 그 누구도 정확하게 같은 방식으로 색채를 느끼지 않는다. 설사
그렇다 할지라도 개개인은 정확하게 같은 방식으로 색채를 **생각**하지 않는다. 그 결과
의견이 달라지는 교착상태에 빠진다. 어떤 특정한 견본 색채가 무엇인지에 동의하는
건 불가능하고, 의견을 주고받는 게 어려워진다. 색채가 순수한 빛으로서, 물체로서,
혹은 출력된 페이지로서일 때도 마찬가지이다. 개인은 그들 자신의 방식으로 색채를

해석하고 명명한다. 한 사람에게 복숭아는 다른 사람에게는 언제나 멜론인 것처럼 색채는 **주관적인** 경험이다.

디자인 프로세스는 보다 정확한 색채의 인상을 교류하는 데 있어서 용어를 필요로 한다. 그렇지만 이를 위해 새로운 단어가 필요한 것은 아니다. 단어로 색채를 정확하게 확인할 수 없음에도 불구하고 묘사할 수는 있다. 색채는 관찰되고, 명명될 수 있는 기본 속성을 지녔다. 이들은 특성, 측면, 차원 혹은 그 밖의 방식으로 불리는데 모두 동일한 것을 언급한다. 빛의 색이든, 잉크색이든, 유광이든 무광이든, 투명하든 불투명하든, 뽀얗든 맑든 모든 색채에 존재하는 특성을 말한다. 숙련된 눈을 지닌 관찰자는 다른 유사한 것과 비교하여 색채를 기술하고, 타당하고 정밀하게 그들 간의 차이점을 전달하는데, 이러한 속성을 사용할 수 있다. 색채 수정도 이 같은 방식으로 관리될 수 있다.

색채가 사용하는 어휘는 색채 간의 연관성을 설명하는 단어도 포함한다. 설명어와 연관성의 용어 모두 명확하고, 일관되며 객관적인 의미를 지닌 단어들을 사용해 색채에 대한 생각을 전달할 수 있게 해준다.

색의 삼속성은 이미 익숙하다.

색상 : 색채의 이름으로 빨강, 주황, 노랑, 초록, 파랑, 보라 등
명도 : 색채의 상대적인 밝음 또는 어둠
채도 : 색상의 강도 또는 선명도로 색채의 희미함과 선명함

각각의 단어는 독립적인 개념으로 소통되지만 연구의 목적에서만 독립적이다. 모든 색채에 존재하는 이러한 속성들은 색채를 설명하는 데 필요하다. 색 견본은 불투명함이나 반투명함 같은 추가적인 특성이 있지만 색상, 명도, 채도에 관해서 항상 먼저 기술된다.

색상

색상은 색의 **이름**을 의미한다. 과학에서 **스펙트럼 색채**인 빛의 색은 파장의 측정에 의해 정확하게 정립되어 '색상'과 '색'이란 단어는 교체될 수 있다. (이 책을 포함하여) 일

상어로서, '색채(color)'란 단어는 두 가지 다른 방식으로 사용된다. 보다 정확하게 어떤 것의 색상을 의미할 수도 있고, 보다 개괄적으로 색상, 명도, 채도 모두 포함한 완전한 시각 경험을 의미할 수도 있다. 오로지 사용된 문맥이 의도된 의미를 말해 준다. 그렇지만 '색상'은 색의 이름만을 의미한다. **채도**는 색상과 유의어이다.

다음은 몇 가지 친근한 색채 단어의 일부이다.

> 유채색의 : 색상을 지닌
> 무채색의 : 색상이 없는
> 다색상의 : 색상이 여러 가지인
> 단색상의 : 색상이 한 가지인

평균적인 사람들은 150가지 빛의 색(상)을 구별할 수 있고, 단지 6개의 단어 중 한두 가지를 사용해서 묘사할 수 있다고 한다. 다음은 색상을 묘사하는 데 필요한 6개의 단어이다.

<p align="center">빨강 주황 노랑 초록 파랑 보라</p>

색채는 가장 명백하고 지배적인 색상의 이름으로 불린다. 모든 색명은 관련된 색상군을 대표한다. 거의 모든 색 견본은 하나의 색상 이상을 포함하지만 **한 가지 색상만**

그림 4.1 색명
색명은 절대적이 아니다. 모든 색채는 엄청난 관련 색상군에 속해 있다.

명백하고, 다른 것들은 적은 분포로 나타난다. 색 견본이 다른 노란 견본 옆에 놓일 때까지는 순수한 노랑인 것처럼 보일지 모르나, 어떤 노랑이 갑자기 소량의 초록을 포함한 것으로 보이면, 다른 노랑은 주황의 일부를 포함한 것으로 보인다. 하지만 각각에서 노랑이 지배적이기 때문에 둘 다 노랑이라고 **부른다.** '포함하는' 단어를 사용하는 것은 색채를 평가하는 데 도움이 된다. "이 노랑은 주황을 조금 포함하고 있다."는 완벽한 묘사이다. 이는 주요 색상과 이를 수식하는 보조 색상으로 확인한다.

아티스트 스펙트럼

아티스트 스펙트럼은 그들의 자연적인 스펙트럼 색상을 순서에 따라 그려 놓은 원이다. 가시광선(가법 색채)의 스펙트럼은 선형적인데, 단파장 빛(보라)에서 장파장 빛(빨강)으로 이동하며, 이들 색채의 순서는 고정되어 있다. 아티스트 스펙트럼도 색채의 순서는 고정되어 있지만 일곱 가지 색상 대신 여섯 가지 색상을 사용한다. 그리고 빨강과 파랑 사이를 연결해 주는 보라와 함께 연속되는 원으로 나타난다. 아티스트 스펙트럼을 **색상환** 또는 **컬러 서클**이라 한다.

인간의 시각 범위에는 너무 많은 색상이 있기 때문에 하나의 원 안에 그들 모두를 포함하기는 어렵다. 그래서 아티스트 스펙트럼은 모든 가시 색상의 시각적 개요 또는 외형선의 일종이다. 기본 스펙트럼은 빨강, 주황, 노랑, 초록, 파랑, 보라의 여섯 가지 색상으로 구성되어 있다. 확장된 스펙트럼은 12가지 색상인데, **새로운 색명을 추가하지 않는다.** 확장된 스펙트럼은 노란 주황(YO), 빨간 주황(RO), 빨간 보라(RV), 파란 보라(BV), 파란 초록(BG), 그리고 노란 초록(YG)이다.

아티스트 스펙트럼은 간결하고 쉽게 도식화되도록

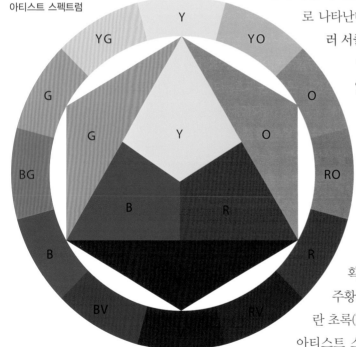

그림 4.2
아티스트 스펙트럼

6색상에서 12색상으로 제한한다. 추가 색상을 모든 색상 범위에서 균등하게 삽입하기만 한다면, 스펙트럼은 6, 12, 24, 48, 96색상 또는 그 이상으로 얼마든지 확장될 수 있다. (그러나 37색상이나 51색상은 있을 수 없다.) 색상환 수에 대한 유일한 제한은 사람의 시각적인 민감성과 그것을 표현할 수 있는 기술적인 문제뿐이다.

색상환은 어떤 매체에서도 이용될 수 있다. 매체가 화면상의 빛으로 표현된다면 색채는 선명하고 분명할 것이며, 아마 실제 스펙트럼 색상으로 측정할 수 있을 것이다. 구아슈(역자 주 : 고무를 수채화 그림물감에 섞어 그림으로써 불투명 효과를 내는 회화 기법, 또는 이런 그림에 쓰이는 물감)나 아크릴 도료 같은 감산 매체는 측정하기 어려운 방식으로 색채를 제시한다. 색상이 순서대로 놓여 있고, 간격이 잘 맞는 한 색상환은 유용하게 다뤄지며, 눈에 보이는 색상의 표현과 마찬가지로 정확하다.

원색, 2차색, 중간색

빨강, 노랑, 파랑은 아티스트 스펙트럼의 **원색**으로 가장 단순한 색상이다. 다른 색으로 더 분해할 수 없고, 다른 성분으로 쪼갤 수도 없다. 원색들은 공통적인 요소가 전혀 없기 때문에 서로 가장 다른 색이다. 아티스트 스펙트럼상의 모든 색은 기본색인 빨강, 노랑, 파랑의 **시각적인 혼색**이다. 초록, 주황, 보라는 2차색으로 등간격이며, 두 원색 사이의 시각적인 중간 지점이다.

초록은 파랑과 노랑의 중간 지점
주황은 빨강과 노랑의 중간 지점
보라는 파랑과 빨강의 중간 지점

2차색은 색상의 대비가 원색에 비해 덜한데, 2차색들은 각 쌍이 공통된 원색을 갖고 있기 때문이다. 2차색은 원색보다 색상의 대비가 적은데, 다른 색들과 공통되는 하나의 원색을 갖고 있기 때문이다. 주황과 보라는 빨강을, 주황과 초록은 노랑을, 초록과 보라는 파랑을 각각 포함한다.

노란 주황, 빨간 주황, 빨간 보라, 파란 보라, 파란 초록, 그리고 노란 초록은 **중간색**으로 원색과 2차색의 중간 지점이다. 어느 때는 3차색으로 부정확하게 불리기도 한다.

순색

순색(saturated color)은 보여줄 수 있는 가장 강한 색상이다. 상상할 수 있는 가장 빨간 빨강, 가장 파란 파랑은 순색이다. 순색(pure color) 또는 포화색(full color)이라고도 하며, 이들은 최대 채도이다. 순색은 그들이 포함하지 않은 것에 의해 정의될 수도 있다. 순색은 단일 원색이나 두 가지 원색이 일정한 혼합비로 구성되어 있다. 그러나 결코 세 번째 기본색은 포함되지 않는다. 검은색, 흰색, 회색도 섞여 있지 않다.

순색은 아티스트 스펙트럼에서 6개 또는 12개로 '명명된' 색상에 한정되지 않는다. 색채가 유일하게 한 가지 또는 두 가지 원색을 포함하고 있고, 검은색, 흰색, 회색으로 희석되지 않는 한 순색이라 한다. 각각의 색이 옆에 있는 색과 섞인 색상환으로서 마치 무지개 색상환처럼 눈에 보이는 색상의 전체 범위를 상상해 보아라. 그 색상환에서 어느 지점에 있는 어떤 색상도 순색이다. 순색 수의 유일한 한계는 인간의 색채 시각의 한계이다.

그림 4.3
대안적인 스펙트럼
빌헬름 오스트발트의 스펙트럼은 8가지 기본색으로 되어 있다.

다른 스펙트럼, 다른 원색

아티스트 스펙트럼은 하나의 색 체계를 보여준다. 그것은 친숙하며 시각적으로 논리적이고 평면도형으로 쉽게 표현할 수 있으며, 이론적인 제한을 받지 않고 확대될 수 있다. 과학적인 분야와 비과학적인 분야에서 대안적인 색 체계를 보여주기 위해 다른 스펙트럼을 사용하기도 한다. 하나의 스펙트럼 대신 다른 스펙트럼을 선택하는 것은 분명 일종의 선택이다. 어떤 스펙트럼도 다른 것에 비해 본질적으로 더 정확하지 않다. 색의 이름, 그려진 색의 수, 그리고 색상환의 '주요 지점'이라고 말할 수 있는 정도도 다양하다. 빌헬름 오스트발트(Wilhelm Ostwald)는 바다색(sea-green, 청록색)과 엽록

색(leaf-green, 연두색)을 포함한 8색상 스펙트럼을 제안했다. 심리학자들은 빨강, 초록, 노랑, 파랑을 원색으로 하는 네 가지 색상 스펙트럼을 구성한다.

다른 색상환들은 처음에는 모순되는 것처럼 보일 수 있지만 모두가 동일한 색채 구조 개념의 변종들이다. 모두 동일한 색채의 순서를 인정한다. 색상은 늘어나거나 줄어들 수 있고, 반대색의 위치가 약간 변형될 것이다. 예를 들어 먼셀은 빨강의 반대색에 초록이 아닌 청록을 놓는다. 포함된 색의 수와 그들의 이름으로 빚어진 논쟁은 철학적인 문제들이다. 모든 색상환은 어떻게 해서든 원색을 포함하며 모두 동일한 색채 순서를 따른다.

그림 4.4
대안적인 스펙트럼
심리학자의 스펙트럼은 네 가지 색상만으로 되어 있다.

색단계

색단계는 선의 형태로 연속된 색상이다. 예를 들어 파랑과 주황 사이의 (파랑-초록-노랑-주황) 색상 시리즈는 색단계이다. 색단계는 순색(강도가 강한 색)이나 좀 더 복잡하고 혼합된 색들로 만들 수 있다. 진행 중인 각 단계가 색상의 변화를 나타낸다는 것이 특징이다.

차가운 색상과 따뜻한 색상

색상의 두 가지 반대되는 특징을 **따뜻하고 차가운** 것으로 설명한다. 차가운 색은 파랑 또는 초록으로 파랑, 초록, 보라, 그리고 그 사이에 있는 색들을 포함한다. **따뜻한 색**은 빨강, 주황, 노랑, 그리고 그 사이에 있는 색들을 포함한다. 색상의 따뜻함과 차가움을 때로는 색온도라 부르기도 한다.

기본색들은 따뜻한 색 쪽으로 치우쳐 있다. 빨강과 노랑이 따뜻한 색으로 간주되는 반면 차가운 색은 파랑뿐이다. 그 결과 전체적인 스펙트럼은 '차갑기'보다는 심하게

'따뜻하다'. 파랑은 차가움의 최극점이고, 빨강과 노랑이 혼합된 주황은 따뜻함의 최극점이다.

색에서의 따뜻함과 차가움은 절대적인 성질이 아니다. 어떤 색이라도 심지어 기본 색조차도 다른 색과의 관계에 따라 더 따뜻하거나 더 차갑게 보일 수 있다. (보라색에 더 가까운) 차가운 빨강이 있고, (주황에 더 가까운) 따뜻한 빨강이 있다. 보라와 초록은 일반적으로 차가운 색으로 여겨지지만, 어떤 보라는 빨강을 더 포함하고 있기 때문에 다른 보라보다 더 따뜻하게 보일 수 있다.

'차가운'과 '따뜻한'이라는 용어는 색 그룹을 기술할 때나 따뜻함과 차가움만으로 색들을 비교할 때 도움이 된다. 그러나 색상 조정이 필요한 경우에는 그다지 도움이 되지 못한다. 어떤 색을 특정 색상으로 변화시키도록 지시할 때는 더 분명한 표현을 사용한다. "이 보라는 너무 따뜻해. 파랑을 좀 추가해서 차갑게 해. 이 빨강은 너무 차가워. 주황에 가깝게 해서 따뜻하게 해."

유사색

유사색은 아티스트 스펙트럼상에서 인접해 있는 색상이다. 유사색 그룹은 두 가지 원색만을 포함하지 세 가지 원색을 포함하지는 않는다. 유사색은 디자인에서 가장 빈번하게 사용된다. 유사성은 이미 정립된 팔레트의 균형을 깨뜨리지 않으면서, 색을 풍부

그림 4.5 유사색
유사색은 두 가지 원색을 포함하지만 세 가지 원색은 포함하지 않는다.

하게 할 기회를 디자이너에게 제공한다. 빨강과 주황의 구성에 빨간 주황을 추가하면, 변형을 일으키지 않은 채 팔레트 구성이 풍성해진다.

유사색은 전통적으로 '원색과 2차색, 그리고 그 두 색 사이의 일부 또는 모든 색상으로 구성된 그룹'이라고 정의한다. 관례적인 정의에서는 기본 색상이 그룹을 지배한다. 이 정의에 의하면 모든 색은 **적어도 50%의 동일한 원색을** (시각적으로) 포함한다. 이런 종류의 전형적인 그룹은 파랑, 파란 보라, 그리고 (파랑이 지배적인) 보라, 노랑, 노란 초록, (노랑이 지배적인) 초록, 빨강, 빨간 주황, 그리고 (빨강이 지배적인) 주황이다.

보다 관대한 정의에 의하면 **기본색과 2차색 사이에 놓여 있고, 색상환에서 인접해 있는 색들의 그룹으로** 유사색을 기술한다. 이처럼 넓은 정의는 원색이나 2차색이 실제로 나타나지 않는 색 그룹도 포함한다. 초록, 노란 초록, 노란 노랑-초록(yellow yellow-green)은 유사색이지만 원색은 존재하지 않는다. 빨강, 빨간 빨강-보라, 빨간 보라도 유사색이지만 2차색은 존재하지 않는다. 원색과 2차색에 의해서만 한정하고, 그 이상으로 색상 그룹을 확장시키지 않는다면 색들은 유사하다.

원색에서 2차색의 범위 안에서 얼마나 많은 색상이 포함된다 하더라도, 가장 성공적인 유사색 그룹화는 등간격 색상으로 구성하는 것이다. 이는 구성하는 색들의 위치가 반드시 선형적인 순서여야 함을 의미하는 것은 아니다. 단지 색채 간의 단계가 고른 간격일 때, 성공적인 유사색 그룹으로서 최고의 가능성을 지니고 있는 전체 구도로 볼 수 있다.

유사성은 순색에만 한정되진 않는다. 어떤 방식으로 약화된 색들도 유사색이 될 수 있다. 유사성은 명도나 채도와 관계없이 색상 간의 관계이다.

보색

보색은 아티스트 스펙트럼에서 서로 마주 보고 있는 두 색상을 말한다. 이 두 색상을 보색 또는 보색쌍이라고 부른다. 색상환에서 기본적인 보색쌍은 다음과 같다.

<div align="center">

빨강과 초록
노랑과 보라
파랑과 주황

</div>

이들 각각의 보색쌍에서 한쪽은 원색이고, 다른 한쪽은 나머지 두 원색이 혼합된 2차색이다. 세 가지 기본 보색쌍은 원색과 마찬가지로 서로 가장 다른 것이다. 어떤 한쪽도 반대쪽과 공통되는 색상을 포함하고 있지 않기 때문이다.

보색 관계는 세 가지 기본 보색쌍에 한정되지 않는다. 스펙트럼이 6색상이든 96색상이든, 어느 지점으로부터 원의 중앙을 가로지르는 직선은 보색쌍을 연결한다. 모든 보색쌍은 일정 혼합이나 비율로 삼원색을 포함한다. 이렇게 추가적인 보색쌍들은 기본적인 보색쌍에 비해 덜 대비되는데, 각각의 색들이 반대색과 공통되는 하나의 기본 색상을 포함하고 있기 때문이다. 예를 들어 파란 초록과 빨간 주황은 양쪽 다 노랑을 포함하고 있다. 노란 초록과 빨간 보라는 양쪽 다 파랑을, 그리고 파란 보라와 노란 주황은 양쪽 다 빨강을 포함하고 있다.

그림 4.6 **보색**
보색은 아티스트 스펙트럼의 모든 지점에서 서로 마주 보고 있다.

보색 관계는 색각, 특수한 효과와 착각, 그리고 색채 조화의 근본이 된다. 모든 색은 그에 반대되는 보색을 갖고 있다. 보색 관계는 순색이든, 어떤 방식으로 약화된 색이든 존재한다. 색채의 명도나 채도에 관계없이 반대편 색과 언제나 보색 관계를 유지한다.

3차색 : 중성색

보색쌍이 감산 매체에서 함께 혼합될 때 중간 혼색은 (매체의 한계로 불완전하게) 눈으로 반사되는 색상이 거의 없이 모든 빛의 파장을 흡수한다. 이런 현상은 스크린상에서도 재현될 수 있다. 보색을 설명하는 또 다른 방법은 보색 간에 혼합됐을 때, 구별이

가능한 아무런 색상도 만들어 내지 않는 색상의 쌍으로 말할 수 있다. 이들이 **3차색**이다.

3차색은 거의 무한한 색들의 방대한 집단이다. 3차는 '세 번째 서열'[1]을 의미하며, 3차색은 '회색 혹은 갈색, 두 가지 2차색의 혼합'으로 정의된다. 더 간단하게 '회색 혹은 갈색, 세 가지 기본색의 혼합'이라 할 수 있다. 3차색은 어떤 단일 색상도 분명하지는 않지만, 가능한 모든 색상 요소를 포함하고 있는 일종의 수프와 같은 색이다. (물론 훈련된 눈은 색상 요소들을 분간하는 일이 거의 항상 가능하겠지만 말이다.)

보색이 약간 추가되어 흐릿해진 색은 약화된 색이지 3차색이 아니다. 초록이 약간 추가되어 흐릿해진 빨강은 여전히 빨강이다. 3차색은 **무채색**의 중성적인 색이라고도 하지만 더 정확하게는 색상을 지닌 **중성색**이다. 이들은 색상으로 식별할 수도 없고 검정과 흰색의 혼합도 아니다.

갈색은 이러한 그룹 내의 많은 색을 설명하는 데 사용된다. 갈색은 색상이 아니다. '3차색'이라는 말 대신 '갈색'이라고 하는데, 이는 그 말이 흔히 사용되며 유사한 감각의 집단을 설명하기 때문이다. 갈색은 전형적으로 차가운 색채라기보다는 주황이나 빨강 색채가 포함되었을 뿐이다. 색들은 더 갈색이지도 덜 갈색이지도 않지만 갈색은 빨강, 주황, 노랑이 더하거나 덜하거나 혹은 훨씬 더 파랑이고 초록이거나 보라일 수 있다.

그림 4.7 **보색 혼합**
보색이 중간 지점에서 혼합됐을 때의 결과는 식별 가능한 색상이 없다.

검은색, 흰색, 회색

검은색과 흰색은 **무채색**으로 색상이 없다. 완전한 흰색과 검은색은 빛의 매체에서만 존재한다. 빛은 측정할 수 있는 흰색이며, 빛의 완전한 부재는 완전한 검은색이다. 감산 매체에서의 검은색과 흰색은 완벽한 무채색은 아니다. 심지어 최고 양질의 색료도 약간의 색상 기미를 지니고 있다.

순회색, 또는 검은색과 흰색의 혼합도 무채색이다. 감산적인 회색 색료도 색상의 기미를 포함하고 있다. 회색은 '주황' 또는 '분홍' 회색이거나 '파랑' 또는 '초록' 회색보다는 일반적으로 따뜻하거나 차가운 것으로 분류된다. 따뜻하거나 차가운 회색을 나란히 놓으면 색상의 존재가 금방 보인다. 회색이 정말로 무채색으로 보일지라도 색상 옆에 놓으면 분명한 중립성을 잃게 되고, 따뜻함이나 자가움의 기미를 띠게 된다.

명도

명도는 견본에서 상대적인 밝음과 어둠을 의미한다. 색상은 원형이며 연속적이지만, 명도는 선형이고 점진적이다. 일련의 명도 단계에는 시작과 끝이 있다. **명도 대비는 색상이 있든 없든 존재한다.**

명도는 처음에는 검정부터 흰색까지 일련의 단계로서 가장 쉽게 이해된다. 흰색은 가능한 가장 높은 명도이다. 검정과 흰색의 중간 지점인 중간 회색은 중간 명도이며, 어둡지도 밝지도 않다. 검정은 가능한 가장 낮은 명도이다. **명도 단계**는 어둠과 밝음의 양극 간에 일련의 두 배 단계로 이동한다. 연속된 명도에서 각 단계는 양쪽에 있는 두 단계 사이의 중간 지점으로, 이전 단계는 어둡기가 절반이고, 다음 단계는 어둡기가 두 배이다.

그림 4.8 **명도 단계** 명도 단계는 어두운 것에서 밝은 것으로 이동한다.

명도와 이미지

명도대비만이 물체와 배경을 분간하게 한다. 색상과 채도는 이미지를 지각하는 요소가 아니다. 그들의 배경으로부터 물체를 구별하는 능력, 즉 전경과 배경의 분리는 단지 명암대비에 의존한다. 흑백 드로잉, 흑백 인쇄물, 흑백 영화의 이미지들은 완벽하게 이해될 수 있다. 색각 이상자도 세상을 보는 기능이 있는데, 이는 '색맹'이 사실 '색상맹, 색상을 볼 수 없는 것'을 의미하기 때문이다.

명암대비의 정도는 이미지의 강도나 그래픽의 질을 결정한다. 명도대비의 양극단인

색채의 이해

검정과 흰색은 가장 강한 이미지를 만들어 낸다. 형태와 배경 간의 차이는 색상이나 **채도대비**로 더 강조된다. 그러나 명도 차이가 색채 간에 뚜렷한 가장자리를 알아보게 하는 유일한 요소이다.

높은 대비 이미지가 항상 바람직한 것은 아니다. 강한 명암대비는 측면억제를 유발하여 눈을 작동시킨다. 극도로 높은 대비 이미지를 일정 기간 이상 보는 것은 눈을 피로하게 만든다. 검정과 흰색보다 어두운 초록과 흰색의 고속도로 간판은 눈의 피로와 사고 위험을 감소시키는 약간 완화된 수준의 적절한 대비를 보여준다.

이미지의 배경과 유사한 명도는 이미지를 알아보기 어렵다. 연한 초록 잎 위의 연한 초록 개구리는 포식동물에게 보이지 않는다. 그러나 어두운 초록 잎에 있는 개구리는 잡히기 쉽다. 눈보라 속의 이글루처럼 명암대비가 전혀 없으면, 이미지도 전혀 보이지 않는다.

그림 4.9 **명도와 이미지 : 그래픽의 질**
배경과의 명도 차이가 강한 이미지는 선명하게 대비된다. 명도가 유사한 이미지는 구별하기 어렵다.

선은 배경과 명도대비를 이루는 길어진 색채 영역이다. 굵은 선과 가는 선, 점선과 다양한 폭의 선이 있지만, 모든 선은 적은 폭에 비해 길이가 길고, 배경과의 명도대비라는 동일한 두 가지 속성을 지닌다. 선은 엄청난 시각적 힘을 갖고 있다. 색면들의 명도가 유사할 때 그들을 알아보기는 쉽지 않지만, 아무리 가는 대조 선이라도 그들 사이를 즉각적으로 분리해 준다.

이미지 바꾸기

명도대비는 물체와 그 배경을 구별하게 해준다. 이미지상에서 상대적으로 서로 다른 명도 배치가 고유한 특성을 부여한다.

이미지를 다른 색채로 바꾸기 위해서는 두 이미지 간의 명도 개수와 배치는 동일해야 한다. 만약 첫 번째 이미지에 5개의 명도가 존재한다면, 두 번째에서도 5개의 명도가 있어야 하고, 밝은, 중간, 어두운 영역의 위치도 두 이미지 간에 동일해야 한다. 이미지상에서 명도들의 위치를 뒤섞으면 새롭고 다른 이미지가 만들어진다.

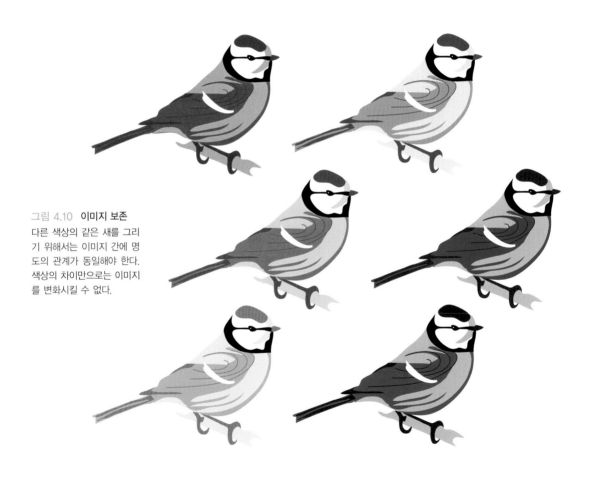

그림 4.10 **이미지 보존**
다른 색상의 같은 새를 그리기 위해서는 이미지 간에 명도의 관계가 동일해야 한다. 색상의 차이만으로는 이미지를 변화시킬 수 없다.

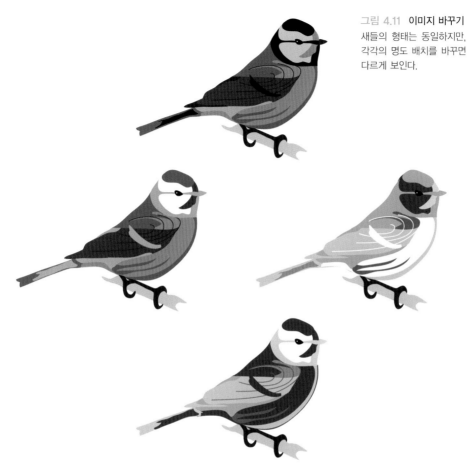

그림 4.11 **이미지 바꾸기**
새들의 형태는 동일하지만,
각각의 명도 배치를 바꾸면
다르게 보인다.

순색과 명도

명도는 광도의 개념과도 관련되어 있다. 빛을 발하는 색상은 많은 양의 빛을 반사하여 밝게 보이고 명도가 높다. 빛을 발하지 않는 색상은 빛을 흡수하여 어두우며, 명도가 낮다. 6개의 스펙트럼 색상이 각기 다른 명도 수준이라는 것은 금방 알 수 있다. 노랑은 훨씬 밝고 보라는 가장 어둡다.

　빨강, 주황, 초록, 파랑은 노랑보다 어둡고, 보라보다 밝다는 것도 명백하다. 덜 명백하지만 알아두는 게 중요한 것은 순색의 **명도 단계가 균등하지 않다**는 점이다. 일례로 노랑과 초록 간의 명도 차이는 파랑과 초록 간의 차이보다 훨씬 크다. 파랑과 초록

은 명도가 유사하다. 아티스트 스펙트럼은 **색상** 간격이 균등하게 제시되지만 명도 간격은 균등하지 않다.

파랑에서 빨강보다 노랑에서 파랑, 노랑에서 빨강의 범위에서 더 많은 간격으로 스펙트럼이 확장되는 데 있어 때때로 논란이 일어난다. 노랑은 파랑보다 훨씬 밝고, 이들의 큰 명도 차이는 그들 사이에 낮은 지각적인 난계를 설정할 수 있게 만든다. 노랑과 빨강에서도 동일하다. 하지만 파랑과 빨강은 명도가 비슷하여, 그들 간에 설정할 수 있는 지각적인 단계는 더 적다.

이런 식으로 제시되는 스펙트럼은 빨강, 보라, 파랑보다 노랑, 주황, 초록의 범위에서 더 많은 단계로 설정되어 있다. 이는 보색쌍을 수립하는 데 직접적인 문제를 발생시킨다. 노랑을 포함한 색들 간에 제시될 수 있는 가능한 많은 간격은 사실상 원 안에서 마주 놓게 될 것이다.

스펙트럼의 목적은 가시적인 색상의 전체 범위를 도식화하는 것이다. 노랑에서 빨강, 노랑에서 파랑 사이에 얼마나 많은 간격이 삽입되든지 **새로운 색상은 제시되지 않는다.** 빨강과 파랑 사이에서보다 노랑과 빨강, 노랑과 파랑 사이에 더 많은 색상이 있다고 말하는 것은 스펙트럼의 본질과 목적을 잘못 이해한 것이다.

그림 4.12
상대적인 명도 결정
견본과 분리된 하얀 프레임은 명도를 비교하는 데 도움이 된다. 이때 구멍이 뚫린 불투명한 흰색 종이를 활용한다.

틴트와 셰이드

완전한 순색을 사용하는 경우는 흔치 않다. 대개 색상은 하나 또는 그 이상의 방법으로 약화된다. 순색을 약화시키는 가장 간단한 방법은 밝게 하거나 어둡게 하여 명도를 바꾸는 것이다. **틴트**(tint)는 밝게 만들어진 색상이고, **셰이드**(shade)는 어둡게 만들어진 색상이다.

틴트는 가끔 흰색을 더한 색상이라고 부르고, 셰이드는 가끔 검정을 더한 색상이라고 부른다. '검정 더하기' 또는 '흰색 더하기'는 물감을 혼합하는 방식을 의미하지 않는다. '흰색 더하기'는 다른 말로 '밝게 만들기'이며, '검정 더하기'는 다른 말로 '어둡게 만들기'이다.

틴트를 하면 색상은 반사되는 빛이 많아진다. 다량의 흰색이 더해지면 원래의 색상을 간신히 구별할 수 있는 틴트가 된다. 소량의 흰색은 선명하게 빛을 반사하는 강한 틴트를 만드는데, 종종 본래의 순색보다 더 강렬한 색채 경험을 만들어 낸다. 가장 어두운 순색인 보라는 흰색이 더해지면 더 강한 채도로 보인다. 때때로 파랑, 초록, 빨강에도 똑같이 적용될 수 있다. 강한 틴트를 때로는 순색으로 오해하는데, **색상이 얼마나 강하고 선명하든지 간에 틴트는 약화된 색상이지 순색이 아니다.**

셰이드는 색상이 감소된 것이다. 검정은 빛의 파장을 모두 흡수하기 때문에 검정을 더하면 빛 반사가 줄어든다. 약간 셰이드 된 색상은 순색으로 오해하는 일이 거의 없다. 셰이드의 범위는 틴트만큼 익숙하지 않지만, 틴트와 마찬가지로 광범위하다. 처음에는 완벽하게 검정으로 보이는 샘플도 다른 검정 샘플의 바로 옆에 놓으면, 색상을 알아볼 수 있다. 즉, 어떤 샘플 안에 존재하는 색상이 바로 드러나게 된다.

단색의 명도 단계

단색의 명도 단계는 단일 색상에서 틴트와 셰이드를 둘 다 포함한 모든 명도 단계를 균등하게 보여준다. 단색의 명도 단계는 검정-회색-흰색 단계보다 예시하기가 약간 더 어렵다. 그 누구도 순색의 틴트를 상상하거나 보여주는 데 어려움이 없는 것 같다. 어떤 색이라도 흰색으로 희석시키면 더 많은 빛을 반사하여 더 잘 보이게 된다. 셰이드를 이해하고 보여주는 것은 더 어려울 수 있다. 어두운 파랑 또는 어두

그림 4.13 **색상과 명도**
어떤 색상도 거의 흰색부터 거의 검은색까지 틴트와 셰이드의 모든 범위로 보여줄 수 있다.

운 초록 같은 차가운 색채의 셰이드를 식별하는 건 그런대로 수월하지만 따뜻한 색채의 셰이드가 문제가 될 수 있다. 포화된 노랑은 명도가 너무 높아서 사람들은 특히 노

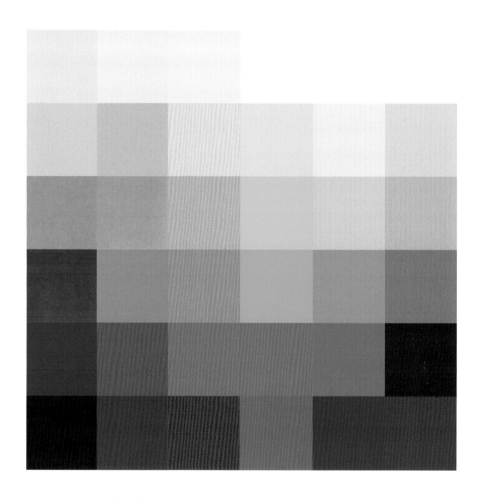

그림 4.14 **순색상과 명도**
다른 색상들의 균등한 7단계 명도 도표는 명도의 각 단계가 틴트와 셰이드를 모두 얼마나 포함하는
지 보여준다. 이처럼 제한된 도표에서 일부 순색은 전혀 나타나지 않는다. CMYK 인쇄의 제약으로
이미지에 대한 정확성은 한계가 있다.

색채의 이해

랑(그리고 주황)과 노랑의 세이드를 연관시키는 것을 어려워한다. 노랑 단독으로든 주황의 요소로서든 노랑의 본질적인 특성이 매우 밝고 어둠과 정반대되기 때문에 노랑 또는 주황을 검정과 결합시키는 것은 상상하기 어렵다. 그러나 모든 색채와 마찬가지로 노랑과 주황도 거의 흰색부터 거의 검은색까지 모든 명도 단계를 보여줄 수 있다.

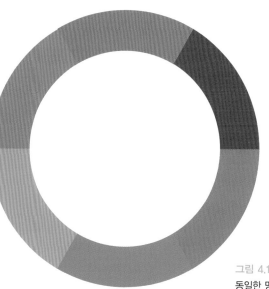

그림 4.15
동일한 명도의 색상
동일한 명도의 색상 스펙트럼은 일부 색상들이 포화되고, 일부 틴트와 다른 세이드를 요구한다. 이 노랑은 순색인가 틴트인가 세이드인가? 보라의 명도는 무엇인가?

다른 색상 간의 명도 비교

두 개의 회색 샘플 중 어떤 것이 더 밝은지 또는 더 어두운지를 결정하는 것은 별로 어렵지 않다. 두 개의 단일 색상 샘플 중 어떤 것이 더 밝은지 어두운지를 결정하는 것 또한 복잡하지 않다. 두 개의 다른 색상 중 어떤 것이 **다른 것**보다 더 밝은지 어두운지를 구별하는 것은 어렵다. 하나의 색상이 따뜻하고, 다른 것이 차가우면 더 어렵고, 색상이 보색일 때 가장 어렵다. 유일하게 순색 빨강과 초록은 명도가 거의 동일하다. 다른 보색들의 명도를 서로 동일하게 만들기 위해서 한 색을 더 어둡게 혹은 더 밝게 만들어야 한다. 노랑에 다량의 검정을 더하면 보라만큼 어두워질 수 있고, 보라에 다량의 흰색을 더하면 노랑만큼 밝아질 수 있다.

색상은 '가독성'의 요소가 아니다. 명도대비만이 이미지를 만든다. 두 개 또는 그 이상의 색상을 함께 사용할 때 그들 간의 색상대비가 아닌, 명도대비가 발생한 이미지의 강함과 약함을 결정한다.

Hard to read Easier to read Easy to read

그림 4.16 **색상, 명도, 그래픽의 질** 색상이 아닌 명암의 대비가 이미지의 강도를 결정한다.

채도

색채의 세 번째 기술적인 특성은 **채도**(saturation, chroma)이다. 채도는 **색상 강도** 또는 샘플에서 순색의 양을 나타낸다. **순색**은 색상이 가장 완전하게 표현된 색채로, 그것은 **최대 채도**의 색채이다. 채도는 비교하는 용어로 흐릿함과 선명함 사이의 대비를 기술한다. 명도와 같이 채도는 선형적이고 점진적이다. 채도 단계의 시작은 강렬한 색상의 색채이다. 마지막 단계는 색상이 단지 식별될 수 있을 정도로 약화된 색채이다.

채도는 명도와 구별되는 색채 속성이다. 셰이드는 검정을 포함하기 때문에 채도는 이미 감소되었고, 그렇게 약화된 색채가 어둡게 느껴지는 건 본능적이다. 그러나 어떤 색상이나 틴트를 명도 **변화 없이** 덜 생생하게 만들어서 채도를 감소시킬 수 있다. 빨간 주황의 틴트는 밝은 찰흙색으로 약화시킬 수 있다. 두 색채는 동일한 색상을 포함하고 있고 명도도 동일하지만 하나는 선명하고 다른 하나는 약화된다.

선명한 색채는 높은 수준의 채도를 지닌다. 선명한 색채는 순색일 수도 아닐 수도 있다. 노랑을 높은 비율로 포함한 색상들은(노랑, 노란 주황, 주황, 노란 초록) 선명하면서도 채도가 높은 좋은 후보자들이다. 노랑을 포함하지 않거나 노랑을 낮은 비율로 포함한 선명한 색채들은 밝게 만들어지기(틴트화되기) 쉽다. 약간의 흰색으로 희석된 빨간 보라는 선명한 색채이다. 즉, 채도가 높은 틴트이다.

약화된(흐릿한) 색채는 낮은 수준의 채도를 지닌다. 어떤 색채는 포화된 채도에서 매우 흐릿한 단계까지 약화될 수 있다. 어떤 샘플에서 본연의 색상을 식별할 수 있는 한 그것은 단지 약화된 색상이다. 흐릿한 주황은 여전히 주황이다. 샘플이 너무 약화되어 본연의 색상이 더 이상 나타나지 않으면, 그것은 3차색이 된다. 즉, 유채색이기는 하지만 구별할 수 있는 색상이 없다. 약화된 색상과 3차색 사이의 문턱에 있는 색채들은 색채에 대해 다양한 개개인이 보고 생각하는 방식에 의해 유발되는 전형적인 논쟁의 상황을 제공한다. 제인의 생각으로는 '그을린 주황'이 존의 생각으로는 '갈색'일 것이다.

채도 : 회색으로 희석한 색상

명도 **변화 없이** 색상의 채도를 변화시키는 한 가지 방법은 동일한 명도의 회색으로 희석하는 것이다. 순색 주황과 동일한 명도의 회색이 부모–자식 구성 방식에서 '부모'가

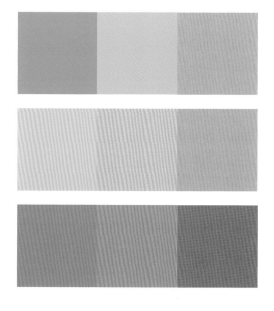

그림 4.17
동일 명도의 회색으
로 약화된 색상

될 때, 중간 단계인 '회색빛 주황'은 주황보다 더 흐리고, 회색보다 더 유채색이며, 명도는 둘과 동일할 것이다. 즉, 부모색 중 어느 한쪽보다 더 밝지도 어둡지도 않다.

채도 : 보색으로 희석한 색상

순색을 희석하는 두 번째 방법은 보색을 일부 더하는 것이다. 색채의 채도를 감소시키기 위해 보색을 더하는 것은 감법 매체에 사용되는 전통적인 방법이다. 보색쌍이 서로를 향해 움직이는 연속적인 색상 간격으로 배치되면, 이 둘이 정체성을 잃게 되는 중앙에 도달할 때까지 각 단계의 채도는 감소된다. 각각의 색상이 구별될 수 없는 중간 지점에서 혼합된 보색은 3차색으로 중성색이다.

이런 방법으로 희석된 색채는 채도와 명도 둘 다 변한다. 감법적인 색채들은 보색이 더해짐으로써 더 많은 빛의 파장을 흡수한다. 이러한 효과는 화면상에서 빛의 색으로 연출되지만 다소 덜 성공적이다. 노랑과 보라는 명암이 극도로 대비되는데, 이들 간의 여러 단계는 채도가 점차 감소되는 단계이면서 명암의 단계이다. 노랑이 더 약화되고 어두워질수록 보라는 더 약화되고 밝아진다. 주황과 파랑 사이의 연속은 비록 명도 차

이가 덜 극적이긴 하지만, 유사한 어둠과 밝기의 명도 패턴을 보여준다. 초록과 빨강은 명도가 거의 동일하여, 각각은 서로를 향해 이동함으로써 더 어두워지는데, 중앙에서의 혼합이 모든 것 중 가장 어둡다.

이론적인 회색은 식별할 수 없는 하나의 색상인 완벽한 3차색을 설명하기 위해 색채 이론가들이 사용하는 개념이다. (만약 존재한다면) 이론적인 회색은 **어떤** 보색쌍들의 혼합으로 만들어진다. 만약 이론적인 회색을 보여줄 수 있다면, 보라와 노랑, 빨강과 초록, 파랑과 주황의 중간 혼합색은 같을 것이다. 시각적인 논리는 각각 다른 보색쌍들의 중간 혼합이 동일하다고 상상하는 것을 허용하지 않는다. 보색 간의 여러 단계를 물감, 종이, 빛, 또는 상상 속에서 그려 보든 간에 모든 보색쌍은 다른 쌍과 서로 다른 중심으로 이동한다.

그림 4.18 **보색으로 인해 약화된 색상 스펙트럼**
각각의 쌍은 다른 중간 지점에 도달한다.

색채의 이해

혼합된 보색으로부터 나타난 가장 흥미로운 색채 중 몇 가지는 명도가 높아져 밝아졌다(틴트되었다). 소비재의 밝은 중성색, 즉 베이지, 퍼티, 네추럴, 아몬드, 기타 등으로 불리는 색채들은 흰색으로 희석한 보색 혼합이다.

자연계는 흑백의 경험보다 유채색의 경험이다. 예를 들면, 앵무새는 대략 350종이 있지만, 펭귄은 17종뿐이다. 더구나 그들 모두가 '평범한' 흑과 백은 아니다. 비록 순색의 풍부함이 열대어, 새, 꽃에서 쉽게 발견된다 해도 약화된 색채들이 우리의 시각세계의 훨씬 더 큰 부분이다. 토양, 돌, 숲, 사막, 산, 강, 바다, 많은 야생동물은 모두 보색 때문에 약화된 색상이다. 요하네스 이텐(Johannes Itten)은 가을에 초록 과일이 붉게 익고, 나뭇잎이 초록에서 선명한 붉은색으로 변할 때 "자연은 그렇게 혼합된 색들을 아주 우아하게 보여준다."[2] 고 말하고 있다.

색조

'색조(tone)'에 대한 아주 만족스러운 정의는 없다. 랜덤 하우스 영어 사전(*The Random House Dictionary of The English Language*)은 세 가지 연속적이고 모순적인 정의를 내리고 있다. 첫 번째는 틴트와 셰이드로 알고 있는 '검정과 흰색으로 약화된 순색'으로 정의한다. 두 번째는 색조가 '다른 색상에 의해 조절된 색상'("이건 파란 톤이고 저건 더 녹색 톤이야.")이라고 정의한다. 세 번째는 '회색에 의해 약화된 색상'이라고 정의한다. 각각의 정의는 색상의 변화를 의미하지만, 각각은 다른 종류의 색상 변화를 의미한다. 첫 번째는 명도 변화에 의한 약화, 두 번째는 색상 변화에 의한 약화, 세 번째는 더해진 회색에 의한 약화를 의미한다.

하나의 단어로 명도, 색상, 채도의 변화를 다 의미할 수 없다. '색조'란 단어가 어쨌든 사용된다면, 가장 많이 사용되는 의미로 '채도가 감소된 색채'가 아마도 최선일 것이다. 동사로 사용될 때 가장 명확할 것이다. 색채의 '색조를 낮추는' 것은 그것을 약화하는 것, 즉 채도를 감소시키는 것을 의미한다. 적어도 그 문장은 친숙하다. 어느 누구도 "색조를 높여!"라고 말하지 않는다.

제4장 요약

- 색채나 코드의 이름은 유사한 감각이다. 색채는 가장 명백하고 지배적인 색상의 이름으로 불린다. 모든 색명은 관련된 색상군을 대표한다. 색채가 사용되는 어휘는 색채 간의 연관성을 설명하는 단어도 포함된다.

- 색채의 기본 속성은 색상, 명도, 그리고 채도이다. 색상은 색채의 이름을 말한다. '색채'라는 단어는 일반적으로 색상, 명도, 채도 모두를 포함하는 완전한 시각 경험을 의미한다. 색상을 묘사하는 데 6개의 단어만 필요한데 이들은 빨강, 주황, 노랑, 초록, 파랑이다. 검정, 흰색과 회색은 무채색이다.

- 아티스트 스펙트럼은 스펙트럼 순서의 색상을 원으로 그려놓은 것이다. 빨강, 노랑, 그리고 파랑은 아티스트 스펙트럼의 원색들이다. 그들은 가장 단순한 색상들이면서 다른 색으로 분해할 수 없고 다른 성분으로 쪼갤 수도 없다. 초록, 주황, 보라는 2차색이다. 그들은 원색 사이에 등간격이며 각 공통된 원색을 갖고 있다. 확장된 스펙트럼은 노란 주황, 빨간 주황, 빨간 보라, 파란 보라, 파란 초록 그리고 노란 초록으로 원색과 2차색 중간 지점이다. 어느 때는 3차색으로 부정확하게 불리기도 한다.

- 순색은 보일 수 있는 가장 강한 색상이다. 순색은 검은색, 흰색, 회색이나 세 번째 기본색을 포함하지 않는 단일 원색이나 두 가지 원색의 혼합이다.

- 차가운 색상은 파랑이나 초록을 포함한다. 따뜻한 색상은 빨강, 주황과 노랑을 포함한다. 색채에서의 차가움과 따뜻함은 서로 상대적이어서 더 차갑거나 더 따뜻해 보인다.

- 유사색은 원색과 2차색 사이에 놓인다. 유사그룹은 두 가지 원색을 포함하지만 세 가지 원색을 포함하지 않는다. 유사성은 명도나 채도와 관계없이 색상들 간의 관계이다.

- 보색은 아티스트 스펙트럼에서 서로 마주 보고 있는 두 색상을 말한다. 어느 지점으로부터 원의 중앙을 가로지르는 직선은 보색쌍을 연결한다. 모든 보색쌍은 일정한 혼합이나 비율로 삼원색을 포함한다. 기본 보색쌍들은 빨강과 초록, 노랑과 보라, 파랑과 주황이다. 각각의 보색쌍에서 한쪽은 원색이고, 다른 한쪽은 나머지 원색의 혼합된 2차색이다. 색채의 명도나 채도에 관계없이 보색 관계는 유지된다.

- 3차색은 원색 세 가지를 모두 이용하여 만든 유채색의 중성적인 색이다. '갈색'은 이러한 많은 색을 설명하는 데 사용된다. 갈색은 색상이 아니다.

- 명도는 견본에서 상대적인 밝음과 어둠을 의미한다. 희색은 가능한 가장 높은 명도이다. 검정은 가능한 가장 낮은 명도이다. 명도대비는 색상이 있건 없건 존재한다. 명도 단계는 어둠과 밝음 양극단 간격의 단계이다. 단일 색상 명도 단계는 한 색상의 명도 값의 전체를 묘사한 것이다.

- 명도대비만이 물체와 배경을 분간하게 한다. 배경으로부터 물체를 분간해 내는 능력에는 색상을 요구하지 않는다. 밝고 어두운 영역 간의 명도 차이는 이미지의 강도를 나타낸다. 이미지 내에서 상대적으로 다른 명도를 배치하는 것으로 각자의 고유한 특성을 부여한다. 이미지를 다른 색채로 바꾸기 위해서는 두 이미지 간의 명도 개수와 배치는 동일해야 한다.

- 틴트는 색상을 밝게 만드는 것이다. 강한 틴트는 순색으로 오해 받기도 한다. 셰이드는 어둡게 만들어진 색상이다. 셰이드는 약화된 색상을 경험한다.

- 6개의 스펙트럼 색상은 각자 다른 단계의 명도를 가진다. 노랑 순색이 가장 높고 보라의 순색이 가장 낮다. 2개의 다른 색상 중 어떤 것이 다른 것보다 밝은지 어두운지 구별하는 것은 하나의 색상이 더 따뜻하거나 더 차가울 때나 어렵고, 색상들이 보색일 때 가장 어렵다.

- 채도(saturation)는 색상의 강도를 의미한다. 채도는 비교하는 용어로 흐릿함과 선명함 사이의 대비를 기술한다. 명도의 변화 없이 색상의 채도를 변화시키는 한 가지 방법은 동일한 명도의 회색으로 희석하는 것이다. 순색을 희석하는 다른 방법은 보색을 더하는 것이다. 이러한 방법으로는 색채의 채도와 명도 둘 다 변한다. 보색으로 희석되었으나 약화된 색상으로 인지될 경우 3차색이 아니다.

- 이론적인 회색은 식별할 수 없는 하나의 색상인 완벽한 3차색을 설명하기 위해 색채 이론가들이 사용하는 개념이다. 만약 존재한다면 이론적인 회색들은 어떤 보색쌍들의 혼합으로 만들어진다. '색조(tone)'에 대한 아무 만족스러운 정의는 없다.

색채의 불안정

색채의 불안정 / 색채 구성 / 바탕과 적용색 / 배치와 색채 변화 /
평형 상태 / 동시대비 / 잔상과 반전대비 / 보색대비 / 바탕 가감 /
색채와 면적 : 소, 중, 대

> 두 개의 다른 상황에 있는 동일한 색채는 같은 색채가 아니다. …… 이것
> 은 색채의 정체성이 색채 자체에 속해 있는 것이 아니며, 관계에 의해 형
> 성됨을 의미한다.
>
> —루돌프 아른하임

색채는 실체가 없고 불안정하며 순식간에 변화하는, 한 모금의 공기처럼 순수한 빛의
경험이다. 회색, 검정, 흰색의 무채색들조차 보이는 장소와 배열 방법의 변화가 발생
하면 달라질 수 있다. 예상치 못했던 색채 변화는 당황할 정도로 대가가 크다. 잘 팔리
던 색채가 새로운 팔레트의 일부로 포함됐을 때 매력이 없어지거나, 벽지와 직물 같은
동반 제품이 디자인 작업실에서 소매 상황으로 이동했을 때, 그들이 어울리지 않는다
는 이유로 판매가 부진하면, 판매자는 실질적인 영향을 받는다. 때때로 다른 방식으로
혹은 다른 환경에서 배치될 때, 색채 간에 일어나는 깜짝 놀랄 만한 변화를 예측하는
능력과 가능한 한 그들을 조정하는 능력은 디자인 전문가들에게 중요한 기술이다.

색채의 불안정

색채의 변화는 매우 다른 두 가지 원인으로 발생한다. 첫 번째는 색료와 조명 간의 관
계에 있다. 주변 (일반) 조명은 색의 현시(color appearance)를 변화시킬 가능성이 있다.
주변 조명의 변화는 감산혼합의 색채에만 영향을 미친다. 가산혼합 색채들은 공간 조
명이 바뀌어도 변하지 않는다. 이들은 모니터 스크린이나 교통 신호등처럼 독립된 광

원으로부터 눈에 직접 도달하는 빛의 파장이다. 스크린상의 이미지 또는 교통 신호등은 그들의 색상과 주광에서, 나트륨등, 백열등, 혹은 다른 일반 광원 아래서의 색상 간의 관계를 유지한다. 가산혼합의 색채들은 광원이 안정적인 이상, 어떤 주변의 조명에서도 안정적이다. 그들은 밝은 조명 공간보다 어두운 공간에서 전반적으로 밝게 감지될 것이나, 색상과 그들 서로 간의 관계는 변하지 않는다.

배열은 색채 불안정성의 두 번째 원인이다. 두 개 또는 그 이상의 색채가 함께 사용될 때마다 색채의 상대적인 위치로 인해 색상, 명도, 채도 또는 이들 간의 조합이 변화를 겪을 가능성이 존재한다. 조명 조건의 변화가 유발한 색채 변화는 제품과 출력 매체의 이동으로 인해 조정하기 어렵다. 그러나 색채들이 위치에 따라 서로 간에 영향을 미치는 방식은 예측할 수 있으며, 디자이너가 조정할 수 있다. **위치는 가산혼합과 감산혼합 색채 모두에 영향을 주기 때문에 디자인 프로세스의 첫 번째 단계인 스케치부터 컴퓨터 렌더링, 제품 출시까지 모든 단계와 관련되어 있다.**

모든 색채는 자신의 위치에 따라 변하는 대상이라는 개념은 알베르스의 '색채의 상호작용'이라는 표현으로 완벽하게 설명된다. 어떤 색채도 홀로 보이지 않는다. 심지어 언뜻 보기에 단일색으로 보이는 대상도 색채의 상호작용으로 쉽게 변한다. 어떤 색채도 배경이 없이 보이지 않기 때문이다. 여름에는 초록과 대조적으로 빨간 버몬트(지역)의 헛간은 겨울에는 흰색과 대조적으로 빨갛다.

색채가 서로 간에 영향을 주고 변화시키는 방법을 이해하는 것은 문제를 예측하고 예방하는 방법 그 이상이다. 이러한 불안정성에는 긍정적인 면이 있다. 두세 개의 색채는 그들의 배치를 조정함으로써 3개, 4개, 심지어 그 이상인 것처럼 보이게 만들 수 있다. 예를 들어, 어떤 인쇄물에서 색채의 수는 가격의 요인으로 색채가 많아질수록 제조비용이 올라간다. 훈련된 컬러리스트는 두세 가지 색채를 서로 간에 전략적으로 배치해 더 많아 보이게 만들 수 있다. 색채의 상호작용은 색채 구성에 흥미와 활력을 더하는 방식으로 미세하게 배색을 조정할 기회를 준다.

색채 구성

구성은 개별적인 부분이 하나의 완전한 개념으로 이해되도록 배열되어 이루어진 것이다. 에세이는 독립된 단어들로 이루어져 있고, 노래는 단일음으로 구성되어 있다. 구

성은 배경과 그 주변 요소들과 분리된 것으로 이해된다. 형태와 색채가 계획적으로 배열된 **디자인 구성**은 하나의 시각적인 개념으로 감지되는 것으로 여겨진다. 함께 사용된 색채들은 **색채 구성**을 만들어 내는데, 이는 **전체적인 것으로 여겨지는 색채의 그룹**이다.

함께 사용하기 위해 선택된 색채 그룹은 (산업, 디자인 분야에 따라) 팔레트, 컬러웨이, 컬러 스토리 또는 다른 집단의 용어로 불린다. 인쇄물, 스크린, 제품의 색채를 선택하는 것은 실제로 색채 구성의 창조를 의미하며, 이는 디자인 프로세스의 첫 번째 또는 마지막 단계가 될 수 있다. 형태, 색채, 배열은 디자인에서 동일하게 중요하다. 어떤 것이 우선되어야 한다는 원칙은 없다.

그림 5.1 색채 구성
다양한 색채 배합(컬러웨이)으로 제작된 카펫 디자인은 다양한 색채 구성으로서 단일한 패턴을 제공한다.

Carpet design by David Setlow. Image courtesy of Stark Carpet.

바탕과 적용색

색채 구성의 배경은 **바탕**이다. 다양한 산업은 바탕으로 사용되는 재료들에 대해 다른 용어를 사용한다. 예를 들면 섬유나 벽지 위에 인쇄된 색채들은 바탕 위에 인쇄되었다고 하고, 카펫이나 현수막의 배경은 **필드**(장, field), 인쇄에 사용된 종이는 **스톡**(stock)이라고 한다. 인쇄공은 흰색 스톡이나 유채색의 스톡, 또는 광택지나 무광택지에 인쇄할 것인지를 물을 것이다. 모니터 화면도 바탕이며, 이는 이미지나 색채를 기다리는 빈 화면이다.

어떤 용어로 쓰이든지 색채 관계를 논의할 때 '바탕'은 배경을 의미한다. 바탕 위에 놓인 색채들을 적용색(carried colors)이라고 한다. 바탕은 비어 있는 흰종이나 빈 화면 같이 우연적이거나 고려되지 않는 요소일 수 있으나 항상 마지막 구성 요소이다. **바탕**

은 적용색에 대한 시각적인 기준을 마련해 주는 색채 구성의 중대한 요소이지만 종종 간과하게 된다.

구성에서 바탕이 가장 큰 면적일 필요는 없다. 바탕이 되는 디자인의 면적은 색채나 상대적인 면적에 의해서가 아니라 형태의 배치에 의해 결정된다. 시각적인 단서가 구성의 어느 부분이 이미지나 패턴으로 인식되고, 어느 부분이 바탕으로 이해되는지를 결정한다.

네거티브 공간은 이미지나 패턴의 부분이 아닌 구성 내부의 영역이다. 그것은 주변의 그리고 때로는 내부의 채워지지 않은 영역으로 디자인의 요소이다. 네거티브 공간은 언제나 그런 건 아니지만 바탕과 일치할 때가 많다.

그림 5.2 바탕과 영역
바탕이 구성에서 가장 큰 면적일 필요는 없다.

그림 5.3 불확실한 바탕
호랑이는 노란 줄무늬가 있는 검정인가, 아니면 검정 줄무늬가 있는 노랑인가?

어떤 디자인의 일부 패턴에서는 바탕과 적용색을 구분하는 것이 어렵거나 심지어 불가능할 수 있다. 체커판은 알아볼 수 있는 바탕이 없다. 호랑이 털 무늬도 마찬가지 이다. 바탕이 뚜렷하게 구분될 필요는 없다. **바탕이 분명하든 분명하지 않든 색채는 상호작용할 것이다.**

배치와 색채 변화

바탕과 적용색 환경에서 분명한 변화를 유발하는 색채의 상호작용에는 세 가지 방식이 있다. 동시대비, 보색대비, 그리고 바탕 가감(ground subtraction)이다. 이 모든 세 가지 방식은 색채 간의 차이를 심화시키는 데 기여하며, 눈의 불수의적 반응으로 감색과 가색 구성 모두에서 일어난다.

평형 상태

평형 상태는 눈이 항상 추구하는 생리적인 휴식 상태이다. 눈은 빛의 삼원색인 빨강, 초록, 파랑이 시야에 존재할 때 휴식을 취한다. 물감의 원색인 사이언, 마젠타, 옐로가 그렇듯이 아티스트의 삼원색인 빨강, 노랑, 파랑도 이 파장들을 반사한다. 어떤 형태로든 원색이 시야에 존재하는 것은 눈에 평형 상태를 가져다줄 것이다.

눈이 휴식 상태에 이르기 위해 원색이 각기 고유의 원색으로 존재할 필요는 없다. 눈이 평형 상태에 이르도록 하는 배색이나 혼합은 삼원색, 보색, 두 가지 2차색, 보색(3차색)에 의해 희석된 색상 등 얼마든지 많다. 세 가지 색이 동일한 면적일 필요는 없다. 빨간 사과가 하나 달린 초록색 나무는 빨강과 초록 바둑판처럼 평형 상태를 공급하는 데 효과적이다.

그림 5.4 평형 상태
어떤 형태든 삼원색의 존재는 눈을 쉬게 해준다.
This is Elizabeth Eakins' carpet design" Sea Ranch" ©1993.

원색이 약화된 색상과 함께 혼합됐을 때, 평형 상태에 대부분 쉽게 도달한다. 가장 흐린 순색이 눈에 덜 자극적이다. 보색을 더해 약화된 색상인 흙색의 인기는 진정 육체적으로 편안하다는 사실에서 비롯된 것이다. 눈은 항상 생리적으로 가장 편안한 색채 지각 경로를 추구할 것이다.

동시대비

동시대비는 유일한 단일 색상이 시야에 존재해 눈이 휴식 상태에 있지 **않을 때** 일어나는 무의식적인 반응이다. 이런 상황에서 눈은 결여되어 있는 보색을 만들어 내는데, 무채색 영역에 인접하여 옅은 색상으로 나타난다. 만약 단일 원색이 존재한다면 결여되어 있는 2차색이 나타난다. 만일 2차색이 존재한다면 결여되어 있는 원색이 나타난다. 어떤 색채가 주어지면 그와 동시에 눈은 자발적으로 결여되어 있는 보색을 만들어 낸다.

그림 5.5 동시대비
중성색 영역이 자극을 주는 색상에 의해 둘러싸여 있을 때 가장 강한 동시대비 효과가 일어난다. 모든 회색 사각형은 동일하다. 그 안에서 어떤 색상이 눈에 띄는가?

자극을 주는 색상이 순색이거나 아주 밝은 색조일 때 동시대비의 효과는 가장 분명하게 나타나지만 약화되거나 희석되고, 어두워진 색상에서도 일어난다. 동시대비는 단일 색상이 무채색 영역 위에 또는 옆에 있을 때 어느 정도 나타날 것이다.

색들과 회색은 교실에서 일어나는 것처럼 실제 생활에서도 상호작용한다. 동시대비의 가능성을 예상치 못했을 때, 그 결과는 치명적일 수 있다. 얼마나 혹독한지 실제로

색채의 이해

있었던 이야기가 보여준다.

한 인테리어 디자이너와 고객이 아파트 전체에 깔 회색 카펫을 선택했다. 고객은 구체적으로 주문했다. "나는 파란색을 싫어하니까 회색으로만 해주세요." 아파트의 벽면은 '복숭아색'과 '테라코타색'으로 더 정확히 말하자면 흰색이 섞여 약화된 주황색의 베리에이션으로 칠해져 있었다. 카펫을 깔았을 때, 약하긴 하지만 분명한 파란색이었다. 화가 난 디자이너는 카펫 샘플을 카펫 전시장으로 가져가 엉뚱한 물건을 받았다고 주장했다. 하지만 샘플은 처음 선택한 바로 그것과 일치했다. 범인은 동시대비였다. 주황색 바탕의 벽면은 보색인 파란색을 만들어 내도록 했고, 확 트인 회색 카펫은 보색인 파란색이 보일 수 있게 된 완벽하게 중립적인 공간이었다.

단색이나 색상 그룹 근처에 사용할 의도를 가진 (특별히 흰색 계통을 포함한) 모든 중립적인 색채를 선택하는 데 동시대비를 고려해야 한다. 다행스럽게도 원치 않는 효과를 예측하고 대응하는 것은 어렵지 않다. 만약 초록색 직물과 흰색 직물을 같이 사용해야 한다면, 눈이 만들어 내려는 빨강을 상쇄하기 위해 흰색 직물에 약간의 초록빛을 더해야 한다. 초록색을 더하지 않으면 흰색은 분홍빛을 띠게 된다. 빨간 직물은 이와 반대로 눈이 만들어 내려는 초록색을 상쇄하기 위해 흰색 직물에 빨간빛이 더해져야 한다. 위의 사례에서 디자이너가 따뜻한 주황빛을 띤 회색 카펫을 사용했더라면 아무 문제도 없었을 것이다.

삼원색이 시야에 존재하는 거의 모든 상황에서 눈은 쉴 수 있게 되지만, 너무 선명한 색채의 면적 구성은 예외일 수 있다. 함께 사용된 강렬한 색상은 강하게 분리되어 상반된 자극을 줄 수 있고, 눈은 마치 그들이 개별 자극인 것처럼 각각에 대해 반응한다. 평형 상태를 유지하기 위한 노력은 눈이 힘들게 작업해야 하는 것을 뜻한다. 이 같은 눈의 피로는 두통이나 흐릿한 시야 같은 눈의 불편함을 초래할 수 있다.

잔상과 반전대비

잔상 또는 **계시대비**는 정확하게 말 그대로 자극하던 색상이 **사라진 후**에 나타나는 이미지이다. 잔상은 동시대비와 마찬가지로 동일한 눈의 반응으로 유발되지만, 다른 조건 아래서 일어난다. 동시대비는 선명한 색채나 흐릿한 색채로 인해 유도될 수 있고,

그림 5.7 잔상
흰종이로 그림의 하반부를 가려라. 눈을 깜빡이지 말고 최대한 오랫동안 빨간 원을 응시하라. 눈을 한 번 깜빡인 다음 바로 흰색 사각형의 중앙에 있는 검은색 점을 바라보라.

다음은 그림의 상반부를 가리고, 마름모 디자인에 대해서도 이 동작을 반복하라. 무슨 일이 발생하나?

색채의 이해

그것이 영향을 미치는 무채색 영역은 인접해야만 한다. 잔상은 선명한 색상 자극과 이웃해 있지만 분리되어 있는 흰 여백이나 밝은 면을 요구한다. 관찰자는 색채 이미지를 한껏 응시한 후 눈을 한 번 깜빡인다. 그리고 바로 흰 표면을 쳐다본다. 비어 있는 부분에 보색 이미지는 유령처럼 나타난다.

반전대비는 잔상의 변형이다. 반전대비에서는 '유령' 같은 양쪽의 보색들이 반전된 위치에 이중의 네거티브로 짧게 나타난다. 흰종이에서 밝은 노란 마름모는 자극을 주는 패턴이다. 이미지가 제거되고 흰 바탕으로 대체되었을 때, 연한 보라색 마름모가 노란 마름모의 자리에 나타나고 그들 사이의 흰 공간에는 노란색이 희미하게 나타난다.

잔상은 색상이 없이도 나타난다. 이런 식으로 보이는 검은색과 흰색 그림에서는 사진의 네거티브 같이 명도 반전이 나타날 것이다.

보색대비

보색대비는 (아주 조금이라도) 보색 관계에 있는 두 가지 색이 함께 사용될 때, 일어나는 현상에 대한 것이다. 동시대비는 단 하나의 색상만 존재할 때 일어난다. **보색대비는 이미 존재하고, 이미 다른 두 색상 간에 차이를 극대화한다.** 보색대비는 순색, 틴트, 셰이드, 약화된 색상 등 모든 형태의 색채에서 발생한다.

순색은 보색(혹은 보색에 가까운 색상)과 짝을 이룰 때 가장 강렬한 색상으로 보이게 된다. 둘 간의 색상 차이가 강조되지만 둘 중 어떤 색도 **변하지 않는다.** 초록과 함께 쓰인 빨강은 여전히 빨강이며, 초록은 여전히 초록이다. 파랑과 주황이 함께 쓰여도 여전히 파랑과 주황이며, 다른 것들도 그렇다. 이는 스펙트럼상의 모든 지점에서 반대되는 순색들에 해당하고, 꼭 원색이나 2차색의 짝에만 해당하는 것은 아니다. 모든 색상의 강도는 보색이 존재함으

그림 5.8 보색대비
보색은 함께 쓰이면 전혀 다르지만 어떤 것도 상대를 변하게 하지 않는다.

로써 강화된다. 빨간 보라는 그 자체로도 선명하지만 노란 초록 조각을 갖다 대면 더 뚜렷해진다.

보색의 두 번째 측면은 발견되지 않았던 색상을 눈에 띄게 만드는 힘이다. 약화된 색상과 그들의 틴트와 셰이드가 함께일 때 보색대비의 색상 강조력은 엄청난 영향을 미치게 된다. 보색대비는 선명하고 자극적인 색채만을 필요로 하지 않는다. 무채색에 가까워 너무 연하거나 너무 어둡거나 너무 흐릿한 샘플이어도 보색 혹은 **보색의 일부 포함한 색**을 옆에 놓으면 이전에 보지 못했던 색상이 갑자기 보인다. 보색쌍이 둘 다 약화되면 각각의 색상은 더 강화되고, 상대로부터 더 차이가 나 보이게 된다. 얼마나 약간이든 얼마나 약화되든 두 샘플 간의 보색대비가 '거의 없든', 함께 놓여 있을 때 그들 간의 색상 차이는 강화된다.

괴테는 보색을 '완성된 색채'로 설명했다.[1] 원색과 2차색으로 만들어진 기본적인 보색쌍은 보색대비의 기초가 된다. 보색대비가 일어나기 위해 색채들이 정확하게 반대일 필요는 없다.

빨간 주황과 초록, 노란 초록과 보라처럼 이들은 거의 보색(혹은 부분 보색)일 수 있

그림 5.9 보색대비
일부 보색 관계의 색채들은 가장 유사한 원색과 2차색의 보색쌍 쪽으로 향하게 된다. 여기 함께 사용된 두 가지 다른 파랑은 빨강과 초록으로 향한다.

다. 원색과 2차색들 외의 색채들이 보색(혹은 부분 보색) 관계에 있을 때, 그들은 가장 유사한 원색−2차색의 쌍들 쪽으로 색상이 변형된다. 함께 놓인 두 개의 '감청색(네이비블루)' 샘플은 갑자기 초록색을 띤 감청색과 자줏빛을 띤 감청색이 된다. 여기서 가시화된 색상대비는 붉은 기미와 초록 기미이다. 눈은 평형 상태뿐만 아니라 가장 단순하고 '완성된' 색상 관계도 추구한다.

바탕 가감

동시대비와 보색대비는 보색 관계에 대한 눈의 반응이다. 이미 다른 샘플 간의 차이를 강조한다. 바탕 가감은 완전히 다르다. 바탕과 적용색이 공통의 성질을 가질 때 그리고 또한 성질이 다를 때 일어난다. 바탕과 적용색에 의해 공통성은 감소되는 동시에 그들 간의 차이는 강조된다.

예를 들어 어두운 회색 위에 놓인 중간 회색은 더 밝아 보인다. 둘의 공통성인 어둠은 감소되고 남아 있는 밝음은 강조된다. 동일한 중간 회색이 밝은 회색 위에 놓이면 더 어두워 보이게 된다. 바탕과 공유하는 밝음은 감소되는 반면, 남아 있는 어둠이 강조된다. 바탕과 적용색 간의 '같은−다른' 관계가 변화를 유발한다.

달라지는 명도의 효과는 색상에서도 동일하다. 노란 주황 위에 놓인 중명도의 파랑은 스펙트럼의 보라 위에 놓인 동일한 파랑보다 더 어두워 보인다. 모든 바탕은 적용색에 의해 자신의 성질이 약화된다. 바탕과 유사성을 더 많이 가질수록 그들의 차이

그림 5.10 명도의 바탕 가감
중간 회색은 밝은 바탕 위에서 더 어두워 보이고, 어두운 바탕 위에서 더 밝아 보인다.

그림 5.11 명도의 바탕 가감
동일한 파랑은 노랑 위에서 더 어두워 보이고, 짙은 보라 위에서 더 밝아 보인다.

그림 5.12
바탕 가감 : 두 가지로서 한 색채
색채들은 자신의 속성과 다른 면을 공유하고 있는 바탕 위에 놓였을 때 변한 것처럼 보인다.

는 더 분명해질 것이다.

　이론적으로 원색은 표면상의 명도는 변할 수 있지만, 위치에 따라 색상이 변하지는 않을 것이다. 2차색과 중간색(그리고 그 사이의 모든 색상)은 그들 자신의 속성과 다른 면을 공유하는 바탕색 위에 놓이게 되면, 때로는 매우 극적으로 변할 것이다. 빨간 주황이 빨강 위에 놓이면 (공통의 빨강이 감소되고) 좀 더 노란 주황으로 보이고, 노란 주황 위에 놓이면 (공통의 노랑이 감소되고) 좀 더 빨강으로 보이게 된다.

　두 적용색 간의 차이는 색상과 명도가 영향을 받기 때문에 훨씬 커 보인다. 빨간 주황은 빨강 위에서 더 밝아 보이고, 노란 주황 위에서 더 어두워 보인다.

　약화된 색채는 회색의 바탕에서 더 선명해지고, 유채색 바탕에서는 더 약화된다. 회색과 밝은 색상의 조합이 각자의 '부모색' 위에 놓이면, 그 조합은 선명한 바탕 위에서는 아주 회색으로 보이고, 회색 바탕 위에서는 더 밝은 유채색으로 보인다.

그림 5.13 색상의 바탕 가감
회색 위에 놓인 빨간 회색은 더 빨갛게 보인다. 빨강 위에 놓이게 되면 더욱 회색으로 보인다.

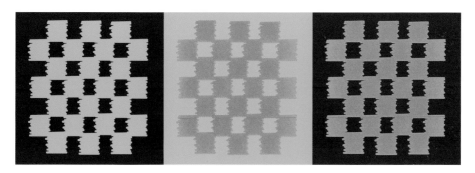

그림 5.14 색상의 바탕 가감 실제로 얼마나 많은 색채들이 출력된 것일까?

(더 많은 요소를 포함한) 더 복잡한 색채는 그 주변의 색채들에 의해 영향을 더 받게 된다. 복잡한 색채에서 일어나는 변화는 더 단순한 색채에서 일어나는 변화보다 반드시 더 극적인 것은 아니다. 더 많은 요소가 존재할수록 바탕과 공통된 (그리고 또한 다른) '요소'를 **갖게 될** 가능성이 더 커지기 때문에 간단한 변화는 더 많아진다. 파랑, 주황, 흰색이 혼합된 중성 '베이지색'은 다양한 바탕 위에 놓음으로써 더 흐릿하거나 생기 있게, 더 어둡거나 더 밝게, 더 차갑거나(또는 푸르게) 더 따뜻하게(보다 주황으로) 보이도록 만들 수 있다.

마지막으로 색채의 변화는 바탕 가감과 보색대비가 **함께** 작용할 때 극대화될 수 있다. 파랑과 주황이 혼합된 갈색 사각형이 주황 바탕 위에 놓이면, 이 둘의 공통된 요소인 주황이 바탕 가감으로 감소된다. 파랑은 두 번 강화되는데, 먼저 주황이 감소된 후에 남아 있는 색으로서, 그다음 주황 바탕과 보색대비에 의해 다시

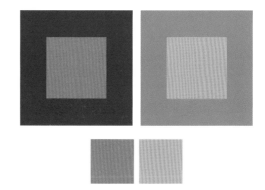

그림 5.15
**바탕 가감 : 하나로서
두 색채**
반대되는 속성의 바탕
위에 그들을 놓음으로
써 다른 색채들로 보이
도록 만들 수 있다.

한 번 강조된다. 파란 바탕 위에 놓인 동일한 갈색 사각형은 훨씬 더 주황으로 보이게 된다. 먼저 파랑이 감소된 후에 남아 있는 색으로서, 그리고 파란 바탕과의 보색대비에 의해 주황의 요소가 두 번 강화된다.

바탕 가감의 원리는 다른(그러나 유사한) 색들이 같은 색으로 보이도록 역이용할 수 있다. 초록과 노란 초록을 **반대되는** 성질의 바탕 위에 놓으면 같아 보이게 만들 수 있다. 노랑 바탕 위의 노란 초록은 공통된 노랑이 감소되면서 더 초록으로 보인다. 파란 초록 위의 초록은 두 색에 존재하는 파랑이 감소하여 더 노랗게 보인다.

색채와 면적 : 소, 중, 대

페인트 칩이나 직물 조각 같이 작은 샘플에서 선택한 색채를 넓은 면적에 적용할 때, 감산혼합에서는 다른 종류의 변화가 일어난다. 넓은 색채 면의 위치(공간에서의 배치)는 작은 칩에서 볼 때보다 더 밝은지 더 어두운지, 더 희미한지 더 선명한지를 해석하는 데 영향을 준다. 이런 종류의 변화는 색채의 상호작용은 아니다. 같은 조명이지만 다른 규모의 단일색에서 보이는 차이이다.

전형적으로 빛은 위에서 비스듬히 표면에 도달한다. 빛이 기존의 방향에서 벽면이나 바닥에 도달할 때 손에 쥐고 있는 작은 색채 견본보다 바닥과 벽은 더 밝아 보이고 천장은 더 어두워 보인다. 넓은 면적에서 반사되는 빛의 **양**은 작은 견본에서 반사되는 빛의 양보다 많다. 페인트 차트에서 검정에 가까운 진회색이 건물 외벽에 칠해지면 중간 회색이 된다. 중간 베이지인 작은 카펫 조각은 넓은 바닥 면에서 더 밝아진다. 반대로 천장을 위한 색채를 선택할 때는 동일한 효과를 얻기 위해 작은 견본보다 두세 단계 더 밝은 것으로 해야 한다. 본래 위에서 아래로 향하는 빛이 천장에 도달하는 양이 적기 때문이다.

색채는 넓은 면에서 더욱 **유채색**으로 보이고 ('베이지색' 같은) 중성색에 존재하는 색상은 넓은 면적에서 더 가시화된다. 밝고 어두운 색채들도 마찬가지이다. 넓은 벽면에 칠해진 중성의 짙은 갈색은 작은 페인트 칩에 비해 더 밝아지고, 더 빨간 갈색 혹은 주황 갈색으로 더욱 유채색으로 보이게 된다. 작은 샘플에서 경험한 '연한 아이보리색'은 넓은 면에서 순수한 노랑으로 보일 것이다. 적은 양으로도 생기 있는 강렬한 색채가 벽면에 칠해지면 압도적일 수 있다. 작은 견본과 큰 면적에서의 동일한 색채 간의 차이를 보완하기 위해 색채 선택을 조절하는 것은 다른 디자인 분야보다는 건축과 인테리어 디자인에서 더욱 중요한 문제이다.

주

1 Goethe 1971, page 55.

제5장 요약

- 어떤 색채도 그들이 보이는 장소와 배열 방법에 따라 변화가 발생하면 달라질 수 있다. 주변 조명의 변화는 감산혼합의 색채에는 영향을 미치나 가산혼합의 색채들은 영향을 받지 않는다. 2개 또는 그 이상의 색채가 함께 사용될 때마다 색채는 상대적인 위치로 인해 변화를 겪을 수 있다. 변화는 감산혼합 색상과 가산혼합 색상 모두에 영향을 미친다.

- 구성은 개별적인 부분이 하나의 완전한 개념으로 이해되도록 배열되어 이루어진 것이다. 색채 구성의 배경은 바탕이다. 바탕 위에 놓인 색채는 적용색(carried color)이라고 한다. 바탕은 적용 색에 대한 시각적인 기준을 마련해 준다. 디자인 내에서의 바탕은 시각적 자극이다. 네거티브 공간은 내부의 채워지지 않는 영역이나 디자인 요소 내에 있다. 네거티브 공간은 언제나 그런 건 아니지만 바탕과 일치할 때가 많다.

- 눈은 지속적으로 휴식 상태나 평형 상태를 추구한다. 눈은 빛의 삼원색인 빨강, 초록, 파랑이 시야에 존재할 때 휴식을 취하게 된다. 삼원색의 어느 배색이든 혼합은 눈이 평형 상태에 이르게 할 것이다.

- 동시대비는 주어진 색상에 대하여 눈이 자발적이고 무의식적으로 보색을 만드는 것을 의미한다. 무채색 영역의 인접은 보색의 요소가 된다.

- 보색대비는 바탕과 적용색 사이에 존재하는 보색 관계를 증가시킨다.

- 바탕 가감은 바탕과 적용색이 공통의 성질을 가질 때 그리고 또한 성질이 다를 때 일어난다. 공통성은 감소되는 동시에 그들 간의 차이는 강조된다.

- 다른 (그러나 비슷한) 색채를 상반되는 속성의 바탕에 놓으면 동일하게 보이게 할 수 있다. 색채가 복잡할수록 그 주변의 색채에 의해 영향을 더 받는다.

착시와 인상

시각 착시 / 색채 착시 / 깊이 착시 / 색채의 공간 효과 /
투명 착시 / 플루팅 / 진동 / 경계의 소멸 / 발광(광도) /
베졸트 효과 / 시각적 혼합

현실이란 환상임에도 불구하고 굉장히 영속적이다.

— 앨버트 아인슈타인

착시는 관찰자에 의해 이미지가 잘못 지각되거나 잘못 해석될 때 일어나는 겉보기에 마술 같은 사건이다. 착시는 **보이는 것**일 뿐이며, 물리적인 측정이나 다른 감각에 의해서는 확인될 수 없다. 이는 객관적인 현실에 대한 잘못 알고 있는 순수한 시각적 경험이다.

시각 착시

가장 간단한 착시는 단색상이나 극적인 대비와 같은 특정한 것에 의한 과잉자극에 대해 무의식적인 눈의 반응으로 이루어진다. 동시대비, 보색대비, 바탕 가감에 의해 유발된 잔상이나 색채 변형은 이런 종류의 직접적인 반응의 예들이다. 외측억제(측면억제) 또는 무의식적인 눈의 움직임 같은 시각의 다른 측면도 한 부분을 담당한다. 전통적으로 이들은 **생리학적** 기저와 관련된 착시로 여겨졌다. 착시는 전통적으로 **인지적**인 것으로 여겨져 왔는데, 이는 무의식적인 추정이나 실제 이미지와 다를 때 추론을 하기 때문에 발생하는 것이다.

　본다는 것은 눈과 뇌 사이에 정교한 상호작용을 요구한다. 보다 복잡한 착시는 시각적 정보를 처리하는 뇌가 이를 부정확하게 처리하여 해석된 이미지에 의해 발생한다.

그림 6.1

배치의 중요성

네온색 확산이라 하는 착시에서는 흰 바탕에 검은 선이 반복된 패턴 위의 작은 부분이 선명한 색채로 제시된다. 이때 색채들은 흰 바탕으로 확산되는 것처럼 보인다.

모든 착시가 생리학적 기저가 있다는 게 현재 시각 과학자들의 의견이다. 일부는 다른 것들에 비해 뇌의 추론 부분과 더욱 연관되어 있긴 하지만, 모든 착시는 눈과 뇌 사이의 정보 흐름의 방해 때문에 유발된다.

어떻게 일어나든 무엇이라고 불리든, 모든 착시는 한계가 설정된 환경 내에서 발생한다. 착시는 인간의 눈과 뇌 사이의 상호작용 그 이상에 의존한다. 형태, 선, 색채라는 디자인 요소의 **배치**에도 달려 있다.

색채 착시

특정한 관계를 지닌 색채들이 눈을 호도하는 방식으로 배열되었을 때 **색채 착시**가 발생한다. 색채 착시는 현재 관점의 예로 보이는 것에 대한 생리학적인 반응과 해석(보다 정확하게 잘못된 해석)이다.

실제 착시는 눈을 완전히 속이지만 착시라 불리는 다양한 효과는 이러한 기준에 부합하지 않는다. 인쇄된 색채들이 페이지에서 빛나는 인상 같은 것은 더 정확하게는 특수 효과나 착시에 가까운 것으로 부를 수 있다. 그러나 현혹된 이미지가 착시, 착시에 가까운, 인상, 특수 효과 등 무엇으로 불리든 간에 이들은 동일한 필요조건을 갖추고 있다. 말하자면, 특정 속성과 연관성을 지닌 색채들의 집합과 이들이 특정한 방식으로 배열되는 조건이다.

깊이 착시

그림이 인쇄물로 나오든 웹 페이지로 나오든 상당량의 그래픽 아트는 종이나 스크린의 2차원 평면에 차, 탄산음료 병, 의류, 빌딩 등 3차원 물체를 표현하는 것과 관련된다. 2차원 표면에서 깊이를 표현한 그림은 착시가 아니다. 깊이를 나타내는 가장 기술적인 그림이라 할지라도 깊이가 진짜처럼 **보일 것**이란 기대 없이 3차원을 표현한 것으

로 이해된다. 3차원의 착시는 관찰자가 2차원 이미지를 실제 깊이가 있는 것으로 감지했을 때만 일어난다. 기술이 만들어 내는 이러한 착시는 그림과 현실 간의 교량이다.

현실의 깊이 지각은 첫째로 **양안시**나 두 눈의 사용에 의존한다. 너비와 높이는 직접 보인다. 각각의 눈은 약간 다른 위치에서 2차원 정보를 받아들이고, 약간 다른 이미지를 뇌로 보내면, 뇌는 두 개의 메시지를 3차원 상황으로 해석한다.

깊이 지각도 지각 항상성의 추정에 의존한다. 지각 항상성은 눈이 변형된 이미지를 받아들여도 여전히 동일한 것으로 이해하는 것을 의미한다. 아주 작은 것으로 보이는 친숙한 대상은 크기가 줄어든 것이 아니라 멀리 떨어져 있는 것으로 이해된다. 지각 항상성은 **깊이 단서**(depth cue)라 불리는 중요한 정보를 제공하는데, 이는 양안시로 제공되는 정보를 완전하게 한다.

종이나 스크린에서 깊이에 대한 인상은 **그림 깊이 단서**(pictorial depth cues)라 하여 그림을 그리는 관습 중 한두 가지를 사용해 형성된다. 몇 가지 중요한 그림 깊이 단서로는 중첩, 직선 원근법, 명암, 그림자, 결 구배, 대기 조망이 있다.

대기 조망은 색채의 요소를 지닌 유일한 그림 깊이 단서이다. 현실에서 멀리 있는

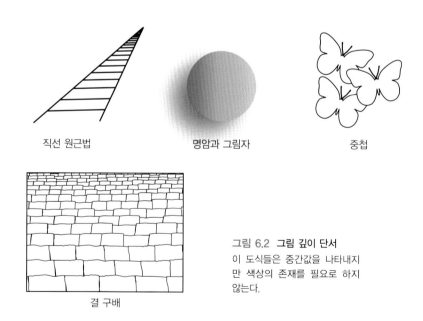

직선 원근법 명암과 그림자 중첩

결 구배

그림 6.2 그림 깊이 단서
이 도식들은 중간값을 나타내지만 색상의 존재를 필요로 하지 않는다.

대상과 관찰자 사이에서 더 많은 공기와 먼지가 방해를 하기 때문에 멀리 떨어진 대상은 덜 뚜렷해 보인다. 또한 대기가 다른 색채들에 비해 태양 광선의 파란 파장을 더 많이 산란시키기 때문에 멀리 떨어진 대상은 가까운 대상보다 약간 더 푸르게 보인다.

그림 6.3 대기 조망
공기와 먼지는 뚜렷한 윤곽을 갈수록 흐릿하게 만들어 희미하게 한다. 태양 광선의 짧은 파장은 대기에 의해 산란되어 약간 더 희미해 보이게 한다.

Photograph by Gwen Harris.

그림에 의해 제공되는 더 많은 그림 깊이 단서인 정보가 많을수록 3차원 대상들을 더욱 설득력 있게 표현할 수 있다. 움직이지 않는 이미지들은 3차원 공간으로 표현되는 깊이 단서들이 제한되어, 이들을 3차원으로 오해하도록 속이지 않는다. 표면이 평평하다는 것은 언제나 분명하다. 2차원 평면에서 이미지가 3차원으로 인지되도록 하기 위해, 시간과 움직임의 깊이 단서들이 추가로 필요하다.

운동시차는 움직임과 시간을 포함한 현실에 존재하는 깊이 단서이다. 관찰자가 움직일 때, 가까운 대상은 쏜살같이 지나가는 것으로 보이지만 먼 대상은 서서히 움직이는 것처럼 보인다. 멀리 있는 표지판은 움직이는 기차에서도 읽을 수 있지만, 선로에 너무 가까이 있는 표지판을 읽기에는 너무 빠르게 지나간다. 관찰자의 위치에서 그들이 얼마나 빠르게 움직이는지를 비교하여 대상의 멀고 가까움을 이해하게 된다. 지면과 다르게 화면의 이미지는 움직임과 시간을 모두 포함할 수 있다. 운동시차는 스크린상에서 구현될 수 있는 깊이 단서이다.

모션 그래픽은 그림 깊이 단서와 움직임과 시간을 포함한 그림으로 흥미진진하다. 하나의 추가적인 요소가 대체 현실로 착각하도록 도와준다. **충분한 깊이 단서의 배열이 색채의 공간 효과에 의해 강화될 때 가장 확실한 깊이 착시가 발생한다.**

색채의 공간 효과

색채의 성질을 특징짓는 한 방법은 '가깝거나 먼' 것에 관해 생각하는 것이다. 일부 색채들은 본래 '가까움' 또는 '멂'의 성질을 갖고 있다. 밝은 파랑은 후퇴하는 것처럼 보이고, 따뜻한 색채들은 명도와 상관없이 진출하는 것으로 보일 것이다. 그러나 색채 구성에서 **바탕이나 배경색에 관하여 각각의 형태가 가진** 색상, 명도, 채도는 공간에서 진출하거나 후퇴하는지를 지각하는 데 영향을 미친다. 독립된 대상은 그들의 색상, 명도 또는 채도를 조절함으로써 더 가깝거나 더 멀어 보이도록 만들 수 있다.

일반적으로

색상 : 따뜻한 색상은 차가운 색에 비해 진출한다. 빨강, 노랑, 주황은 파랑, 초록, 보라보다 앞으로 나와 보인다.

채도 : 선명한 색채(순색과 강한 색조)는 희미한 색채나 회색보다 앞으로 나와 보인다.

명도 : 바탕에 비해 간단한 대상의 이미지는 배경보다 더 밝거나 어둡거나 상관없이 다가올 것이다. 어두운 대상은 밝은 바탕에서 더 나와 보이고, 밝은 대상은 어두운 바탕에서 더 나와 보인다.

'가깝고 멀다'는 해석은 **전경-배경 지각**이라고 하는 시각 처리의 양상이다. 전경-배경 지각은 명암대비에 근거하여 이미지를 부분으로 분리하는 시각의 기초적인 처리 능력과 관련된다. 뇌는 시각 정보를 밝고 어두운 영역으로 분류하고, 그들의 모서리를 알아본다. 그리고 나서 이미지의 어떤 부분이 전경(진출되어 보인다는 의미)이고 어떤 부분이 배경(후퇴되어 보인다는 의미)인지를 결정하여 해석한다.

다른 명도의 전경이 같은 배경에 놓여 있을 때, 배경과 비교하여 이들 간의 차이는 어떤 것이 진출되고 어떤 것이 후퇴될 것인가를 결정한다. **배경보다 명도 차가 더 크게 나는 전경이 나와 보일 것이고, 배경과 명도가 더 유사한 전경이 후퇴되어 보일 것이다.** 전경과 배경 사이의 명도 차가 크면 클수록 더 선명하게 윤곽이 드러나고 더 가까워 보일 것이다. 멀리 떨어질수록 형태가 덜 뚜렷해 보이게 되는 대기 조망의 깊이 단서는 대비가 덜한 전경이 더 멀리 있다는 것을 암시한다.

그림 6.4
**따뜻하고 차가운 색상의
공간 효과**
따뜻한 색상이 차가운 색
상보다 진출한다.

그림 6.5
채도의 공간 효과
선명한 색채는 흐릿한 색
채보다 앞으로 나온다.

그림 6.6
명도와 전경-배경 지각
어두운 전경은 밝은 배경
에서 더 나와 보이고, 밝
은 전경은 어두운 배경에
서 더 나와 보인다.

밝고 어두운 색채는 전경의 크기를 지각하는 데도 영향을 준다. 동일한 대상이 밝은 색채인 경우 어두운 색채의 대상보다 더 크게 보인다. 당신의 바로 앞에 동일한 장소에 서 있는 하얀 곰은 검은 곰보다 더 크게 보인다.

색채는 단독으로 깊이 효과를 만들지는 못한다. 색채는 하나 또는 더 많은 그림 깊이 단서를 지원해 주는 2차적인 지표이다. 그림에서 색채의 면적 효과는 그림 깊이 단서에 의해 감소될 수도 있고, 반전될 수도 있다. 예를 들어 원근법과 중첩은 3차원의 인상을 전달하는 데 있어서 색채보다 더 강한 지표이다.

그림 6.7 명도, 배경, 공간 지각의 비교
배경과 명도가 선명하게 대조되는 전경은 배경과 명도가 유사한 전경보다 상대적으로 더 진출한다.

색채가 다른 것에 비해 진출되어 보이는지 후퇴되어 보이는지를 이해하는 핵심은 '다른 모든 요소가 동일한 상태'일 때라는 것이다. 한 가지를 제외한 모든 요소가 동일한 색채 결합은 드물다. 색채의 지배적인 성질―다른 색채에 비해 차가움, 따뜻함, 높은 명도, 선명함―이 진출하는지 후퇴하는지를 결정한다. 회색계에서는 노랑이 튀어나오고, 검은색계에서는 회색이 밝게 빛난다.

투명 착시

투명 착시는 3차원 착시로 두 개의 불투명 색채와 그들 사이의 중간색이 배열되어 하나의 색채가 다른 것 위에 놓여 투명하게 보이는 방식에서 일어난다.

투명 착시는 두 가지 개념에 동일하게 의존하는데, 하나는 그림 깊이 단서의 중첩이고 다른 하나는 부모-자식 색채 시리즈의 간격이다. 중첩된 형태의 선화는 3차원을

제시한다. 즉, 세 단계의 색채를 더하면 3차원이 된다.

공간 효과의 법칙은 투명 착시에서 어떤 색채가 다른 것 위에 있는 것처럼 보일 것인지를 결정한다. 명도가 높고, 따뜻하거나 선명한 색채가 어둡고, 차갑거나 흐릿한 색채의 쌍보다 위에 있는 것처럼 보일 것이다. 위쪽 색재는 앞으로 신출하는 것처럼 보이고, 아래쪽 색채는 후퇴하는 것처럼 보인다.

가장 간단한 투명 착시는 두 색채와 그들 사이에 있는 등간격 색채가 두 색채와 중첩되는 영역에 놓이도록 배열함으로써 일어난다. 부모 색채 사이의 중간 단계가 균등하지 않게 변하면 위쪽 색채의 뚜렷하던 투명성에 영향을 준다. 아래 (혹은 위의) 색채와 중첩된 색채가 더 유사할수록 위쪽 색채는 더 투명하게 보일 것이다.

색채의 투명성은 사실일 수 있다. 투명한 액체는 양이 증가할수록 색상이 더 강하게 보이게 되는데, 알베르스가 '색채량'으로 기술한 현상이다.[1] 딸기 밀크세이크는 불투명하여 컵에 담으나 큰 통에 담으나 같은 색으로 보인다. 커피는 투명하여 깊은 주전자에 들어 있으면 아주 어두워 보이지만 받침 접시에 쏟아지면 차만큼 묽게 보인다. 수채물감이나 4색 프린터 잉크와 같은 일부 매체는

그림 6.8 투명 착시
다수의 색채와 그들 사이의 간격이 중첩된 빙법으로 배열되면, 투명 효과는 공간 효과의 법칙을 따른다.

Image courtesy of Laurent de Brunhoff. Laurent de Brunhof. Babar's Book of Color. New York: Harry N. Abrams, Inc. 2004

그림 6.9 투명 착시 : 색상
중간 색채가 따뜻하고 차가운 부모색의 중간색이라면, 따뜻한 부모색은 위쪽에 있는 것으로 (투명하게) 보이고, 차가운 부모색은 아래쪽에 있는 것으로 보인다.

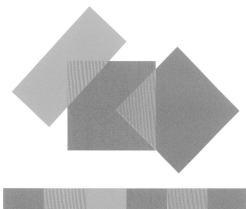

그림 6.10 투명 착시 : 명도
중간 색채가 부모 색채 사이의 중간 명도
라면 더 밝은 부모색은 위쪽에 있는 것으
로 (투명하게) 보이고, 더 어두운 부모색은
아래쪽에 있는 것으로 보인다.

그림 6.11 투명성
중간색이 유채색과 무채색의 중간이라면
유채색은 위쪽에 있는 것으로 (투명하게)
보이고, 무채색은 아래쪽에 있는 것으로 보
일 것이다.

빛이 착색제를 투과하여 바닥의 흰종이로부터 반사되는 것을 허용한다. 층이 추가될
수록 투명 효과는 감소하고, 덮인 영역의 색상은 더 짙어진다. 이것은 착시가 아닌 진
짜 투명성이다.

 일부 색상은 투명성을 암시한다. 특히 파랑과 초록의 기미가 있는 차가운 색상은 종
종 투명하게 보인다. 따뜻하면서 어두운 색상들은 밀도가 더 높고 불투명해 보인다.
매체는 색채가 투명하게 혹은 불투명하게 보이게 하는 큰 차이를 만든다.

그림 6.12 투명 착시
중간 색채가 한쪽 부모
색과 더 가깝게 혹은 다
른 부모색과 더 가깝게
이동함에 따라 위쪽 색
채가 투명하게 보이는
정도가 달라지게 한다.

선명함과 투명성은 종이보다는 화면상에서 드러내기가 더 수월하다. 반면, 짙은 불투명 색채는 이와 반대로 종이에서 더 확실히 드러나며, 빛의 매체에서 표현하기가 더 어렵다.

플루팅

플루팅은 일정한 폭을 가진 일련의 수직 띠들이 도리아식 기둥의 홈처럼 오목하게 보이는 3차원 착시이다. 플루팅은 띠가 일련의 점진적인 명도 간격으로 배열될 때 발생

그림 6.13 플루팅
명암의 단계별 띠들은 오목함이 보이는 착시를 만든다.

한다. 각각의 띠는 양 옆에 있는 더 어두운 띠와 더 밝은 띠 사이의 균등한 명도 단계이다. 각 띠의 가장자리는 그보다 어두운 이웃 띠와 인접하는 곳에서 더 밝게 보이고, 그보다 밝은 이웃 띠와 인접하는 곳에서 더 어둡게 보인다. 이는 그림자 착시와 둥근 인상을 주는 깊이 단서를 만들어 낸다.

그림 6.14 플루팅
명도 단계로 배치된 색채 띠는 오목한 것처럼 보인다.

동화인 곰 세 마리의 죽처럼 띠의 너비는 딱 '알맞아야' 한다. 만약 띠들이 너무 넓으며 눈은 양쪽 가장자리를 동시에 포착할 수 없고, 띠들이 너무 좁으면 수직면이 아닌 선으로 보이게 된다. 넓은 띠들은 볼록해 보이는 착시를 주기도 하지만 착시는 여전히 플루팅(세로 홈 장식)으로 부른다.

플루팅 효과는 회색에만 한정된 것은 아니다. 명도가 점진적으로 배열되기만 하면 어떤 색상이라도 플루팅 착시를 일으킬 수 있다. 동일한 색채가 임의의 명도로 구성되어 있으면 플루팅은 사라진다.

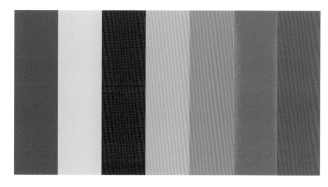

그림 6.15 사라진 플루팅
임의의 명도로 배열된 색채들은 3차원 효과가 없다.

진동

진동은 선명하고 보색 혹은 보색에 가까운 색면들의 명도가 동일하거나 아주 유사하고, 이들이 함께 놓여 있을 때 발생한다. 중간 명도의 파랑과 강렬한 주황의 배색 혹은 청록색과 짙은 분홍의 배색은 그들이 만나는 지점에서 어른거리는 것처럼 보여 그들 사이의 경계선을 알아보기 어렵다.

진동은 불편한 시각 경험이다. 색채가 떨리는 인상은 다음 요소들의 강한 조합으로 인한 결과이다. 즉, 유사한 명도의 형태 간에 경계를 찾는 어려움, 반대되는 선명한 색채들이 동시에 평형 상태에 이르려고 애쓰는 충돌, **사카드**(saccade)라 하는 자연스러운 안구 운동이 영향을 미친다.

눈은 언제나 시각적인 해결책을 찾으려 하고, 항상 선명하게 보기를 원한다. 사카드는 무의식적인 눈의 움직임으로 끊임없이 빠르게 일어나지만, 인간은 전혀 눈치 채지 못한다. 서서 그림을 응시하는 것이 정지된 사건으로 느껴지지만, 눈은 끊임없이 움직이며, 가장 흥미로운 부분을 먼저 찾으려 하고, 완전한 심상의 형태로 어우른다. 각각의 사카드는 이미지의 작은 부분인 '스냅사진'을 광수용기(빛을 받아들이는 수용체)로 보내 뇌로 전한다. 광수용기의 반응 시간과 '스냅사진' 부분이 망막을 이동하는 시간이 차이가 날 경우 작은 부분의 시야는 흐려질 것이다. 초점이 빠르게 돌아오는 순간은 짧다. 그러나 빠르게 교차되는 흐림과 초점 감각은 지면에서 움직이는 것처럼 잘못 해석될 수 있다. 초점을 맞추기가 어려울수록 움직임의 인상이 강해진다.

그림 6.16 **진동**
분리선은 진동을 줄여
주거나 제거해 준다.

선명하고 강한 대비 색상의 팔레트는 타고난 즐거움을 갖고 있어 이러한 색채 그룹은 다양한 디자인 분야에서 지속적으로 사용된다. 진동은 인접한 색채가 아주 다를 때, 아주 선명할 때, 명도가 동일하거나 거의 동일할 때만 발생한다. 그들이 더 이상 인접하지 않도록 색채를 분할해 주거나 재배열하거나 그들 사이에 명도대비 선을 그려 넣으면 진동은 제거될 수 있다.

경계의 소멸

경계의 소멸은 유사한 색상과 비슷한 명도의 영역이 옆에 (혹은 위에) 있을 때 발생한다. 이는 '부드러운' 효과로 각각의 형태가 서로에게 합쳐져 가장자리가 사라진 것처럼 보인다. 진동과 같은 방식이지만 불편함을 주지는 않는다. 관련된 색채들은 선명하거나 희미하지만, 이들의 색상은 반대되지 않고 유사해야 한다. 따라서 눈은 동시에 두 가지 다른 방식의 평형 상태를 찾을 필요가 없다.

그림 6.17
경계의 소멸

발광(광도)

가장자리를 찾는 어려움은 다른 종류의 착시 역할을 한다. 가산혼합 색채들에서 이러한 착시는 지면 위에서 발광하거나 빛나는 것처럼 보인다. 모든 착시와 인상처럼 이러한 효과는 특정한 관계의 색채들이 특별한 방법으로 배열되는 것을 요구한다.

그림 6.18 발광
밝은 부분에서 어두운 영역 간의 점진적인 후광은 빛나는 광선을 보여준다.

광도 효과는 공간 효과의 법칙을 따른다. 밝은 색채가 어두운 색채에 비해 진출되어 보이고, 선명한 색채가 흐릿한 색채에 비해 진출되어 보인다. 반짝이는 빛은 색상이 없으면서 상대적으로 작고, 매우 반짝이는 부분을 크고 어두운 부분에 놓음으로써 가까이 배치된 '후광'과 함께 밝은 부분에서 어두운 영역으로 퍼지는 점진적인 명도의 단계를 표현한다. 후광이 점진적이거나 어둠에서 밝음으로 아주 매끄럽게 이행되면 부드러운 빛의 효과이다. 후광이 시각의 임계점에서 연속된 간격일 때도 희미한 광원의 효과라고 할 수 있다.

그림 6.19 발광
따뜻한 색채와 차가운 색채 간의 점진적인 후광은 지면에서 색채가 빛을 내는 인상을 표현한다.
Photograph by Alison Holtzschue.

그림 6.20 희미한 빛
선명한 색채의 패턴이 유사한 채도 단계에 의해 영역으로부터 분리되면 지면 위에서 깜빡거리는 것처럼 보인다.

이런 방식으로 배열된 밝고 어두운 영역은 눈부신 빛을 **표현**하지만 같은 방식으로 배열된 선명한 색상은 훨씬 더 극적인 영향을 준다. 빛나는 색상의 착시는 매우 실감

난다. 이런 효과를 추구하기 위해서 선명한 색채의 작은 부분은 색상 기운이 덜한 영역에 놓아야 한다. 색상은 그 영역과 동일한 명도일 수도 있고, 더 밝거나 어두울 수도 있다. 가까이 배치된 '후광'은 둘 사이에 점진적인 간격을 제공한다. 만약 후광이 색상과 영역 사이에서 점진적이라면 부드러운 빛의 효과가 난다. 만약 이 둘 간의 진전이 난시 시각의 임계점에서 간격의 연속이라면, 색채는 지면에서 희미하게 빛난다. 간격의 경계선이 불규칙하게 그려지면 이런 효과는 강화된다. 그러나 간격의 순서가 유사하고 일정하게 진행되면서, 선명한 색채에서 덜 선명한 색채로 이동하는 한 발광 효과는 일어날 것이다. 이런 방식으로 배열된 색채들은 가산혼합 색채가 색광을 갖게 해줄 수 있다.

화면에서 보는 색채는 이미 빛으로 만들어졌지만 빛은 화면 전체에서 발광한다. 그래서 특정한 위치에서 색광이 발하는 효과는 없다. 그럼에도 불구하고 화면상의 색채는 빛나는 색채의 인상을 발생시키기 위해서 특정한 방식으로 배열되어야만 한다.

베졸트 효과

베졸트 효과 혹은 **확산 효과**는 하나의 색채만 유일하게 추가되고, 제거되고, 변화됨으로써 전체 구성의 명도가 변할 때 일어나는 것으로 설명된다. 대부분의 착시와 다른 특별한 효과로 선의 효과이다. 내부 디자인 요소들이 윤곽선으로 되어 있거나, 어둡거나 밝은 선에 의해 바탕으로부터 분리될 때 일어난다. 형태가 어두운 선으로 둘러싸여

그림 6.21 베졸트 효과
형태가 어두운 선으로 둘러싸여 있으면 모든 색채가 더 어둡게 보인다. 형태가 밝은 선으로 둘러싸여 있으면 모든 색채가 더 밝게 보인다.

색채의 이해

있을 때 모든 색채가 더 어둡게 보인다. 형태가 밝은 선으로 둘러싸여 있을 때 모든 색채가 더 밝게 보인다.

어둡거나 밝은 외곽선은 전체 구성의 표면상 명도에 영향을 미친다. 어둡거나 밝은 외곽선의 존재는 전체 구성의 명도 지각만을 변화시키며, 색상과 채도는 영향을 받지 않는다. 흑백 또는 색채로 된 모든 이미지는 내부의 명도 차이의 위치에 따라 생성되기 때문에 색면이 어두운 것에서 **밝은 것**으로 (또는 그 반대) 변화되면 새롭고 다른 이미지가 생성된다. 이는 원본의 밝은 버전 혹은 어두운 버전이 아니다.

시각적 혼합

시각적 혼합 또는 **부분 색채**는 시각 역치에서 두 개 이상의 아주 작은 색채 덩어리나 부분을 함께 사용해서 완전히 새로운 색채를 창조할 때 일어난다. 시각적 혼합에서 색채 덩어리들은 개별적인 요소로 구분하기에 무척 어려울 정도로 빽빽하게 구성되어 있지만, 완전히 혼합된 것은 아니다. 시각적 혼합은 때로 **망막 혼합**이라고 하는데, 색채가 팔레트나 병이 아닌 눈에서 혼합되기 때문이다.

시각적 혼합의 성공은 전체가 일상적으로 보이는 거리에 비례한 색채 덩어리들의 크기에 달려 있다. 만약 요소가 너무 크면 색채는 분리된 부분으로 보인

그림 6.22 **시각적 혼합**
시각적 혼합은 함께 사용한 색채 요소의 마지막 효과에 의존한다.

다. 너무 작으면 표면이 부드럽고 특색 없는 평평한 그림이 된다. 예를 들어 전화번호부를 그래픽 디자인하는 것은 가까운 시야 거리를 가정한다. 벽지를 디자인하는 것은 중간 거리를 예상하고, 고속도로 광고판은 전적으로 다른 관점이 필요하다. 광고판의 시각적 혼합에서 '점'은 근거리에서 보면 정찬용 접시 크기일 것이다.

시각적 혼합은 평평한 색채가 보여줄 수 없는 생명력을 지녔다. 개별적인 색채 부

분의 색상, 명도, 채도가 공간 효과의 법칙에 따라 인접한 색채와 대비된다. 일부분은 진출하고 일부는 후퇴한다. 다른 색채들은 '바탕'의 일종이 되어 진출하고 후퇴하는 요소에 대한 행렬을 이룬다. 선명한 유사 색채들의 시각적 혼합은 역동적이고 생기 있다. 시각적 역치를 겨우 넘긴 점들의 보색 혼합은 색채의 비율에 따라 약화된 색채나 중성색으로 보일 것이다. 어둠, 밝음, 중간 명도의 혼합은 질감의 인상을 유발한다.

시각적 역치 **이하**에서 시각적 혼합은 산업과 디자인에서 커다란 역할을 한다. 이런 방식으로 만들어진 새로운 색채들은 질감이나 동작이 없다. 대부분의 컬러 인쇄는 색채 공정의 시각적 혼합에 의해 이루어진다. 확대경 없이 보기에는 너무 작은 사이언, 마젠타, 옐로, 블랙 잉크 점들은 눈에서 융합되어 새로운 색채를 창조한다. 화면에서의 색채도 시각적 혼합의 일종으로 볼 수 있다. 1,000여 개의 아주 작은 개별적인 빨강, 초록, 파랑 빛의 점들은 가산혼합에 의해 액정 화면의 색상, 틴트, 셰이드를 만들어 낸다.

주
1 Albers 1963, page 45.

제6장 요약

- 광학적 착시는 관찰자가 이미지를 잘못 해석하거나 잘못 인지했을 때 일어난다. 실제 착시는 관찰자를 완전히 속인다. 착시라 부르는 많은 효과는 더 정확하게는 특수 효과나 근착시라 불린다.

- 가장 간단한 착시는 단색상이나 극적인 대비와 같은 특정한 것에 의해 과잉자극에 대해 무의식적으로 눈의 반응으로 이루어진다. 보다 복잡한 착시는 이미지가 잘못 해석되었을 때 일어난다. 현재 시각과학자들의 의견은 모든 착시가 눈과 뇌 사이의 정보 흐름의 방해에 의해 유발된다고 여긴다. 색채 착시는 특정한 관계를 지닌 색채들이 눈을 호도하는 방식으로 배열되었을 때 일어난다.

- 2차원 표면에서 깊이를 표현한 그림은 착시가 아니다. 깊이에 대한 인상은 그림 깊이 단서로 중첩, 직선 원근법, 명암, 그림자, 결 구배, 대기 조망이 있다. 대기 조망은 색상의 요소를 지닌 유일한 그림 깊이 단서이다. 멀리 떨어진 물체는 가까운 물체보다 더 회색으로 그리고 살짝 파랗게 보인다.

- 운동시차는 움직임과 시간을 포함한 현실에 존재하는 깊이 단서이다. 관찰자가 움직일 때, 가까운 대상은 쏜살같이 지나가는 것처럼 보이는 반면 먼 대상은 서서히 움직이는 것처럼 보인다. 모션 그래픽은 그림 깊이 단서와 움직임과 시간을 포함한 그림이다. 모션 그래픽은 실제 착시가 될 수 있다. 충분한 깊이 단서의 배열이 색채의 공간 효과에 의해 강화될 때 가장 확실한 깊이의 착시가 발생한다.

- 특정한 색상들은 투명도를 제시한다. 차가운 색상은 가끔 투명하게 보인다. 빨강을 포함한 따뜻한 색채들은 더 밀도가 높고 불투명해 보인다. 일부 색채는 본래 '가까운' 또는 '먼' 성질을 갖고 있다. 밝은 파랑은 후퇴하는 것처럼 보이고, 따뜻하고 어두운 색채는 가까워 보인다. 밝고 어두운 색채는 전경의 크기를 지각하는 데도 영향을 준다. 일반적으로 색채는 하나 또는 더 많은 그림 깊이 단서를 지원해 주는 2차원적인 지표이다. 그림에서의 색채의 면적 효과는 그림 깊이 단서에 의해 간소될 수도 있고, 반전될 수도 있다.

- 색채 구성에서 바탕이나 배경색에 관해서 각각의 형태가 가진 색상, 명도, 채도는 공간에서 진출하거나 후퇴하는지를 지각하는 데 영향을 미친다. 일반적으로 따뜻한 색상은 차가운 색상에 비해 상대적으로 나와 보인다. 선명한 색채와 강한 틴트는 희미한 색채에 비해 앞으로 나와 보인다.

- 어두운 전경은 밝은 배경에서 나와 보이

고, 밝은 전경은 어두운 배경에서 나와 보인다. 다른 명도의 전경이 같은 배경에 놓여졌을 때, 배경과 비교하여 이들 간의 차이는 어떤 것이 진출되고 어떤 것이 후퇴될 것인가를 결정한다.

- 투명 착시는 3차원의 착시로 2개의 불투명 색채와 그들 사이의 중간색이 배열되어 하나의 색채가 다른 것 위에 놓여 투명하게 보이는 방식에서 일어난다. 공간 효과의 법칙은 투명 착시에서 어떤 색채가 다른 것 위에 있는 것처럼 보일 것인지를 결정한다.

- 플루팅은 일정한 폭을 가진 일련의 수직 띠들이 오목하게 보이는 3차원 착시이다. 진동은 선명하고 보색 혹은 보색에 가까운 색면들의 명도가 동일하거나 아주 유사하고, 이들이 함께 놓여 있을 때 발생한다. 경계의 소멸은 유사한 색상과 비슷한 명도의 영역들이 옆 혹은 위에 있

을 때 발생한다. 서로에게 합쳐져 가장자리가 사라진 것처럼 보인다.

- 광도 효과는 공간 효과의 법칙을 따른다. 반짝이는 빛은 크고 어두운 부분에 놓임으로써 가까이 배치된 '후광'과 함께 밝은 부분에서 어두운 영역으로 퍼지는 점진적인 명도 단계를 표현한다. 선명한 색채가 색상 기운이 덜한 영역에 놓일 때 같은 효과가 난다.

- 베졸트 효과는 내부적 디자인 요소가 어둡거나 밝은 선에 의해 바탕과 분리될 때 일어난다. 형태는 어두운 선으로 둘러싸여 있을 때 어둡게 보인다. 형태가 밝은 선으로 둘러싸여 있을 때 모든 색채는 더 밝게 보인다.

- 시각적 혼합 또는 부분 색채는 시간 차원에서 두 개 이상의 아주 작은 색채 덩어리나 부분을 함께 사용해서 완전히 새로운 색채를 창조할 때 일어난다.

7 색채 이론 : 간략한 역사

기초 세우기 / 색채 이론의 시작 / 색채와 논란 /
과학적 모델 : 체계화된 색채 / 숫자에 의한 색채 / 새로운 관점

시작 지점은 색채와 인간에 대한 그것의 효과를 연구하는 것이다.

― Wassily Kandinsky Concerning the Spiritual in Art, 1912

색채는 무엇인지, 무엇을 의미하는지, 어떻게 해야 잘 체계화하여 보여주는지, 특별히 색채 배색을 조화롭게 만드는 것이 무엇인지 등 색채에 대한 의문과 생각의 역사는 길다. 이들에 대한 답의 조사와 다른 질문이 **색채 이론**으로 알려진 방대한 서적물을 생산했다. 색채 분류, 색 체계, 색채 사전, 아틀라스, 백과사전들이 그것에 포함되어 있다. 이들은 과학으로서의 색채, 언어로서의 색채, 시로서의 색채, 예술로서의 색채이다. 초창기의 작가들을 제외하고는 모두에게 공통적인 색채에 대한 근본적인 관찰이 있다. 이들의 관찰이 다양한 자료로부터 추출되자 색채는 일관되고 이해하기 쉽고, 적용하기 쉬운 색채 조화를 수행하는 데 있어서 관리가 가능한 연구와 법칙(법이 아닌)의 영역이 되었다.

기초 세우기

색채에 대해 최초의 저자들로 알려진 이들은 그리스 철학가들이었다. 규정하기 힘든 색채의 특성을 매우 흥미로워하던 그들은 더 넓은 경험 세계에서 색채의 위치와 의미 정립을 추구했다. 고대 그리스인들에게 아름다움과 조화는 수학적인 측면이었다. 아름다움과 조화가 수학적인 질서의 당연한 결과이며 불가분의 관계라는 그리스인들의

이상은 여전히 확고한 자리를 차지하는 전제이다. 미와 수학의 연합은 최초의 저작물에서부터 현재까지 색채 조화 이론의 바탕이 되고 있다.

피타고라스(c. 569~490 BC)는 '천체의 하모니' 개념을 고안하는 데 공헌하였다. 이는 행성들의 서로 떨어진 간격이 현들의 조화로운 길이에 상응한다는 수학적 이론으로 이에 따라 아름다운 음악 소리가 생기게 된다. 이러한 이상은 음악적 단계에 상응하는 형태와 색채를 포함하여 확장되었다. 경험 세계 모두를 포함하여 자연의 가장 중요한 전체를 보여주기 위해 그 시대에 구성된 그의 명제는 오늘날까지도 여전히 반향을 불러일으킨다.

색채에 관한 초기 저자 중 가장 영향력 있는 아리스토텔레스(c. 384~322 BC)는 철학과 과학적 관점 모두에서 색채를 고심했다. 모든 색채가 검은색과 흰색 또는 명암으로부터 비롯되었다는 아리스토텔레스의 전제는 18세기까지 사실로 받아들여졌다.

레오나르도 다빈치(1452~1519)와 그의 전후를 포함한 르네상스 작가들은 안료 혼합의 실질적인 측면에서부터 철학적이고 도덕적인 의미에 이르는 색채의 측면에 관해 저술하였다. 그러나 색채를 다룬 작가들이 극히 적었고, 아이작 뉴턴(1642~1727)에 의한 실험 결과가 철학적이고 과학적인 사상의 주류에 휘몰아친 18세기까지 색채는 협소하고 전문적인 흥미의 주제로 남아 있었다.

색채 이론의 시작

역사적으로 계몽주의 시대 (이성의 시대)로 알려진 유럽의 18세기에는 모든 자연 현상에 대해 신비적이기보다는 합리적으로 설명하려는 참신하고 활발한 연구가 진행되었다. 사람들은 반박할 수 없는 자연 법칙의 존재를 믿기 시작했다. 색채 조화의 법칙을 포함해 모든 것에 대해 자연 법칙이 있다고 추정했으며, 중력의 법칙과 같은 이러한 법칙들이 발견되기를 기다렸다. 과학에 의해 밝혀진 절대적인 것에 대한 탐구는 그것을 선행하는 절대적인 믿음을 요구함으로써 그 나름대로 엄격하고 단호하였다. 권세의 근원이 신과 지상의 대리인인 성직자에서 이성과 지상의 대리인인 인간으로 바뀌었을 뿐이다.

18세기 지성의 세계는 상당히 유동적이었다. 사람들은 그들 자신을 작가, 생물학자, 수학자로 여기지 않고, 폭넓게 중복되는 분야에 관심을 두는 '자연 철학자', '신학

자', '기하학자'로 여겼다. 철학자와 문필가들은 의심스러운 전문 지식이라도 모든 종류의 과학적이고 철학적인 주제들에 대해 확신을 갖고 저술했다. 과학의 가장자리에 발을 딛고 서 있었던 시인들은 아름다움의 본질과 그것의 당연한 결과로 색채의 본질에 대한 합리적인 기초를 추구했다. 이런 방식으로 색채의 '작용'이 설명되고 예측될 수 있었다. 그리고 자연 법칙을 이해함으로써 관찰된 색채 현상의 신비를 정복했다. 색채 조화 법칙에 대한 탐구는 시대의 포괄적인 지적 동요 중 하나의 작은 부분에 불과했다.

두 가지 주제가 18세기, 19세기, 20세기 초반의 색채학을 지배했다. 첫 번째는 색 체계를 시각화하는 적절한 형태를 포함하는 종합적인 색 체계에 대한 탐구였다. 일단 자리를 잡으면 색 체계는 색채 조화의 법칙에 대한 중요한 모든 탐구가 일어날 수 있는 장이 된다. 18세기 후반부터 오늘날까지 계속되고 있는 이러한 논문들은 색채 이론으로 알려진 지식에서 집합적인 중심부를 이룬다. 문학에 고전이 있듯이 색채학에도 고전이 있다. 이러한 학문 분야의 시초를 지배했던, 출중하지만 서로 아주 다른 두 인물이 바로 뉴턴과 괴테(1749~1832)이다. 이 둘의 관찰은 현대 색채론의 토대이다.

1690년대 후반에 케임브리지대학교에서 연구하던 뉴턴은 태양광을 프리즘에 통과시킴으로써 처음으로 빛을 구성하는 파장들로 나눴다. 뉴턴은 각각의 파장이 프리즘을 통과하면서 구부러지거나 **굴절되는 것**을 관찰했다. 프리즘의 재료인 유리가 각각의 파장들을 약간 다른 비율로 속도를 늦추기 때문에 각 파장들은 독립된 빛의 광선, 즉 구별되는 다른 색으로 나타나게 된다. 무지개는 뉴턴의 실험을 자연스럽게 입증해 준다. 대기 중의 물방울이 작은 프리즘으로써 작동하여, 햇빛은 가시 색채로 쪼개진다.

뉴턴은 분리된 광선을 렌즈로 재결합시켜 백색 광선을 재구성했다. 이로부터 그는 빛의 본질과 지각된 색의 기원을 가정했다. 1703년 그의 연구 결과를 광학(Opticks)이라는 제목의 책으로 발간하였다. 빛만이 색채를 발생시킨다는 뉴턴의 결론은 현대 물리학의 기초로 남아 있다.

프리즘으로 쪼개진 백색광이 분리된 색채로 나타났을 때, 그는 7가지의 스펙트럼 색상인 빨강, 주황, 노랑, 초록, 파랑, 남색(파란 보라), 보라를 확인했다. 많은 사람들은 남색을 파랑과 보라 사이의 독립된 색으로 감지할 수 없었다. 뉴턴이 빛의 7가지 스

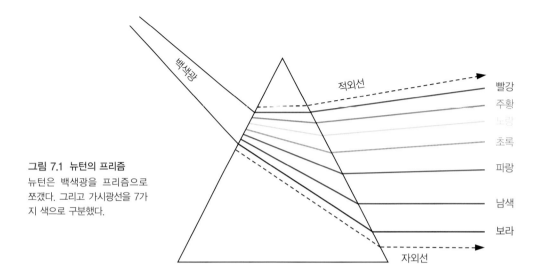

그림 7.1 뉴턴의 프리즘
뉴턴은 백색광을 프리즘으로
쪼갰다. 그리고 가시광선을 7가
지 색으로 구분했다.

백색광

적외선

빨강
주황
노랑
초록
파랑
남색
보라

자외선

펙트럼 색상을 선택한 것에 대한 몇 가지 가능한 설명이 있다. 그의 천재성에도 불구
하고 뉴턴은 17세기의 인물이라는 점이다. 그는 7이라는 숫자가 전 음계의 악보에 해
당하기 때문에 7가지 색을 선택했다는 것이다. 신비주의가 뉴턴의 시대에 상당한 부
분을 차지했는데 숫자 7이 신비주의적인 특성과 연관되어 있었기 때문이다. 또 그는
아마도 파랑과 보라 사이의 시각이 남달랐을 것이다. 이유가 어찌 되었든 그의 발견을
인정하여 뉴턴의 7가지 색상 스펙트럼은 물리 과학의 기준이 되고 있다.

빛의 스펙트럼은 선형적이어도 뉴턴은 **연속된** 경험으로 색채의 개념을 만들어 냈
다. 그는 스펙트럼의 빨강부터 보라를 연결하여 7가지 색상을 원으로 도식화했다. 이
것은 개별적인 색채를 둥근 모양으로 구성한 폐쇄된 원으로 알려진 최초의 색채 도식
화로 광학지에 실렸다.

뉴턴 시대의 사람들은 광학을 빛의 본질이 아닌 색채의 본질에 관한 저작으로 보았
다. 1727년 그가 사망할 때까지 광학에 대한 관심은 널리 퍼졌다. 그 저작에 담긴 생각
은 유럽 전역에 엄청난 논쟁을 불러일으켰다.

동시대의 예술가와 장인들은 완전히 다른 방향으로 색채를 여기고 있었다. 그들은
추상적인 개념이나 시각적인 경험으로서 색채 연구에 관심이 없었다. 대신 그들은 새
로운 (그리고 예측할 수 있는) 색을 얻어 내기 위해 둘 또는 그 이상의 **색료**를 함께 섞

어서 나온 어려움을 해결하려고 애를 썼다. 프랑스 인쇄업자인 J. C. 르블롱(Jacques Christophe LeBlon, 1667~1741)은 인쇄를 위한 안료를 섞으면서 빨강, 노랑, 파랑이라는 기본적인 특성을 발견하였다. 르블롱의 논문, *Coloritto*(1730년경)는 감법적인 삼원색의 개념을 처음으로 제시했다.[1] 그의 작품들은 상당히 많은 이목을 끌었고 받아들여졌다. 빛의 색채를 다룬 뉴턴의 초기 이론이나 그 후에 등장해 미학과 지각에 관한 개념을 포함한 괴테의 이론과는 달리 르블롱의 노력과 관찰은 실용적인 실재를 다루었다. 그는 오늘날 인쇄의 기본이 되었다.

영국의 판화가, 모지스 해리스(Moses Harris, 1731~1785)는 르블롱의 삼원색을 사용하여 처음이라고 알려진 인쇄된 색상환을 만들었다(1766년경). (예술가와 인쇄업자의) 감산혼합 색채에 대해 고심한 해리스는 확장된 원의 관계, 즉 색채 구조에 충실한 시각화로서 색상환을 처음으로 출판하였다. 해리스는 빨강, 노랑, 파랑이 서로 간에 가장 다르고, 원에서 가능한 한 가장 멀리 떨어진 곳에 놓여야 한다고 믿었다. 이를 수행하기 위해 그는 뉴턴의 남색을 버리고 등간격 색채와 3배 수에 기반한 확장된 색상환을 만들었다. 18세기 후반과 19세기 초반의 탁월한 색채 이론가인 괴테는 훗날 이 구조를 채택했다.

색채와 논란

괴테는 색채에 매료되었다. 그는 뉴턴의 색채 이론에 친숙했지만, 강하게 반대하였고, 그 개념을 수용하는 것에 격렬히 분개하였다. 그는 뉴턴에게 격하게 편지를 썼다. "한 위대한 수학자가 색채의 물리적인 기원에 대해 완전히 잘못된 개념에 사로잡혀 있다. 그런데도 기하학자로서의 그의 엄청난 권위 때문에 실험가로서 그가 저지른 실수는 편견에 사로잡혀 세상의 눈에 인정되고 있다."[2]

괴테는 뉴턴의 이론이 틀렸다는 것을 증명하기 위해 엄청난 에너지를 소모했으며, 1791년에 (뉴턴의 가정을 반박하기 위한 일생의 시리즈 중) 색에 대한 주제 발표(*Announcement for a Thesis in Color*)라는 첫 논문을 발표했다.[3] 괴테는 빛이 아닌 색채로 보았고, **현실에서 경험되는** 것과 같이 그들 자체를 독립체로서 보았다. 뉴턴의 이론에 대한 괴테의 불만은 그의 말에서 분명하게 드러난다.

그는 뉴턴의 이론이 "우리 주변의 세계를 좀 더 생생하게 지각하는 데 도움이 되지

못하며", 따라서 "설사 우리가 기본적인 현상을 발견한다 하더라도 우리가 그대로 받아들이길 원하지 않는 문제가 남는다." 그리고 "우리의 감각에 따르면 같은 곳에 속하는 사물도 원인을 살펴보면 연관성이 없는 경우가 많다."고 지적했다. 괴테는 뉴턴의 관점을 날카롭게 비판하며, "자연철학자들은 기본 현상을 영원한 침묵과 허세 속에 남겨두어야 한다."고 말했다.[4] 뉴턴에 대한 괴테의 대응은 실용적이었다. 그는 실제로 "당신이 말한 것이 사실이든 아니든, 그것은 실생활에서 유용하지 않다."고 말했다.

뉴턴과 마찬가지로 괴테는 천재이자 계몽주의 시대의 산물이었다. 그러나 뉴턴과 달리 그는 일종의 포괄적인 접근을 통해, 즉 한 주제에 대해 그의 상당한 지식을 겨냥한 다음, 많은 개념이 날아오르게 하고, 쉬지 않고 다양한 방향에서 총을 발사하는 식으로 집필하였다. 오늘날의 독자들에게 괴테의 작품은 지렁이와 나비들의 색채 감도에 대한 논쟁과 같이 의도하지 않은 많은 유머를 포함한다. 색채와 아름다움을 도덕성과 연관 짓는 것도 괴테 논문의 한 부분을 이루었다. 죄가 있는 색과 순결한 색을 구분하였다. 괴테는 "교양 있는 사람은 색을 내켜 하지 않는다."고 강하게 선언했는데, 이는 후기 색채 이론가들의 저서에서 반복적으로 나타나게 될 편견이었다. 그는 도덕적인 성격을 의상색의 선택뿐만 아니라 피부색과도 관련지었다.[5]

그의 자유분방한 여담에도 불구하고 괴테의 관찰은 광범위하고 생산적이었다. 그와 동시대 사람으로 독일 화가인 필립 오토 룽게(Otto Philip Runge, 1770~1840)는 현재 보색이라고 하는 것의 개념화를 공유했다. 그는 엄청난 통찰력으로 그 개념을 '완성색'으로 불렀다.[6] 괴테는 동시 대비와 잔상 현상에 대해서도 광범위하게 보고하였다. 그는 순색이 이론상에서만 존재한다는 것을 인식했으며, 색채의 주요 대비를 양극성(대비 또는 반대) 그리고 그러데이션(간격)으로 특성화하였다. 비록 다른 예술가나 작가들이 괴테의 개념을 확대하고 새로운 소재를 첨가했지만, 현대 색채학의 거의 모든 개념을 그의 저서에서 찾아볼 수 있을 정도로 괴테의 관찰은 굉장히 폭넓고 근본적이었다.

색채학에 대한 괴테의 공헌 중 가장 잘 알려진 것은 6색상환이다. 괴테는 비록 거기에 파랑과 노랑 두 가지 원색만이 존재하며 모든 색채가 그 두 가지로부터 비롯된다고 믿었지만, 르블롱의 빨강-노랑-파랑 기본 원색이 지배적이었기에 완성된 괴테의 색상환은 그 규칙을 반영한다. 오늘날 우리가 예술가의 기본 스펙트럼으로 알고 있는 빨

강, 주황, 노랑, 초록, 파랑, 보라의 여섯 가지 색상환이다. 이것은 완벽한 시각 논리로 묘사될 수 있을 만큼 세련된 단순함을 보여준다.

괴테와 동시대인이었던 프랑스의 미셸 외젠 슈브뢸(Michel Eugene Chevreul, 1786~1889)은 그전의 르블롱과 마찬가지로 실용적인 관점으로 색채를 다루었다. 고블랭 태피스트리 작업의 대가였던 슈브뢸은 검은색 염료가 다른 색채 옆에 놓여 있을 때 검정의 깊이와 어둠을 잃어버리는 것 같아 어려움을 느꼈다. 슈브뢸은 삼원색 이론을 받아들였다. 그는 동시대비 현상을 관찰하고 상세히 보고했다. 그가 1839년에 발표한 논문 '색채의 조화 및 대비의 원리와 미술에서의 그들의 적용(*De La Loi du Contraste Simultane des Couleurs*)'은 회화의 인상주의 운동에 엄청난 영향을 미쳤다.

괴테의 감산혼합 색의 6색상 스펙트럼은 예술가들의 기준이 되었고, 뉴턴의 가시광선 색상들의 7색상 모델은 과학자들의 스펙트럼으로 남았다. 뉴턴과 괴테의 색채 이론 간의 논쟁은 이념사에 있어서 중요한 분열이었지만 불필요한 것이었다. 두 이론 모두 타당하지만 그 각각은 다른 실재를 기술하고 있다.

> 뉴턴은 원인(causes)을 보고 있었다.
> 괴테는 결과(effects)를 보고 있었다.

아마도 과학계에 종사하는 학생들은 시각예술을 추구하는 학생들과 대개는 같지 않고, 색채에 대한 두 이념 간의 차이가 충돌하는 일은 과거에는 드물었다. 괴테와 같은 디자이너가 그들의 감각의 증거에 따라 색채를 다루는 작업을 한다. 그들은 원인이 아닌 결과를 다루고 스튜디오 작업장에서 전통적으로 과학은 두드러지지 않았다. 컴퓨터로 만들어진 디자인의 도래로 게임은 바뀌었다. 오늘날의 디자이너들은 원인과 결과 모두 이해해야 하며, 두 실재 내에서 그리고 두 실재 간에 작업할 수 있어야 한다.

과학적 모델 : 체계화된 색채

슈브뢸과 괴테는 타고난 관찰자이자 강박적인 기록자였다. 이들의 뒤를 이은 19세기 후반과 20세기 초반 대다수의 색채 이론가들은 자신들의 관찰을 공식적인 시스템으로 엄격하게 구성하는 과학적인 시스템으로 작업했다. 이러한 이론가들은 질서, 사실, 과

학적 진실로서 색채에 관해 기술했다. 규칙, 통제, 질서를 강조하였는데 목표는 이해할 수 있는 색 체계를 만들고, 그 안에서 색채 조화 불변의 법칙을 발견하는 것이다.

초기 색 체계는 직사각형, 삼각형, 원형의 2차원 차트로 색채를 제시했다. 초기 작가들이 개념화했던 3차원 모델로서 색채의 개념은 미국인 앨버트 먼셀(1858~1918)에 의해 널리 알려지기 시작했다. 먼셀은 1921년 첫 번째 저서 색채의 문법(*A Grammar of Colors*)에서 확장을 위한 무한한 공간으로 '색채 나무(color tree)'를 제안했다. 먼셀의 색채 공간은 점진적인 단계로 구성된 색상은 검정에서 흰색까지의 수직적인 명도축 주위를 회전한다. 먼셀 이론에서 가능한 모든 색채를 보여줄 수 없지만, 이들 각

그림 7.2 색채 구성
색 체계는 색상, 명도, 채도에 의해 구성된다. 이 삽화에서 색조는 회색으로 표현된다.

각은 글자와 숫자로 쓰인 코드 위에 배치된 자리가 있다. 먼셀은 "당연히 모든 지점(의 색채)에는 규정된 숫자가 있다." 그래서 "위치나 상징이 준비되지 않은 새로운 색채란 발견될 수 없다."고 하였다.[7]

순색은 두 가지 방법 중 하나에서 채도가 감소될 수 있다. 무채색 회색을 추가하거나 보색을 추가하면 순색을 약하게 할 수 있다. 먼셀 색채 나무 주변에서 각각의 순색은 동일한 명도의 순수한 회색에 의해 약화될 수 있다. 각 색상은 채도가 단계별로 감소하는 중심축을 향해 이동하여 동일한 명도의 회색에 이르게 된다. 색상의 강도는 단계마다 감소하지만 개별 수평 가지를 따라 명도는 일정하게 유지된다. 대비에 의해 서로 약화되는 보색 색채들은 그들이 서로를 향해 이동함에 따라 각 단계에서 채도와 명도 모두 변한다. 그들이 만나는 곳에서 무채색인 회색에 이르는 대신에 반대되는 각각의 쌍은 중성색에 이른다. 중성색은 단독으로 쌍을 이루는 시각적인 논리다. 이둘 간의 완전한 간격의 연속은 자연스러운 진행으로 받아들여진다. 먼셀 색 체계에서

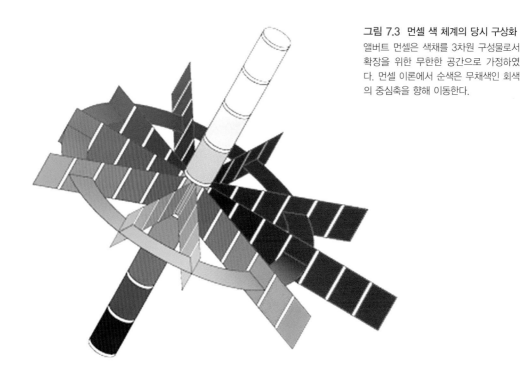

그림 7.3 먼셀 색 체계의 당시 구상화
앨버트 먼셀은 색채를 3차원 구성물로서 확장을 위한 무한한 공간으로 가정하였다. 먼셀 이론에서 순색은 무채색인 회색의 중심축을 향해 이동한다.

색상들은 각각의 보색 맞은편에 있지만 독립적이다. 보색의 혼합으로 만들어진 약화된 색상의 전체 범위가 부재한다. 먼셀은 두 개의 나무로 색채 공간을 보여줘야 했을지도 모른다. 두 번째 나무는 명도 단계가 일치하는 3차색이 중앙축을 향해 움직이는 것으로 거의 종합적인 색채 공간의 구상화였을지도 모른다.

동일한 기준을 참조하는 개인들 간에 색채 정보를 교류할 때 색채 번호 시스템은 매우 큰 가치가 있다. 이들은 가산혼합 혹은 감산혼합 색채에 똑같이 유용한데 웹디자인, 페인트와 잉크를 위한 차트, 다른 무수한 제품에서 색채 혼합을 구체적으로 명시하는 데 필수적이다. 그러나 색채 번호는 색채를 **이해하기 위한** 도움으로는 무의미하다. 색채를 위한 문자, 숫자, 수식은 창조적인 진행을 뒤따르는 필수적인 제작 보조물이다.

초기의 많은 색채 이론가들처럼 먼셀의 원작은 색채와 도덕성의 산만한 연관성을 담고 있다. 괴테를 뒤따라 먼셀은 색채의 선택을 성격과 도덕성과 연관 지어 "차분한

그림 7.4
3차원의 색채
학자적 색 체계에서
자주 등장하는 가상
의 색입체

색채는 훌륭한 취향의 표시이다. " 그리고 "우리 아이들이 잘 자라기를 바라면서 야만적인 (가령 형형색색으로) 취향을 부추기는 것부터 시작할 수 있겠는가?"[8]라고 분명히 말했다.

독일 화학자이자 노벨상 수상자인 빌헬름 오스트발트(Wilhelm Ostwald, 1853~1932)는 색채 과학(*Color Science*)에서 개념적인 구조물을 완전한 이론으로 전개했다. 8색상 스펙트럼을 다룬 오스트발트의 후기 저작 색채입문(*The Color Primer*)은 독일 학교와 영어권 학교에서 색채 이론을 위한 필독서가 되었다. 바우하우스 운동에 참가한 예술가들에게도 막대한 영향을 끼쳤다.

빌헬름 폰 베졸트(Wilhelm von Bezold, 1837~1907)와 루트비히 폰 헬름홀츠(Ludwig Von Helmholtz, 1821~1894)는 성장해 가는 색채 저서들의 본체에 과학적인 사실들을 제공했다. 색각의 심리학과 생리학, 심지어 색채 치유는 과학자들에게 점차 큰 관심 분야가 되었다. 20세기 초까지 색채학은 엄청나게 광범위한 주제였으며, 과학과 예술에 양다리를 걸친 불안정한 위치였다. 이러한 모호함은 독일 건축가 발터 그로피우스(Walter Gropius)에 의해 1919년 창립된 디자인 그룹 바우하우스의 예술가와 디자이너들에 의해 종식되었다.

바우하우스 그룹은 뉴턴에게 도전한 괴테 이후로 보인 적 없는 색채학에 대한 관심을 불러일으켰다. 색과 색채학의 탁월한 연구자들인 파이닝거, 클레, 칸딘스키, 이텐, 앨버스, 슐레머 등은 지성과 재치, 활기를 갖고 새로운 방향에서 색채에 접근하였다.

비록 과학적인 스타일에 반하는 과거의 일부 요소들이 불가피하게 그들의 저술을 침해했지만, 그들은 과학으로서의 색채학과 예술과 미학으로서의 색채학 사이에 명확한 분리를 만들어 냈다. 빛은 물리학의 영역으로 남았으며, 화학과 공학은 착색제의 본질을 인수받았고, 심리학과 생리학, 의학은 지각을 위한 활동무대가 되었다.

요하네스 이텐(Johannes Itten, 1888~1967)은 일련의 대비 시스템과 대립의 영향으

로서 색채를 탐구하면서 괴테를 계승하였다. 그는 유일하게 지각에 근거하여 색상대비, 명도대비, 채도대비, 한난대비, 보색대비, 동시대비, 면적대비의 7가지 색채대비 이론을 세웠다.

보색 관계에 근거한 일련의 감정으로서 색채 조화를 코드화하고 기하학적인 형태로 기호화하였다(그림 7-7 참조). 비록 이러한 감정들은 수학적인 기반을 두고 있었지만, 색채 이론에 대한 이텐의 접근은 이에 앞선 많은 이론보다 특히 덜 엄격하다. 이텐은 수리적인 관계 못지않게 개인적인 지각에 초점을 두고 있다. 의미심장하게도 그의 주요한 저작물의 제목은 색채의 예술(*The Art of Color*)이다.

숫자에 의한 색채

색 체계는 색채 조화의 법칙을 찾기 위한 구조적인 영역으로 세워진 공식적인 체계이기 때문에 이론가들의 첫 번째 관심이었다. 그러한 탐구의 첫 번째 관심은 색상들 간의 관계였으며, 명도와 채도는 두 번째 요소로 간략하게 언급되었다. 조화 법칙을 추구했던 개개인의 저자들은 한 가지 또는 두 가지 방식으로 결론지었다. 색채 조화의 기본은 순서이고, 더 명확하게 말하자면, 조화는 보색상 간의 균형 잡힌 관계에 있다는 결론이다. 괴테는 계속해서 색채 조화를 균형으로 간주하였다. 이텐은 "색채 조화의 개념은 주관적인 태도의 영역에서 객관적인 원칙의 영역으로 이동되어야 한다."[9]고 말했다. 오스트발트는 "색채 조화의 기본 원칙은 조화=질서이다."[10]라고 언급했다. 먼셀은 그의 구조화된 표를 만들고 "우리가 조화로운 색채라고 부르는 것은 사실상 균형이다."[11]라고 결론지었다. 보색 간의 균형이 색채 조화의 첫 번째 원칙이라는 완벽한 의견의 일치였다.

고대의 수학적인 균형의 이상은 색상이 흔히 숫자 또는 기하학적인 형태와 연관되어 있다는 조화의 법칙을 추구하는 완전한 부분이었다. 보색 관계에 근거하여 조화의 수학적인 균형 이론을 대표하는 두 가지 예가 있다. 쇼펜하우어는 색채 스펙트럼에서 빛의 반사가 동일한 것이 본질적으로 조화롭다는 이론을 제시했다. 괴테의 색상환을 기초로 여섯 가지 원색에 대해 개별적인 광도 스케일을 제안하였다. 개별 색상은 다른 색상들과 비교하여 빛 반사(혹은 명도)를 표현하는 숫자가 할당되어 있다. 가장 밝은 노랑은 가장 높은 숫자인 9가 할당된다. 가장 어두운 순색인 보라는 3이 할당된다. 빨

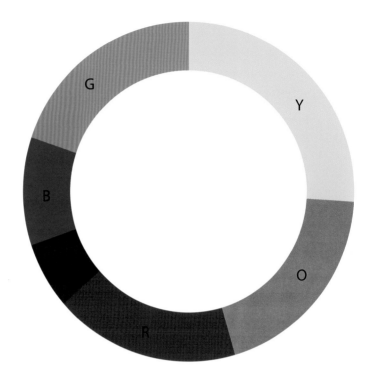

그림 7.5 쇼펜하우어의 색채 조화의 원

쇼펜하우어의 조화로운 색채 원은 불균형한 원호이다. 각각의 보색쌍은 빛 반사가 동일함을 의미한다.

강과 초록은 명도가 같고, 파랑과 주황은 다른 것들과 상대적으로 위치한다.

빨강	주황	노랑	초록	파랑	보라
6	8	9	6	4	3

함께 더해진 모든 숫자의 총합은 36 또는 360도 완전한 원이다. 각각의 보색쌍을 더하면 총합이 12 또는 120도의 원이다. 이와 같이 각각의 보색쌍이 색상환의 3분의 1을 차지하게 되면 모든 색채는 수학적으로 완벽한 균형을 이룬다.

$$\text{빨강+초록} : 6+6=12$$
$$\text{파랑+주황} : 4+8=12$$
$$\text{노랑+보라} : 9+3=12$$
$$\overline{36}$$

이 색상환이 순색 간의 명도의 차이를 인정한 반면, 색상환이 끌어낸 결과는 기만적이다. 노란 시편의 면적보다 3배 많은 순색 보라의 시편이 필연적으로 노랑과 같은 양의 빛을 반사하지 않는다. 색채의 빛 반사는 그들의 면적 작용이 아니다. 이것이 설명하는 것은 매우 효과적으로 순색들 간에 명도 차이를 느끼는 방식이다.

쇼펜하우어의 이론을 줄무늬 티셔츠로 설명할 수 있다. 각각의 셔츠가 조화를 이루기 위해 빨강과 초록은 줄무늬의 폭이 동일해야 하고, 보라와 노랑은 보라 줄무늬 폭이 노란 줄무늬 폭의 3배여야 하며, 파랑과 주황은 파란 줄무늬 폭이 주황 줄무늬의 2배여야 한다.*

그림 7.6
(쇼펜하우어에 따르면)
조화로운 티셔츠

이텐은 자신이 '조화로운 화음'이라고 부르는 것을 보여주기 위해 색상환 위에 기하학적인 형태(사각형, 직사각형, 삼각형, 육각형)를 겹쳐놓고, '구성을 위한 기초로 사

* 색채의 예술(1961) 59페이지에서 그리고 색채의 요소(1970)에서 다시 한 번, 요하네스 이텐은 순색에서 빛 반사를 위한 숫자의 연속을 괴테에게서 가져온다. 이러한 자료는 괴테의 색채론(1971)어디에도 나오지 않는다. 알베르스는 괴테가 자신의 색상환이 훼손되어 '실망'했다고 언급하면서 이 이론은 쇼펜하우어가 창조한 것이라고 말했다(Albers 1963, p. 43). 알베르스의 귀속이 맞는 것 같다.

용할 수 있는 체계적인 색채 관계'라고 불렀다.[12] 개별적인 색채 화음은 측정할 수 있는 비율로 보색을 설명한다. 각 화음의 음표에 위치하는 기하학적인 점들로 화음을 2색, 3색, 4색, 6색으로 '기술'하였다. 분열 보색으로 불리는 직사각형과 육각형의 구성체는 중간색을 포함한다. 그러나 어떤 화음도 보색 관계를 빗나갈 수 없다. 그 각각은 동일한 생각의 변형으로 반대로 제시되는 삼원색의 조화이다.

그림 7.7
요하네스 이텐의 조화로운 색채 화음
각각의 조화는 보색 관계에 기초하고 있다.

새로운 관점

바우하우스에서 이텐의 동료였던 요제프 알베르스 (1888~1976)는 색채 구조의 전통과 최종적으로 결별을 이뤄냈다. 알베르스는 1930년 초반 나치 독일에서 벗어나 자신의 교수법을 예일대학교에 가져갔다. 그는 미국 색채론에 있어 가장 영향력 있는 인물이 되었지만, 그의 저서 색채의 상호작용(1963)에는 흔한 색 차트나 시스템은 전혀 포함하고 있지 않았다. 알베르스는 색 체계의 개념에는 기여하지 않았고, 새로운 역할을 수행했다.

알베르스는 직관적인 관점과 스튜디오 실습으로부터 오는 색채를 실제로 이해하도록 가르쳤다. 그는 지각한 색채의 불안정성과 관계성 그리고 시각 훈련의 힘을 강조했다. 동시에 이러한 불안정적인 영역에서도 예측할 수 있는 효과는 존재하며 통제할 수 있다고 가르쳤다. 색채의 상호작용(1963)에서 알베르스는 앞선 세대들의 이론을 대수롭지 않은 것으로 무시하면

서 "이 책은 …… 이러한 체계를 전복하며, 결국 실천의 결론인 이론 앞에 실천을 위치시킨다."고 주장했다.[13] 의식적인 선택보다 시각적인 경험이 우리의 색채 지각 방식을 결정한다고 인식한 것은 알베르스가 처음은 아니었다. 그러나 그는 구조적이거나 지적인 고려보다 시각 경험의 탁월함을 처음으로 강력히 주장하였다. 알베르스에게 시각 경험은 이론이 아니라 최고 권위자였다.

20세기 후반의 색채 연구의 초점은 철학적인 탐구에서 심리학적이고 동기적인 색채의 효과에 대한 관심으로 옮겨졌다. 예를 들어 온 산업계는 현재와 미래 소비자의 색채와 색채 배색 선호를 알아내는 데 전념한다. 동시에 색채 이론가들은 계속해서 절대적인 것에 대해 탐구한다. 만족스러운 색채의 조화에 대해 시간이 흘러도 찾기 힘든 절대적인 원칙들이 실제로 존재하고, 발견되기를 기다리고 있다는 장기간의 추정이자 어쩌면 희망이다.

주

1 Birren 1987, page 11 and Hope 1990, page 189.

2 Lecture 1941, page 3.

3 Goethe 1971, page 13.

4 Lecture 1941, pages 4 - 6.

5 Goethe 1971, pages 250 - 261.

6 Ibid. page 55.

7 Munsell 1969, page 10.

8 Ibid. page 41.

9 Itten 1969, page 19.

10 Ostwald 1969, page 65.

11 Munsell 1969, page 14.

12 Itten 1961, page 72.

13 Albers 1963, page 2.

- 아름다움과 조화가 수학적인 질서의 당연한 결과이며 불가분의 관계라는 그리스인들의 이상은 여전히 확고한 자리를 차지하는 전제이다. 모든 색채가 검정과 흰색 또는 명암으로부터 비롯되었다는 아리스토텔레스의 전제는 18세기까지 사실로 받아들여졌다. 유럽의 18세기에는 모든 자연 현상에 대해 신비적이기보다는 합리적으로 설명하려는 참신하고 활발한 연구가 진행되었다. 그때부터 오늘날까지 계속된 이러한 논문들은 색채론으로 알려진 지식에서 집합적인 중심부를 이룬다. 색 체계는 색채학자들에게 첫 번째 고려사항으로 색채 조화의 법칙에 대한 중요한 모든 탐구가 일어날 수 있는 장이 된다.

- 아이작 뉴턴은 초기 색채 이론의 주요 인물이다. 뉴턴은 태양광을 프리즘에 통과시킴으로써 빛을 구성하는 파장들로 나눴고 이로부터 색의 근원을 가정하였다. 빛만이 색채를 발생시킨다는 것과 빛익 7가지 스펙트럼 색상의 뉴턴의 결론은 현대 물리학의 기초로 남아 있다. 뉴턴은 연속된 경험으로서 색채의 개념을 만들어 냈다. 그는 스펙트럼의 빨강부터 보라를 연결하여 7가지 색상을 원으로 도식화했다. 뉴턴 시대의 사람들은 그의 저작을 빛이 본질이 아닌 색채의 본질에 관한 것으로 보았다.

- J. C. 르블롱(1667~1741)은 안료의 빨강, 노랑, 파랑이라는 기본적인 특성을 발견하였다. 모지스 해리스(Moses Harris, 1731~1785)는 르블롱의 삼원색을 사용하여 처음이라고 알려진 인쇄된 색상환을 만들었다(1766년경).

- 괴테는 뉴턴의 이론이 틀렸다는 것을 증명하기 위해 논문을 발표했다. 괴테는 빛이 아닌 색채로 보았고, 현실에서 경험되는 것과 같이 그들 자체를 독립체로서 보았다. 동시대 사람으로 독일 화가인 필립 오토 룽게(Otto Philip Runge, 1770~1840)는 현재 보색이라고 하는 것의 개념화를 공유했다. 현대 색채학의 거의 모든 개념을 괴테 저서에서 찾아볼 수 있다. 괴테의 감산혼합 색의 6색상 스펙트럼은 예술가들의 기준이 되었다.

- 뉴턴은 원인을 보고 있었고, 괴테는 결과를 보고 있었다. 오늘날의 디자이너들은 가산혼합과 감산혼합의 빛과 물질의 재료를 모두 사용하여 작업할 줄 알아야 한다.

- 슈브뢸은 1839년에 발표한 논문 '색채의 조화 및 대비의 원리와 미술에서의 그들의 적용'에서 동시대비 현상을 관찰하고 상세히 보고했다.

- 19세기 후반과 20세기 초반 대다수의

색채 이론가들은 자신들의 관찰을 공식적인 시스템으로 엄격하게 구성하는 과학적인 시스템으로 작업했다. 2차원 차트로 색채를 제시했다. 먼셀은 1921년 첫 번째 저서 **색채의 문법**(*A Grammar of Colors*)에서 확장을 위한 무한한 공간으로 '색채 나무(color tree)'를 제안했다. 먼셀 색채 공간의 점진적인 단계로 구성된 색상은 검정에서 흰색까지의 수직적인 명도축 주위를 회전한다. 먼셀 이론에서 가능한 모든 색채를 보여줄 수 없지만 이들 각각은 글자와 숫자로 쓰인 코드 위에 배치된 자리가 있다. 색상들은 각각의 보색 맞은편에 있지만 그것으로부터 독립적이다. 보색의 혼합에 의해 만들어진 약화된 색상의 전체 범위가 부재한다.

- 빌헬름 오스트발트(Wilhelm Ostwald, 1853~1932)는 **색채 과학**(*Color Science*)에서 개념적인 구조물을 완전한 이론으로 전개했다. 오스트발트의 후기 저작 **색채입문**(*The Color Primer*)은 독일 학교와 영어권 학교에서 색채 이론을 위한 필독서가 되었다. 빌헬름 폰 베졸트(Wilhelm von Bezold, 1837~1907)와 루트비히 폰 헬름홀츠(Ludwig Von Helmholtz, 1821~1894)는 성장해 가는 색채 저서들의 본체에 과학적인 사실들을 제공했다.

- 색채 번호 시스템은 웹디자인, 페인트와 잉크를 위한 차트, 다른 무수한 제품에서 색채를 구체적으로 명시하는 데 유용하다. 그러나 색채 번호는 색채를 이해하기 위한 도움으로는 무의미하다.

- 1919년에 설립된 디자이너 그룹인 바우하우스의 작가들은 과학으로서의 색채학과 예술과 미학으로서의 색채학 사이에 명확한 분리를 만들어 냈다. 요하네스 이텐(Johannes Itten, 1888~1967)은 일련의 대비 시스템과 대립의 영향으로서 색채를 탐구하면서 괴테를 계승하였다. 그는 유일하게 지각에 근거하여 색상대비, 명도대비, 채도대비, 한난대비, 보색대비, 동시대비, 면적대비의 7가지 색채대비 이론을 세웠다.

- 역사적으로, 색채 조화의 법칙의 주요 관심은 색상 간의 관계였다. 색채 조화는 보색상 간의 균형 잡힌 관계에 있다. 이텐은 자신이 '조화로운 화음'이라고 부르는 것을 보여주기 위해 색상환 위에 기하학적인 형태(사각형, 직사각형, 삼각형, 육각형)를 겹쳐놓고 비율로 보색을 설명한다.

- 요제프 알베르스(Josef Albers, 1888~1976)는 그의 저서 **색채의 상호작용**(1963)에서 지각한 색채의 불안정성과 관계성 그리고 시각 훈련의 힘을 강조했다.

8 | 색채 조화

> 개별적인 또는 조화로운 색채의 즐거움은 감각 기관인 눈으로 경험하지
> 만 나머지 기관에 조화로움의 유쾌함을 전해준다.
>
> ─ 괴테

아름다움을 찾은 주변과 대상은 존중하고 보살피며, 매력적이지 않은 것들은 업신여
기고 무시하고 심지어 손상시키게 된다는 디자인 이론이 있다. 행복의 추구는 언제나
아름다움의 추구를 내포한다.

아름다움을 찾아서

아름다움(미)은 한 가지 혹은 그 이상의 감각에 즐거움을 주는 대상이나 경험의 특성
이다. 색채나 소리, 향기는 아름다울 수 있다. 아름다움이 있는 곳에서의 기쁨은 인간
조건에서 숨쉬기만큼이나 자연스럽다.

　조화는 두 가지 혹은 그 이상의 다른 것들이 함께 하나로 느껴질 때, 즐거운 경험이
뒤따르는 만족스러운 상태이다. 조화는 완벽하고 연속적이며 자연스럽게 지각된다.
직관적으로 바로 딱 들어맞는 상황이라는 느낌이다. 조화로운 상황에서 모든 것이 균
형 잡혀 있고, 모든 것은 **있어야 할 곳에 있다.** 행복한 가족은 조화롭게 살고, 남성 4부
합창단은 조화롭게 노래하며, 벌새는 자연에서 조화롭게 살아간다. 조화로운 경험은
부족하거나 놀랍지 않다.

색채 조화는 두 가지나 그 이상의 색채들이 함께 하나로 느껴질 때, 기분 좋은 전체적인 인상을 발생시킨다. 단일한 색채는 아름다울 수 있지만 조화롭지 않을 수 있다. 조화는 요소들의 **집단화**를 요구한다. 조화로운 채색의 중요한 특징은 인위적이지 않고 자연스러워 보인다는 것이다. 각각의 색채는 다른 색채들과의 관계에서 자연스러워 보이고, 어떤 색채도 부적절해 보이지 않는다. 괴테의 말을 빌리면 소화로운 색채의 구성은 "우리의 감각에 따라 서로 조화되는 것"[1] 같다.

색채가 잘 사용되기 위해 색채 자체가 만족스러울 필요는 없다. 특정 색채를 싫어함에도 그들을 조화로운 방식으로 사용하는 것은 완벽하게 가능하다. 특정 색채가 '끔찍'하다고 주장하는 누군가는 마치 초콜릿보다 바닐라를, 오페라보다 재즈를 선호하는 것처럼 개인적인 취향을 표현하는 것이다. 어떤 색채도 본질적으로 '나쁜' 것은 아니다. 색채 조화를 만들어 내는 것은 구성 내에서 색채 간의 관계이지 색채 그 자체가 아니다.

요하네스 이텐은 색채 조화를 "두 가지 혹은 그 이상 색채들의 연합 효과"[2]로 간단하게 정의하였다. 아름다움을 의미하는 조화는 배색된 색채들의 하나의 가능한 결과에 지나지 않는다. 모든 색채 배색이 조화로운 것을 의미하지는 않는다. 조화는 혼돈보다 더 만족스럽지만 더 흥미롭거나 흥미진진할 필요는 없다. 디자인 테마가 특이하고, 시각적으로 공격적이고, 심지어 어지럽게 만드는 뚜렷하게 **아름답지 않은** 색채를 요구할 수도 있다. 색채의 부조화 배색이 디자인에서 중대한 역할을 한다.

함께 사용된 색채들의 영향력에 대한 좀 더 포괄적인 용어는 **색채 효과**이다. 색채 효과는 두 가지 넓은 범주로 나뉜다. 첫 번째는 **색채 조화**로 색채 배색의 아름다움이나 만족스러움에 대한 전통적인 개념이다. '두 가지 이상의 색채가 주는 **만족스러운 혼합 효과**'는 색채 조화에 더 가까운 정의이다. 두 번째는 **시각적인 충격**이다. 즉, 디자인이나 이미지의 시각적인 영향력에 대한 색채 선택과 배색의 결과이다.

성공적인 배색은 목적에 따라 실현된다. 배색이 조화로운지 조화롭지 않은지에 대해 생각하기보다는 그들이 성공적인지 그렇지 않은지로 생각할 수 있다. 컬러리스트는 색채 선택에 성공하기 위해 무엇을 해야 했나? 명도 충격, 높은 시인성, 혹은 고급스러운 제안을 하는 이미지를 만들기 위해서는? 보는 사람을 놀라게 하고, 흥분시키며, 혹은 어지럽게 하기 위해서는? 특정한 제품이나 개념에 연상을 불러일으키기 위

해서는? **색채 효과**는 색채 사용의 중심이 되는 화두를 망라한다.

당면한 문제를 해결하는 데 있어 무엇이 색채 그룹을 함께 작용하게 하는가?

조화의 오래된 '법칙'은 지금은 구식인 것처럼 보이지만 조화를 일으킨 관찰은 여전히 새롭고 유효하다. 이들은 색채 조화를 수행하기 위한 출발 지점으로서 엄청나게 유용하다. 색채 조화를 위한 일련의 '법칙'이 포괄적인 것은 아니며, 단일 요인이 그것을 결정하지는 않는다. 색상, 명도, 채도 사이의 간격, 완성도 등 색채 구성의 모든 면이 조화 효과에 기여한다. 모든 것이 고려될 때 역사적인 이론, 개인적인 취향, 현재의 트렌드, 문화적 편견을 초월하여 색채 조화가 이루어질 수 있다. 요제프 알베르스가 완벽하게 진술한 전제에서 색채 조화를 발견할 수 있다. "여기서 시종일관 중요한 것은 이른바 지식이 아니라 시각, 즉 보는 것이다."[3]

간격과 조화

인간 지성은 모든 것에서 질서를 추구하는 것으로 일컬어진다. 어떤 종류의 것이든 논리적인 순서로 물건을 놓는 것은 저항할 수 없다. 아이들은 말이 트이기에 앞서 블록이나 장난감을 크기 순서로 배열하면서 이를 증명한다. 어른들은 작은 것, 중간 것, 큰 것으로 지정하거나 문자나 숫자를 오름차순 혹은 내림차순 같은 방식으로 정확하게 정보를 통제한다. 간격, 특별히 등간격은 일종의 지각적인 순서를 표현한다. "여기서 중요한 것은 …… 보는 것"이라는 알베르스의 전제는 물건을 순서에 따라 놓는 자연스러운 인간의 성향을 인정한다. 먼셀은 조화로움으로 '순조로운 순서'[4]를 말한다. 등간격은 눈과 뇌가 작동하기 쉽게 한다. 그들은 시각적으로 지적으로 편안하다. 그들은 도전하거나 방해하지 않는다. **어떤 색채 간에라도 시각적으로 논리적 단계의 연속은 본질적으로 기분을 좋게 한다.**

예상 밖의 요소들 사이에 간격을 만드는 것은 되풀이되는 문제에 대응하는 것이다. 예를 들어 언뜻 보기에 조화롭지 않고 끔찍해 보이는 색채를 사용하도록 강요받을 때 좋은 결과를 성취하는 방법이다. 모드 고모의 미나리아재비 같은 노란 안락의자를 당신이 물려받았는데, 오래된 먼지투성이의 장밋빛 양탄자 위에 놓아야 한다. 둘 사이에

그림 8.1 **작동하기**
겉으로 보기에 부조화
한 두 색채 간의 간격
을 만들어 주면 만족스
러운 배색이 된다.

일련의 간격인 색채를 소개하는 것은 시각적인 다리를 만들어 질서에 대한 인간의 요구에 대응하는 결합관계이다. 예상 밖의 배색이 처음 보기에 어떻든 간에 일련의 간격은 시각이 논리적으로 받아들이는 일종의 질서를 확립할 수 있다. **관련 없는 색채들 사이에 일련의 간격을 만드는 것은 조화로운 집단으로 변환시키는 주요 방법이다.**

가끔 색채 구성은 너무 '희박'하거나 흐릿하다. 본래의 색채 주제를 건드리지 않으면서 색채 범위를 확장시킨 색채들 간에 간격을 추가하면 한정된 색채 범위를 풍부하게 할 수 있다. 만약 색채가 명도 간에 유사하거나 전반적인 인상이 밋밋해 보인다면, (색상 변화 없이) **명도** 단계를 추가하여 이를 성취하는 두 번째 방법이다.

간격의 **배열**이 반드시 중요한 것은 아니다. 본질적으로 조화로운 색채 사이의 점진적인 간격은 쉽게 관찰되지만, 구성에서 여러 차례의 선형적인 증가는 이해가 되지 않는다(그림 8.3 참조). 동일한 구성 안에서 어떤 색채 특성(색상, 명도, 채도 또는 이들 간의 혼합)의 등간격은 그들이 어떻게 배열되었든 간에 임의의 간격보다 더 만족스럽게 하는 경향이 있다.

색상과 조화

역사적으로 색채 조화에 대한 탐구는 색상 간의 관계, 더 명확히 말하자면 조화와 보색 간의 관계성에 중점을 두어 왔다. 보색의 구성은 패션에서 자동차 디자인까지 모든 종류의 제품군에서 아주 흔하다. 빨강(또는 분홍)과 초록, '복숭아색'(주황)과 파랑, '자주색'(보라)과 '금색'(노랑)은 지속적으로 되풀이하여 발생하는 팔레트이다.

괴테가 '보색을 완성색'이라고 말했을 때, 눈은 삼원색이 모두 존재하는 평형 상태를 추구한다는 점을 상기시킨다. 보색 관계에 있는 색채들은 **생리학적**으로 만족을 준다. 눈은 일터에서보다 쉼터에서 더 편안하며, 편안함은 기쁨을 준다. 알베르스의 '보는 것'이 다시 한 번 문제의 핵심이 된다. 가장 근본적인 수준에서 시각 경험은 색채

조화의 보색 이론을 입증한다.

그러나 즐거움을 주는 모든 팔레트가 보색으로 구성된 것은 아니다. 단일색을 **단색상 구성** 또는 3차색이 아닌 2개의 원색으로 구성된 **유사 배색**처럼 다양한 명도나 채도로 사용하면 채색은 조화롭다. 조화로운 색상 배색이 가능한 메뉴는 더 간단한 일이다.

<center>**함께 사용된 색상은 조화로울 수 있다.**</center>

이것은 함께 사용된 어떤 색상들이라도 다 조화롭다는 의미가 아니다. 단지 본래부터 나쁜 배색이란 없다는 것을 의미할 뿐이다.

명도와 조화

비록 명도의 주요 기능은 대비로서 대상과 바탕의 분리를 만드는 것이지만, 전통적인 색채 이론은 명도와 조화에 대해 다음 세 가지 개념을 제시한다.

<center>
균등한 명도 간격은 조화롭다.

중간 명도는 조화롭다.

다른 색상의 동일한 명도는 조화롭다.
</center>

그림 8.2
균등한 명도의 조화
어떤 디자인이 더 매력적인가?

보기 좋게 하기 위해서 명도 범위를 밝은 것에서 어두운 것까지 극도로 확장시킬 필요는 없고, 선형적으로 진전되도록 배열될 필요도 없다. 명도 간격은 각 단계들이 등거리 간격을 유지하는 한 조화롭게 보일 것이다. 동일한 이미지가 규칙적인 명도 단계와 불규칙적인 단계를 사용해 제시되었다면 균등한 간격의 형태가 선호된다는 것은 거의 불변적일 것이다. 이것은 명도와 조화, 그리고 동시에 어떤 종류의 등간격이리도 색채 조화에 기여한다는 큰 개념 간 하나의 관계를 보여준다.

'중간 명도는 조화롭다'라는 두 번째 전제는 극도로 밝거나 극도로 어두운 색상은 유쾌하지 않다는 것을 의미한다. 이 개념을 검토해 보기 위해 먼저 명도 스케일의 가장 어둡고 가장 밝은 것을 제외하고 고려한다. '중간 명도'란 단지 몇 가지 샘플만 의미하지 않는다. 중간 명도 안에 밝고 어둠의 범주가 충분하다.

중간 명도가 훨씬 어둡거나 밝은 변화보다 **선호된다**는 것은 사실이다. 중간 명도는 보기에 쉽고 식별하기도 쉽다. 어떤 관찰자라도 최소한의 노력으로 다른 것들과 구별될 수 있는 색채들을 우선적으로 선택할 것이다. 중간 명도가 본질적으로 '조화롭다'는 생각은 조화로움의 개념을 시험하였고, 실패하였다. 중간 명도를 '조화로운 것'으로 특성화하기보다 자주 **선호된다**고 말하는 것이 더 정확하다. 중간 명도가 색채 조화의 결정 요인은 아니다. 극도로 어두운 것과 밝은 것을 포함한 모든 명도는 조화로운 팔레트를 생성하는 데 있어서의 잠재력이 동일하다.

그림 8.3
동일한 명도 조화
동일하거나 유사한 명도의 풍부한 색채들은 바탕과 명도대비를 이룰 때 만족스러운 효과를 준다.

'다른 색상의 동일한 명도는 조화롭다'는 마지막 전제는 뚜렷하게 다른 두 가지 면이 있는데, 각각의 성공은 컬러리스트의 의도에 의한 것이다. 첫 번째, 유사하거나 동일한 명도의 색상들은 어둡거나 밝은 바탕과 대비되는 **적용색**으로 쓰일 때 좋아 보일 수 있다. 바탕으로부터 나타나는 이미지나 패턴은 명암 대비와 관련되는 '전진과 후퇴'의 인상이 부족하기 때문에 납작하지만, 풍부한 색채의 출현은 다른

종류의 흥미와 활기를 전해 준다.

유사하거나 동일한 명도의 색상은 대비되는 **바탕 없이 어떤 이미지도 의도하지 않을 때** 멋진 조화를 만들어 낸다. 가장 아름다운 돌, 도자기 제품, 책의 면지, 직물, 벽지 완성품 가운데 몇 가지는 비슷한 명도를 가진 다른 색상들의 상호작용에 의존한다. 유사한 명도 색채의 조화는 몇 가지 시각적 혼합 특성을 공유하지만, 명도가 유사한 큰 색채 면적은 하나의 새로운 색채로 섞이지 않는다. 대신에 어떠한 이미지나 패턴을 생성하지 않고, 부드러운 모서리와 포착하기 어려운 색채 덩어리가 떠 있는 표면을 만들어 낸다. 풍부하고 다채로운 표면이 단독으로 쓰이거나 명도가 대비되는 이미지 혹은 그들 위에 놓이는 패턴을 위한 바탕으로 사용되거나 간에 이들은 눈부시게 아름다울 수 있다.

그림 8.4
동일한 명도 조화
유사하거나 동일한 명도의 다른 색상은 풍부한 표면 효과를 만든다. 그들은 단독으로 쓰이거나 명도대비 패턴을 위한 바탕으로 쓰일 수 있다.

채도와 조화

채도에 관한 고려는 특별히 3차원 구조인 색 체계에서 필수적인 부분이다. 다른 단계의 연속처럼 순색과 약화된 색채 간의 간격은 좋아 보이나, 색상 강도와 조화 간의 관계에서 간격의 조화가 유일한 한 가지 고려사항이다. **색채 구성은 전체적인 채도 단계가 비교적 일정할 때 가장 성공적이다.**

비교적 일정한 단계의 채도라고 해서 모든 색채가 동일한 명도 단계임을 의미하는

것은 아니다. 오뷔송(Aubusson) 카펫과 같은 복잡한 구성은 수십 개의 색상을 갖고 있으며, 그들 각각은 명도 단계가 다양할 뿐 아니라 채도 단계도 다양하다. 다양한 채도 단계를 포함한 복잡한 구성은 선명한 요소와 약화된 요소 간에 세심하게 계획된 균형을 요구한다. 더 밝아 보이거나 더 약화되어 보이는 단 하나의 누적 효과를 만들기 위해 밝고 흐릿한 요소들이 함께 구성된다.

일반적인 채도 단계가 확립되면 어떤 비정형 요소가 지장을 준다. 약화된 색채 팔레트에 한 가지 순색을 삽입하면 튀어나와 보인다. 선명한 색채들의 구성에 포함된 약화된 색들은 회색으로 보이거나 더러워 보이며, 후퇴된다. 주변의 깨끗하고 밝은색들 가운데서 얼룩처럼 보이게 된다.

색채 조화에서 채도의 역할은 그림에서의 역할과 다르다. 단계별로 혹은 점진적으로 색채를 약화시키는 것은 3차원을 묘사하는 고전적인 방법이다. 채도의 점진적인 간격은 더 밝

그림 8.7 복잡한 조화
현대적인 사본느리(Savonnerie, 프랑스 왕실 태피스트리 제작 공방) 카펫은 60개 이상의 색채를 포함하고 있지만 단지 세 가지 색상뿐이다.

Carpet design by David Setlow. Image courtesy of Stark Carpet.

은 색채를 점차적으로 튀어나와 보이게 하며, 날카로운 그래픽보다는 부드러운 인상을 만든다. 꽃무늬가 프린트된 텍스타일의 경우 밝은 초록에서 약화된 회색빛 초록까지의 진전은 부드러운 그림자 속으로 후퇴하는 나뭇잎을 연상시킨다.

약화된 색채 앞에서 눈은 휴식하기 때문에 순색에 비해 약화된 색들이 자연히 더 조화롭다는 주장은 많은 논란이 되고 있다. 이러한 생각 역시 조화의 정의에는 못 미친다. 선명한 색채 배색은 자극적이며, 약화된 색채 배색은 차분하지만 둘 다 본질적으로 다른 것보다 더 조화로운 것은 아니다. 색채 자신이 아닌 단지 그들 간의 관계가 색채 조화를 만든다. 조화로운 구성은 어떤 채도 단계의 색채 간에도 가능하다.

주된 그리고 부차적인 주제

복합적인 색채 구성은 추가적인 특성이 있다. 지배적인 색상군과 가장 흔하게는 유사 색채 그룹이다. 이들의 주요 테마는 보색이나 보색에 가까운 색채들의 더 작은 면적이 주는 생동감이다. 한 카펫은 파랑에서 초록 범위 내의 수십 가지 실로 만들어졌다. 어떤 것은 반짝이고 어떤 것은 약화되어 있다. 또 어둡거나 밝다. 파랑에서 초록은 주요 테마를 이루고 있고, 지배적인 색상군은 파란 초록이다. 보색인 빨강에서 붉은 주황의 작은 면적은 대조에 의해 파란 초록을 강조하고 평형 상태를 위한 눈의 요구를

만족시킴으로써 차가운 색상들을 지원하고 강화해 준다. 두 가지 이상 색상군이 겨루게 되면 주된 부차적인 색상 관계로 이루어진 색채 구성보다 일반적으로 주의를 끌기 어렵다.

몇 가지 조화로운 결론

성공적인 조화의 주요 특징은 완성도이다. 구성에 있어서 바탕은 주로 가장 넓은 단일 면적이고, 완성도의 개념은 바탕 색채가 비록 단순한 흰색이더라도 이에 대한 고려를 포함한다. 흰색은 다른 어떤 색상 이상으로 완전하지 않다. 모든 흰색은 노랑, 초록, 파랑, 회색, 보라 등 몇 가지 엷은 색채를 띠고 있다. 검정과 회색도 색채를 띠고 있으며 초록빛 검정, 파란빛 검정, 보랏빛 검정, 갈색빛 검정이 있다. 잘 선택한 바탕은 잘 알고 있는 색채 조화와 덜 만족스러운 색채 조화 간의 차이를 의미한다.

가장 많은 대중에게 호소하거나 이들의 관심을 끌기 위해 물체, 인쇄, 화면의 색채 대부분을 선택한다. 색채 조화의 가이드라인을 따르는 것이 보편적인 호소력을 갖는 특정 색채 배색을 보장하지는 않는다. 색채 선호에서 개인적인 편향의 요인이 언제나 존재한다. 그러나 우리가 조화롭다고 발견한 수많은 것들이 눈과 마음의 무의식적인 반응에서 비롯된다는 결론을 피할 방법은 없다. 뇌는 특정 종류의 배색에 대해 내포된 편향을 갖고 있다.

배색에 대한 선호가 생리 기능과 무의식에 의해 미리 결정되었다고 생각하면 조금 당황스럽지만, 이것은 이야기의 한 부분일 뿐이다. 조화의 인상은 평형 상태에 대한 눈의 요구, 시각적 편안함의 정도, 지각적인 논리에 대한 인간의 요구, 마지막으로 개개인의 감정적인 반응에 영향을 받는다.

눈은 편안함의 경계를 지시하기 때문에 조화로운 것에 대한 본능은 믿을 만하다. 우리는 자연의 우연한 아름다움을 즐긴다. 디자인에서 조화로운 채색은 우연이 아니며 의도적인 것이다. 디자이너의 마음, 손 그리고 눈이 각각의 새로운 팔레트를 만들고, 디자이너의 의도가 팔레트의 조화로움을 결정한다.

색채 조화를 탐색할 때 권위자에 대한 존경을 피하는 것은 좋은 연습이 된다. 전통적인 원칙은 유효하지만 범위를 제한한다. 조화의 '법칙'은 창조 정신을 억누른다. 원칙에 지나치게 집착하면 절대 새로운 아이디어가 떠오르지 않는다.

색채의 이해

이해하기 쉬운 것은 색채 조화에 대한 몇 가지 관찰을 검토하는 것이다.

- 색채 조화를 결정하는 것은 한 가지 요소가 아니다.
- 색상 간의 보색 관계는 조화의 강력한 기본 원리이지만 유일한 것은 아니다. 함께 사용된 다른 색상들도 조화로울 수 있다.
- 색채 간의 등간격은 조화에 기여한다. 색상, 명도, 채도, 또는 이들의 어떤 배색에서도 등간격은 만족스럽다.
- 색채 구성은 채도 수준이 상대적으로 일정할 때 조화로운 경향을 보인다.
- 복합 색채 구성은 유사색상의 지배적인 그룹이 작은 면적의 보색들에 의해 지원받을 때 가장 성공적인 경향이 있다.

조화를 넘어서 : 부조화 색채

색채 조화가 디자인의 좋은 아이라면, 완전히 반대되는 것은 부조화 또는 안 어울림이다. 부조화 배색은 불안감을 준다. 색채들이 서로 간에 관계가 없는 것처럼 보인다. 조화가 균형과 질서를 전달한다면, 부조화는 불균형과 불안, 초조, 혼란을 전달한다. 누락되거나 '상태가 나쁜 느낌'이다.

부조화 색채는 활동적이고 자극적이다. 그다지 유쾌하지는 않지만, 확실히 관심을 끌어당기는 방법이다. 의도적으로 색채 조화의 가이드라인을 무시했다면 그 결과는 깜짝 놀라게 되거나 혐오감을 줄 수 있다. 하지만 인상적일 수도 있다. 비호감의 배색은 그들만의 힘을 지니고 있다.

그림 8.8 부조화 색채
디자인에서 부조화 색채 배색은 그들만의 영역이 있다. 20세기 초반의 이러한 텍스타일 배색은 그 당시 유행이었다. 그러나 '유행을 따른 것'이 반드시 '조화로운 것'을 의미하지 않는다.

강렬한 충격을 주는 색채

몇 가지 디자인 문제는 즉각적인 주목을 끌 색채나 배색을 필요로 한다. 고명도대비만

그림 8.9 강렬한 충격을 주는 색채
강렬한 충격을 주는 색채는 부드러운 색채보다
더 빠르게 주목을 끈다.

으로 가장 강한 이미지가 만들어지고, 어떤 색상도 필요로 하지 않는 그래픽의 힘이다. 이미 강력한 이미지에 선명한 색채를 (대체가 **아닌**) 추가해도 이미지의 강도는 변하지 않는다. 대신에 보는 사람의 관심을 끄는 **시간**의 양에 영향을 미친다. 강한 색조의 붉은 보라나 순도가 강한 노란 초록 같은 색상이 강하고 빛이 반사되는 색채들은 단번에 눈길을 끄는 즉시성이 있다. 예를 들어 보라색의 범위는 즉각적으로 주목을 끌 만큼 충분히 빛이 반사되지 않는다. 보라색에 높은 가시성이 요구될 때, (흰색을 많이 섞은) 강한 틴트가 사용된다. 색채에 강한 충격을 주는 작업이 색채 조화를 대체할 필요는 없다. 채색 작업은 선명하면서도 조화로울 수 있다.

명도대비가 개입되지 않고도 함께 사용된 선명한 색채들이 진동하기 쉽기 때문에 즉각적인 주목을 끌지만 가독성은 좋지 않다. 이러한 색채들은 주변과 선명한 대비를 이루기 때문에 비언어적인 경고를 표현하는 데 유용하다. 직업안전건강관리국(OSHA)은 특정한 위험을 경고하기 위해 강한 충격을 주는 색채들을 상징적으로 사용한다. 예를 들어 방사능에 대해서는 틴트된 보라, 위험한 상황에 대해서는 선명한 주황을 사용한다.

색채의 이해

가끔 네온으로 부르는 형광 안료의 일종인 '데이글로(DayGlo)'라고 하는 형광 색채들은 극도로 강한 충격을 준다. 그들은 스펙트럼의 (보이지 않는) 자외선 범위에서 빛 파장을 흡수하는 안료를 포함하여 그것을 가시광선으로 다시 방사한다. 이렇게 더해진 빛 반사율은 색채를 극도로 선명하게 만들어 주목을 끈다.

강한 충격을 주는 색채는 **직접적 주**의에 사용할 수 있다. 더 약화된 색채 팔레트 내에 배치된 선명한 색채의 부분은 구성 안에서 놀라운 요소를 더한다. 그것은 전체적인 구성을 떠나 그 자체로 주목을 끄는 지점을 만든다.

그림 8.10 놀라운 요소
강렬한 충격을 주는 색채와 관련 없는 부분은 전체적인 구성을 떠나 그 자체로 주목을 끈다.
Image courtesy of artist Emily Garner.

추가 요소 : 면적과 조화

자연계에서는 풍부한 색채 경험을 한다. 극적으로 선명하고 미묘하게 약화된 색채들이 공존한다. 실제로 색채가 없는 자연은 드물다. 또한 자연의 색채는 조각나 있다. 많은 시간 그들은 밋밋한 색채보다는 광학적 혼합색으로 더 잘 묘사되었다.

질감을 암시하는 울퉁불퉁한 색채는 시각적 반응뿐 아니라 촉각적인 반응 또한 불러일으킨다. 질감을 살린 표면(아니면 하나의 인상)은 밋밋한 색채 면적보다 더 많은 감각을 사로잡는다. 조각난 색채들은 자연계와의 교류에 대한 인간의 요구에 반응한다. 이러한 반응을 불러일으키는 데 사용된 울퉁불퉁한 표면 색채의 익숙한 샘플은 인간이 그것에 반응하는 전형적인 방법의 예가 된다. 많은 의료시설은 환자 가족들을 진정시키기 위해 대기실과 치료실에 자연의 이미지를 걸어놓는다. 의료시설의 예술 작품은 추상적이며, 색채는 윤곽선이 선명하거나 기하학적이기보다는 윤곽선이 부드럽고 불규칙하다.

그림 8.11
질감의 매력
손으로 염색한 실의 불
규칙적인 색채

*Image courtesy of Safavieh
Cosmopolitan Collection
CM413A© Safavieh
2005.*

　평평한 색채는 디자인에서 스스로의 목적과 위치가 있다. 울퉁불퉁한 색채가 자연을 암시하는 반면, 딱딱한 경계와 평평한 색채는 극적이며 강렬하다. 이들은 인간의 요구에 완전히 다르게 반응하는 질서를 갖고 있다. 따라서 통제를 요구한다. 새로운 전자제품 디자이너가 가을 잎의 질감을 제안하는 배색을 명확히 말하기는 쉽지 않다. 평평한, 매끈한, 흠 없는 표면은 징확한 인상을 제시힌다. 평평한 색채나 울퉁불퉁한 색채를 사용하는 결정은 작은 일이지만, 성공적인 색채를 선택하는 의미 있는 일이다.

제8장 요약

- 아름다움은 한 가지 혹은 그 이상의 감각에 즐거움을 주는 대상이나 경험의 특성이다. 조화는 두 가지나 그 이상의 다른 것들이 함께 하나로 느껴질 때, 즐거운 경험을 발생시킨다. 색채 조화는 두 가지나 그 이상의 색채들이 함께 하나로 느껴질 때, 기분 좋은 전체적인 인상을 발생시킨다. 색채 조화를 일으키는 것은 구성 내에서 색채들 간의 관계이지 색채 그 자체가 아니다. 어떤 색채들은 조화롭게 사용될 수 있다. 모든 색채 배색이 조화로운 것을 의미하지 않는다. 색채의 부조화 배색은 역동적이고 흥미진진하고 관심을 끌기 위한 방법의 하나이다.

- 함께 사용된 색채들의 영향력에 대한 좀 더 포괄적인 용어는 색채 효과이다. 바탕을 포함한 색채 구성의 모든 면이 색채 효과에 영향을 미친다. 색채 효과는 두 가지 범주로 분류된다. 첫 번째는 색채 조화이다. 색채 조화를 위한 일련의 '법칙'이 포괄적인 것은 아니며, 단일 요인이 그것을 결정하지는 않는다. 두 번째는 이미지의 힘에서 색채 선택과 배색의 시각적인 충격 또는 영향력이다. 색채 효과는 "당면한 문제를 해결하는 데 있어 무엇이 색채 그룹을 함께 작용하게 하는가?"가 색채 사용의 중심이 되는 화두를 망라한다.

- 어떤 색채들 간에 일련의 간격을 만드는 것은 본질적으로 기분을 좋게 한다. 관련 없는 색채들 간의 일련의 간격을 만드는 것은 그들을 조화로운 집단으로 변환시키는 주요 방법이다. 본래의 색채 주제를 건드리지 않으면서 색채 범위를 확장시킨 색채들 간에 간격을 추가하면 한정된 색채 범위를 풍부하게 할 수 있다. 보색 관계에 있는 색채들은 생리학적으로 만족을 준다. 시각 경험은 색채 조화의 보색 이론을 입증한다. 색상의 보색 관계는 색채 조화의 확실한 기본이다. 그러나 그것이 유일한 기본은 아니다. 함께 사용된 어떤 색채들도 조화될 수 있다. 단색상 채색과 유사색상의 채색은 또한 조화롭다. 본질적으로 나쁜 색상 조합이라는 것은 없다.

- 동일한 구성 안에서 어떤 색채 특성의 등간격은 그들이 어떻게 배열되었든 간에 임의의 간격보다 더 만족스럽게 하는 경향이 있다. 극도로 어두운 것과 밝은 것을 포함한 모든 명도는 조화로운 팔레트를 생성하는 데 있어서의 잠재력이 동일하다. 중간 명도가 매우 밝거나 매우 어두운 색채보다 구별하기 더 쉽기 때문에 자주 선호된다. 선호는 조화와 상관없다.

- 유사하거나 동일한 명도의 색상들은 어

둡거나 밝은 바탕과 대비되는 적용색으로 쓰일 때 좋아 보일 수 있다. 유사하거나 동일한 명도의 색상은 대비되는 바탕 없이 어떤 이미지도 의도하지 않을 때 멋진 조화를 만들어 낸다.

- 색채 구성은 전체적인 채도 단계가 비교적 일정할 때 가장 성공적이다. 다양한 채도 단계를 포함한 복잡한 구성은 선명한 요소와 약화된 요소 간에 세심하게 계획된 균형을 요구한다. 조화로운 구성은 어떤 채도 단계의 색채들 간에도 가능하다.

- 복합적인 색채 구성은 지배적인 색상군과 가장 흔하게는 보색이나 보색에 가까운 색채들의 더 작은 면적으로 뒷받침되는 유사 색채 그룹이 성공적이다. 두 가지 이상 색상군이 겨루게 되면 주된 부차적인 색상 관계로 이루어진 색채 구성에 비해 일반적으로 주의를 끌기 어렵다.

- 선명한 색채는 주변과 선명한 대비를 이루기 때문에 비언어적인 경고를 표현하는 데 유용하다. 이미 강력한 이미지에 선명한 색채를 (대체가 아닌) 추가하면 보는 사람의 관심을 끄는 시간의 양에 영향을 미친다.

- 질감을 암시하는 울퉁불퉁한 색채는 시각적 반응뿐 아니라 촉각적인 반응 또한 불러일으킨다. 딱딱한 경계의 평평한 색채는 통제하고자 하는 인간의 욕구에 반응한다.

작업 도구

실물 : 제품과 인쇄의 색채 / 디자인 매체 / 예술가의 매체 /
감산혼합 / 색의 농도 / 컬러 인쇄

> 예술가는 자신이 선택한 기법에서 최고의 특성을 발휘시킴으로써 자신
> 의 의도를 표현하고 전달하기 위해서 조작하는 것에 대한 최대한의 통제
> 력을 갖고자 물질과 방법을 연구한다.
>
> —랄프 메이어

제작된 모든 사물은 디자인/빌드(design/build) 과정의 정점을 표현한다. 개인이나 팀
은 디자인 모형을 만들지만 최종 생성물, 즉 실물은 다른 것들로 제작한다. 창조적인
제품 개발 단계는 제품 생산에 들어갈 때 끝이 난다.

디자이너는 새로운 제품과 그래픽을 보여주기 위해 렌더링(실물 묘사, 투시도 등)과
모형을 사용한다. 새로운 형태와 색채에 대한 아이디어를 스케치하고 변경하고, 수정
하고, 생산을 위한 최종적인 형태로 조정한다. 완성된 도식은 또 하나의 동일하게 중
요한 용도를 갖고 있다. 렌더링은 디자인과 컬러를 **팔리게 하는 수단이다.** 그들은 잠
재적인 구매자와 새로운 제품과 색채 아이디어를 소통하는 주요한 방식이다.

실물 : 제품과 인쇄의 색채

물체와 인쇄된 페이지는 색채 특성의 면에서 묘사될 수 있으나 보다 더 복잡한 방식으
로 **경험된다.** 어떤 대상 색채의 전체적인 영향은 질감의 미묘함, 빛의 반사, 그 밖의
설명하기 어려운 특성들을 포함한다. 세라믹 타일의 파랑과 벨벳의 파랑은 같은 단어
를 사용해 묘사되지만, 누구도 결코 혼동하지 않는다. 색채를 다른 속성과 별개의 어

그림 9.1
전통적인 렌더링
건축가 대니얼 브래머의 세밀한 데생은 종이 위에 생활 구조물을 가져온다.

Image courtesy of Daniel Brammer for Cook+Fox Architects.

그림 9.2
전통적인 렌더링
과슈 렌더링은 새롭게 제안된 해변가 베란다를 활기찬 이미지로 보여준다.

Image courtesy of Drake Design Associates.

떤 것으로 생각하기는 어렵다. 대부분의 시간 동안 대상의 형태, 면적, 색채는 단일한 경험으로 이해된다.

표면은 특정한 것과 이와 같은 다른 것들의 특유한 방식으로 일반적인 빛을 산란시킨다. 레몬의 울퉁불퉁한 노란 표면은 레몬으로 이해한다. 레몬 모양에 레몬 색채인데 부드럽고 윤기 나는 형태는 레몬으로 인식되지 않는다. 같은 잉크를 사용해 흰종이에 출력된 두 개의 그림은 밑에 깔린 종이의 표면이 같지 않다면 다르게 이해된다. 광택이 없는 종이는 여러 방향으로 빛을 산란시켜 인쇄된 색채들은 분산되고 부드럽다. 광택이 있는 종이에 출력된 동일한 잉크는 선명하고 더 인상적이다. 벨벳 위에 인쇄된 짙은 빨강과 금색은 부드럽고 고급스러워 보이는 반면 광택이 나는 비닐에 인쇄된 색채는 더 날카롭고 활력적으로 보인다.

그림 9.3
자연을 모방한 예술
윌슨아트 사의 합판은 화강암의 질감과 색채를 모방해서 만든다.
Image courtesy of ©Wilsonart International, Inc.

소비재를 생산하는 데 자연과 인공 재료 모두를 사용한다. 돌, 나무, 실크, 리넨, 면, 모직 같은 자연 재료는 농담 변화와 명암을 갖고 있어 소비자들은 추가되는 색채 없이도 그 자체의 매력을 발견한다. 자연 재료들은 우선적으로 그들을 매력 있게 만드는 속성을 잃어버리지 않는 선에서 흔히 색채가 입혀진다. 나무는 시각적인 결을 유지한 채 선명한 색채로 착색될 수 있다. 면, 모직, 린넨, 실크는 특징적인 질감이나 빛 반사를 유지한 채 상상이 가능한 어떤 색채로도 염색할 수 있다.

인공 재료는 소비자에게 매력적으로 만들기 위해 일반적으로 색채의 첨가가 필요하다. 흔히 자연 재료를 모방하여 색채를 첨가한다. 자연의 모, 린넨, 실크의 질감과 색채를 모방한 석유나 셀룰로오스 기반의 재료들은 아주 흔하다. 다른 합성 섬유들은 처리된 석재의 선명한 파랑 또는 비닐바닥 타일의 밝은 노랑 같은 선명한 색채를 요구한다.

세 가지 주요 방법으로 제품의 색을 칠한다. 제조 과정 시작 이전에 색채는 직접적

으로 원재료로 제시될 수 있고, 화학적으로 재료의 표면에 결합되어, 마지막 제조 단계에서 코팅(칠하기)을 한다. 또한 이러한 수단의 조합으로 제품의 색을 칠한다. 직물을 염색하고 그 후에 다시 인쇄하는 식의 예를 들 수 있다.

플라스틱, 고체 비닐 바닥재, 가공된 석재, 원액 착색된 인공 섬유는 생산품의 예로서 이들의 색채는 제조의 가상 초기 단계에서 원료로 제시된다. 예를 들어 직물의 용액 염색에서 섬유로 압출하기 전에 착색제는 화학적인 '수프'로 제안된다. 일부 재료에 착색제를 도입하는 것은 한계가 있다. 착색제와 원료는 화학적으로 융화되어야 하는데, 모든 착색제가 모든 물질과 융화되지는 않는다. 재료의 물질에 함유된 색채는 몇 가지 이점을 제공한다. 조각이 나거나 탈색되는 문제가 적어진다. 그러나 제품군 각각의 색채 배색을 위해 별개의 원료를 생산하는 것은 비용이 많이 들어가므로 흔히 제품으로 보여줄 수 있는 색채의 수는 한정된다.

그림 9.4
적용된 색채
영국 경질 도기의 꽃무늬 디자인 접시는 제조의 마지막 단계에서 채색된다.

염색은 그들이 적용되는 것에 물질을 화학적으로 결합시키는 형태이다. 직물은 가장 익숙한 염색 제품으로 방적하기 전에 솜털로서 염색되거나, 실로서 염색되거나, 또는 직물을 짠 다음 조각으로 염색될 수도 있다. 염색은 나무, 종이, 가죽, 모피, 심지어 돌과 같은 재료에 색채를 덧입히는 데도 사용된다.

마지막으로 색채는 전형적으로 마지막 제조 단계에서 제품의 표면에 코팅하는 것으로 적용될 수 있다. 범위는 페인트, 세라믹 유약 같이 가능한 최대이며, 인쇄된 직물에서처럼 부분 영역에 사용될 수도 있다. 코팅은 밑에 깔린 물질을 완전히 가리는 불투명일 수도 있고, 그들 중 일부가 통과되어 보이는 반투명일 수도 있다. 밑에 있는 동일한 물질이 모든 색채 구성에 사용되기 때문에 적용된 색채는 제조자가 선택할 수 있는 다수의 색채를 제공해 준다. 적용된 색채는 한계가 있다. 조각이 나거나, 갈라지거나, 벗겨지거나, 배어 나오지 않고 밑에 있는 물질과 유착되어 일반 사용 시 잘 적용되어야 한다.

디자인 매체

매체는 수단이다. 즉, 아이디어나 물질, 또는 이미지가 전해지는 데 통과하는 어떤 것이다.[1] **디자인 매체**는 이미지, 생각, 색채를 하나의 시각 경험에서 다른 것으로 변환하는 수단이다. (사람이나 물체 같은) 3차원적인 실재는 종이 위의 페인트와 화면 위의 빛이란 매체를 통해 2차원적인 이미지가 된다. 좋은 디자인 매체는 시각 개념의 전체적인 위력을 전달한다. 가장 좋은 디자인 매체는 최종 산출물의 형태, 질감, 색채에 거의 근접한 이미지를 디자이너가 만들어 낼 수 있게 해준다.

디자인 개발을 통해 진행되는 상품은 시각화의 많은 단계를 거치게 된다. 마커 스케치나 디지털 도안으로 시작하여 출력되고, CD나 DVD의 사진이나 데이터가 된다. 이들은 인터넷이나 TV에 나타날 것이며 갖가지 용도의 컴퓨터와 텔레비전 화면에서 각각 별개의 색채 렌더링 품질로 받을 수 있게 된다.

모든 디자인 분야는 같은 도전 과제를 공유한다. 시각적 사고와 표현은 실제 제품의 색채가 완전히 다른 방식으로 이루어질 때 (적어도) 하나의 매체에서 시행되어야 한다. 각각의 렌더링은 단지 색채뿐 아니라 제품 전체의 인상이 가능한 한 유사해야 한다. 매우 다른 두 종류의 매체가 이러한 목적 달성을 위해 사용된다. 하나는 예술가와 디자이너의 전통적인 페인트, 잉크, 마커이다. 다른 하나는 오늘날 디자인 스튜디오에서 사용하는 거의 보편적인 매체로 디지털 디자인의 화면 속 형상화이다.

예술가의 매체

전통적인 예술가의 매체는 감산혼합 색채를 생산한다. 그들은 착색제가 포함된 액체, 반죽, 점성 유체, 고체 또는 불활성 전색제로 구성된 물질이다. 염료와 안료 같은 착색제는 빛의 파장을 선택적으로 흡수하고 반사한다. 전색제는 착색제를 하나에서 다른 것으로, 가령 붓이나 펜에서 종이로 전달하기 위한 매개체(수단)이다. 전색제와 착색제가 함께 하나의 **매체**를 이룬다. 좋은 품질의 예술가의 매체로 착색제는 전색제에 고르게 스며들어 부드럽게 전이된다. 그야말로 수백 개의 다양한 감산 매체가 존재하며 포스터물감, 불투명하고 반투명한 수채물감, 오일 페인트, 아크릴 페인트, 마커, 크레용, 색연필, 염료, 잉크 등이다.

염료는 용해되는 착색제이다. 착색제는 물, 알코올 또는 다른 용액에서 완전히 용해

된다. 염료는 그들을 물들이는 물질에 스며들어 분자 수준에서 그들과 결합한다.

　일부 염료는 반투명하고 다른 일부는 불투명하다. 반투명 염료는 빛이 투과하여 아래의 백색(밝은) 면에서 다시 반사되도록 하는 필터 역할을 한다. 빛이 염료를 통과하여 하얀 직물에서 반사될 때 또는 반투명 잉크가 흰종이 바탕에 놓여 있을 때, 빛이 반사하여 밝게 빛나는 효과를 가져온다.

　물감(pigment)은 곱게 간 착색제의 입자로 액체나 다른 매개체에서 부유(浮游)한다. 물감은 표면과 결합하기보다는 표면 위에 '앉아 있다'. 전형적으로 염료에 비해 더 불투명하고 덜 반짝인다. 모든 예술가의 색채가 염료나 물감의 분류로 깔끔하게 나눠지지는 않는다. 예를 들어 레이크 안료(lake color)는 곱게 간 물질에 결합되는 염료로 보통 전색제에 부유시킨 백토이다. 염료의 광택을 지녔지만 물감의 불투명함을 보여준다.

　19세기 중반 이전 대부분의 염료는 유기적이다. 즉, 식물이나 동물에서 추출한다. 많은 염료들이 빛이나 공기에 노출되면 빠르게 산화되어(색채가 희미해지거나 변화되어) 쉽게 바랜다. 물감은 곱게 간 흙으로 만들며, 일부는 돌과 같은 준보석을 간 것이다. 무기물의 자연 색소는 염료보다 더 오래간다. 1856년 우연히 발견된 콜타르 물감은 훨씬 더 안정적이고 선명한 인공 착색제에 대한 연구를 서두르게 하였다. 오늘날 고성능의 인공 착색제들은 과거에는 상상할 수 없었던 성분과 지속성을 지녔다. 그들의 복잡함으로 인해 이러한 제품들의 상당수가 염료와 물감 간의 전통적인 구분을 연결해 준다.

　비록 착색제 혼자 색상을 결정한다 하더라도 개별 매체의 주성분이 전체적인 색채의 인상에 관여한다. 전색제는 빛을 선택적으로 변화시키지 않는 의미에서만 **비활성적이다**. 염료와 물감은 선택적이어서 일부 파장은 흡수하고 다른 것들은 반사한다. 전색제는 **일반적인 빛**을 흡수하고 산란하거나 반사해 색채를 변화시킨다. 반투명, 불투명, 흐릿함은 여러 차례 빛을 수정하는 전색제의 특성에 달려 있다.

　수채물감과 크레용은 전색제의 수정 특성에서 크게 비롯되는 차이를 보여주는 매체의 예들이다. 물은 빛을 투과시키는 색이 없는 물질로, 착색제를 근본적으로 변화시키지 않는 상태로 그것에 적용된 후 완전하게 증발된다. 물에서 용해되어 백색 물질(바탕 물질)에 적용되는 반짝이는 염료는 빛이 반사하고 밝게 빛나는 색채를 표현한다.

크레용은 왁스를 토대로 하는 착색제이다. 왁스는 밀도가 높고, 흐릿하고 다소 윤기가 나며 약간 반투명하다. 물과 다르게 크레용의 왁스 베이스는 종이에 옮겨진 후에도 남아 있다. 왁스는 도달한 빛의 일부를 흡수하고, 일부는 산란시키며, 나머지 일부는 밑에 있는 표면에 도달하게 한다. 왁스 크레용의 착색제가 얼마나 선명한지에 관계없이 왁스는 최종적인 색채의 인상을 어느 정도 약화시킨다.

일부 매체는 특별한 성분과 특별한 용도를 갖고 있다. '데이글로' 색이 포함한 물질은 지각 가능한 스펙트럼 범위 이상의 빛의 파장을 흡수하여 낮은 범위에서 가시광선으로 재방출한다. 빛을 추가적으로 반사하는 색들은 어떤 상황에서도 고도로 지각 가능하기 때문에 고속도로 안전표지물처럼 주목시키는 목적에 유용하다. 금속성 매체는 다양한 금속들의 광택과 색채를 본떠 다양한 비율의 구리, 아연, 알루미늄을 곱게 간 입자들로 구성되어 있다. 입자들은 주로 레진과 같은 전색제에 떠 있게 된다. 전색제는 추가적인 효과를 위해 양식화된 착색제의 색조를 띨 수 있다. 노랑은 금에 추가될 수 있고, 약화된 주황은 구리에 추가될 수 있다. 금속성 입자가 여러 방향으로 빛을 분산시켜 나타난 색채는 빛을 반사하지만 확산되어 부드러운 빛을 낸다. 고광택 금속성도 다양한 매체에서 이용할 수 있다.

감산혼합

어떤 매체도 모든 틴트, 셰이드, 채도 변화와 함께 지각 가능한 색상의 완전한 범주로 존재하지 않는다. 대신에 각각은 홀로 사용되거나 범위를 확장시키기 위해 함께 혼합할 수 있는 한정된 색채를 갖고 있다. 매체는 유화물감이나 아이들의 크레용처럼 다양한 색을 사용할 수 있거나 자연 분필처럼 극히 적은 유사한 색들만도 있다. 다양한 종류의 수용성 또는 접착성 색채들은 전색제와 융화될 수 있을 때만 성공적으로 혼합될 수 있다. 예를 들어 수성의 아크릴 도료는 유성 페인트와 혼합되지 않을 것이다.

그림 9.5 예술가의 매체
클레욜라 크레용에서 사용 가능한 다양한 색들은 예술가와 디자이너들에게 초기에 영감을 주었다.

Image © 2004 Binney and Smith. All rights reserved.
클레욜라의 V자형 디자인과 구불구불한 디자인은 트레이드 마크로 등록되어 있고 스마일 디자인은 비니 & 스미스의 트레이드마크이다.

예술가의 색채는 시각적으로 논리적 방법으로 혼합된다. 새로운 색상의 혼합은 아티스트 스펙트럼의 순서를 따른다. 즉, 두 가지 색은 혼합되어 그들 사이에 있는 색상을 만들어 낸다. 그러나 제3의 색을 만들기 위해 혼합된 예술가의 두 가지 색은 기대했던 결과를 믿을 만하게 만들어 내지 못한다.

한 가지 매체에서도 겉보기에는 거의 동일해 보이나 저마다 다른 이름을 가신 여러 가지 튜브나 병이 있을 것이다. 이러한 색들은 같은 전색제를 공유하지만 저마다 다른 착색제를 내포한다. 그리고 동일한 매체 내의 다른 색과 혼합되었을 때 각각의 착색제들은 다르게 반응한다. 임의로 선택한 빨강을 노랑과 혼합하면 반드시 주황이 만들어지지는 않을 것이다. **두 색이 새로운 색상을 만들기 위해서는 그들의 착색제가 공통적인 파장을 반사해야 한다.**

대부분의 착색제는 한 가지 파장만을 반사하지 않는다. 대신에 그들은 다른 것들보다 전형적으로 훨씬 더 강한 하나 혹은 몇 개의 파장들의 범위 내에서 빛을 반사한다. 지각된 색채는 가장 강하게 반사된 파장이고, 반면에 존재하는 다른 파장들은 너무 약하게 반사되어 보이지 않는다.

빨간 페인트는 노랑, 초록, 파랑, 남색, 보라 파장을 흡수할 것이다. 그리고 강한 빨간 파장과 약한 주황 파장을 반사한다. 동일한 매체의 노랑은 빨강, 초록, 파랑, 남색, 보라 파장을 흡수하고 강한 노란 파장과 약한 주황 파장을 반사한다. 빨간 페인트와 노란 페인트를 섞었을 때 두 색의 혼합은 단독으로 사용될 때 각각이 흡수하는 모든 색을 흡수해 버린다. 새로운 혼합색의 빨강은 노란 파장을 흡수하고, 노랑은 빨간 파장을 흡수한다. **반사되기 위해 유일하게 남은 파장은 주황으로 두 가지가 저마다 공통적으로 반사하는 파장이다.**

공통적인 파장을 반사하지 않는 페인트는 진흙색의 일종을 만든다. 빨간 착색제가 얼마나 윤기나

노란색 페인트

빨간색 페인트

그림 9.6 감산혼합
혼합된 두 색은 공통된 파장을 갖고 있을 때 3차색을 만든다.

주황색 페인트

느지와 상관없이, 예를 들어 보라도 반사하는 빨강이 초록을 반사하는 노랑과 혼합되면 그 혼합 결과는 칙칙한 황갈색이 될 것이다. 함께 혼합된 두 색은 모든 색의 빛을 흡수한다. 아이들의 포스터물감은 형편없는 혼합 품질을 보여주는 대표적인 매체의 예이다. '유치원' 수준의 포스터물감 원색들은 깨끗한 2차색을 만들지 못한다. 파랑과 노랑은 바랜 카키색을, 빨강과 노랑은 갈색빛을 띤 주황색을 파랑과 빨강은 자줏빛을 띤 진흙색을 만들어 낸다.

경험 있는 컬러리스트는 특정한 튜브나 병에서 나온 색들의 매체 내 혼합 유사성에 기초해 새로운 색을 만든다. 색채 혼합 기술은 색채 간의 차이, 유사성, 간격을 보는 능력과 같지 않다. 각각의 매체는 저마다의 전문적인 기술을 필요로 하지만 모든 매체는 색채 구별 능력을 동일하게 요구한다.

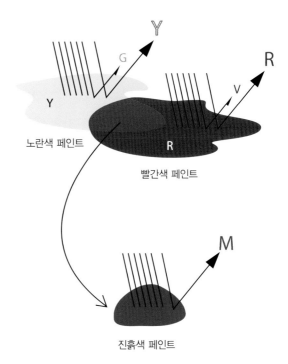

그림 9.7 감산혼합
공통적인 파장을 반사하지 않는 두 개의 페인트는 흐릿한 중성색을 만들어 낸다.

색의 농도

색의 농도는 서로 다른 색을 혼합할 때 지각할 수 있는 차이를 만들어 내는 데 필요한 상대적인 색의 **양**을 말한다. 동일한 매체 안에서도 다른 튜브나 병의 색들은 그 농도가 각기 다를 것이다.

색채를 혼합할 때 **양**이 반드시 예측된 결과를 낳지는 않으며, 색의 농도만이 문제이다. 가령 대부분의 노랑은 아주 적은 색 농도를 지닌다. 반 컵의 초록 물감에 반 컵의 노랑 물감을 더해도 초록에는 거의 변화가 일어나지 않는다. 그러나 한 컵의 노랑에 티스푼 하나 분량의 초록을 더하면 즉시 연두색이 된다. 색 농도가 높은 착색제는 마늘과 같다. 사과 파이에 마늘 한 티스푼을 넣으면 분명히 알아차리게 될 것이다. 반면

에 마늘 수프에 넣은 사과 한 티스푼은 인상을 전혀 남기지 못한다.

컬러 인쇄

프로세스 컬러(process color)는 인쇄와 복사기술 산업의 주요 매체이다. 프로세스 컬러의 원색은 사이언(cyan, 청록), 마젠타(magenta, 자홍), 그리고 옐로(yellow, 노랑) 이다. 마젠타는 프로세스 레드(빨강), 사이언은 프로세스 블루(파랑), 옐로는 프로세스 옐로(노랑)라고도 부른다.

그림 9.8
프로세스 컬러

옐로

프로세스 컬러 또는 CMYK[(**C**yan, 사이언), (**M**agenta, 마젠타), (**Y**ellow, 옐로), (blac**K**, 블랙)] 인쇄는 가장 친숙하고 보편적으로 사용되는 인쇄 과정으로 컬러 제로그래피(건식 전자 사진 복사의 한 방식), 컴퓨터 컬러 프린터, 상업적인 컬러 프레스 출력이 사용된다. CMYK 인쇄 잉크로 사용되는 특수한 착색제는 드로잉 잉크, 필름, 마커와 같은 다른 매체에서도 사용 가능하며, CMYK로 출력되는 작품을 준비하는 디자이너들에게 도움이 된다. 수작업 과정에서 컬러 마커나 제도용 잉크에 의해 표현한 디자인은 인쇄된 페이지의 색채들과 거의 유사하다.

프로세스 컬러는 감산적인 매체로 분류되지만 그들은 예술가의 색들과 완전히 다른 방식으로 색채를 생산한다. 선택적으로 빛의 파장을 흡수하고 **반사하는** 대신에 프로세스 컬러는 필터로 작용한다. 각각의 프로세스 원색은 빛의 한 파장을 흡수하고 다른 **파장**들은 투과시킨다.

프로세스 마젠타는 초록을 흡수하고 빨강과 파랑을 투과시킨다.
프로세스 옐로는 파랑을 흡수하고 빨강과 초록을 투과시킨다.
프로세스 사이언은 빨강을 흡수하고 파랑과 초록을 투과시킨다.

프로세스 원색이 흰종이에 놓여 있을 때, 그것에 도달한 일부 파장은 흡수되고 다른 것들은 아래의 종이 표면에 투과된다. 흰 표면은 '필터'인 잉크를 통과하여 종이에 도

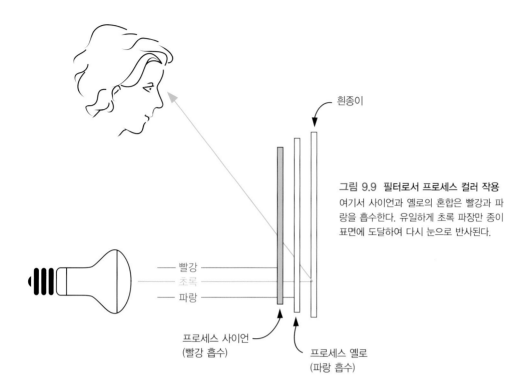

흰종이

그림 9.9 필터로서 프로세스 컬러 작용
여기서 사이언과 옐로의 혼합은 빨강과 파
랑을 흡수한다. 유일하게 초록 파장만 종이
표면에 도달하여 다시 눈으로 반사된다.

빨강
초록
파랑

프로세스 사이언
(빨강 흡수)

프로세스 옐로
(파랑 흡수)

달한 파장을 반사하고, 그 색채가 눈에 도달한다.

프로세스 잉크가 혼합될 때, 그들은 같은 파장을 계속 흡수하고 투과시킨다. 프로세
스 원색들의 혼합에 의해 나타난 2차색들은 예술가의 색채 혼합이나 빛의 혼합 결과에
의한 색들과 일치하지 않는다.

마젠타와 옐로의 혼합은 초록과 파랑 빛을 흡수하여, (그리고 빨강을 투과시켜)
빨강이 나온다.
옐로와 사이언의 혼합은 빨강과 파랑 빛을 흡수하여, (그리고 초록을 투과시켜)
초록이 나온다.
마젠타와 사이언의 혼합은 초록과 빨강을 흡수하여, (그리고 파랑을 투과시켜) 파
랑이 나온다.

그림 9.10
프로세스 컬러 혼합

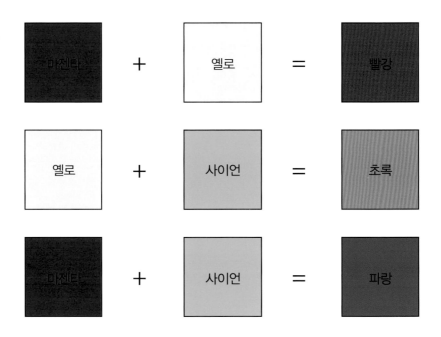

마젠타 + 옐로 = 빨강

옐로 + 사이언 = 초록

마젠타 + 사이언 = 파랑

세 가지 프로세스 원색의 결합은 중간 회색 톤을 만들기 때문에 색채 이미지에 선명함과 깊이감을 주기 위해 검정이 필요하다. 검정은 셰이드와 약화된 색채를 만드는 데도 사용된다. 검정이 6% 증가로 추가됨에 따라 순색의 선명함은 감소된다.[2]

그림 9.11
프로세스 컬러 프린팅
CMYK 인쇄의 이미지는 작은 점들로 구성되어 있다. 점들은 다른 색채를 만들기 위해 다른 비율로 겹쳐진다.

색채의 이해

그림 9.12 색분해
각각의 프로세스 컬러는 분리된 단계로 인쇄된다.

CMYK 인쇄에서 잉크는 사실 스스로 혼합되지 않는다. 대신에 각각의 색은 아주 작은 점들로 분리된 단계로 인쇄되며, 이를 **색분해**(color separation)라고 한다. 다른 밀도로 인쇄되는 색채 점들은 4개의 기본 잉크만을 사용하여 수백 가지의 색채를 프린터가 표현할 수 있게 한다. 물결무늬나 투명무늬 효과를 피하기 위해 다른 각도에 점들이 위치한다.

대부분의 상업적인 인쇄는 CMYK 컬러를 사용하여 4색 압축으로 행해진다. 4색 프로세스 인쇄는 몇 가지 단점이 있다. 주황색 범위에서 깨끗한 색채를 생산하지 못하며 여러 엷은 색조들이 잘 재생되지 못하고 색채의 그러데이션 인쇄가 어려울 수 있다(이 책은 CMYK 컬러로 인쇄되었다.). 비록 8색 압축으로 불리는 특수한 인쇄 압축을 사용한 CMYK 컬러로 훌륭한 결과를 얻을 수 있다 하여도 전 세계적으로 몇백 개에서만 이러한 압축이 가능하다. CMYK 컬러 인쇄의 제약을 다루는 것은 그래픽 디자이너에게 있어서 계속 진행 중인 도전이다.

색채 기술 분야의 세계적인 리더인 팬톤(Pantone)[3]은 Hexachrome®이라고 하는 6색 프로세스를 선보임으로써 CMYK 인쇄의 제한에 대응하였다. Hexachrome®은 광택제와 마찬가지로 선명한 초록과 밝은 주황 잉크를 표준 CMYK 컬러에 추가한 것이다. Hexachrome® 인쇄는 6색 인쇄 압축을 요구하는데, 이러한 압축은 상당히 유용하여 미국에서만 수천 대가 사용되고 있다. 컴퓨터 프린터도 6색을 이용할 수 있지만 상업적인 컬러 인쇄, 컴퓨터 프린터 출력, 컬러 제로그래피를 포함한 대부분 그날그날의 컬러 인쇄는 수반되는 제약과 함께 여전히 CMYK 컬러로 이루어진다.[4]

인쇄 잉크의 종류는 CMKY와 Hexachrome® 잉크만 유일한 것은 아니다. 일부 인쇄는 **별색**(스폿 컬러, spot color)이라고 하는 특수하게 만들어 낸 솔리드 컬러 잉크로 작업된다. 별색은 돌림판에 적용하기 전에 예술가의 색채와 같은 방식으로 개별적으로 혼합된다. 데이글로나 메탈릭 같은 특수한 잉크들은 이러한 방식으로 인쇄된다. 이러한 색들은 프로세스 컬러보다 훨씬 더 깊은 명료성을 주는데, 이는 특수하게 결합되었기 때문에 가능한 색의 수가 거의 무한하다. 하지만 각각의 색채는 개별적으로 혼합되고 인쇄되기 때문에 하나 이상 또는 두 개 이상의 별색은 비용이 든다.

별색을 CMYK 인쇄로 전환하기는 어렵다. CMYK 인쇄의 색채 범위는 제한되지만 별색 인쇄는 그렇지 않다. 몇 가지 색은 매체 중 하나에서 만들 수 있지만 CMYK 인쇄로 변환된 대부분의 별색은 그들의 깊이감과 활력을 잃게 된다. Hexachrome®은 만약 제한된 영역이 없다면 되도록 크게 확장된 영역을 제안하며, 추가적으로 화면에서 개발된 디자인의 선명함에 더 가깝게 일치하는 출력 결과를 제공한다. Hexachrome®으로 인쇄된 그래픽 디자인은 외관상으로 현재 가능한 다른 어떤 프로세스보다 화면의 원본에 가까울 것이다.

수작업 인쇄는 대량 인쇄 제작보다 미술 인쇄와 더 관련된다. 일반적으로 예술가의 매체와 같은 방식으로 감산적인 착색제를 사용한다. 손으로 하는 실크 스크린이나 목판 인쇄와 같은 실제 수작업 인쇄는 얼마 안 되는 방법으로 상업적으로 이용된다. 맞춤 벽지나 고가의 가구, 패션 직물 같은 명품들은 때때로 수제 실크 스크린이나 수제 목판으로 인쇄되지만, 규모가 큰 이런 기술들은 엄청난 비용이 든다. 목판 인쇄와 실크 스크린의 몇 가지 기술들은 기계 인쇄, 심지어 CMYK 프로세스 컬러의 사용에도 적용된다. 특히 실크 스크린은 직물 인쇄에도 흔히 사용된다.

그림 9.13
상업적인 실크 스크린
실크 스크린 벽지는 기계 인쇄에서 보이지 않는 표면의 풍부함이 있다.

Image of " Compton Court II© " courtesy of First Editions Wallcoverings & Fabrics, Inc

주

1 Webster's 1987, page 620.

2 Warren 1996.

3 PANTONE® and other Pantone, Inc. trademarks are the property of Pantone, Inc.

4 Pantone, Inc., reprint from October 1998 edition of Electronic Publishing. PennWell, 1998.

제9장 요약

- 디자인 매체는 이미지, 생각, 색채를 하나의 시각 경험에서 다른 것으로 변환하는 수단이다. 렌더링과 모형은 잠재적인 구매자와 새로운 제품과 색채 아이디어를 소통하는 주요 방식이다.

- 모든 디자인 분야는 같은 도전 과제를 공유한다. 시각적 사고와 표현은 실제 제품의 색채가 완전히 다른 방식으로 이루어질 때 (적어도) 하나의 매체에서 실시되어야 한다.

- 대부분의 시간 동안 대상의 형태, 면적, 색채는 단일한 경험으로서 이해된다. 자연 재료는 농담 변화와 명암을 갖고 있어 소비자들은 추가되는 색채 없이도 그 자체의 매력을 발견한다. 자연 재료들은 우선적으로 그들을 매력 있게 만드는 속성들을 잃어버리지 않는 선에서 흔히 색채가 입혀진다. 인공 재료는 소비자들에게 매력적으로 만들기 위해 일반적으로 색채의 첨가가 필요하다. 제조 과정 시작 이전에 색채는 직접적으로 원재료로 제시될 수 있고, 화학적으로 재료의 표면에 결합되어, 마지막 제조 단계에서 코팅(칠하기)을 하거나 색의 조합으로 제품의 색을 칠한다.

- 전통적인 예술가의 매체는 착색제가 포함된 불활성 매개체 또는 전색제로 구성된 물질이다. 염료는 용해되는 착색제이다. 염료는 그들을 물들이는 물질에 스며들어 분자 수준에서 그들과 결합한다. 물감은 곱게 간 착색제의 입자로 전색제에서 부유한다. 물감은 표면과 결합하기보다는 표면 위에 '앉아 있다'. 많은 현대의 인공 착색제들은 염료와 물감 간의 전통적인 구분을 연결해 준다. 각각 매체는 홀로 사용할 수 있거나 범위를 확장시키기 위해 함께 혼합할 수 있는 한정된 색채를 갖고 있다. 두 색이 새로운 색상을 만들기 위해서는 그들의 착색제가 공통적인 파장을 반사해야 한다. 경험 있는 컬러리스트는 특정한 튜브나 병에서 나온 색들의 매체 내 혼합 유사성에 기초해 새로운 색을 만든다.

- 색의 농도는 서로 다른 색을 혼합할 때 지각할 수 있는 차이를 만들어 내는 데 필요한 상대적인 색의 양을 말한다. 동일한 매체 안에서도 다른 튜브나 병의 색들은 그 농도가 각기 다를 것이다.

- 프로세스 컬러 또는 CMYK는 인쇄와 복사기술 산업의 주요 매체이다. 프로세스 컬러의 원색은 사이언(파랑-초록), 마젠타(빨강-파랑), 옐로(빨강-초록), 그리고 블랙을 사용한다. 프로세스 마젠타는 초록을 흡수하고 빨강과 파랑을 투과시킨다. 프로세스 옐로는 파랑을 흡수하고 빨강과 초록을 투과시킨다. 프로세스 사

이언은 빨강을 흡수하고 파랑과 초록을 투과시킨다. 프로세스 원색이 흰종이에 놓여 있을 때, 종이에 도달한 일부 파장은 흡수되고 다른 것들은 아래의 종이 표면에 투과된다. 흰 표면은 '필터'인 잉크를 통과하여 종이에 도달한 파장을 반사시키고, 그 색채가 눈에 도달한다.

- 프로세스 원색들의 혼합에 의해 나타난 2차색들은 예술가의 색채 혼합이나 빛의 혼합 결과에 의한 색들과 일치하지 않는다. 마젠타와 옐로의 혼합은 빨강이 나온다. 옐로와 사이언의 혼합은 초록이 나온다. 마젠타와 사이언의 혼합은 파랑이 나온다. 세 가지 프로세스 원색의 결합은 중간 회색 톤을 만들기 때문에 색채 이미지에 선명함과 깊이감을 주기 위해 검정이 필요하다.
- CMYK 인쇄에서 각각의 색들은 아주 작은 점들로 분리된 단계로 인쇄되며, 이를 색분해라고 한다. 다른 밀도로 인쇄되는 색채 점들은 4개의 기본 잉크만을 사용하여 수백 가지의 색채를 프린터가 표현할 수 있게 한다. 상업적인 컬러 인쇄, 컴퓨터 프린터 출력, 컬러 제로그래피를 포함한 대부분 그날그날의 컬러 인쇄는 수반되는 제약과 함께 여전히 CMYK 컬러로 이루어진다.

- 일부 인쇄는 별색(스폿 컬러, spot color)이라고 하는 특수하게 만들어 낸 솔리드 컬러 잉크로 작업된다. 별색은 예술가의 색채와 같은 방식으로 개별적으로 혼합된다. Hexachrome®이라고 하는 6색 프로세스는 선명한 초록색과 밝은 주황 잉크를 표준 CMYK 컬러에 추가한 것이다. 수작업 인쇄는 대량 인쇄 제작보다 미술 인쇄와 더 관련된다. 일반적으로 예술가의 매체와 같은 방식으로 감산적인 착색제를 사용한다.

10 빛의 매체

그때와 지금 / 빛의 이미지 / 변형에 열중하여 /
화면 디스플레이 / 색채 관리 / 색채 구현 방식 /
표현 : 화면과 인쇄 / 웹 컬러 / 웹 컬러 코딩 /
뉴 미디어

이제 기계를 가졌으니까 이전의 제품이나 기술을 모방하는 대
신 기계 생산 특유의 제품을 디자인하자. 이전 디자인을 모방하
지 말자. 기술적인 기구의 도움으로 새로운 것을 생산하자.
—그레고르 파울슨

한 세대도 지나지 않아 컴퓨터로 수행하는 이미지의 출현은 작업 공간의 혁명을 가져
왔다. 새로운 매체는 디자이너들에게 시간과 비용 제약을 구애받지 않고 다양한 해결
책을 모색할 수 있는 기회를 처음으로 제공하였다. 시간 소모가 큰 수작업의 수고 없
이 이미지의 형태, 크기, 패턴과 색채의 무한한 변화가 가능해졌다. 시각적인 아이디
어는 메모리나 저장 매체의 어느 지점에나 저장될 수 있게 되어 폐기된 이미지들은 재
검토나 후일 사용을 위해 손쉽게 이용 가능해졌다. 이미지는 장소 간에 즉각적으로 매
우 정확하게 손실이나 손상에 대한 걱정 없이 전달될 수 있게 되었다. 빠르고 쉬운 디
자인 제작은 필요한 인력의 감소를 의미했다. 정반대로 컴퓨터 도안은 프리랜서 디자
이너에게 거대한 조직과 경쟁할 도구를 주었다. 디지털 매체의 시간, 노동력, 재료,
공간 절약의 이점은 디자이너와 생산자 모두에게 직접적으로 더 큰 이익으로 전환되
었다.

오늘날 이미지 기술과 디자인 소프트웨어는 바로 얼마 전까지만 해도 상상할 수 없
었던 능력을 보유하고 있다. 3차원 공간과 움직임의 착시를 제공하는 프로그램은 흔
하다. 동일한 문제가 원격 위치에서 동시에 일하는 사용자에 의해 다뤄질 수 있다. 이

러한 모든 이유와 더 나아가, 컴퓨터는 이제 디자인 산업에서 거의 독점적인 그리기의 수단이다.

그때와 지금

그리기 매체의 혁명은 커뮤니케이션의 혁명과 유사하다. 1960년대 국방을 위한 소통 수단으로 고안된 인터넷은 외견상 제한이 없는 새로운 공공 전파매체로 빠르게 확산되었다. 셀 수 없는 컴퓨터와 인터넷은 빠르게 상호 연결 네트워크가 되어 전 세계적으로 정보를 이용하고 공유할 수 있게 되었다.

월드 와이드 웹(World Wide Web, WWW)은 인터넷의 엄청난 서브 네트워크로 문자, 이미지, 움직임 그리고 업무, 기관, 개인 사용자 간의 상호 소통을 제공한다. 웹은 사용자가 쉽게 이동할 수 있는 방식으로 연결된 수백만 개의 정보 사이트나 페이지에 접근 기회를 제공한다. 인터넷과 WWW로의 접근은 ISP(인터넷 접속 서비스)라고 하는 유료 제공자들을 통해 수행되며, 이들은 초고속 정보 통신망에 개인적인 접근을 가능하게 해준다.

'멀지 않는 그때'인 2003년까지 미국에서는 가구의 55%가 웹 접속 컴퓨터를 보유했던 것으로 추산되었다. 인터넷 사용의 발생은 지역, 부, 민족, 교육, 나이와 같은 요인에 의해 가중되었다. 2009년까지 추정치는 가구의 80% 이상으로 증가하였고 인터넷 사용 시간은 같은 요인에 의해 영향을 받았다. 인터넷 접속의 확대나 월드 와이드 웹의 힘이 절정에 이르렀다고 생각할 까닭이 없다. '컴퓨터 사용 능력'은 가까운 미래에 '읽고 쓰는 능력'만큼이나 중요해질 것이다.

정보 탐색자들은 더 이상 방송 편성표에 집착하거나 출판 예정인 정기간행물 또는 도서관 개관을 기다릴 필요가 없다. 정보나 소비재에 관해서든 학술적 또는 전문적인 질문이든, 시사 뉴스 또는 날씨에 대한 정보든 1년 365일, 24시간 구할 수 있다. 판매자에게 잠재적인 수용자는 깜짝 놀랄 만한 규모이다.

빛의 이미지

그래픽은 쓰인 혹은 그려진 어떤 것이다. 그래픽 이미지는 흑백 그림이나 글씨처럼 단순할 수도 있고 보티첼리의 작품 '비너스'처럼 복잡하고 풍부한 색감일 수도 있다. 문

자, 사진, 색채를 포함할 수도 포함하지 않을 수도 있지만 무엇으로 구성되어 있든지 간에 그래픽은 소통의 수단이다.

　　그래픽 디자인은 구성 안에 형태와 색채를 배열하는 것으로 디자인의 목적은 정보를 전달하고 관심을 끄는 것이다. 흔히 그래픽 디자인을 보다 정확하게 **커뮤니케이션 디자인**이라고 한다. 커뮤니케이션 디자인은 그리는 화면이 선택 매체인 유일한 분야이다. 건축가, 엔지니어, 인테리어 디자이너, 패키지 디자이너, 제품 디자이너 모두 디자인 아이디어를 전달하기 위해 그리기를 사용한다. 최근까지 렌더링은 연필, 잉크, 과슈 물감, 수채물감, 마커와 같은 감산적인 매체로 만들어졌다. 손으로 그린 렌더링이 지금은 드물다. 모든 디자인 분야는 그리기를 사용하고, 드물게 예외는 있으나 모든 분야에서 빛으로 그리기를 사용한다.

　　만약 그리는 화면이 빛으로 제작된 그래픽 디자인이라면 컬러 모니터는 디자이너의 캔버스로 시각 정보의 입력을 기다리는 텅 빈 화면이다. 화면 그리기의 주요한 용도는 다음과 같다.

- 기술 도안의 준비
- 책, 정기간행물, 광고 전단지, 패키지 같은 인쇄를 위한 재료의 준비
- 판매 또는 제작 용도를 위한 렌더링 준비
- 온라인 카탈로그와 같은 제품에 대한 정보를 전달해야 하는 웹 페이지 디자인
- 실제 제품과 관련 없이 화면 시청을 의도하는 웹 페이지 디자인

　　문자의 가독성을 향상시키고, 충격이나 특수 효과 또는 색채 조화를 만들어 내는 것 등 생각을 가장 잘 전달하기 위해 사용될 수 있는 색채 방식은 전통적인 매체와 빛으로 그리는 매체 간에 차이가 없다. 빛의 색으로 디자인하는 방식의 다른 점은 당면한 디자인 문제를 가장 잘 해결할 수 있는 눈으로 색채를 선택해야 할 뿐 아니라 최종 용도를 고려하여 색채를 선택해야 한다는 것이다. 만약 도안으로 제품을 보여준다면 화면상에서 제품에 '적합한' 색채들을 만들 수 있을까? 화면의 이미지가 결국 인쇄물이 될 것인가, 아니면 단지 화면에서만 보게 될 것인가? 만약 이미지가 화면 시청만을 의도한다면 한 화면에서만 보게 될 것인가 여러 화면에서 보게 될 것인가? 만약 여러 화

면용이라면 얼마나 많은 화면이며, 누구의 화면이고, 어떤 종류의 화면인가?

요제프 알베르스는 페인트나 색종이 같은 감산적인 물질에서 색채의 상호작용에 대하여 기술하였다. 오늘날 디자이너는 가산혼합 색채와 감산혼합 색채 간, 즉 빛과 물질 간에 존재하는 상호작용을 다루어야 한다. 모니터 화면은 세 가지 색채 혼합 방식이 동시에 진행될 수 있는 행렬로, 디자인 사고의 기본이 되는 색채인 빨강-노랑-파랑, 빛으로 작업하는 기본이 되는 색채인 빨강-초록-파랑, 인쇄의 기본이 되는 색채인 사이언-마젠타-옐로이다.

그림 10.1
색채 혼합 방식
오늘날의 디자이너들은 색채 혼합의 (적어도) 세 가지 다른 방식을 잘 알고 있어야 한다.

오늘날의 기술은 끊임없는 변화에 사용자가 적응할 것을 요구한다. 하드웨어와 소프트웨어는 끊임없이 개발되고 있다. 변화가 너무 급속도로 일어나 하드웨어나 소프트웨어에 대해 기술된 거의 모든 것이 인쇄되기도 전에 시대에 뒤처져 버린다. 화면에서 빛의 색이 전송되고 혼합되는 방식에 관한 향후 개발은 매체 자신의 본질에는 영향을 주지 않을 것이다. 모든 매체와 마찬가지로 빛은 디자이너에게 장점과 단점의 조합을 제시한다. 모니터 화면에서 성공적인 색채 작업은 빛 매체의 가능성, 즉 무엇을 할 수 있고 무엇을 할 수 없는지 이해함을 의미한다.

변형에 열중하여

색채의 개념을 한 매체에서 다른 매체로 바꾸는 도전은 새로운 것이 아니다. 예를 들어 인쇄된 색채는 제품 색채와 정확하게 동일하지 않으므로 디자이너는 가능한 가장

가깝게 일치시키기 위해 힘쓴다. 그러나 이미징 기술과 소프트웨어 성능이 놀라운 속도로 성장하고 있는 순간에도 컴퓨터 렌더링과 전통적인 매체에 의해 생산된 것들 간의 결정적인 차이는 흔히 간과된다. 컴퓨터는 그리는 도구이고 화면은 캔버스이지만, 매체는 빛이다. **컴퓨터 렌더링은 궁극적으로는 감산혼합 색채로 경험하게 될 사물의 이미지를 디자이너가 가산혼합 색채로 그리고 칠하는 데 많은 시간을 보내는 것을 의미한다.**

빛으로 하는 작업은 흥분되는 경험이 될 수 있다. 색채는 생생하고, 심지어 눈이 부시며, 마우스 클릭으로 바로 변한다. 그러나 빛으로 보이는 색채들은 물질의 색채들과는 다르게 경험된다. 물체의 색채는 산란하거나 반사된 빛으로 보이고, 반사된 빛은 불가피하게 다소 감소된다. 광원에서 표면으로 이동하면서 일부 빛을 잃게 되고, 표면에서 눈으로 이동하면서 더 많은 빛을 잃게 된다. 감산혼합 색채와 '일치(match)' 된다고 추정되는 가산혼합 색채, 즉 인쇄된 또는 제품의 색채를 표현하는 화면의 색채는 불가피하게도 실제에서 또는 인쇄된 페이지에서보다 화면상에서 더 밝게 느껴질 것이다.

많은 화면 이미지는 실생활 속 물체의 표현을 포함한다. 표면의 변화, 다른 착색제 사용이나 환경 조명의 변화로부터 발생하는 차이 등 물체의 색채에 특징과 활력을 첨가하는 대부분의 것들은 화면상에서 일어나지 않는다. 물체를 모방할 수는 있으나, 물체의 부수적인 감각인 **촉감** 특성을 동반한 색채의 완전한 경험은 빛의 매체에서 결여된다. 비록 시각이 물체와 표면을 식별하기 위해 사용되는 주요 감각이긴 하지만 박물관의 **만지지 마시오** 표지판이 상기시키듯이 촉감은 물체와 밀접하게 연관된다. 빛이 만들어 낸 이미지는 시각만이 유일한, 단일 감각 경험이다.

반사된 색채는 더 자연스럽게 보인다. 인간은 반사된 색채를 '실제'로 이해하는 성향을 갖고 있다. 물체의 표면은 색채의 지각 방식에 기여하는 독특한 방법으로 빛을 산란시킨다. 표면에 의해 변형되지 않는 모니터 화면의 색채는 균일한 효과를 일으킨다. 광원이 나온 방향도 중요하다. 사실상 일반적인 (백색) 광원이 관찰자의 45도 위 또는 뒤에서 나올 때 가장 자연스럽게 느껴진다. 모니터 화면에서 방출되는 빛은 정면에서 직접적으로 눈에 도달한다.

색광의 밝기는 특정한 종류의 표면을 표현하는 데 유리하게 사용될 수 있다. 가산혼

그림 10.2

화면에서 그리기
디지털 드로잉은 반사되는 표면을 렌더링하는 데 더할 나위 없이 적합하다.

Digital drawing courtesy of Professor Ron Luhman, Fashion Institute of Technology.

합 색채와 그리기 소프트웨어의 성능은 반사되는 물질을 렌더링하는 데 상당한 효과를 생성한다. 유리나 광이 나는 금속, 플라스틱, 고광택 페인트 같은 물질을 화면에서 그릴 때 특별히 성공적이다.

연마하지 않은 돌, 자연스러운 나무, 직물 등 질감이 있거나 광택이 없는 표면을 가진 물질들을 보여주기는 더 어렵다. 패턴과 색채는 표현될 수 있지만 특별한 질감이 나는 표면이 빛을 반사하는 방식은 쉽게 전달되지 않는다. 직물은 특별히 다루기 어렵다. 질감을 연상시키기 위해 화면상의 색채 면은 어둡고 밝은 부분으로 쪼개질 수 있으나 눈에 도달하는 빛은 유일하게 한 방향에서만 오기 때문에 가산혼합 색채 특유의 편평한 밝기는 여전히 지속된다.

유일하게 컴퓨터 드로잉만이 물질에서 빛으로 색채를 변환시키는 문제를 거론하며, 다른 매체는 그렇게 널리 사용되지 않는다. 좋은 결과를 도출할 수는 있으나 완벽하게

는 불가능하다. 화면에서 얻을 수 있는 가장 최선은 색채를 실제 대응물에 가깝게 하는 것이다. '가상' 현실은 '거의' 현실을 의미한다.

화면 디스플레이

화면에서 성공적인 색채의 표현은 디자이너의 특별한 요구를 가장 잘 충족시키는 하드웨어와 소프트웨어의 선택에서 시작된다. 화면상의 모든 색채 이미지는 플랫폼, 하드웨어, 소프트웨어의 상호작용을 요구한다. 특정한 컴퓨터 유형과 특정한 운영체제의 조합인 개별 플랫폼은 다른 것보다 특정 작업을 더 잘 수행할 수 있게 해준다.

소프트웨어는 특정한 플랫폼에서 작동되도록 설계된다. 가장 널리 사용되는 두 개의 플랫폼은 PC(personal computer)와 Mac(Apple Macintosh)으로 다른 성능을 제공한다. 경쟁 제품 간의 디스플레이 차이는 작으며 계속해서 줄어들고 있다. 아마도 더 직관적인 작동에 대한 디자이너의 선호에 의해 Mac 프로그램이 디자인 시장을 계속해서 장악하고 있지만, Mac과 PC의 디자인 프로그램은 동일하게 이용 가능하다.

모니터 화면의 이미지들은 다른 파장에서 방출되는 빛의 분포(패턴)와 강도(밝기)에 의해 만들어진다. 모니터가 보여주는 색채의 범위는 전 범위 **영역**(gamut) 또는 **색역**(color gamut)이라고 한다. 어떤 모니터나 색역의 한계가 있지만 오늘날의 일반적인 소비자 판매용 모니터의 성능은 인간의 색채 시각 범위에 도달할 만큼 많은 색채를 구현한다. 그러나 **모든 모니터는 오직 가산혼합 색채만을 구현하는데, 이는 눈으로 직접 도달하는 빛의 파장이다.**

모니터 화면은 픽셀(picture element, 화소)이라고 하는 개별적인 요소로 구성되어 있는데, 이는 화면 디스플레이의 가장 작은 구성단위이다. 픽셀은 수직과 수평 격자무늬로 배열되어 있다. 가산혼합의 원색인 빨강, 초록, 파랑을 생성하기 위해서 각각의 픽셀은 전기 충격에 의해 촉발될 수 있는 세 가지 요소로 구성되어 있다. 각 픽셀에 적용된 전압 충격은 어떤 색이 구현될 것인지를 결정한다. 개별 픽셀 내에서 방출되는 빛의 혼합이 전체 색상 범위를 구현하도록 해준다. 예를 들어 빨간빛과 초록빛이 발광하는 픽셀은 두 가지의 혼합인 노랑을 구현한다.

화면의 각 픽셀은 색상, 명도, 채도를 바꿀 수 있다. 픽셀은 dpi, 즉 '인치당 도트 수(dot-per-inch)' 또는 '인치당 픽셀 수(pixels-per-inch)'로 측정된다. dpi 수가 높을수록

화면의 해상도(세부 양식을 보여주는 능력)가 높다. 픽셀이 바뀔 수 있는 많은 방법, 즉 모니터가 구현할 수 있는 색채의 전체 수는 **비트 심도**(bit-depth)에 의해 결정된다. 비트는 컴퓨터가 사용할 수 있는 전자 정보의 가장 작은 요소이다. 모니터의 비트 심도가 높을수록 정보량이 많아지며 구현할 수 있는 색채 개수도 많아진다.

가장 초기의 모니터들은 1비트 심도로 단지 흑백만 구현하였다. 일반직으로 처음으로 시장에 나온 컬러 모니터들은 256색의 구현이 가능한 8비트 심도였다. 오늘날 소비자 표준인 24비트 심도 모니터는 1,677만 7,216가지 다양한 색채를 구현할 수 있으나, 실질적인 문제로 인해 대략 2만여 가지만이 디자인 목적을 위해 이용되며, 이는 대부분의 작업에서 충분한 숫자이다.

때로는 24비트 심도 모니터가 'true color'를 구현할 수 있다고 말하는데, 이는 색역의 범위가 인간의 시각과 비교할 만하다는 것(그리고 'true color' 같은 것은 전혀 존재하지 않는다는 것)을 의미하는 것이다. 최상의 모니터는 엄청난 색채 범위를 구현할 수 있는 반면, 그 어느 것도 인간의 시각 범위 내의 모든 색채를 구현할 수 없다.

일반적으로 사용된 최초의 모니터는 브라운관(CRT) 모니터이다. 원조 TV나 컴퓨터 모니터였으며, 상당한 공간을 차지하는 부피가 큰 형태이다. CRT 모니터 화면 내부는 전기 에너지의 충격에 가해지면 빛을 발광하는 격자 모양의 인광체로 싸여 있다. 각각의 픽셀은 전기적인 충격에 의해 자극을 받았을 때 빛의 삼원색(빨강, 초록, 파랑) 각각을 발하는 인광체를 포함하고 있다. 모니터 뒤쪽의 전자총이 다양한 빈도로 끊임없이 움직이는 전자 에너지의 흐름과 함께 인광체 격자에 충격을 가하면 전기적인 자극에 따라 인광체가 다양한 색채로 빛난다.

CRT 모니터는 LCD, 즉 액정 디스플레이(Liquid Crystal Display)로 대체되었다. 픽셀을 사용하는 LCD 모니터는 원래 노트북을 위한 편평한 화면으로 개발되었다. 오늘날에는 노트북뿐만 아니라 개인용 컴퓨터와 TV 모니터에도 사용된다. LCD 모니터는 가볍고, 얼마 안 되는 깊이의 작업 공간을 차지하며, 더 큰 화면을 실현시키는 기능의 조합이다. 또한 에너지 효율적이다.

LCD 모니터는 액정이 채워진 픽셀과 빨강, 초록, 파랑 필터를 통과하면서 색을 구현한다. 보통 형광인 빛이 액정 행렬 뒤에서 공급되며, 각 픽셀 안의 필터들은 스펙트럼 색채를 만들어 내는 빛을 휘어지게(굴절) 한다. 각 픽셀(빨강, 초록, 파랑)은 세 가

색채의 이해

그림 10.3 **LCD 모니터**
편평한 LCD 모니터 화면은 모
든 디자인 작업에 사용된다.
Image courtesy of The Stevenson Studio,
www.thestevensonstudio.com © 2005.

지 요소를 갖고 있으므로, 저마다 8비트로 표시되어 개별 픽셀의 총 비트 심도는 24비
트이다. 전기 자극의 다양한 전압에 의해 개별 픽셀의 색상 강도는 256단계까지 확대
될 수 있다. 픽셀의 조합(256×256×256)은 1,600만 개 이상의 색채를 구현하도록 해
준다. LCD 화면의 색채는 인광체에 의해 발하는 빛이 아닌 빛의 파장으로 보이기 때
문에 만들어진 색채는 실제 스펙트럼 색상과 가깝다.

초기 LCD 모니터의 한계는 극도로 제한적인 시야각이었다. 시청자가 이상적인 각
도에서 벗어나면 명암을 잃어버리고 색채의 선명함이 낮아졌다. 최신 LCD 모니터들
은 더 선명해졌고, 비록 시야각의 문제는 여전하지만 훨씬 향상되었다. 현재는 LCD
모니터의 백라이트 광원으로 LED(발광 다이오드, light-emitting diodes)를 사용하는
경향을 보인다. LED 백라이트는 형광등보다 밝고, 현재 화면에서 사용 가능한 것보다
더 넓은 색역을 구현하게 해주는 이점이 있다. 컴퓨터 색채 분야의 선구자이자 전문가
인 스티븐 킹(Steven King)은 근미래 안에 모든 고성능 LCD 모니터가 LED 백라이트
로 생산될 것이라고 예측한다.

48비트 컬러 모니터들은 전문적인 이미지 편집, 최고 사양 단말기, 의료 이미지와
같은 특수한 목적으로 이용할 수 있다. 이러한 모니터들은 색채를 위해 24비트 심도

만을 이용하며, 추가적인 비트는 애니메이션이나 반투명 등 특수 효과를 위한 것이다. 여전히 이러한 목적을 위해 최고 사양의 CRT 모니터가 생산되고 있지만, 디스플레이 트렌드 자료를 제공하는 DisplaySearch의 폴 개그논(Paul Gagnon)에 따르면, LCD가 CRT를 대체하게 될 뿐 아니라, CRT는 매우 짧은 시간 내에 시장에서 사라지게 될 것이다.

더 가벼운 무게, 스펙트럼 색채, 낮은 에너지 소비, 급속도로 진화하는 기술로 LCD 모니터는 CRT를 대체하고 있지만, 유일하게 완벽한 다목적의 하드웨어나 이상적인 소프트웨어가 존재한다는 것을 의미하지 않는다. 다른 제조사들은 다른 품질 수준과 다른 성능을 제공한다. 모든 디스플레이 화면과 방식은 그 자신의 기발함과 긍정적이고 부정적인 면을 지니고 있다. 신속하고 끊임없는 개발과 함께 특정한 디자인 작업을 위해 최적의 모니터로 대체하고 선택하는 것은 현재 이용 가능한 성능과 특징에 대한 신중한 고려를 요구한다.

색채 관리

가산적인 매체에서 감산혼합 색채를 보여주는 본질적인 문제는 보편적으로 인정되므로 산업 전체가 이를 해결하기 위해 헌신하고 있다. **색채 관리** 도구는 제품과 인쇄 색채를 일치시켜야 하는 화면의 색채를 위해서뿐 아니라 빛으로만 표현되게 될 이미지를 위해서도 필요하다.

하드웨어와 소프트웨어 도구는 화면과 인쇄 또는 제품 색채 간에 허용 가능하도록 일치시키는 어려움을 감소하도록 도와준다. 색채 표준은 기본 도구이다. 표준은 디자인 과정에서 단계마다 디자이너들이 동일한 색채에 대해 일정한 비교를 할 수 있게 해준다. 색채 인쇄의 표준은 흔히 종이에 인쇄된 색상의 품질 관리가 대부분이다. 금속 마감, 원목 마감, 실, 립스틱 같은 실제 제품의 샘플도 표준이 될 수 있다. 표준은 제품이나 인쇄된 페이지의 색채와 화면상에서의 색채 구현 간에 높은 수준의 일관성을 유지하기 위해 필수적이다.

화면의 색채가 실제 제품의 색채를 최상으로 재현하기 위해서는 이미지의 공급원도 표준화되어야 한다. 이것은 제품, 사진, 슬라이드, 스캔한 이미지, 렌더링의 색채가 표준과 동일한 세트에 일치되어야 함을 의미한다. 이러한 모든 요소가 동일한 표준에 상

호 참조될 수 없다면 가장 정성스럽게 준비한 화면의 이미지조차도 제품 색채의 지표로서 신뢰할 수 없다.

다수의 정교한 색채 관리 기기는 **색보정**을 목적으로 이용할 수 있다. 모니터를 보정하는 것은 빨강, 초록, 파랑 신호의 특정한 조합이 특정한 색채를 화면에서 만들어 내도록 조정하는 것을 의미한다. 화면상의 이미지가 최종적인 형태에서 어떤 색채로 보이게 될지를 합리적으로 정확하게 예측하기 위해 결과로 나타난 화면의 색채들을 표준화된 인쇄 또는 제품의 감산혼합 색채들과 동일한 조합으로 조절할 수 있다. 색채 관리 도구인 분광 광도계(spectrophotometer)는 표준에서 반사된 색채의 파장과 화면에서 방출된 파장을 측정하여 공시 상태에 이르게 한다.

사용자는 가끔 색보정을 하기 전에 최종 용도의 표준 조명 환경을 고려해야 하는데 이는 감산혼합 색채가 다른 주변 광원에서 다르게 보이기 때문이다. 화면의 색채는 시간이 흐르면서, 심지어 비교적 짧은 기간 내에도 이동할 것이므로, 디자인 목적으로 사용되는 모니터는 정기적으로 혹은 중대한 색채 작업 전에 조정해야 한다.

ColorMunki™는 다용도 색채 관리 제품의 전형적인 예로 특정한 디자인 프로그램에 팔레트를 일치시킬 수 있고, 화면 색채를 PANTONE® 사의 CMYK 별색 잉크에 맞출 수 있으며, 주문 색채 팔레트를 만들어 명명하고, 대형 스크린 프로젝션을 위한 색채를 조절할 수 있는 프로그램을 제공한다. 색도계는 소프트웨어에 맞춰 모니터를 조정하는 데 사용된다. 분광 광도계는 어떤 물질이나 이미지의 색의 정보를 파일화하여 화면에서 일치시키며, 다른 광원 아래서 감산혼합 색채를 측정하기도 한다. Mac과 PC 플랫폼에서 모두 이용 가능하며, 사진용 제품도 있다.

그림 10.4 **색채 관리**
ColorMunki™ 는 다용도 색보정 제품의 예이다.
Image provided courtesy of X-Rite.

장치 간에 색채를 표준화하기 위해 색보정을 하기도 한다. 모니터 그룹은 색채와 같은 구현을 위해 보정될 수 있으나 제한된 범위 내에서 가능하다. 다른 플랫폼은 색채를 약간 다르게 처리한다. 예를 들어, Mac에서 보이는 모든 색채가 PC에서도 똑같아 보이지는 않을 것이다. 심지어 동일한 플랫폼에서도 모든 관찰자가 같은 색채를 보기 위해서는 모니터가 색채 이미지 정보뿐만 아니라 그늘 서로 간에 표준화되는 같은 방식으로 보정되어야 한다. 다수의 모니터가 고도로 일치되어 동일한 색채를 구현하도록 하기 위해 동일한 디스플레이 성능을 공유하는 모니터는 똑같이 보정될 수 있다. 서로 다른 구현 기술을 갖춘 모니터들은 이러한 방식으로 보정될 수 없으나, 합리적인 수준에서 구현의 일치가 이루어질 수 있도록 동일하게 설정된 표준에 맞춰 보정할 수 있다. 조심스럽고 정교한 보정으로 어떤 크기의 제어된 대상의 색채에 상당히 근접한 이미지를 구현하는 것은 가능하다.

참조 표준과 색채 관리 도구는 디자이너에게 가산혼합과 감산혼합 색채 간, 특히 화면과 인쇄 색채 간에 수용 가능한 일치를 이루게 하는 수단을 제공한다. 모든 사용자가 이러한 도구를 이용하는 것은 아니다. 일부 스튜디오에서는 화면 색채와 제품 간의 조화가 여전히 눈에 의해 개별적인 색채를 일치시키는 수고로 이루어진다. 인터뷰한 몇몇 전문 디자이너들은 박진감 넘치는 이미지의 화면을 연출하기 위해 화면의 색채를 표준에서 의도적으로 변형했다고 인정하였다. 최상의 도구로도 절대적인 것은 없다. **사용된 표준이나 도구에 상관없이 맞춤의 품질에 대한 최후의 결정, 그리고 최상의 연출은 디자이너의 눈에 달려 있다.**

색채 구현 방식

비트 심도는 모니터가 얼마나 많은 색채를 **보여줄 수 있는지**를 결정한다. 소프트웨어는 얼마나 많은 색채가 현재 구현되며, 어떤 색채가 화면에서 혼합되는지를 결정한다. 디자인 프로그램들이 색채를 보여주고 혼합하는 세 가지 다른 방식이 있다. 일반적으로 모든 방식은 컬러 팔레트라고 하는 사각형이나 원으로 보여주는데, 색상과 회색의 범위 그리고 흑백의 기본적인 색채 모음을 제공한다. 팔레트의 색채들은 CMYK 방식, RGB 방식, HSB 방식, 세 가지 중 하나로 혼합된다. 각각의 구현 방식은 이용 가능한 색채의 수가 제한적이며, 이는 특정한 색역으로 구성된 색채의 범위이다.

디더링(dithering)은 제한된 색채 팔레트를 내장한 소프트웨어에서 색채 범위를 확장하는 일부 그래픽 프로그램 기술이다. 디더링은 서로 간에 유사한 색채를 혼합하려는 인간 시각의 성향을 이용한다. 디더링 이미지에서는 색역에서 구현할 수 없는 색채들을 구현 가능한 색채들로부터 두 개 이상의 유사한 색채들을 혼합시킴으로써 픽셀에 의해 유사해지도록 한다. 특히 비교적 적은 색채들로 시도된 디더링 이미지는 조각난 듯 거친 모습이다. 오늘날 대부분의 소프트웨어의 색역에서 가능한 색채로 만든 디더링은 과거에 비해 별로 우려되지 않는다.

그림 10.5 **디더링**
디더링된 이미지는 조각난 듯 거친 모습이다.

CMYK 방식의 색채 구현은 프로세스 색채의 혼합 결과와 비슷하다. CMYK 방식에서 각각의 색채는 프로세스 잉크의 색채(사이언, 마젠타, 옐로, 블랙)를 대변한다. CMYK 구현 방식은 인쇄물을 위한 화면 작업에서 용이하다.

막대기 표시는 화면 표시 비율로서 사이언, 마젠타, 옐로, 블랙을 사용자가 선택하도록 한다. CMY 색채 중 블랙을 제외한 두 가지가 혼합될 때, 깨끗한 색채와 색조가 도출된다. (블랙을 제외하고) 같은 비율의 세 가지 CMY 색채의 혼합은 색채의 기준을 갖는 중간 회색을 만든다. 약화된 색채는 이 CMY 회색 혼합을 사용하여 원하는 효과를 얻을 때까지 한두 가지 색을 조절하여 만들어진다.

무채색인 회색 단계는 블랙(K)의 비율만을 조절하여 만들어진다. 블랙은 색상을 더 어둡게 만드는 데 사용된다. CMY 색채의 한두 가지에 블랙을 더하면 셰이드를 산출한다. 순색에 혼합된 블랙을 기반으로 한 회색은 그것을 더 어둡게 만들겠지만 더 약

화되지는 않는다. CMYK 빛 표현과 CMYK 잉크 사이에서 혼합된 색채에는 차이가 있다. 잉크의 혼합에서 검정은 셰이드와 약화된 색채를 만드는 데 사용된다.

세 가지 색상과 블랙의 비율을 다양화하는 것은 디자이너가 대부분의 색상, 명도, 채도를 포함하는 전체 색채 영역을 화면상에 구현할 수 있게 해준다. CMYK 구현 방식은 프로세스 색채에 익숙한 디자이너들에게 색채 혼합에 대한 새로운 사고를 별로 요구하지 않는다.

RGB 방식의 화면 구현은 빛의 작용과 거의 유사하며, 웹 페이지나 DVD와 같은 광화면으로서만 보게 될 이미지를 만드는 데 사용된다. RGB 방식에서 빨강, 초록, 파랑의 빛의 원색은 채널이라고 하는 분리된 막대로 제시된다. 각 채널은 8비트 심도를 갖고 있어 원색은 각기 256단계를 보여줄 수 있으며, 이들은 수백만 가지로 변형할 수 있도록 곱해진다.

사용자들은 표시 없음(0%)에서 전체 표시(100%)까지 범위 내에서 혼합을 위한 각각의 색채를 선택한다. 세 가지의 빛의 원색이 각각 100%로 혼합될 때 그 결과는 백색이다. 각각의 원색이 0%로 혼합될 때 검정이 보인다. 빨강, 초록, 파랑이 각각 50%로 구현되면 결과는 중간 회색이다. 상대적인 비율 변화 혹은 빨강, 초록, 파랑의 RGB 혼합은 대부분의 색상, 명도, 채도를 사용자가 볼 수 있게 해준다.

RGB 혼합은 감산적인 혼합의 가장 친숙한 두 가지 형태인 예술가의 색채나 프로세스 색채 중 하나에도 해당하지 않는다. RGB 방식으로 발생할 수 있는 색채의 개수가 CMYK 프로세스를 이용하여 인쇄될 수 있는 수보다 훨씬 많아서 RGB 방식이 구현하는 다수의 색채들이 인쇄될 수 없기 때문에 인쇄에는 적합하지 않다. RGB 방식은 빛의 매체에서 작업하고 보는 것과 가장 직접적으로 연관되어 있다.

HSB 방식의 디스플레이는 색상(hue), 채도(saturation), 밝기[(brightness), 명도(value)]를 나타낸다. HSB 방식은 색채 지도를 보여준다. 색채 지도 옆에는 색상, 채도, 명도의 세 가지 박스가 있다. 각각의 박스는 수치 범위가 있다. 사용자는 먼저 지도에

서 색채를 선택하고, 색상, 채도, 명도 중에 선택하여 조절하기 위해 각각의 박스를 조작한다. CMYK나 RGB 방식과 다르게 가산혼합 색채나 CMYK의 감산혼합 색채 중에 해당하지 않는다. 페인트와 같은 전통적인 매체의 사용자들에게 친숙한 방법으로 화면에

그림 10.8
색채 구현 방식
HSB 방식에서 색채는 색상, 채도, 밝기(명도)에 대해 각각 하나씩 분리된 단계로 혼합된다.
Adobe product screen shot reprinted with permission from Adobe Systems Incorporated. ©2010 Adobe Systems Incorporated. All rights reserved. Adobe and Photoshop is/are either [a] registered trademark[s] of Adobe Systems Incorporated in the United States and/or other countries.

서 색채가 혼합되지만, HSB 방식은 유일하게 디지털 디자인과 관련된 방식으로 빛의 혼합에 대한 학습을 실제로 요구한다. HSB 구현 방식을 위한 소프트웨어는 HSL[(색상(Hue), 채도(Saturation), 밝기(Lightness)]과 HSV[(색상(Hue), 채도(Saturation), 명도(Value)] 등 다양한 명칭으로 출시된다.

표현 : 화면과 인쇄

디자인 개발 중 색채 관리의 수준은 도안의 최종적인 사용에 상당히 의존한다. 예를 들어 컴퓨터는 정밀한 정확도가 대단히 중요한 기술 도안의 준비에 최고로 적합하다. 선박, 비행기, 빌딩을 건설하기 위한 설계도면에서 필수적인 정밀도는 디지털 드로잉이 아니면 상상할 수도 없다. 그러나 일반적인 기술 도안은 단지 도식적인 상황이 쉽게 읽히도록 하는 데만 색채를 사용한다. 이러한 도안은 색채를 사용하고, 심지어 그것을 필요로 하지만 어떤 빨강인지, 특정한 파랑인지, 도안이 화면이나 인쇄로 제시되는지 등 특정한 색채 표현의 정확도는 그들의 목적에 좀처럼 중요치 않다.

반면에 렌더링은 색채에 대한 세심한 주의를 요구한다. 렌더링은 두 가지 뚜렷한 목적이 있다. 첫째, 그들은 새로운 제품과 새로운 채색을 시각화하는 데 사용된다. 디자이너의 렌더링은 새로운 제품이나 색채가 경쟁 우위를 제시하는지를 제조업자가 결정할 수 있는 우선적인, 때로는 유일한 기회이다. 그러므로 렌더링의 색채가 완제품의 색채와 가능한 한 유사하게 재현되는 것은 의사 결정에 매우 중대하다.

렌더링의 두 번째 목적은 제품 디자인과 색채를 디자인 스튜디오에서 제조 현장으로 전달하는 것이다. 제작 준비 단계에서 렌더링의 사용은 자동차와 가정용 기기의 디자인에서부터 직물과 건축 자재에 이르기까지 산업 전체에 영향을 미친다. 이미지의

색채가 실제 물질에 '일치'되는 제조 장소로 컴퓨터를 사용해 렌더링을 보낼 수 있다.

그 대신에 실, 금속, 플라스틱, 원석 같은 몇 가지 재료의 선택은 렌더링에 선행되며, 예술가들은 물질 또는 샘플에서 작업을 시작한다. 공장은 색채 배치 가이드로서 화면 렌더링을 사용한다. 어느 경우에나 렌더링을 하는 작업은 색상, 명도, 채도와 감산적인 물실의 표면 특성을 가능한 한 유사하게 모사하는 것으로 동일하게 유지된다.

그림 10.9 전통적인 렌더링
에드워드 필드의 카펫 '열대지방(Tropique)'의 과슈 렌더링은 승인을 위해 의뢰인에게 제시되었고, 생산을 위해 매장에서 해외 공장으로 전해졌다.

Image courtesy of Edward Fields Carpet Makers.

그림 10.10 컴퓨터 렌더링
카펫 디자인에서 컴퓨터로 제작된 도안은 수작업 렌더링을 능가한다. 에드워드 필드의 카펫 'Blythe Bridge'는 컴퓨터로 렌더링되었다.

Image courtesy of Edward Fields Carpet Makers.

렌더링은 인쇄나 화면으로만 보여줄 수 있다. 실제 색채를 화면에서 잘 재현하는 것은 대규모의 일에서처럼 작은 규모의 일에서도 매우 중요하다. 투자자 그룹에 파워포인트 발표를 하는 호텔 건물의 디자이너와 마찬가지로 개인 고객에게 노트북으로 발표하는 건축, 인테리어 디자이너도 페인트, 직물, 마감재의 색채를 구현하는 화면의 기술에 좌우된다.

화면의 색채와 제품 간의 격차를 관리하는 가장 막대한 수고는 인쇄 산업에서 행해진다. 화면의 도안이 인쇄를 목적으로 할 때, 도안은 빛으로 제작되지만 최후의 매체는 인쇄용 잉크이다. 개인용이든 상업용이든 대부분의 프린터는 프로세스 컬러 잉크를 사용하여 연속적인 면과 색채의 음영을 만들어 내고, 이러한 색채들은 그래픽 디자인 소프트웨어와 많은 색채 관리 도구에서 표준이 된다. CMYK 인쇄 기술로 화면의 색채를 제한하는 것은 화면 디자인에 가능한 한 가까운 인쇄로 재현되는 데 도움이 될 것이다.

비트맵(bitmap)은 점 또는 픽셀로 만들어진 이미지로 컴퓨터 메모리의 정보에 정확하게 일치한다. 컴퓨터 프린터는 디지털 이미지를 네 가지의 비트맵으로 분리하는데 각각은 사이언, 마젠타, 옐로, 블랙이다. 각각의 비트맵은 컴퓨터 메모리 내의 색채의 픽셀 수와 패턴을 복제한다. 상업용 인쇄기가 이미지를 만들어 내는 방식과 가능한 한 근접하게 재현하기 위한 노력의 일환으로 비트맵은 점으로 인쇄되고 다른 농도로 겹쳐진다. 대규모의 컴퓨터 프린터들은 회색, 밝은 사이언, 마젠타 잉크를 보충하여 색채 범위를 확장시키는 비트맵을 추가한 CMYK 색채를 사용한다. CMYK 잉크를 사용하지 않는 컴퓨터 프린터 그룹도 있다. Hexachrome® 프린터는 폭넓게 사용되지는 않지만 이용 가능하다. 다른 종류는 프로세스 잉크보다 더 불투명하고 빛을 다르게 반사하는 색채 왁스를 사용한다. 또 다른 염료 승화형 프린터는 용지에 고열로 승화시킨 플라스틱 필름의 CMYK 잉크를 사용한다. 열이 염료를 녹이거나 승화시키는데, 이는 전형적인 잉크 프린터의 도트 품질을 감소시킨다. 염료 승화형 프린터는 일반적인 컴퓨터 인쇄물보다는 더 사진처럼 보이나 인쇄에 더 많은 비용이 든다.

웹 컬러

모든 웹 페이지는 형태와 색채의 배치를 포함하는 그래픽 디자인이다. 고정되어 있든

움직이든, 아니면 소리가 나든지 온전한 존재 이유는 정보의 소통을 위한 것이다. 정보가 이용자의 주의를 끄는지에 대한 성공 여부는 해당 페이지 디자인과 색채의 매력에 달려 있다.

인쇄보다는 화면에서 색채의 범위를 훨씬 더 크게 볼 수 있다. 화면 이미지는 다른 재현 수단보다 잠재적으로 색채가 더 풍부하다. 모니터들이 같은 플랫폼과 소프트웨어를 사용하고 같은 표준 설정으로 조정됐을 때 그들 간의 화면 색채는 거의 완벽하게 일치되어 보일 수 있다. 이러한 유형의 통제된 상황은 꽤 먼 장소를 포함한 디자인 스튜디오에서 찾아볼 수 있다.

인터넷에서 이미지를 검색한 소비자들은 통제된 사용자가 아니다. 비록 그들의 조건에서 불일치를 반드시 알아차리지는 못하더라도, 그들은 정기적으로 색채 재현의 불일치를 경험한다. 소비자들은 Mac, PC를 사용할 수 있고 아니면 몇 가지 다른 플랫폼을 사용할 수도 있다. 가정용 모니터들은 종류와 품질이 다양하다. 보통의 사람들은 색보정을 하거나 색채 표준을 사용하기 쉽지 않다. 색채는 수신 모니터의 디스플레이 특성에 달려 있기 때문에 페이지 디자이너가 신중하게 계획한 색채가 가정용 화면에 충실하게 도달할지는 보장할 수 없다. 심지어 색보정을 하는 사람들도 색보정 소프트웨어와 표준 설정을 반드시 동일하게 사용하지 않는다. 현실적으로 말해서 웹 페이지의 색채는 그들의 목적지에 온전하게 도달할 것이라고 추정할 수 없으며, 도달한 화면마다 어느 정도 차이가 있을 것이다.

웹 페이지 디자인의 주요 기능은 소비재나 서비스에 대한 정보를 제공하는 것이다. 많은 웹 사이트들은 화면상에 카탈로그를 포함하고, 이러한 페이지들은 제품과 재료의 형태, 색채, 표면을 가능한 한 근접하게 전달해야 한다. 제품의 디자인이 얼마나 잘됐든지 간에 시장에서의 성공은 제품 색채의 매력에 크게 의존한다. 소비자들은 색채를 구매 결정의 가장 중요한 요소의 하나로 평가한다. 화면 디스플레이가 제품의 색채에 최대한 유사하도록 재현하는 것은 판매에 결정적이다. 만약 웹 페이지의 도안이나 사진이 게시되기 전에 제품이나 프린터 표준에 맞춰지지 않았다면, 제품과 가정용 화면 사이에서 색채 변형이 일어날 기회의 수는 단계마다 늘어나게 된다.

소비자들은 같은 문제를 역순으로 만나게 된다. 온라인 업체에서 구매하는 상품들이 늘어남에 따라 빛의 이미지에 기반을 둔 구매 결정이 더 많아지고 있다. 구매자가

화면에서 파랑으로 인지한 스웨터가 초록으로 도착하면 반품될 것이다. 신중한 인터넷 판매자는 잠재적 구매자에게 제품의 색채는 화면의 이미지와 다를 수 있다는 것을 상기시킨다.

그림 10.11 **웹에서 색채의 판매**
스티븐 제롤드는 그의 수제 세라믹 램프의 잠재적 구매자에게 실제 제품의 색채가 화면상의 이미지와 같지 않을 수 있음을 상기시킨다.

Photography by Carolyn Schirmacher from the Website of Stephen Gerould Handmade Ceramic Lamps.

웹 페이지가 정보만 제공하고 제품을 제시하지 않을 때 페이지 자체가 제품이다. 디자이너의 색채와 관찰자의 색채 간에 색채의 차이가 있을 가능성이 높음에도 불구하고, 디자이너의 화면에서 수신하는 화면까지 유일한 한 단계가 이 둘을 분리한다. 이미지는 감산혼합 색채를 재현하지 않기 때문에 발신 화면과 수신 화면 간의 색채 차이는 문제가 될 것 같지 않다.

웹 컬러 코딩

HTML(hypertext markup language, 하이퍼텍스트 생성 언어)은 인터넷 프로그래밍의 주요한 언어로 웹 페이지를 설계하는 언어이다. 웹 페이지 색채는 광범위하게 사용되는 몇 가지 코딩 시스템에 의해 지정된다.

컴퓨터 기능은 이진법 코드에 기반하고 있다. 폭넓게 사용되는 프로그램에서 색채는 빨강, 초록, 파랑의 상대적 비율에 따른 이진법 코드로 지정된다. 이진법 색채 코

딩은 화면 이미지의 각 픽셀에 대해 0~255로 표시하는 빨강, 초록, 파랑의 256단계를 식별한다. 각각의 색은 픽셀 안에서 색의 강도에 의해 코드화되는데, 0은 색이 없는 것을, 255는 최대 강도의 색을 나타낸다. 예를 들어, 검정은 색이 없어 0,0,0으로 코드화된다. 흰색은 삼원색 모두를 최대 강도로 동일하게 갖고 있어 255,255,255로 코드화되나. 빨강은 255,0,0이며, 초록은 0,255,0이고, 파랑은 0,0,255이다. 빛의 2차색에 대한 이진법 코드는 논리적으로 따른다. 빨강과 초록이 혼합된 노랑은 255,255,0이고, 초록과 파랑이 만든 사이언은 0,255,255이며, 빨강과 파랑이 만든 마젠타는 255,0,255이다. 가능한 색역에서 어떤 색이든 이런 방법으로 코드화될 수 있다. 예를 들어 '주황-주황빛 빨강(orange orange-red)'으로 묘사되는 색은 255,102,0이다. (초록과 빨강이 동일하게 혼합되면 노랑을 만들기 때문에) 초록이 충분하게 섞인 짙은 빨강이 주황을 만든다.

웹 그래픽을 위한 색채는 16진법 시스템을 사용하여 기술되기도 한다. 16진법 시스템에서 숫자 0에서 9와 문자 A에서 F로 구성된 16개 상징 코드를 토대로 각각의 색채를 열거한다. 빨강, 초록, 파랑의 순으로 방출된 원색의 비율로서 두 가지 부호에 의해 개별 색채를 명시한다. 전체적인 명시는 'hex triplet'이라고 한다. 파장에서 무방출은 00으로, 가능한 최대 방출은 FF로 표시된다. 그러므로 검정은 무방출로 000000, 흰색은 모든 원색의 동일한 방출로 FFFFFF이다. 빨강은 FF0000으로, 초록은 00FF00으로, 파랑은 0000FF로 표시된다. 노랑은 빨강과 초록이 혼합된 2차색으로 FFFF00이며 파랑은 없다. 가능한 색역에서 어떤 색이든 이러한 방법으로 코드화될 수 있다. 이진법 코드로 255,102,0인 '주황-주황빛 빨강'은 16진법 코드로 FF6600이다.

그림 10.12
하나 이상의 방법으로 코드화되는 화면 색채
이진법 코딩, 16진법 코딩, 그리고 가장 가까운 CMYK 인쇄에 상응하여 화면 색채를 명시할 수 있다.

255,102,0 FF6600 0C 80M 100Y 0K

51,51,255 3333FF 80C 80M 0Y 0K

이진법도 16진법 코딩도 완벽한 색채 변환을 제시해 주지 못한다. 중간 코드는 중간 색일 수도 아닐 수도 있고 색 간격은 숫자로 확신하진 못한다. 최종 색채와 결론에 대해 결정하는 데 있어서 디자이너의 눈은 여전히 필수적이다.

이진법 코드에서 지정되는 색채는 손쉽게 이용할 수 있는 차트나 공식을 사용해 16진법 코드로 변환될 수 있고 역으로도 가능하다. 이진법과 16진법 코드화된 색채 모두 대부분의 웹 브라우저에서 일반적으로 인정하는 이름으로 지정되기도 한다. 이름은 웹 디자이너가 'hex triplet'이나 이진법에 의해서 보다 더 수월하게 일부 색들을 찾아내도록 도와주지만, 이름의 개수는 이용 가능한 색채의 일부만을 포함한다.

초기 컬러 모니터들은 매우 제한적인 비트 심도로 제작되었다. 인터넷 배포용 자료 작업을 하는 디자이너들을 도와주는 도구는 웹 세이프(Web-safe, 웹상의 안전) 팔레트라고 하는 RGB 색채 그룹이다. 이들 색채는 (아직도 그렇고) 온라인과 책의 형태로 이용 가능했고, 이전의 디자인 프로그램에서 선택할 수 있었다. 제한된 (256색) 구현 범위를 가진 Mac과 PC 플랫폼 그리고 모니터 모두에서 보기에 상당히 일관된 색상들의 전체 범위에서 웹 세이프 팔레트는 216색채를 식별한다. 이 팔레트의 제한적인 색채들은 가정용 컴퓨터에 도달한 색채들이 원본에 상당히 근사하게 재현될 수 있다는 어느 정도의 확신을 디자이너에게 준다.

웹 세이프 팔레트에서 색채들은 디자인 적용을 위해서가 아닌 일관적인 변환 가능성을 위해 선택된다. 각 색상 그룹의 많은

그림 10.13 웹 세이프 팔레트
VisiBone은 차트, 책, 폴더, 카드 형태의 온라인과 인쇄물로 웹 세이프 색채를 제시한다.

© 2005 VisiBone.(This figure does not use VisiBone's 8-Color printing process to match computer screen color.)

색채들은 매우 유사하다. 매우 다양한 플랫폼과 모니터에서 가장 큰 성공 기회를 위해 웹 세이프 팔레트로 작업하는 디자이너는 동일한 색상 그룹 내에서 미묘한 차이가 있는 색들의 사용을 피해야만 했다. 그래서 웹 세이프 팔레트에서 작동되는 한정된 색들은 별로 만족스럽지 않았다. 하드웨어와 소프트웨어 성능의 발전과 재현 성능이 뛰어난 모니터의 확산으로 과거에 비해 웹 세이프 팔레트의 중요성은 낮아졌다. 많은 직가들은 그들의 사용이 더 이상 필요하지 않다고 한다. 웹 디자인에 관련된 많은 기사와 서적에서 이런 주제를 다루었고, 특히 린다 와인먼(Lynda Weinman)과 브루스 헤이븐(Bruce Heavin)이 대표적이다.

제한된 웹 세이프 팔레트 이외에 사용할 수 있는 색채의 범위는 엄청나며, 사용 가능한 색채 각각을 개별적으로 단색 상황에 지정해야 한다. 이렇게 막대한 양에서 색채를 선택하는 것은 압도적일 수 있다. 사전 선택되어 지정된 관계를 갖는 제한된 색채 그룹인 작은 팔레트로 색역을 줄이는 것은 색채 선택을 처리하기 더 쉬운 과정으로 도와준다. 이렇게 사전 선택된 다수의 색채 팔레트들은 소프트웨어로서 그리고 무료나 구매 차

그림 10.14 제한된 팔레트
Visibone은 사전 선택된 1,068색의 팔레트를 제시하는데, 이들은 웹 페이지 디자이너를 위한 기준 도구로서 이진법 코드 명칭으로 웹 세이프 팔레트의 범위를 넘어선다.

© 2010 VisiBone's 1068-Color reference chart. (This figure does not use VisiBone's 8-Color printing process to match computer screen color.)

트로서 저마다 재현하는 자신의 체계, 채택과 관점의 설정을 디자이너에게 제시한다.

고정된 색채 팔레트와 관련된 문제 중 하나는 특정한 이미지를 재현하기 위해 필요한 색을 팔레트상에서 이용할 수 없을지도 모르며, 반면에 사용 가능한 많은 색이 필요하지 않을 수도 있다. 예를 들어, 주로 분홍색 계열을 포함하고 있는 고정된 팔레트는 분홍색이 포함되지 않은 이미지에는 적합하지 않을 것이다. 24비트 심도 모니터로 가정된 소프트웨어에서 현재의 경향은 적응할 수 있는 혹은 최적의 색채 팔레트를 사용하는 것이다. 즉, 사용할 수 있는 색채들은 원본 이미지에서 나타나는 빈도에 근거한다. 최적화된 팔레트를 기반으로 한 이미지는 다른 접근보다 원본 이미지에 훨씬 더 근접하기 쉬우며, 최적화된 팔레트는 디더링을 제거한다.

뉴 미디어

가장 흥미로운 새로운 기술 중 하나는 컬러로는 아직 이용할 수 없는 전자 종이 디스플레이다. 전자 종이 디스플레이는 감산 매체와 가산 매체 간의 가교이다. 검은색과 흰색 입자로 구성된 아주 작은 캡슐로 만들어진 인쇄용 잉크 또는 전자 잉크(e-ink)로 시작된다. 입자는 캡슐 안에서 맑은 액체로 떠다니며, 하나의 전류 체제에서 흰 입자는 양전하, 검정 입자는 음전하를 띤다. 캡슐은 회로층이 겹쳐진 표면에 해당하는 매체 안을 부유한다. 양전하와 음전하가 선택적으로 적용될 때 캡슐이 회전하여, 표면에서 검정이나 흰색으로 보이게 된다. 명암의 패턴은 전기 회로 패턴에 따라 이루어지며, 디스플레이 드라이버에 의해 조정된다.

최근의 컬러 디스플레이 개발은 4색 LCD 기술로, 각각의 RGB 픽셀에 선명하고 강한 노랑을 더하는 것이다. 웹과 지면에서 광고하는 '4원색' 기술은 사용 가능한 화면 색채의 색역을 엄청나게 확장시킨 동시에 검정을 심화시킨 것으로 알려져 있다. 4색 기술은 현재 TV 모니터로만 판매되고 있으나 가까운 미래에 컴퓨터 모니터 시장 진출이 확실해 보인다.

제10장 요약

- 모니터 화면의 이미지들은 다른 파장에서 방출되는 빛의 분포(패턴)와 강도(밝기)에 의해 만들어진다. 모니터는 오직 가산혼합 색채만을 구현한다. 가산혼합 색채를 감산혼합 색채로 변환하거나 그 반대에 완벽한 방법은 없다.

- 픽셀은 화면 디스플레이의 가장 작은 구성 단위이다. 각각의 픽셀은 빨강, 초록과 파랑 빛을 방출하면서 촉발될 수 있다. 개별 픽셀 내에서 빛의 혼합은 각 픽셀을 색상, 명도, 채도로 바꿀 수 있다.

- 개별 플랫폼과 모니터는 각자의 색채 구현 능력이 있다. 모니터가 보여주는 색채의 범위를 색역이라고 한다. 모니터들이 같은 플랫폼과 소프트웨어를 사용하고 같은 표준 설정으로 조정됐을 때 그들 간의 화면 색채는 거의 완벽하게 일치되어 보일 수 있다. 인터넷에서 이미지를 검색한 소비자들은 지속적으로 색채 재현의 불일치를 경험한다.

- LCD 모니터는 액정이 채워진 픽셀과 빨강, 초록, 파랑 필터를 통과하면서 색을 구현한다. 초기 LCD 모니터의 한계는 제한적인 시야각이었다. 지금은 훨씬 향상되었다.

- 색채 표준은 디자인 과정에서 각 단계마다 디자이너들이 동일한 색채에 대해 일정한 비교를 할 수 있게 해주는 샘플이다. 색채 관리 도구는 제품과 인쇄 색채를 일치시켜야 하는 화면의 색채를 위해서뿐 아니라 빛으로만 표현될 이미지를 위해서도 필요하다.

- 모니터를 보정하는 것은 빨강, 초록, 파랑 신호의 특정한 색채를 화면에서 만들어 내도록 조정하는 것을 말한다. 화면의 색채가 동일하게 표준화된 감산혼합 색채들로 조절될 수 있다. 장치들 간에 색채를 표준화하기 위해 색보정을 하기도 한다.

- 소프트웨어는 얼마나 많은 색채가 현재 구현되며, 어떤 색채들이 화면에서 혼합되는지를 결정한다. CMYK 방식의 색채 구현은 프로세스 색채의 혼합 결과와 비슷하다. RGB 방식의 화면 구현은 빛의 작용과 거의 유사하다. HSB 방식은 유일하게 디지털 디자인과 관련된 방식으로 빛의 혼합에 대한 학습을 실제로 요구한다.

- 비트맵(bitmap)은 픽셀로 만들어진 이미지이다. 컴퓨터 프린터는 디지털 이미지를 네 가지의 비트맵으로 분리하는 데 각각은 사이언, 마젠타, 옐로, 블랙이다. 각각의 비트맵은 컴퓨터 메모리 내의 색채의 픽셀 수와 패턴을 복제한다.

- 색채는 빨강, 초록, 파랑의 상대적 비율에 의한 이진법 코드로 지정된다. 웹 그

래픽을 위한 색채는 16진법 시스템을 사용하여 기술되기도 한다. 16진법 시스템에서 숫자 0에서 9와 문자 A에서 F로 구성된 16개 상징 코드를 토대로 각각의 색채를 열거한다. 이진법도 16진법 코딩도 완벽한 색채 변환을 제시해 주지 못한다. 중간 코드는 중간색일 수도 아닐 수도 있고 색 간격은 숫자로 확신하진 못한다. 이진법 코드에서 지정되는 색채는 손쉽게 이용할 수 있는 차트나 공식을 사용해 16진법 코드로 변환될 수 있고 역으로도 가능하다.

- 현재 많이 사용되지 않는 웹 세이프(또는 넷스케이프) 팔레트는 제한된(256색) 구현 범위를 가진 Mac과 PC 플랫폼 그리고 모니터 모두에서 보기에 상당히 일관된 색상들의 전체 범위에서 216 색채를 식별한다. 소프트웨어에서 현재의 경향은 적응할 수 있는 혹은 최적의 색채 팔레트를 사용하는 것이다. 즉, 사용할 수 있는 색채들은 원본 이미지에서 나타나는 빈도에 근거한다.

- 최근의 컬러 디스플레이 개발은 4색 LCD 기술로, 각각의 RGB 픽셀에 선명하고 강한 노랑을 더하는 것이다. 새로운 기술 중 하나는 컬러로는 아직 이용할 수 없는 전자종이 디스플레이이다. 전자종이 디스플레이는 감산 매체와 가산 매체 간의 가교이다.

11

색채의 비즈니스

색채 산업 / 색채 생산 / 색채 샘플링 / 색채 예측 /
색채와 제품 정체성 / 팔레트, 색채 사이클 그리고 역사 /
전통색 / 팔레트에 미치는 영향

미국인의 최상의 비즈니스는 비즈니스이다.

― 캘빈 쿨리지

비즈니스 관점에서 디자인 목적은 하나이다. 바로 제품이 팔리도록 만드는 것이다. 제품이 팔리는 이유는 소비자들이 다른 제품보다 더 매력적인 점을 발견했기 때문이다. 구매 결정은 제품 자체만큼이나 구매자의 제품 지각과 관련이 많다. 편안할 정도로 친숙해 보이기 때문에 구매하기도 하고, 매장 내에서 신선하고, 긍정적인 인상을 주기 때문에 구매하기도 한다. 아무리 좋은 기술력의 제품일지라도 제품의 성공을 위해서는 매력적이고 기억에 남아야 한다. 대부분의 판매 성공은 좋은 디자인의 결과이다.

소비자에게 색채는 구매를 할지 말지 결정하는 하나의 가장 큰 요인이다. 시장 조사 결과, 소비자 구매의 90%는 계획적인 탐색에 의한 결과이며, 단지 10%만이 충동적으로 일어난다. 그리고 계획된 구매 중 구매 결정의 60%는 색채와 관련된다.[1] 일반적으로 자동차와 같이 큰 규모의 구매에는 생각하는 시간이 걸리지만, 슈퍼마켓 진열대에서 제품 포장이 소비자의 마음을 끌어들이는 데는 대략 20초면 된다.

색채는 사람을 끌어당기는 수단 이상이다. 전문적인 색채연구기관인 컬러마케팅그룹(Color Marketing Group)에 따르면, 색채의 사용은 독자 수를 증가시킨다. 색채 광고는 흑백의 동일한 광고보다 42% 더 많은 이목을 끌고, 컬러 페이지는 학습을 촉진하기고, 이해도를 증가시킨다. 또한 경쟁 시장에서 매우 중요한 역할을 하는 브랜드 인

지도를 증가시킨다. 색채는 판매에 엄청난 영향을 미치기 때문에[2] 색채에 의한 심미적인 결정은 보조적인 마케팅 수단이 될 수 있다. 디자이너에게 색채는 비즈니스이다. 하지만 잘 팔리는 색채를 결정하는 건 무엇인가? 어떻게 그리고 누구에 의해 색채가 선택될 것인가?

색채 산업

색채는 비즈니스를 **의미**할 뿐 아니라 비즈니스 그 자체이다. 색채 산업은 중요하며, 국제적이고, 넓고 다양하다. 소비재 제조사는 제품 개발과 마케팅, 색채 기술 그리고 환경적 이슈에 대한 색채 산업적 지원을 기대한다. 화학자와 엔지니어는 새로운 착색제와 적용 방법을 개발한다. 실험실 테스트를 통해 착색제의 소비자 안전성을 판단한다. 연구 기관에서는 소비자의 색채 선호도를 조사하고, 관측된 색채 트렌드를 분석하고, 기록하여 발표한다. 심리학자는 색채에 대한 소비자 반응이 긍정적일지 부정적일지 가능성을 분석한다.

하나의 산업에서 진보 또는 변화는 다른 산업에 적응하기 위한 수요를 창출한다. 기업의 산업 간 융합이 점차 증가하고 있다. 과거에 한 분야에 특화되어 있던 비즈니스 영역이 이제는 관계된 다른 영역으로 확대되고 있다. 팬톤(Pantone) 사는 화면 기술과 컬러 마케팅을 매우 조화롭게 개발시킨 사례로 볼 수 있다. 캘리브레이션(색보정, calibration) 도구와 소프트웨어, 소비자 유행색 예측, 그 밖에 색채와 관련된 무수한 기술과 마케팅 활동을 개발하고 생산한다.

색채 생산

색채 산업의 기초는 감법적인 색료의 생산으로 내·외부 페인트, 가구 마감재, 인쇄용 잉크, 도자기 유약, 자동차 마감재, 섬유 염료, 이밖에 수없이 많은 자재들을 위한 착색제의 생산이 이에 해당한다. 제조 과정은 예술이자 과학이다. 주로 화학과 관련되지만 화학만 독점적으로 연관되지는 않는다. 각각의 착색 물질은 색채를 의미하는 물질과 양립하게 만드는 특정한 성분의 화학적 혼합으로 이루어진다. 합법적으로 허용되는 착색제로 작업해야만 하는 불가피함은 제조 과정을 더욱 복잡하게 만든다. 환경 문제는 모든 유형의 생산자 또는 착색제 사용자가 변화되는 연방과 지역의 규제를 지속

적으로 따르도록 지시한다.

어떤 색채는 특정 제품으로 생산되기 어렵거나 혹은 불가능할지도 모른다. 예를 들어 CMYK 출력물에는 오렌지 계통의 맑은 색채가 부족하고, 밝고, 맑고, 붉은색은 도자기 유약으로 생산하기 어렵다. 기본 물질도 문제가 되는데, 일례로 아마 섬유(리넨)는 밝은색으로 물들이지 못하지만 실크는 아주 밝은 염색이 가능하다. 모든 분야의 디자이너들은 색채의 적용 가능성에 제약을 받기 때문에 바람직한 색채를 선택하기 전에 적용 가능한 색채를 먼저 고려해야 한다.

색채 샘플링

많은 경우 단일 상품은 색채 선택 범위 내에서 생산된다. 일부는 단순히 무광이나 유광으로 마감하기도 하는 반면, 색채 변화와 특별히 반영된 특성을 보여주기도 한다. 어느 경우에나 성공적인 마케팅에는 소비자들의 선택을 위한 간편하고 정확한 방법이 제공되어야 한다. 콜웰(Colwell Industries) 사는 장식용품을 위한 컬러 머천다이징 도구를 생산하는 가장 큰 기업으로 백 년이 넘는 역사를 이어가고 있다. 콜웰 사의 도구 제작 과정은 실제 제품의 색채와 마감 상태를 시뮬레이션해 보는 색채 샘플 제작을 위해 필요한 첨단 기술의 전형적인 예이다. 그들이 생산하는 차트와 디스플레이 소재의 범위는 내 · 외장 건축 도장부터 자동차와 화장품에까지 이른다.

콜웰 샘플링 차트는 진부한 방식의 출력물이 아니어서 실제 제품 샘플로서 이용이 가능하다.* 대신에 종이 면을 금속, 플라스틱, 고무 또는 실제 제품의 성질에 가까운 대체 물질의 미세한 입자로 코팅한다. 자동차 마감재 샘플 차트를 예로 들면, 종이 위에 금속 파우더를 뿌린 뒤 컬러 광택제를 코팅하여 만든다. 콜웰 사의 화학자들은 착색제와 마감칠을 만들어 내며, 컴퓨터로 혼합식을 생성하지만, 이러한 기술적인 단계에서도 최종 결정은 인간의 눈으로 한다. 콜웰 사의 빌 바이어스(Bill Byers) 회장은 다음과 같이 언급했다. "색채는 인간의 눈이 필요한 예술이다."3

색채와 마감을 복제하는 데 필요한 조치는 온라인 쇼핑에서 색채의 가산-감산혼합의 문제를 해결하려고 시도하지 않는 것이다. 콜웰 사의 대변인에 따르면 메타메리즘

* 영국의 페인트 회사 패로 & 볼은 주목할 만한 예외이다. 이 회사는 실제 페인트로 만든 컬러 차트를 제공하고 있다.

(조건등색)은 실험실에서 해결된다. 비록 일부 상황에서는 메타메리즘을 피할 수 없지만, 콜웰 사는 다양한 광원 조건에서 제품에 가장 가까운 샘플을 일치시키기 위해 노력하고 있으며, 새로운 램프 형태가 일상화됨에 따라 이러한 고려가 점차 중요해지고 있다.

색채 예측

소비 경제는 새로운 색채를 포함한 새로운 것에 대한 끊임없는 요구에 의존하는데, 이러한 요구는 시장의 양 극단에서 비롯된다. 소비자는 새로운 스타일을 원하고, 생산자는 새로운 컬러 제품을 출시해 판매를 증가시키려는 의도적인 노력을 한다. 제조업체의 생존 아니면 적어도 그들의 수익은 대중이 선호하는 새로운 색채를 예측하는 능력에 좌우된다. 그리고 이러한 사실은 화장품이나 의류와 같이 제품의 수명주기가 짧은 제조업체에게 항상 적용되었으며, 이제는 모든 소비재에 해당된다. 심지어 검은색과 회색 일색이던 전자 제품군에서도 유행색 제품이 팔릴 수 있다.

심리학, 색채 그리고 마케팅이 소비자 색채 선호 분야에서 보다 더 밀접하게 상호작용하는 경우는 없다. 수백 개의 조직과 개인이 표적 시장과 대상 산업에 도래하게 될

그림 11.1 색채 예측
미국색채협회가 예측한
2011~2012년 가을/겨
울 시즌 유스 컬러
Image courtesy of the Color
Association of the United
States.

색채 트렌드를 조사하고 예측한다. 이러한 개인과 조직은 생산자에게 점점 더 필수적인 색채 예측(color forecasting) 서비스를 제공한다.

생산자와 판매자는 소비자에 대한 구매 경쟁력을 높이기 위해서 색채 예측 정보를 필요로 한다. 예측가들은 헤어 컬러와 꽃에서부터 각종 기기나 건물에 이르기까지 모든 것에 대해 살펴보면서 다가올 색채 수요의 흐름에 대한 정보를 제공하고 안내한다. 미국색채협회(CAUS), 국제컬러마케팅그룹(CMG), 팬톤 색채연구소는 다양한 방법론을 통해 색채 트렌드를 발견하고 예측한다. 색채 예측 방법으로는 관찰과 멤버 개개인, 각종 회의와 워크숍, 체계적인 소비자 테스트, 소비자 조사에 의해 보고된 내용, 그리고 문화적 능력에 대한 소비자 반응 분석 등이 있다.

지역적인 요인도 물론 고려된다. 모든 색채가 모든 기후와 문화권에서 팔리는 건 아니기 때문에 색채 예측은 국가적 경향에 대해 고려할 뿐만 아니라 보다 제한된 시장도 목표로 한다. 디자인의 전설, 잭 레너 라센(Jack Lenor Larsen)은 "색채 예측은 결국에는 자기충족적인 예측 작업이기 때문에 우리는 색채를 예측하는 데 어쩔 수 없이 더 많은 초점을 맞출 것이며, 그 이상으로 알게 될 것이다."라고 언급했다.[4]

그림 11.2 색채 예측
도심형 마켓을 위한 패션 색채 컬렉션

© 2010 by Color Marketing Group.

색채 예측은 제공되는 산업에 따라 단기와 장기로 하게 된다. 구성원 간의 합의나 현황 색채의 '흐름'에 대한 관측 내용을 보고하는 정기적인 소그룹 미팅을 통해 새로

운 팔레트를 결정한다. 예를 들자면, '초록빛 노랑을 향하는' 방향성뿐 아니라 진입하고 진출하는 색채도 결정된다. 1년에 여러 차례 발표되는 팔레트는 트렌드에 진입하는 색채에 초점을 두고 이를 반영하고 있다.

색채 예측은 대중적인 기호를 반영해야 하고, 동시에 지시해야 하므로 일종의 제약이 있다. 사람들이 새로운 색을 좋아하도록, 구매하도록 강요할 수도 있다. 개인 소비자들이 새로운 팔레트의 모든 색을 채택하지는 않는다. 이런 이유 중 하나는 물론 개인적인 색채 선호 때문이기도 하지만 그보다 더 결정적인 요인은 비용이다. 가구나 카펫처럼 고비용 품목들의 색을 바꾸는 데는 비용이 많이 든다. 완벽하게 새로운 색으로 실내 장식을 바꿀 수 있는 경우는 집안 전체를 수리할 때, 아니면 완전히 새 집일 때만 가능하다. 의류도 마찬가지다. 지난해의 옷을 전부 버리는 사람은 거의 없다. 새로운 품목을 이전 것들과 코디해야 하는데, 새로운 색채와 배색들이 기존의 것들과 잘 어울릴 때 가장 성공적이다. 소비 시장에서 선호하는 색채는 한 팔레트에서 다른 팔레트로 이동하기 때문에 새로운 색채에 대한 선호가 아주 급작스럽게 변하지는 않는다.[5]

제조사가 예측색의 요구를 따르면 유리한 것은 명백하다. 다가올 소비자의 색채 선호에 대한 사전 정보는 매출 증가로 이어지게 된다. "색채는 팔린다. 그리고 적절한 색채는 더 잘 팔린다!"를 내건 컬러마케팅그룹(CMG)의 표어는 "CMG는 이익을 내는 색채를 예측한다."로 이어진다.

색채 예측은 소비자에게도 역시 유용하다. 패션업계가 유사한 시즌 팔레트로 제품을 출시하면 시간에 쫓기는 쇼핑객들은 서로 어울리는 정장, 넥타이, 블라우스, 스커트, 화장품을 찾는 데 훨씬 수월하다. 실내 장식품들도 관련된 색채로 구할 수 있는데 카펫, 페인트, 벽지, 건축자재, 침구, 그릇, 그 밖에 다수의 가정용품들을 조화로운 색채로 구매하기 쉽다.

비록 색채 예측은 미국에서 시작됐지만 지금은 전 세계적인 현상이다. 미국의 색채 예측가들은 세계적인 영향력을 정기적으로 고려하면서 이국적인 장소에서 종종 새로운 아이디어를 찾아낸다. 현재는 아시아 시장 소비자의 색채 선호를 적극적으로 연구하고 있다. 매년 유럽 예측의 전당(European Hall of Prediction)이 파리에서 열리고, 런던에는 페인트, 플라스틱, 자동차 등 다양한 산업의 대표자들이 패널로 구성된 컬러 그룹이 있다.

색채와 제품 정체성

컬러 마케팅의 또 하나의 목적은 대중의 마음속에 특정 색채와 특정 제품 간의 관계를 형성하는 데 있다. 코카콜라는 전용 빨간색, UPS(United Parcel Service, 역자 주 : 미국에 본사를 둔 세계적 물류운송업체) 트럭과 유니폼은 갈색이다. 맥도날드의 아치형 로고는 신뢰의 금색이다. 형태와 함께 있는 색채가 색채–제품의 관계성을 형성하는 데 대단히 효과적이다. 우리가 즐겨 사용하는 가위의 손잡이는

그림 11.3 색채와 제품 정체성
주황색 손잡이의 특유의 색채는 '피스카스' 가위임을 즉시 알아차리게 한다. 주황색 손잡이 가위는 피스카스 브랜드의 등록상표이다.

Orange-handled scissors are a trademark of Fiskars Brands, Inc.© 2005.

주황색이다. 초콜릿 브라운 포장지는 네슬레 초코바가 아닌, 허쉬 초코바를 막 베어 먹어야 하는 순간임을 알려주며, 네슬레 바의 파랑과 하양 포장지는 유제품 테마를 제안한다.

그러나 색채는 보조적인 식별요소로 색채 하나만으로 제품을 알아보기란 매우 드물다. 단지 추가적인 색채 정보만으로 연상되도록 형태가 친근하고 일반적일 때, 제품 정체성에 있어서 색채는 가장 중요한 시각적 단서가 된다.[6] 상자가 티파니앤코(Tiffany and Company)를 상징하는 특유의 파랑을 담고 있지 않다면 상자는 그냥 상자일 뿐이며, 상자를 열어보는 것도 흥미진진하지 않게 된다.

제품의 등록상표(트레이드마크)가 된 일부 색채는 제품과 매우 밀접하게 연상된다. 등록상표는 법적인 지정으로 특정 제품을 위한 특정 이미지, 색채 또는 이들 조합의 기업 사용권을 보호한다. 또한 제품이나 서비스의 출처를 알아보게 하고, 같은 종류의 경쟁 제품으로부터 구별해 준다. 오웬스코닝(Owens Corning)은 단열재에 특정한 분홍색을 상표 등록했다. 단열재를 제조하는 타사들은 오웬스코닝의 분홍색을 사용할 수 없지만, 다른 제품 생산자는 사용 가능하다. 로빈스 에그 블루(robin's egg blue, 역자 주 : 초록빛 도는 청색인 청록색)와 유사한 티파니 블루(Tiffany Blue)는 티파니앤코가 소유한 등록상표이다. 티파니 블루는 전용 맞춤 색채로 티파니앤코가 설립된 1837년을 기

넘하여 팬톤 넘버 1837로 팬톤 사가 생산한다. 등록상표된 색채이므로 팬톤 매칭 시스템(Pantone Matching System)의 스와치 북(Swatch Book, 역자 주 : 색상표를 나열한 책)이나 웹 컬러 기구 어디에도 포함되어 있지 않고, CMYK 색상값은 엄중히 관리된다.

등록상표는 소유자를 위해 강하게 보호된다. 등록상표 색채에 대한 논란이 장기간에 걸쳐 너무 격렬하여 연방대법원에까지 이르렀다. 비록 색채가 자동적으로 그들 스스로 어떤 제품과의 관계를 불러오는 건 아니지만, 사용하는 동안 2차적인 의미를 지닐 수 있고, 이러한 방식으로 특정한 제품의 원본을 알아보는 등록상표로서 색채가 기능할 수 있기 때문에 연방대법원은 한 사건에서 색채가 등록상표의 일부를 이룬다고 결론지었다.7 최고 법적 수준에서의 결정에도 불구하고, 색채 등록상표는 불확실한 영역으로 남아 있다. 색채를 상표 등록하려는 다른 시도들은 이의를 제기 받았고, 다른 법정으로부터 다양한 응답을 받았다.

팔레트, 색채 사이클 그리고 역사

색채 예측은 다가오는 단일 색채들의 유행 예측을 시도하며, **팔레트**도 예측한다. 팔레트는 문화, 예술 또는 시대와 같은 어떤 것의 특색을 나타내는 색채들의 그룹이다. 고대 아프리카 텍스타일 특유의 흙갈색, 검정, 그리고 모래색들은 오늘날 중남 아메리카의 민속의상과 극명하게 대조되는 팔레트이다. 민족의상의 생동감 넘치는 색은 현대의 염료에서 비롯된 것이지만 기원은 콜럼버스가 미 대륙을 발견하기 이전 문명의 눈부신 깃털 망토에 있다. 그 누구도 빈센트 반 고흐의 선명한 노랑과 밝은 초록의 팔레트를 모네의 부드러운 파스텔 색상과 혼동하지 않을 것이다. 팔레트는 부활절 달걀 파스텔로 출시되는 봄 의류 스타일이나 녹슨, 청동빛 초록과 같은 가을 팔레트처럼 할당된 의미가 부여된 색채들의 무리가 될 수도 있다.

팔레트는 새로운 기술, 새로운 문화, 정치, 패션의 노출과 같이 외부의 영향력에 반응하여 바뀐다. 심지어 특정 팔레트는 대상의 수명에 대한 단서도 제공한다. 19세기 후반 남서부 미국과 일본에 도달한 아닐린 염료가 앞선 자연 착색제를 대체한 결과, 나바호 담요와 일본 판화는 이들의 색채에 의해 부분적으로 결정될 수 있다.

색채 사이클은 특정 팔레트에 대한 지속적으로 변화하는 소비자의 선호 단계이다. **색채 사이클**은 특정한 시기(그리고 장소)의 맥락에서 특정한 색채의 유행을 보여준다.

20세기의 30년대 리조트로서 극도로 발전한 마이애미 해변의 캔디 파스텔색으로 칠해진 건물들은 아르데코 디자인의 한 부분을 보여주는 전형적인 예가 된다. 천연 염색의 약화된 색채는 19세기 후반 반산업혁명 디자이너 윌리엄 모리스(William Morris)의 직물 특성이다. 제2차 세계대전 이후 새로운 청록색 착색제가 시장에 나타났다. 연어색과 청록색의 건축요소는 1950년대에 지은 구조물을 시사한다. 1960년대의 환각적인 색채는 좋든 싫든, '화학을 통한 더 나은 삶'에 대한 믿음을 내포하고 있다.

색채 사이클의 상승과 하락을 추적하는 것은 20세기에 시작됐다. 1914년 제1차 세계대전이 발발하자 미국의 여성 의류 직물 제조업자들은 그 당시 세계 패션의 중심지인 파리에서 결정된 패션 색채를 접할 수 없다는 것을 깨닫게 되었다. 미국 섬유컬러카드협회(Textile Color Card Association of America)가 단기간 내에 조직되었고, 첫 번째 샘플 책, 미국 표준색상 참조(The Standard Color Reference of America)를 출판하였다. 106개의 색채가 명명된 팔레트는 실크 리본으로 염색되었고, 특별히 여성 의류 텍스타일 산업을 위한 색채 마케팅 참조기준으로 제작되었다. 자연, 대학의 색, 군복색이 색채와 이름에 영감을 주었다.[8]

그림 11.4
1990년대 색채
케네스 샤르보느는 제조된 다수의 자료에서 나온 색들의 아상블라주로 10년간의 색채를 제시한다.

Image courtesy of Kenneth Charbonneau.

표준 참조용 색의 수는 시간이 흐르면서 꾸준히 증가한다. 의류 산업에서 시작된 색채는 가정용 가구와 계속해서, 가전용품이나 자동차와 같은 내구 소비재로 점차 흘러간다. 피라미드 맨 위의 색채 스타일리스트에 의해 창조된 새로운 색채에 대한 수요는 오래된 제품을 쇠퇴시킨다. 20세기 중반까지 평균 색채 사이클은 7년 아니면 약간 더 길었다. 대략 10년 정도에 일치한다. 패션 색채는 대략 2년 징도 다른 산업에 앞선다. 대략 예측 가능한 패션에서 사이클은 반복되는 경향이 있는데, 선명하고 포화된 채도에서 더 약화된 색들과 자연의 팔레트까지, 그리고 다시 강한 색상으로 돌아온다.

여성의류 산업은 제2차 세계대전이 끝날 때까지 관심의 초점으로 남아 있었고, 이때 다른 소비자 지향 산업들은 마케팅의 힘과 관리된 팔레트의 제조 이점을 알게 되었다. 미국 섬유컬러카드협회(TCCA)에서 파생된 미국 색채협회(Color Association of the United States, CAUS)는 다른 산업을 위해 1950년대에는 합성 섬유, 1960년대에는 남성복, 1970년대에는 가정용 가구, 그리고 1980년대에는 국제적이고 환경적인 색채 팔레트를 발행하기 시작했다.

미국 색채협회(CAUS)는 여전히 염색 실크 표준에 관한 색 참조 기준을 제작하는데, 겨냥하는 대상은 현재 미국 산업 전체이다. 약 10년마다 개정되는 미국 표준색상 참조는 '의류, 인테리어, 그래픽, 그리고 정부 특정 과제에서 일하는 누구에게나 필수적인 것'으로 출시되고 있다. 최근의 제10판에서는 미국인들이 좋아하는 198개 이름의 색들이 수록됐다. 일렉트릭 블루(밝은 금속적인 느낌의 청색), 제이드 그린(비취색), 스키아파렐리 핑크(밝고 화려한 분홍색), 탠저린(귤색), 웨스트포인트 그레이(사관생도 제복의 회색), 예일 블루(예일대의 색으로 짙은 청색) 등이다.[9]

마케팅에서 색채의 효과가 점점 더 인정받게 되면서, 다른 산업들도 고안된 팔레트로 주도권을 잡기 시작했다. 의류 산업은 유행색들의 유일한 결정권자로서의 자리를 잃었다. 하나의 산업을 색채 트렌드의 원조로서 구분하는 것이 더 이상은 불가능하며, 색채 사이클의 기간도 신뢰할 수 없다. 지금 색채의 영향력은 전 세계적이다. 대중문화, 영화, 박물관 전시, 여행, 인터넷 통신뿐만 아니라 기술과 산업의 새로운 방향으로부터 얻게 되는 많은 자료에서 발생된 특정한 색채들에 소비자들은 반응한다. 이러한 영향은 저마다 새로운 색채 사이클에 앞서는 트렌드를 일으킨다. 사이클은 더 짧아지고 더 일시적이 된다. 의류의 색채 사이클은 8개월간 현장에서 전문가에 의해 예측되

색채의 이해

고, 가정용 가구와 인테리어의 사이클은 3년에서 5년이 걸린다.[10]

전통색

소비자들은 나이, 성별, 수입, 교육, 사회적 지위, 문화적 배경, 지리가 각기 다른 복잡한 집단이다. 현재의 색채 트렌드의 성공 여부와 관계없이 모든 경제 수준에서 소비자

그림 11.5 벽지 기록
아서 샌더슨 & 손즈 벽지의 '격자 울타리'는 1864년에 출시되었을 때와 동일한 색채로 가능하다.

Image courtesy of Sanderson.

들은 '전통적인' 채색 제품을 계속해서 요구한다. 몇 가지 의류 품목에 대한 전통색이 있는데, 신부복과 사냥복이 전통적인 예이다. 그러나 전통색 시장은 가구 직물에서 특별히 강하다.

시대색의 재생산은 역사적으로 언제나 정확하지 않았으며, 오늘날에도 모두 정확하지 않다. 색채는 시간이 흐르면서 산화된나(공기와 빛에 노출되어 변화된다.).

매년 누적된 먼지가 가장 오래가는 착색제들까지 약화시키고, 현재 공기 오염 수준이 퇴색을 가속화한다. 얼룩과 산화가 색채를 변하게 할 뿐 아니라 구성된 다양한 색들은 다른 비율로 변한다. 단일 직물이나 채색된 물체 안에서 일부 색들은 시간에 따라 몰라보게 변하고, 다른 것들은 전혀 변하지 않으므로 원본 팔레트의 균형은 사라진다. 많은 소비자들은 빛바랜 색채의 약해진 품질은 고풍스럽다고 생각한다. 약화된 색은 이러한 흔한 착각으로 종종 '전통적인 것'으로 마케팅된다. 현재의 정교한 분석 기술은 페인팅, 텍스타일, 장식품의 원래 색을 대단히 정확하게 알려준다. 새로운 세척 방법은 원래의 색상에 가까워 보이게 한다. 오늘날에는 신제품이었을 때의 상태로서 고풍스러운 색채를 거의 완벽하게 복제하는 벽지, 텍스타일, 페인트가 있다. 이러한 재생산은 (역사적으로 정확한) 기록색이다.

오늘날의 연구와 복원 처리 방법은 역사적인 보존에 혁명을 일으켰다. 내부와 외부의 건물 복원은 색채 정확성이 오래된 전통을 대체함으로써 새로운 논란거리를 일으키게 되었다. 케네디 정부 시절, 백악관의 로즈룸(Rose Room)이 개조되었을 때, 빨간빛 보라 벽지의 화려함에 대한 논란은 격렬했다. 복원된 색채는 원래 색을 복제했지만 은은한 시대색을 떠올리곤 했었던 대중들에게는 충격이었다.

팔레트에 미치는 영향

태초부터 새로운 색채를 생산하는 **능력**인 새로운 물질과 새로운 기술은 팔레트에 강력한 영향을 미쳤다. 초기 인류에게는 4색 팔레트가 유일했는데, 원주민 문화에서 아직도 사용되는 빨강, 노란 황토, 포도나무 목탄, 백색 연토질의 석회암이다. 이집트인, 미노스인, 그리스인, 로마인 들은 착색제의 수를 늘려갔으며, 중세시대에 이르러 텍스타일, 벽 페인팅, 유리, 세라믹, 책 도안, 금속 등 모든 예술을 위해 사용할 수 있는 색채의 범위가 엄청나게 넓어졌다. 모든 문화에 존재하는 착색제들은 자연적인 토양과

유기적인 물질에서 비롯되었다. 토양의 색채는 돌에서 추출한 파랑, 구리에서 추출한 암청색과 주황색, 철에서 추출한 빨강, 공작석에서 추출한 안티몬 노랑, 선홍색(수은의 황화물로서 고대에 가치 있는 색으로 여겨졌던 가장 찬란한 빨강), 초록색 등으로 다양하다. 다른 색으로는 갑각류의 자홍색, 꼭두서니 식물의 빨강, 사프란 꽃의 노랑, 대청 잎의 파랑 등이 있으며, 동물이나 식물에서 기인한다.

대부분의 문화에서 보이는 색채와 팔레트는 지리적으로 가능한 물질로 결정되며, 초기의 팔레트들은 일종의 민족 정체성을 지니고 있다. 초기 여행이나 무역의 어려움에도 불구하고 천천히 그러나 꾸준히 색채와 색채의 영향력의 교류가 동서 간에 일어났다. 초기 십자군은 청록색을 근동에서 유럽으로 가져왔고, 포르투갈인은 인도에서 남색을 가져왔다. 여행가, 군인, 탐험가 들이 돌아오면서 서양 색채 목록에 색들이 추가되었다.

19세기 아프리카와 근동과 극동에 서구의 영향력 확대는 문화 간에 색채의 교류를 가속시켰다. 색채와 배색은 특정 그룹에 전형적으로 남아 있지만 더 이상 제한되지는 않는다. 색채를 생성하는 능력의 가장 의미 있는 변화가 전적으로 우연히 일어났던 19세기 중반까지 정복과 무역을 통한 착색제와 팔레트의 교류는 꾸준히 계속됐다.

1856년, 영국 화학자의 조수였던 18세의 윌리엄 헨리 퍼킨(William Henry Perkin)은 석탄 타르에서 인공 퀴닌을 만들어 내려고 시도하던 중 그의 헝겊 조각이 짙은 보라로 얼룩진 것을 발견했다. 퍼킨은 석탄 타르 염료를 우연히 발견한 것이다. 연보라색(mauvine) 또는 아닐린 자주색(aniline purple)으로 불리는 퍼킨이 처음으로 물들인 색은 추가 색들이 빠르게 뒤따라 나왔다. 아닐린 염료의 폭발적인 반응으로 부자가 된 퍼킨은 35세에 은퇴할 수 있었다.

퍼킨이 우연히 발견한 아닐린 염료는 오늘날 인공 착색제를 위한 토대가 되었다. 첫 번째 아닐린 색들은 자연 염료로 돌아감으로써 잠깐 동안 이어졌고, 빠르게 확장된 합성화학물이 장악하였다. 오늘날 시장에서 인공 색채들은 평범하다. 자연 염료는 매우 희귀하게 사용되어 동양산 융단이나 해리스 트위드 같이 고가의 수공예 상품이나 일부 고대 재생품에서 볼 수 있다. 자연이 아닌 화학자가 새로운 밀레니엄 색채에 영향을 준 것이다.

화학에서의 진보는 단 한 가지 영향만을 유일하게 팔레트에 미친다. 정치, 문화, 사

회 이벤트들도 대중의 눈에 새로운 색채와 배색을 불러일으킨다. 조세핀 황후의 파리 디자이너 보르트(Worth)가 프랑스귀족뿐 아니라 영국 귀족을 위한 디자인을 시작했을 때, 프랑스의 색채가 처음으로 영국 해협, 그리고 대서양을 건넜다. 1910년대의 색채는 파리의 러시아 발레단(1909) 디아길레프의 눈부신 의상의 영향을 받는다. 레온 박스트(Leon Bakst), 로베르 들로네(Robert Delaunay)와 소니아 들로네(Sonia Delaunay), 그리고 마티스와 같은 예술가와 디자이너들도 20세기 초반 팔레트에 선명한 색채를 불어넣었다.

제1차 세계대전은 패션 색채를 좌우하던 프랑스의 지위를 종식시켰다. 1918년 이후 패션 색채를 위한 영감은 미국에서 나왔다. 1920년대에 동시에 발생하는 많은 팔레트가 목격되었고, 그들 중 실버, 블랙, 화이트 팔레트는 할리우드의 화려함과 미국의 성장 산업에 의해 영감을 받은 것들이었다. 1930년대의 대공황은 갈색, 칙칙한 황갈색, 따뜻함과 편안함과 연관된 색채들을 불러일으켰다. 예술 전시들은 새로운 팔레트에 영감을 주었는데, 1935년 미국에서 열렸던 반 고흐 전시는 갈색, 초록, 노랑의 해바라

그림 11.6
국경 없는 영감
전통적인 중국 건축물의 화려한 팔레트는 섬유, 세라믹 등 국제적으로 판매되는 모든 제품의 착색제에 영감을 불어넣어 준다.

Photograph by Alison Holtzschue.

색채의 이해

기 프린트의 유행을 만들었다. 제2차 세계대전 동안 시설 기관들은 무기 생산지로 전환되었고, 애국적인 색채들이 인기를 끌었다.

고속 통신과 시장의 세계화는 문화와 시대를 대표했던 팔레트 간의 경계를 흐릿하게 하였다. 새로운 색채 영향력과 이들에 대한 소비자 지각 사이의 시간 경과는 현재 너무 짧아서 실질적으로 존재하지 않는다. 전통적인 일본 색채와 배색은 도쿄에서처럼 밀라노에서도 흔히 나타난다. 소위 말하는 '레트로(복고풍)' 색채는 그들만의 관객을 보유하고 있다. 유일한 공급자가 패션이나 산업의 색채를 불러일으키지 못한다. 컬러리스트가 사용할 수 있는 더 풍부하고 더 다양한 영감의 공급지는 결코 존재하지 않으며, 이러한 색채들에 대한 더 넓고, 다양한 관객들도 결코 존재하지 않는다. 빠른 속도의 자유분방한 21세기 디자인 기후에서는 어떤 배색이라도 매력적이며, 어떤 배색이라도 허용 가능하다.

컬러리스트들은 다양한 공급원을 누리지만, 그들은 또한 모순되는 요구에 직면한다. 색채 시장의 매력은 판매에서 결정적이므로 디자인 과정에서도 중요하다. 세계적인 시장에서 경쟁하는 컬러리스트들은 혁신적인 착색 기법과 가장 최신의 패션 색채, 그리고 동일한 시장성을 지닌 고전적이고, 유행을 타지 않는 색채도 제시해야 한다. 오늘날의 소비 경제에서 새로운 팔레트를 생성하는 것은 예술과 디자인, 기술과 경영 사이에서 아주 신나게 균형을 맞추는 것으로 아슬아슬한 행동이다.

주

1　Rodemann 1999, page 170.

2　http://www.colormarketing.org/uploadedFiles/Media/The Profi t of Color!

3　www.themanufacturer.com/us/detail.html?contents_id=3405 ⓒ 2010 (byers)

4　Linton 1994, page x.

5　Rodemann 199, pages 171－172.

6　Sharpe 1974, pages 8－9, 31－32, 43－45, 75, 98.

7　Qualitex Company v. Jacobson Products Company, Inc., 514 U.S. 159 (1995).

8　Linton 1994, page ix.

9　Promotional material CAUS New York 2005.

10　PCI Paint coating industry article Techno Color posted 9/01/2001 and interview with Erika Woelfel of Colwell Industries.

제11장 요약

- 소비자들에게 색채는 구매를 할지 말지 결정하는 하나의 가장 큰 요인이다. 색채 산업은 중요하며, 국제적이고, 산업 간 융합이 점차 증가하고 있다.

- 착색제 생산자는 점차 증가하는 엄격한 환경 법안의 제약 조건 내에서 작업해야 한다. 색채 샘플 제조업체는 조건등색의 문제를 고려하지만 막을 수 없다.

- 색채 예측 조직들은 앞으로 다가올 시대의 소비자 색채 선호를 예측하는 것을 시도한다. 컬러 마케팅의 또 하나의 목적은 대중의 마음속에 특정 색채와 특정 제품 간의 관계를 형성하는 데 있다. 제품의 등록상표가 된 일부 색채는 제품과 매우 밀접하게 연상된다.

- 색채 사이클은 특정한 시기(그리고 장소)의 맥락에서 특정한 색채의 유행을 보여준다. 소위 '전통적인' 색채, 신부복의 흰색처럼 그들의 상징적인 의미를 오랜 기간 동안 유지한다. 기록색은 이전 시간과 장소에 대한 정확한 색채의 재생산이다.

- 팔레트는 착색제의 가용성, 화학, 문화, 사회 그리고 정치 요소들에서의 진보에 영향을 받는다.

용어해설

가산혼합(가법혼합, Additive mixture)　빛의 결과로서만 보이는 색.

가산혼합의 원색(Additive primaries)　백색광을 내기 위해 존재하는 빛의 세 가지 파장으로 빨강, 초록, 파랑을 말한다.

간격(Interval)　색 샘플 사이의 시각적 단계. 등간격(균등한 간격) 참조.

간상체(Rods)　빛에 민감한 망막의 수용기세포로 주변부와 초점이 덜 맞춰진 시야에서 작용한다.

간접색(Indirect color)　일반적인 광원에서의 빛이 넓은 표면상의 매우 반사적인 색에 도달할 때 발생하는 색의 2차적인 반사. 색이 칠해진 평면에서 반사되는 색의 파장이 그것을 받게 되는 위치에 있는 일부 표면을 바래게 한다(일반적인 광원을 떠난 입사광과 동일한 각도에 위치).

감산혼합(감법혼합, Subtractive mixture)　빛의 흡수의 결과로 보여지는 색. 물체나 환경의 색.

감산혼합의 원색(Subtractive primaries)　예술가의 매체와 예술가의 원색들로 빨강, 노랑, 파랑. 예술가의 원색과 프로세스 원색 참조.

강도(Intensity)　때로는 휘도와 유의어로 사용. 또는 색상의 세기. 색상 강도와 빛 강도 참조.

계시대비(Successive contrast)　잔상 참조.

계조(Gradient)　개별 단계가 구분되지 않을 정도로 매우 유사한 색채의 점진적인 간격의 연속.

공감각(Synaesthesia)　하나의 감각이 다른 감각의 자극에 반응하는 현상으로 거의 밝혀지지 않음.

광도(Luminosity) 문자 그대로 열기 없이 방출하는 빛. 어떤 색의 빛을 반사하는 특성을 기술하는 데 사용됨. 빛을 내는 색들은 빛을 반사하며, 빛을 내지 않는 색은 빛을 흡수한다.

광채(Sparkle) 표면에서의 움직이는 듯한 예리한 빛의 반사. 글리터 참조.

광택(Gloss) 빛을 반사하는 매우 광이 나는 표면의 질.

구성(Composition) 전체로서 느껴지는 것을 의미하는 완전한 독립체.

구현 방식(Display mode) 사용자가 모니터 화면의 재현 색채를 혼합하는 방식. 색채 구현 방식 참조.

그레이 스케일(Gray scale) 검정과 하양을 포함하는 데까지 확장할 수도 그렇지 않을 수도 있는 회색의 간격으로 구성된 명암의 연속.

글리터(Glitter) 반짝거림, 움직이는 인상에 의한 예리한 빛의 반사.

기록색(Document color) 제품이 생산되었을 때의 원래 색을 정확하게 재생한 텍스타일, 벽지, 물감 등 복제 제품의 색.

기억색(Memory color) 색을 기억 속에 보유하는 능력 또는 이미지나 사건에 대한 색의 연합. 어떤 실험에서는 색으로 보이는 이미지가 색이 없는 동일한 이미지보다 더 쉽게 기억되기 위해 색의 정보가 기억에 부가적으로 더해진다는 것을 보여준다.

네거티브 공간(Negative space) 모티프나 이미지에 의해 점유되지 않는 구성 영역. 네거티브 공간은 언제나 그런 건 아니지만 흔히 구성의 바탕이 된다.

단색(Monochrome) 한 가지 색상만 포함하고 있는.

단색조(Monotone) 변화가 없는 색. 매우 유사한 색상, 명도, 채도를 가진 둘 이상의 색을 설명하는 데 사용된다.

단일 간격(Single interval) 관측자가 분간할 수 있는 샘플 간의 가장 작은 차이로 개인의 역치에 의해 구축된다. 간격과 역치 참조.

대기 원근법(Aerial perspective) 대기 조망 참조

대기 조망(Atmospheric perspective) 가까운 대상보다 더 희미하고 더 푸르게 보이는 멀리 있는 대상을 그리는 그림 깊이 단서.

동시대비(Simultaneous contrast) 눈이 단 한 가지 색에 의한 자극에 생리학적인 반응을 보임으로써 일어나는 자발적인 색채 효과. 시각장 내에 삼원색 모두가 존재하는 것을 추구하는 눈은 인접한 무채색 공간에 존재하는 색의 '엷은' 보색을 만들어 낸다.

등간격(균등한 간격, Even intervals) 세 가지 혹은 더 많은 색들 간에 시각적으로 등거리인 간격.

디더링(Dithering) 색역에 존재하지 않는 색을 이미지 내 일부의 유사한 색에 거의 근접하도록 소프트웨어가 조정함으로써 발생한 선명하지 않거나 거친 색채 부분.

디자인(Design) 명사로 사용되면, 다른 것에 의해 생산될 사물의 기능에 융합된 예술, 동사로 사용되면 응용 예술에서 시작된 과정.

디자인 개념(Design concept) 세부사항의 결의 없이 디자인 문제에 대한 개괄적인 해결책.

디자인 프로세스(Design process) 디자인 문제를 해결하기 위한 절차.

램프(Lamp) 빛 또는 가시 에너지를 발산하는 기구. 백열전구의 정확한 용어.

렌더링(Rendering) 명사로 사용되면 최종적인 도안, 동사로 사용되면 최종적인 이미지를 그리는 작업.

매체(Medium) 어떤 것이 투과되는 방식. 예술가의 매체 참조.

명도(Value) 색상이 있거나 없는 상태에서의 상대적인 밝고 어두움. 고명도 샘플은 밝고, 저명도 샘플은 어둡다.

모션 그래픽(Motion graphics) 그림 깊이 단서와 움직임과 시간을 포함한 그림.

모티프(Motif) 단일하고 특정한 디자인 요소, 단 하나의 개별적인 아이디어, 모양이나 형태.

무광택(Matte) 부드럽고 흐릿하고 시각적으로 평평한 표면 특징.

무지갯빛(Iridescence) 관찰자의 보는 각도 변화에 따라 색상이 변하는 표면의 속성.

무채색(Achromatic) 인지할 수 있는 색상이 없는.

물리적 스펙트럼(Physical spectrum) 뉴턴이 주장한 지각 가능한 빛의 색 전체 범위로 빨강, 주황, 노랑, 초록, 파랑, 남색, 보라를 말한다.

바탕(Ground) 색채, 형태 또는 형체가 놓여 있는 것과 대비되는 배경.

반사광(Reflected beam) 물체에 이른 빛의 광선이 다시 반사되는 것.

반전대비(Contrast reversal) '유령(착시)' 이미지가 원래 이미지의 네거티브로 그리고 그것의 보색으로 보이는 잔상의 한 가지 변형.

백열등(Incandescent light) 연소의 부산물로서 나타나는 빛.

베졸트 효과(Bezold effect) 구성 내의 모든 색이 밝은 윤곽선에 의해 더 밝게 보이거나, 어두운 윤곽선에 의해 더 어두워 보이는 효과. 또한 채색된 바탕이 밝은 선의 디자인으로 인해 더 밝아 보이거나, 어두운 선의 디자인으로 인해 더 어두워 보이는 효과. 때로는 베졸트 효과를 "하나의 색의 구성 변화가 모든 색을 변화시키는 것으로 보일 때 발생하는 효과"로 매우 광범위하게 언급한다. 동화 효과(assimilation effect)와 확산 효과(spreading effect)로도 말한다.

보색(Complementary colors) 아티스트 스펙트럼에서 하나의 반대편에 일직선으로 놓인 색. 모든 보색쌍은 세 가지 원색(빨강, 노랑, 파랑)을 일정한 비율로 포함하거나 혼합되어 있다.

보색(Complements) 보색 참조.

보색대비(Complementary contrast) 부분적으로 보색 관계인 색들이 함께 사용될 때 발생하는 강렬한 색상 차이의 효과.

부분 색채(Partitive color) 둘 이상의 다른 색들의 작은 부분들이 가깝게 나란히 놓여 있는 결과로 보이는 새로운 색. 시각적 혼합 참조.

분광 광도계(Spectrophotometer) 가산혼합 또는 감산혼합 색채의 파장에 의한 분석을 제공해 주는 색채 관리 도구.

비트(Bit) 디지털 방식으로 코드화된 정보의 가장 작은 부분.

비트맵(Bitmap) 컴퓨터 메모리 정보에 정확하게 일치하는 픽셀로 만들어진 모니터상의 이미지.

빛(Light) 눈에 보이는 에너지.

빛 강도(Light intensity) 어떤 색의 빛을 반사하는 정도. 광도와 명도 참조.

빛의 2차색(Secondary colors of light) 색 파장 원색의 두 가지 혼합으로부터 나온 빛의 색(가산혼합 색채) 그룹. 사이언(파랑-초록), 옐로(빨강-초록), 마젠타(파랑-빨강).

색도계(Colorimeter) 발광하는 빨강, 초록, 파랑 빛의 파장을 측정하는 기기. 컴퓨터를 보정하는 데 사용한다.

색보정, 캘리브레이션(Calibration) 화면상에서 빨강, 초록, 파랑 신호의 특정한 조합을 특정 색으로 재현하기 위해 모니터를 조정하는 과정.

색상(Hue) 색의 이름. 즉, 빨강, 주황, 노랑, 초록, 파랑, 보라. 동의어는 색도 또는 색.

색상 강도(Hue intensity) 색의 채도 또는 순수성. 그 색의 선명함과 탁함의 정도. 채도 참조.

색상환(Color wheel) 스펙트럼과 동의어. 움직이는 색채에 대한 시각의 반응을 보여주기 위해 19세기 과학자 제임스 맥스웰이 고안한 다양한 색 회전 팽이를 의미하기도 한다.

색역(Color gamut) 전 범위 참조.

색온도(Color temperature) 어떤 광원에 주어진 측정 가능한 켈빈 온도점. 색채 이론과 묘사에서는 색채의 상대적인 따뜻함(빨강-노랑-주황 기미)과 차가움(파랑 또는 초록 기미).

색입체(Color solid) 3차원 형태의 색상, 명도, 채도로 정리한 3차원의 표색 구조물.

색채(Color) 색상, 명도, 채도를 포함한 시각적 경험의 한 카테고리. 색상과 색도의 유사어로 색의 이름. 색상 참조.

색채 관리(Color management) 두 대 이상의 기기나 매체 간의 색채를 일치시키는 과정.

색채 구현 방식(Color display mode) 모니터 화면상에서 사용자가 색채를 혼합하는 방식. HSB 방식, RGB 방식, CMYK 방식 참조.

색채배합(Colorway) "빨간 색채배합, 초록 색채배합, 회색 색채배합의 벽지가 가능하다."처럼 한 가지 이상 색의 결합에서 생겨나는 텍스타일이나 벽지와 같은 제품을 위한 색채의 특정한 결합.

색채 부호화(Color coding) 유사한 대상이나 개념 간의 차이를 식별하기 위해 색채를 사용.

색채 사이클(Color cycle) 특정한 팔레트에 대한 소비자의 선호 단계 또는 기간. 특정한 시대 상황에서 특정한 색채의 유행.

색채 예측(Color forecasting) 다가오게 될 특정색과 팔레트에 있어서 소비자의 관심에 대한 정보와 길잡이를 생산자와 판매자들에게 제공하는 서비스.

색채 항상성(Color constancy) 일반적인 조명이 무엇이든지 친근한 대상의 색채를 여전히 동일한 것으로 지각.

색채 화음(Color chord) 아티스트 스펙트럼상에 겹쳐진 사각형이나 삼각형으로 기하학적으로 표현한 이론적으로 조화로운 색상의 그룹.

셰이드(Shade) 순색에 검정을 섞어서 어둡게 하는 것.

순색(Saturated color) 상상할 수 있는 한 가장 강렬한 색의 명시. '가장 붉은' 빨강 혹은 '가장 파란' 파랑. 완전한 순색은 한두 가지 원색을 포함하지만, 결코 세 가지 원색을 포함하지 않는다. 순색은 검정, 하양, 회색에 의해 희석되지 않은 색이다. 순수색, 완전한 색, 최대 채도의 색상과 같은 말.

순수색(Pure color) 순색과 최대 채도 참조.

스펙트럼(Spectrum) 지각 가능한 색상의 전체 범위. 아티스트 스펙트럼과 물리적 스펙트럼 참조.

스펙트럼 반사율 곡선(분광 반사율 곡선, pectral reflectance curve) 다양한 파장에서 특정한 램프가 방출하는 상대적인 에너지의 패턴.

스펙트럼 색채(Spectral colors) 과학적인 정의로 빛의 색. 파장에 의해 측정할 수 있는 가산혼합의 색.

시각대상방식(Object mode of vision) 관찰자와 광원, 물체의 존재.

시각발광방식(Illuminant mode of vision) 관찰자와 광원만 존재.

시각적 혼합(Optical mix) 둘 이상의 다른 색의 작은 부분이 가깝게 나란히 놓여 있는 결과로

보이는 새로운 색. 때때로 분할주의(점묘법)로 부른다. 부분 색채 참조.

시력(Acuity) 시력 참조

시력(Visual acuity) 시각적 예민함. 세부사항을 보는 눈의 능력.

아닐린 염료(Aniline dyes) 1830년대 발견된 알코올과 콜타르를 기본으로 한 염료군으로 선명한 발색이 가능하지만 후에 개발된 아조 염료만큼 색상 견뢰도(변색되지 않음)가 크지는 않다.

아름다움(미, Beauty) 한 가지 혹은 그 이상의 감각에 즐거움을 주는 대상이나 경험의 특성.

아티스트 스펙트럼(Artists' spectrum) 괴테에 의해 구성된 눈에 보이는 색상의 모든 범위로 빨강, 주황, 노랑, 초록, 파랑, 보라. 이들 사이의 어떤 색상을, 또 모든 색상을 포함하는 것으로 확장 가능. 색상환과 같은 말.

안료(Pigment) 매개물 속의 미세한 입자로 곱게 부서져 부유하는 착색제. 전통적으로 안료는 무생물(흙색들)이었지만, 현대 화학은 이러한 구별을 어렵게 만든다. 안료는 일반적으로 불투명하다.

역치(Threshold) 한 개인이 유사한 두 가지 샘플 간의 차이를 구분할 수 있는 시각의 지점.

연색지수(Color Rendering Index, CRI) 물체의 색채를 만들어 내는 광원의 능력을 측정하는 평가척도. 테스트 광원 아래 놓인 물체를 기준 표준 광원 아래 있는 동일한 물체와 비교할 때 발생하는 색채의 변형 정도에 근거하여 광원을 평가한다.

염료(Dye, dyestuff) 물 또는 다른 액체와 같은 매개물 속에서 완전히 용해되는 착색제. 전통적인 염료는 일반적으로 유기적이지만, 현대의 염료는 대부분 인공적(합성)이다.

예술가의 매체(Artists' media) 빛을 선택적으로 흡수하고 반사하는 감산혼합 매체. 예술가의 매체는 액체, 반죽, 점성 유체, 구형의 물질 혹은 다른 전색제로 구성되어 있는데, 안료나 염료는 페인트, 물감, 크레용, 분필 같이 변형 가능한 착색제의 형태로 제시된다.

예술가의 원색(Artists' primaries) 예술가의 감산혼합 매체에서 가장 기본적인 색들로 빨강, 노랑, 파랑. 여기에서 다른 모든 색이 파생된다. 다른 성분으로 더 이상 분해될 수 없는 색이다.

운동시차(Motion parallax) 움직임과 시간을 포함하는 현실에 존재하는 깊이 단서.

원색(Primary colors) 아티스트 스펙트럼의 가장 기본적인 색들로 어떤 색 성분으로도 축소되거나 나눠질 수 없는 빨강, 노랑, 파랑. 예술가의 원색, 가산혼합의 원색, 프로세스 원색 참조.

원추체(Cones) 빛에 민감한 망막의 수용기세포로 색과 세부사항에 반응.

웹 세이프 팔레트(Web-safe palette) 어떤 운영체제와 모니터상에서도 상당히 일관되게 보이도록 선택한 216색 팔레트. 영상의 발전과 함께 많은 사람들은 이 범위를 불필요하게 색이 제약된 것으로 여긴다. 웹 세이프 컬러는 디더링을 사용하지 않는다. 16진법 컬러 참조.

유사색(Analogous colors) 컬러 스펙트럼상에서 인접한 색들로, 때로 원색과 2차색 사이 범위에 한정된 색상들로 정의되기도 한다. 두 개의 원색을 포함한 그룹으로 세 개의 원색을 포함하는 일은 없다.

윤, 광택(Luster, Sheen) 표면에서 약화되거나 산란되는 빛 반사.

이미지(Image) 사람, 동물 또는 사물의 재현이나 묘사. 또한 배경에 대비되는 모습이나 형태. 이미지는 사진처럼 똑같은 것부터 사물이나 자연 현상을 묘사하지 않은 추상적인 형태에 이르기까지 다양할 수 있다.

이진법 코드 컬러(Binary code colors) 빨강, 초록, 파랑 빛 방출의 상대적인 비율에 의해 웹 그래픽을 위한 색을 지정하는 시스템.

이행, 전이(Transition) 하나의 형태, 색, 크기, 표면 등의 요소에서 다른 것으로 단계별로 (혹은 간격으로) 일어나는 변화.

입사광(Incident beam) 광원을 떠난 빛의 광선.

잔상(After image) 가시 범위에 존재하지 않는 어떤 색의 보색이, 그 색에 의한 눈의 자극에 뒤따라 나타나는 '유령' 이미지.

적용색(Carried colors) 바탕 위에 사용된 이미지나 디자인의 색.

전 범위(Gamut) 소프트웨어에서 이용 가능하고 컬러 모니터의 광 화면에서 보여지는 색채의 범위. 자주는 아니지만 감산혼합의 매체에서 색채 범위를 나타낼 때도 사용된다.

전색제(Base) 유성물감, 섬유염료, 크레용 같은 매체를 생성하기 위해 안료, 염료 또는 다른 착색제에 섞는 액체. 반죽, 점성 유체, 왁스, 백악 등의 물질. 때로 binder, vehicle 로도 사용한다.

점묘(Broken color) 단일 면이나 가시범위 내 색 조각이나 반점의 무작위 분포.

조건등색(Metamerism) 한 가지 빛의 조건 아래서는 일치하는 것으로 보이는 두 물체가 다른 빛의 조건 아래서는 일치하지 않는 현상.

조건 등색쌍(Metameric pair) 한 가지 빛의 조건 아래서는 일치하는 것으로 보이지만, 다른 빛의 조건 아래서는 일치하지 않는 두 가지 물체.

조화(Harmony) 하나의 구성에서 함께 사용된 둘 혹은 그 이상 색들의 기분 좋은 배색 효과.

중간색(Intermediate color) 스펙트럼상에서 원색과 2차색 사이의 색.

착색제(Colorant) 어떤 파장을 흡수하고, 다른 파장은 반사시킴으로써 또는 일부 파장은 흡수하고, 다른 파장은 투과시킴으로써 빛에 반응하게 하는 물질. 예술가의 매체와 프로세스 컬러 참조.

채도(Chroma) 색상과 색의 유의어로 색의 이름. 또한 견본에서 상대적인 색상의 정도를 기술하는 데 사용되는 용어이다. 선명한 색은 높은 채도를 지니고, 부드러운 색은 낮은 채도를 지닌다. 색상 참조.

채도(Saturation) 색의 순수한 정도. 흐릿한 혹은 탁한 정도와 반대되는 개념으로 색상의 강도나 선명도.

최대 채도(Maximum chroma) 가능한 가장 강한 색상의 발현.

최적화된 팔레트(Optimized palette) 원본 이미지에서 나타나는 색들로 구성한 미리 지정된 제한된 팔레트.

크로모서로피(Chromotherapy) 치유를 위한 색채의 사용.

톤(Tone) 어떤 색상의 변화를 일컫는 비 특정 단어. 대개 어두워지거나 채도가 감소하는 의미로 사용된다.

투명 착시(Transparence illusion) 불투명한 색들이 투명하게 보이는 착시. 두 색이 겹쳐진 영역에 그들의 중간색을 놓음으로써 그들이 마치 겹쳐진 것처럼 그린다.

틴트(Tint) 순색에 흰색을 섞어 더 밝게 하는 것.

파스텔(Pastel) 흰색에 의해 연하게 만든 고명도 또는 중명도의 색채를 위한 의류 산업 용어. 거의 아니면 전혀 밝지 않은 특성의 맑은 색조.

파장(Wavelength) 일정하게 떨어진 거리에서 광원이 방출하는 에너지의 파동. 지각 가능한 에너지의 범위 내에서 각각의 단일 파장은 독립된 색으로 지각된다.

팔레트(Palette) 문자 그대로 색을 섞는 판이나 접시. 팔레트는 개별적인 예술가나 디자이너에 의해 특정한 디자인, 디자인 그룹, 또는 작품 전체에서, 아니면 특정한 시대에서 특징적으로 사용된 색채 그룹을 설명한다.

패턴(Pattern) 모티프를 재발시켜 형성한 디자인 구성. 패턴은 기하학적이거나 유동적, 규칙적이거나 변칙적일 수 있다.

평형 상태(Equilibrium) 눈이 언제나 추구하는 비자발적이고 생리적인 휴식 상태. 평형 상태는 시각 범위 내에 모든 세 가지 (가산적이거나 감산적인) 원색이 존재할 때 발생한다.

포화색(Full color) 순색 참조.

표면(Surface) 두세 개 차원의 것 중 가장 바깥쪽의 층. '겉면' 또는 '외층'.

표준(Standard) 색을 맞추는 샘플.

프로세스 원색(Process primaries) 프로세스 인쇄 잉크의 가장 기본적인 색들로 어떤 색 성분으로도 축소되거나 분해될 수 없는 사이언(파랑–초록), 마젠타(빨강–보라), 옐로(빨강–초록). 프로세스 인쇄의 모든 색상은 이들 세 가지 잉크에서 파생된다. 예술가의 원색, 가산 혼합의 원색, 프로세스 컬러 참조.

프로세스 인쇄의 2차색(Secondary colors of process printing) 프로세스 컬러 잉크 원색의 두 가지 혼합으로부터 나온 색 그룹. 빨강(마젠타와 옐로), 초록(옐로와 사이언), 파랑(마젠타와 사이언).

프로세스 컬러(Process colors) 빛을 선택적으로 흡수하고 투과하는 감산적인 매체. 혼합되거나 겹쳐진 인쇄 페이지 위에 모든 가능한 색들로 나타나는 옐로(빨강–초록), 사이언(파랑–초록), 마젠타(빨강–보라) 착색제. 4색 (CMYK) 인쇄에서 블랙이 추가적으로 사용된다.

플루팅(Fluting) 일정한 폭을 가진 일련의 수직 띠들이 도리아식 기둥의 홈처럼 오목하게 보이는 3차원 착시.

픽셀(Pixel) 모니터 화면의 그림을 구성하는 빛의 점들 중 하나. '화소'에서 유래된 단어. 특정 영역에 픽셀 수가 많을수록(작고, 서로 가까울수록) 화면 해상도가 높다.

필드(Field) 카펫이나 깃발 디자인에서 색들이 놓여 있는 배경에 해당하는 용어. 바탕 참조.

필터(Filter) 빛의 파장 일부를 투과시키고 다른 일부는 흡수하는 물질.

하이퍼텍스트 생성 언어(Hypertext markup language, HTML) 인터넷의 기본적인 프로그래밍 언어이고 웹 페이지 디자인에 사용되는 언어.

해상도(Resolution) 이미지의 선명함과 명확성의 척도이자 보여질 수 있는 세부 선명도의 정도. 모니터 이미지에서 평방 인치당 도트(픽셀) 수에 의해 주로 결정되며, 픽셀이 많을수록 해상도가 높아진다. 해상도는 프린터, 모니터, 스캐너를 설명하는 데 사용된다.

혼합물(Admixture) 구성에서 모든(혹은 많은) 색을 혼합하여 하나의 색으로 보여주는 예술가의 기법.

확산 효과(Spreading effect) 베졸트 효과 참조.

휘도(Brilliance) 전형적으로 순색이나 강한 틴트에서 발견되는 높은 빛 반사율과 강한 색상이 결합된 속성.

희석(Dilution) 검정, 하양, 회색 또는 보색을 섞음으로써 순색이나 강도가 높은 색상을 밝게, 어둡게, 약하게 변화시키기.

16진법 컬러(Hexadecimal colors) 숫자 0에서 9, 문자 A에서 F로 구성된 16개의 상징 코드를

토대로 웹 그래픽을 위한 색채를 명시하는 시스템의 컬러. 개별 색채는 빨강, 초록, 파랑의 비율로서 두 개의 기호에 의해 명시된다.

2차색(Secondary color) 두 가지 원색으로 이루어진 색. 빛의 2차색, 예술가 매체의 2차색, 프로세스 인쇄의 2차색 참조.

3차색(Tertiary colors) 세 가지 원색의 혼합으로 만들어진 색. '갈색' 또는 '중성색'

CIE(Commision Internationale de l'Eclairage) 빛의 색에 관한 색채 표기의 표준화를 시도하는 기관.

CMYK 구현 방식(CMYK display mode) 프로세스 색채의 혼합 결과를 모방한 화면의 색채 구현 방식. CMYK 방식에서 각각의 색들은 프로세스 잉크(사이언, 마젠타, 옐로, 블랙)의 색을 나타낸다.

HSB 구현 방식(HSB display mode) HSB 구현 방식(색상, 채도, 밝기)은 유일하게 디지털 디자인과 관련된 방식으로 모니터 화면에서 빛을 혼합한다. HSB 구현 방식을 위한 소프트웨어는 HSL(색상, 채도, 밝기 Lightness), HSV(색상, 채도, 명도 Value)로도 출시된다.

RGB 구현 방식(RGB display mode) 화면 구현에 있어서 RGB(빨강, 초록, 파랑) 방식은 빛의 혼합 결과와 유사하다. 웹 사이트나 DVD와 같은 광화면으로만 보이게 될 이미지를 위한 색채 혼합에 사용된다.

참고문헌

Albers, Josef. *Interaction of Colors*. New Haven, CT: Yale University Press, 1963.

Armstrong, Tim. *Colour Perception: A Practical Approach to Colour Theory*. Norfolk, England: Tarquin Publications, 1991.

Arnheim, Rudolf. *Visual Thinking*. Berkeley and Los Angeles: University of California Press, 1969.

Ball, Philip. *Bright Earth*. New York: Farrar, Straus Giroux, 2001.

Bartlett, John. *Familiar Quotations*. Boston: Little, Brown and Company, 1980.

Bates, John. *Basic Design*. Cleveland, OH: World Publishing, 1960.

Billmeyer, Fred W., and Max Salzman. *Principles of Color Technology*. New York: Interscience Publishers (division of John Wiley & Sons, Inc.), 1966.

Birren, Faber. *Color Psychology and Color Therapy*. New York: University Books, 1961.

———. *Principles of Color*. West Chester, PA: Schiffer Publishing, 1987.

———. *Color and Human Response*. New York: Van Nostrand Reinhold, 1978.

———. *Color Perception in Art*. New York: Van Nostrand Reinhold, 1976.

Bleicher, Stephen. *Contemporary Color*. Clifton Park, NJ: Thomson/Delmar Publishing, 2005.

Bowlt, John E., and Rose-Carol Washton Long, eds. *The Life of Vassili Kandinsky: A Study of "On The Spiritual in Art."* Newtonville, MA: Oriental Research Partners, 1980.

Chevreul, Michel Eugene. *The Principles of Harmony and Contrast of Colors and Their Applications to the Arts*. New York: Reinhold Publishing, 1967.

Cohen, Arthur, ed. *The New Art of Color: The Writings of Robert and Sonia Delaunay*. New York: Viking Press, 1978.

The Color Theories of Goethe and Newton in the Light of Modern Physics. Lecture given in Budapest on April 28, 1941, at the Hungarian Club of Spiritual Cooperation Published in German in May, 1941 in the periodical *Geist der Zeit.* English translation courtesy of Dr. Ivan Bodis-Wollner, Rockefeller University, New York, 1985.

Cotton, Bob, and Richard Oliver. *The Cyberspace Lexicon.* London: Phaidon, 1994.

Crofton, Ian. *A Dictionary of Art.* London: Routledge, 1988.

Crozier, Ray. *Manufactured Pleasures—Psychological Responses to Design.* Manchester: Manchester University Press, 1994.

Danger, Eric Paxton. *The Color Handbook.* Aldershot, England: Gower Technical Press, 1987.

Davidoff, Jules B. *Cognition through Color.* Cambridge, MA: MIT Press, 1991.

De Brunhof, Laurent. *Babar's Book of Color.* New York: Harry N. Abrams, 1984, 2004.

De Grandis, Luigina. Translated by John Gilbert. *Theory and Use of Color.* New York: Harry N. Abrams, 1984.

Designer's Guide to Color, Volumes I and II. Translated by James Stockton. San Francisco: Chronicle Books, 1984.

Eiseman, Leatrice. *The PANTONE Book of Color.* New York: Harry N. Abrams, 1990.

Eldridge, Kiki, and Lesa Sawahata. *Complete Color Harmony Workbook.* Gloucester, MA: Rockport Publishers, 2007.

Evans, Ralph M. *An Introduction to Color.* New York: John Wiley and Sons, 1948

Feisner, Edith Anderson. *Color Studies.* New York: Fairchild Publications, 2001.

———. *Color Studies* (2nd ed.). London: Fairchild Publications, 2006.

Gage, John. *Color and Meaning.* Berkeley and Los Angeles: University of California Press, 1999.

Gerritson, Frans. *Evolution in Color.* West Chester, PA: Schiffer Publishing, 1988.

Goethe, Johann Wolfgang von. *Goethe's Color Theory.* Translated by Rupprecht Matthei. New York: Van Nostrand Reinhold, 1971.

Goldstein, E. Bruce. *Sensation and Perception.* Belmont, CA: Wadsworth Publishing, 1984.

Greenhalgh, Paul. *Quotations and Sources on Design and the Decorative Arts.* Manchester: Manchester Press, 1993.

Greiman, April. *Hybrid Imagery: The Fusion of Technology and Graphic Design.* London: Architecture Design and Technology Press, 1990.

Hale, Helen. *The Artist's Quotation Book.* London: Robert Hale, 1990.

Hockney, David. *Secret Knowledge.* New York: Viking Studio, 2001.

Holtzschue, Linda, and Edward Noriega. *Design Fundamental for the Digital Age.* New York:

Van Nostrand Reinhold, 1997.

Hope, Augustine, and Margaret Walch. *The Color Compendium*. New York: Van Nostrand Reinhold, 1990.

Itten, Johannes. *The Art of Color*. Translated by Ernst Van Haagen. New York: Van Nostrand Reinhold, 1960.

————. *The Elements of Color*. Edited by Faber Birren. Translation by Ernst Van Haagen. New York: Van Nostrand Reinhold, 1970.

————. *The Basic Course at the Bauhaus* (rev. ed.). London: Thames and Hudson (also Litton Educational Publishing), 1975.

Jenny, Peter. *The Sensual Fundamentals of Design*. Zurich: Verlag der Fachvereine, 1991.

Kandinsky, Wassily. *Point and Line to Plane*. New York: Dover Publications, 1970.

Kelly, Kenneth Low. *Color Universal Language and Dictionary of Names*. Washington, DC: National Bureau of Standards, 1976.

Koenig, Becky. *Color Workbook*. Upper Saddle River, NJ: Prentice Hall, 2003.

————. *Color Workbook* (2nd ed.). Upper Saddle River, NJ: Pearson Education, 2007.

Krech, R., S. Crutchfield, and N. Livison. *Elements of Psychology* (2nd ed.) New York: Alfred A. Knopf, 1979.

Labuz, Ronald. *The Computer in Graphic Design: From Technology to Style*. New York: Van Nostrand Reinhold , 1993.

Lambert, Patricia. *Controlling Color*. New York: Design Press, 1991.

Larsen, Jack Lenor and Jeanne Weeks. *Fabrics for Interiors*. New York :Van Nostrand Reinhold, 1975.

Lauer, David A., and Stephen Pentak. *Design Basics*. New York: Harcourt Brace College Publishing, 1995.

Light and Color. General Electric Publication TP-119, 1978.

Lighting Application Bulletin. General Electric Publication #205-41311, undated.

Linton, Harold. *Color Forecasting. A Survey of International Color Marketing*. New York: Van Nostrand Reinhold, 1994.

Loveless, Richard. *The Computer Revolution and the Arts*. Tampa: University of South Florida Press, 1986.

Lowengard, Sarah. *The Creation of Color in 18th Century Europe*. www.gutenberg-e.org/lowengard.

Luckiesh, M. *Visual Illusions: Their Characteristics and Applications*. New York: Dover Publications, Inc., 1965.

Lupton, Ellen and J. Abbott Miller. *The Bauhaus and Design Theory*. London: Thames and

Hudson, 1993.

Mack, Gerhard. *Colours: Rem Koolhaas/OMA, Norman Foster, Alessandro Mendini. Colours*. Basel, Bern, Boston: Birkhauser-Publishers for Arcturis, 2001.

Maerz, A., and Rea M. Paul. *A Dictionary of Color*. New York, Toronto, London. McGraw Hill Book Company Inc., 1950.

Mahnke, Frank H. and Rudolf H. Mahnke. *Color in Man Made Environments*. New York: Van Nostrand Reinhold, 1982.

Maier, Manfred. *Basic Principles of Design*. New York: Reinhold, 1980.

Makorny, Ulrike Becks. *Kandinsky*. Koln: Benedikt Taschen, 1994.

Mayer, Ralph. *The Artist's Handbook of Materials and Techniques*. New York: Viking Press, 1981.

McClelland, Deke. *Mastering Adobe Illustrator*. Homewood, IL: Business One Irwin Desktop Publishing Library, 1991.

Munsell, Albert Henry. *A Grammar of Colors*. New York: Van Nostrand Reinhold, 1969.

Munsell, A. H. *A Color Notation*. Newburgh, NY. Macbeth© Division of Kollmorgen Instruments Corporation. *Taming the Spectrum™*. 1992.

Nicolson, Marjorie Hope. *Newton Demands the Muse*. Princeton, NJ: Princeton University Press, 1966.

Ostwald, Wilhelm. *The Color Primer*. New York: Van Nostrand Reinhold, 1969.

Pantone, Inc., reprint from October, 1998 edition of *Electronic Publishing*. PennWell, 1998.

Parsons, Thomas and Sons. *Historical Colours*. London: Thomas Parsons and Sons, 1934.

Paterson, Ian. *A Dictionary of Color*. London: Thorogood, 2003.

Pocket Pal. Michael Bruno, ed. Memphis, TN: International Paper, 1988.

Poore, Henry R. *Art Principles in Practice*. New York: G.P. Putnam's Sons, 1930.

Rodemann, Patricia A. *Patterns in Interior Environments: Perception, Psychology and Practice*. New York. John Wiley & Sons, 1999.

Rood, Ogden. 1973. *Modern Chromatics*. New York: Van Nostrand Reinhold , 1973.

Sappi, Warren. *The Warren Standard*, vol. 3, no. 2 (96-5626), 1996.

Sargent, Walter. *The Enjoyment and Use of Color*. New York: Dover Publications, 1964.

Scott, Robert Gilliam. *Design Fundamentals*. New York: McGraw Hill, 1951.

Sharpe, Deborah. *The Psychology of Color and Design*. Totowa, NJ: Littlefield, Adams and Company, 1974.

Shlain, Leonard. *Art and Physics: Parallel Visions in Space, Time and Light*. New York: William Morrow, 1991.

Sloane, Patricia. *The Visual Nature of Color*. New York: Design Press, 1989.

Solso, Robert L. *Cognition and the Visual Arts*. Cambridge, MA: MIT Press, 1994.

Swirnoff, Lois. *Dimensional Color*. Boston: Birkhauser, 1986.

Tanaka, Ikko. *Japan Color*. San Francisco: Chronicle Books, 1982.

Taylor, Joshua C. *Learning to Look*. Chicago: University of Chicago Press, 1927.

The New Lexicon Webster's Dictionary of the English Language. New York: Lexicon Publications, 1987.

The Random House Dictionary of the English Language. New York: Random House, Inc., 1967.

Theroux, Alexander. *The Primary Colors*. New York: Henry Holt and Company, 1994.

————. *The Secondary Colors*. New York: Henry Holt and Company, 1996.

Tufte, Edward R. *Envisioning Information*. Cheshire, CT: Graphics Press, 1990.

Varley, Helen, ed. *Color*. New York: The Viking Press, 1980.

Venturi, Lionello. *History of Art Criticism*. New York: E.P Dutton and Co., 1964.

Verneuil. Ad. Et MP. *Kaleidoscope ornements abstraits*. Paris: Editions Albert Levy, (undated, c. 1929.)

Vince, John. *The Language of Computer Graphics*. London: Architecture Design and Technology Press, 1990.

Walch, Margaret. *Color Source Book*. New York: Scribners, 1979.

Webster's New Twentieth Century Dictionary Unabridged Second Edition. Cleveland, OH: World Publishing Company, 1959.

Weinman, Lynda, and Bruce Heavin. *Coloring Web Graphics*. Indianapolis, IN: New Riders Publishing, 1996.

Wolchonek, Louis. *Design for Artists and Craftsmen*. New York: Dover Books, 1953.

Wolff, Henry. *Visual Thinking: Methods for Making Images Memorable*. New York: American Showcase Inc., 1988.

Wong, Wucious. *Principles of Two Dimensional Design*. New York: Van Nostrand Reinhold, 1972.

찾아보기

찾아보기